ISBN 978-0-282-44422-8
PIBN 10514949

For support please visit www.forgottenbooks.com

1 MONTH OF
FREE
READING

at
www.ForgottenBooks.com

By purchasing this book you are eligible for one month membership to ForgottenBooks.com, giving you unlimited access to our entire collection of over 700,000 titles via our web site and mobile apps.

To claim your free month visit:
www.forgottenbooks.com/free514949

Les

ꟾ che ꟾ ue ꟾ

(1886-1895)

OUVRAGE ORNÉ DE 64 LITHOGRAPHIES EN COULEUR

ET DE CENT DEUX REPRODUCTIONS EN NOIR ET EN COULEUR

D'après les affiches originales des meilleurs artistes

PARIS

LIBRAIRIE ARTISTIQUE

. BOUDET, Éditeur

197, Boulevard Saint-Germain

VENTE EXCLUSIVE

Ch. TALLANDIER, Libr.

197, Boulevard Saint-Germain

1896

En témoignage de ma profonde affection,
je dédie ce livre à mon ami,

LE DOCTEUR

ERNEST CAILLETET

Ernest MAINDRON

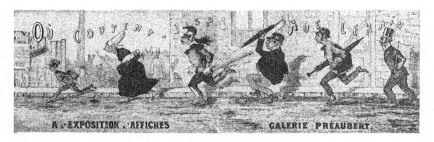

Fac-similé d'une affiche dessinée par JULES PÉQUINOT FILS

AVANT-PROPOS

Lorsque, au commencement de l'année 1886, je faisais paraître le premier ouvrage qui ait été publié sur les Affiches illustrées, je disais, et j'étais prophète à peu de frais, que la publicité par l'image deviendrait vite une puissance avec laquelle il faudrait compter. Ce moment est venu. Après une jeunesse hésitante et troublée, l'art mural a trouvé sa voie et a vite atteint l'âge de raison; maintenant, en pleine maturité, il nous réserve bien des surprises. L'avenir lui appartient.

L'accueil empressé fait aux affiches d'art, m'impose, me semble-t-il, l'obligation de reprendre l'histoire de leur marche au point où je l'ai laissée. Que de progrès accomplis depuis cette époque peu éloignée cependant!

Les dessinateurs qui existaient alors se sont fortifiés dans leur art, d'autres sont venus se joindre à eux et ne leur ont pas été inférieurs en talent. Il s'est formé, sans qu'on y songe, une école nouvelle dont les membres, rompant ouvertement avec les traditions, ont apporté sans contrainte, à l'œuvre commune, leur note personnelle. Il est impossible qu'il ne sorte pas de là, à court délai, une diffusion d'idées, une poussée d'études dont on sent déjà l'influence et qui ne peuvent qu'aller

en s'accentuant; l'illustration du journal, le dessin industriel y auront
trouvé un secours aussi puissant qu'inattendu.

Combien je me sentirais heureux s'il m'était possible de penser que,
dans la mesure de mes faibles forces, j'ai pu aider à ce mouvement qui,
s'il ne vient pas directement du placard illustré, lui doit certainement
une part de sa réussite.

Qu'il me soit permis d'exprimer ici ma gratitude aux Artistes et
aux Imprimeurs qui ont bien voulu, en augmentant généreusement
mes collections, me donner les moyens de publier ce livre, qui est
plus à eux qu'à moi-même. Que MM. Chaix agréent l'hommage de
mes remercîments. Grâce à eux et à leurs chromistes les plus expé-
rimentés, j'ai pu illustrer ce nouveau volume de réductions chromo-
lithographiques préalablement photographiées et, par conséquent, d'une
fidélité absolue pour le dessin et pour la couleur. Je remercie encore
M. Ch. Verneau, M. Camis et M. Bataille, près de qui j'ai toujours
rencontré l'accueil le plus obligeant.

On ne s'attend pas, je pense, à trouver ici un catalogue complet de
toutes les affiches qui ont été vues sur nos murs depuis 1886; je n'ai
voulu signaler dans ce livre que les plus remarquables : celles qui ont
eu du retentissement ou celles qui, selon moi, méritaient d'en avoir.

Dans une collection aussi considérable et aussi difficile à réunir,
étant données les prétentions singulières ou les mauvaises volontés
qui se rencontrent à chaque pas, j'ai omis peut-être plusieurs pièces
importantes; il n'a pas dépendu de moi qu'il en fût autrement.

31 juillet 1895.

La Gomme

Par

Félicien CHAMPSAUR

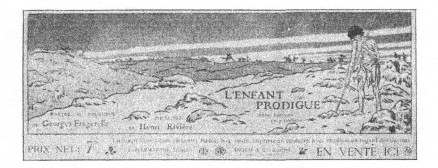

Fac-similé d'une affiche dessinée par HENRI RIVIÈRE.

LES AFFICHES ILLUSTRÉES

(1886-1895)

LES AFFICHES ILLUSTRÉES EN 1895

Chaque jour que Dieu fait, Paris tout entier, la Province elle-même se trouvent à leur réveil en présence d'œuvres originales, d'aspect séduisant, où le charme de la pensée égale le plus souvent le fini de l'exécution. Au point de vue de l'histoire de notre temps, ces œuvres trop éphémères, étant de modestes affiches, ont droit pourtant à une sérieuse attention. Quand elles n'auraient que ce mérite d'attester avec force la renaissance de la lithographie si longtemps et si injustement oubliée, il faudrait les regarder avec une extrême bienveillance, peut-être même avec une sorte de respect.

Il y a longtemps que les Parisiens sont convertis à ces idées. Insensiblement l'affiche, après les avoir intéressés, les a conquis ; ils en sont venus à ce point que le placard sans image, même s'il est d'une blancheur

aussi administrative qu'immaculée, les laisse indifférents et ne les arrête plus.

Ce leur est une grande joie de constater que les murailles autrefois laissées à la réclame banale ou purement industrielle, que les palissades froides et nues de nos édifices en construction, sont devenues de véritables musées où la masse pensante, amoureuse d'art, trouve à satisfaire quelques-unes de ses aspirations. Ce mode d'éducation était fait pour la séduire : elle voit bien, cette foule, que, désireuse de lui plaire, la rue, qu'elle aime, s'est faite plus colorée, plus chantante qu'elle ne l'a jamais été.

Aucune règle n'est imposée à l'affiche, aucune métamorphose ne lui semble impossible et ne lui est étrangère; sous ses masques divers, celui du clown grimaçant, celui du turbulent comédien, celui du prétentieux gymnaste, d'autres encore, elle dit bien ce qu'elle veut dire et elle le dit dans un langage clair, précis, accessible à tous. Excellente fille au fond, le sourire aux lèvres, le cœur sur la main, l'affiche n'accomplit, il est vrai, aucun sacrifice, mais elle se préoccupe de faire savoir à son peuple bien-aimé que « le meilleur chocolat » est toujours celui qu'elle recommande.

Ses collectionneurs, peu nombreux il y a dix ans, sont devenus « légion ». Comprenant que l'affiche illustrée occupera dans cette fin de siècle une place élevée, ils s'en sont résolument emparés. Malheureusement, les portes qui leur étaient libéralement ouvertes alors qu'ils étaient en moins grand nombre, leur sont devenues moins abordables. Cela se conçoit : il faudrait, pour satisfaire leurs exigences, doubler des tirages considérables et coûteux. Pour les dessinateurs et pour les imprimeurs, le collectionneur est devenu l'ennemi.

Cela est injuste. Sans collections, comment le nom de M. X... « le charmant dessinateur », celui de M. Y... « l'incomparable imprimeur », passeront-ils à la postérité? Comment l'histoire, qui doit tout savoir et tout dire, apprendra-t-elle l'existence et la disparition de nombre d'établissements joyeux que le bruit accompagne à leur naissance et qui cependant, comme les roses, ne vivront que l'espace d'un matin?

Est-ce que sur la voie publique, l'affiche, après avoir brillé quelques

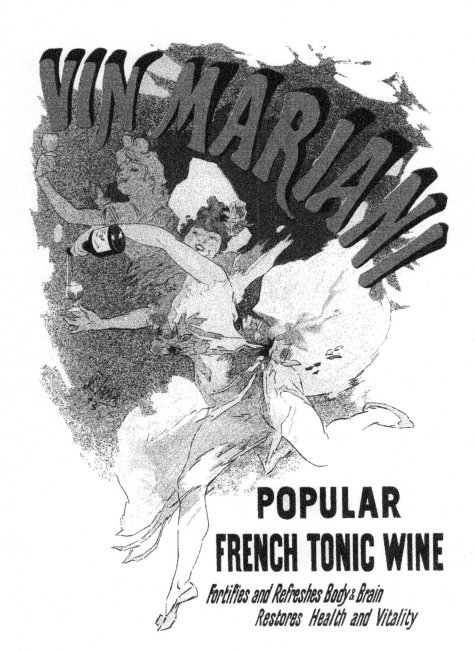

POPULAR

FRENCH TONIC WINE

Fortifies and Refreshes Body & Brain
Restores Health and Vitality

LES AFFICHES ILLUSTRÉES

G. BOUDET. Editeur Imprimerie Chaix

instants, n'est pas vite recouverte? N'est-elle pas à jamais perdue si elle n'a point trouvé ailleurs un asile inviolable? Que d'œuvres charmantes auraient été conservées à notre admiration si, dans les deux grands siècles qui ont précédé le nôtre, il s'était rencontré des esprits avisés, disons le mot : des collectionneurs, curieux des pièces alors sans valeur, respectueux des choses délaissées!

C'est donc au milieu de difficultés sans cesse renouvelées, accumulées comme à plaisir, que se meuvent les collectionneurs d'affiches. Ces difficultés, il fallait s'y attendre, ont fait naître les combinaisons commerciales et celles-ci, loin de simplifier la question, l'ont étrangement compliquée.

Avant l'apparition des *Affiches illustrées*, en 1886, le classement des placards de grands formats, les soins particuliers qu'exigeaient les papiers peu résistants sur lesquels ils sont imprimés, avaient retenu bien des amateurs dont l'attention étaient cependant éveillée. Par grâce spéciale, il n'existait point encore de libraires ou de marchands d'estampes ayant songé à acquérir les affiches et à les cataloguer. Tout cela est changé. Pourquoi n'avouerais-je pas que j'ai, à cet égard, bien des choses à me reprocher? C'est en autorisant *H*enri Beraldi à publier, d'après ma collection, dans ses *Graveurs du XIX° siècle*, le catalogue des œuvres les plus remarquables de Jules Chéret que nous avons inconsciemment tous deux, ouvert la voie aux marchands. Après cette publication, en effet, la pensée leur est venue du profit qu'ils pourraient tirer des petites collections formées un peu au hasard, sans esprit de suite et facilement abandonnées. Le beau miracle! En se multipliant, le collectionneur a créé une industrie nouvelle; il a laissé pénétrer dans sa vie un exigeant facteur qui ne peut qu'en troubler la sérénité.

Ce que la rue n'a plus, les cartons des marchands d'estampes, les vitrines des libraires, le montrent à tout venant et l'offrent à des prix élevés; nos dessinateurs, et ils ont eu bien raison, ont suivi ce mouvement. Plusieurs d'entre eux ont maintenant leurs dépositaires attitrés. On trouve chez ceux-ci des affiches avec la lettre, des affiches avant la lettre, des affiches en premier et en second état, des affiches en tirage de luxe, des affiches portant la signature autographe de leurs auteurs, même des

affiches numérotées. Toutes ces pièces, cela va sans le dire, trouvent acquéreurs et sont classées religieusement dans des cartons immenses, dans des rouleaux démesurés qui ne sont plus jamais ouverts pour personne, même pour leurs heureux et légitimes propriétaires. Et ce n'est pas tout : sachant combien l'usage des cartons et des rouleaux est incommode, on est allé jusqu'à construire, à grands frais, des appareils machinés fort ingénieux, permettant l'exposition constante des documents les plus remarquables ou de ceux qui atteignent les prix les plus élevés.

Les industriels qui font exécuter des affiches ne voient en elles qu'une publicité productive; s'ils ont adopté cette publicité avec autant d'empressement, c'est qu'elle servait à souhait leurs intérêts personnels ou ceux dont ils avaient la charge; les artistes, et cela est heureux, se placent à un point de vue différent : pour eux la publicité n'est qu'un prétexte.

Ils n'ignorent pas que notre génie national s'accommode mal de la réclame lourde et insignifiante, que l'annonce dessinée n'a chance de vivre en *France* que si la fantaisie décorative lui prête son appui. Ceux d'entre nos dessinateurs qui ont en mains un crayon exercé se servent de l'affiche et poursuivent leur rêve sans autre souci que de produire et de produire encore. Vaillamment soutenus d'ailleurs, par les moyens d'action fidèles et précis que l'industrie leur offre, aucun d'eux n'est rebelle maintenant à la pensée de voir s'épanouir au grand jour de la ville, sur le mur salpêtré, son œuvre la plus chère. L'affiche illustrée apparait à tous comme un moyen infaillible d'arriver sûrement plus près d'un public dont l'esprit ouvert est préparé aux plus sérieux comme aux plus utiles jugements.

C'est ainsi que grâce à l'annonce, l'art s'est démocratisé et, chose singulière et frappante, malgré les immunités trop absolues peut-être dont jouissent nos illustrateurs, en se répandant d'une manière aussi extraordinaire, en s'imposant à l'attention de ceux qui n'avaient pas encore appris à la voir, l'affiche ne s'est pas faite, sauf de très rares exceptions, libre ou déshonnête; peut-être est-ce là tout le secret de la sympathie que le Parisien lui a vouée Elle est sans doute d'allure vive, joyeuse, un peu

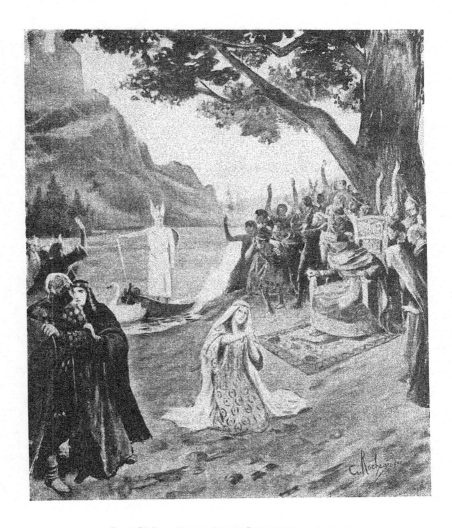

Fac-similé d'une affiche dessinée par ROCHEGROSSE pour *Lohengrin*.

(Berthaud frères, imp.)

légère, mais elle n'oublie pas qu'elle est d'essence noble et que, pour cela même, elle se doit le respect.

CE QUE COUTE UNE AFFICHE

Avez-vous jamais songé à suivre dans ses développements l'exécution d'une affiche illustrée, depuis le moment où l'artiste en prépare le croquis jusqu'au jour où elle brillera sur les murs? Quand vous avez jugé de l'effet qu'elle produit, vous êtes-vous demandé par quelles phases successives elle a passé? Savez-vous ce qu'elle coûte?

Je voudrais tenter de vous le montrer.

Supposons un instant que nous créons ensemble, sur le boulevard, au centre de la ville, un théâtre qui doit révolutionner le monde; nous l'appellerons, si vous y consentez, les *Fantaisies musicales et littéraires*. Notre pièce d'inauguration exige une affiche sensationnelle.

Quel sera l'artiste assez fortuné pour la présenter au public?

Sera-ce M. A..., M. B..., M. C..., ou M. D. ?

Il est clair qu'une affiche dessinée par M. A... nous coûtera plus cher que celle dont M. B... consentirait à être l'auteur. Nous savons bien que nous obtiendrions auprès de M. C..., et surtout de M. D..., des concessions plus larges encore, mais je crois que notre intérêt nous oblige à avoir recours à M. A... : son talent est universellement apprécié, il est plus qu'aucun de ses concurrents, en possession de la faveur publique.

Notre affiche, dessinée par lui, sera l'objet de l'attention générale, les *Fantaisies* bénéficieront dans une proportion relativement considérable de cette attention bienveillante.

Adressons-nous donc à M. A....

La première question qui nous sera posée par lui, aura trait au format de notre affiche; peut-être ce mot « format » n'éveille-t-il rien de très précis dans votre esprit?

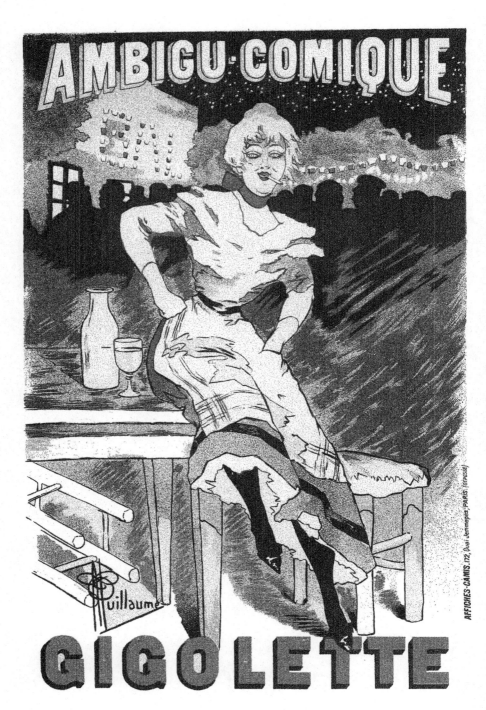

Dressons le tableau suivant, il nous servira toujours :

Le 1/4 colombier, marges comprises. a 0m,41 sur 0m,30
Le 1/2 colombier. » a 0m,60 sur 0m,41
Le jésus. a 0m,70 sur 0m,65
Le colombier. a 0m,61 sur 0m,82
Le grand-aigle. a 1m,10 sur 0m,70
Le double colombier. . . » a 1m,22 sur 0m,82
Le double grand-aigle.. . » a 1m,40 sur 1m,10
Le quadruple colombier. . » a 1m,64 sur 1m,22
Le quadruple grand-aigle. » a 2m,20 sur 1m,40

J'y pense, notons tout de suite le prix du timbre que nous aurons, dans quelques jours, à faire apposer sur l'affiche que nous préparons ·

Le 1/4 colombier est timbré à 6 centimes.

Le 1/2 colombier est timbré à 12 centimes.

Le jésus et le colombier sont timbrés à 18 centimes.

Les autres formats sont timbrés à 24 centimes.

Maintenant que nous voilà fixés sur ces points spéciaux, permettez-moi de vous dire que les formats les plus usités sont le double et le quadruple colombier. Croyez-moi, faisons choix du double colombier; sur le mur, il fait bon effet, il a la physionomie intime de l'estampe; il n'est ni trop petit, ni trop grand. Dans quelques mois, lorsque les *Fantaisies* seront définitivement lancées, que nos bénéfices s'accuseront, nous en viendrons aux plus grands formats. Pour le moment, faisons des économies.

Donc, nous prenons le double colombier.

Surtout, soyons intelligents. Laissons l'artiste maître de son crayon. Nous lui avons montré le but que nous poursuivons, il est plus familiarisé que nous-mêmes avec le « clou » sur lequel il faut frapper; abandonnons-lui l'usage du marteau.

Combien nous en coûtera-t-il pour notre affiche? Notre tirage sera peu élevé, nous sommes des modestes; nous nous contenterons de mille.

Ce sera mille francs, dit M. A....

— Comment! l'affiche nous reviendra à un franc? Dieu, que c'est cher!

Nous aurions fait économie de prés de moitié si nous nous étions adressés à M. D

Il est encore temps.

Eh! non, il n'est plus temps. Nous voulons une affiche sensation-nelle, nous avons résolu de révolu tionner le monde.

Fac-similé d'une affiche dessinée par A. Guillaume. (Camis, imp.)
(Épreuve avant toute lettre.)

Je vous y ai derai, dit simple ment M. A....Pour-quoi ne tirez-vous pas à deux mille? Votre prix de re-vient serait de treize cents francs et le coût d'une épreuve s'abaisserait ainsi à 65 centimes; si vous éleviez encore votre tirage et que vous le portiez à trois mille, l'épreuve ne vous coûterait plus que 52 centimes;

en effet, au-dessus du deuxième mille, le prix n'est plus que de 250 francs par mille et cela se comprend : le dessin existe, la mise en train est effec-tuée; « nous roulons », comme disent nos ouvriers; il ne s'agit plus maintenant que de faire face aux frais de papier et de tirage. Ceux-là sont à peu près les mêmes partout. Plus vous augmentez la somme de votre tirage et plus le prix de son unite s'abaisse.

Ceci parait juste. Alors, nous tirerons à trois mille, c'est affaire conclue ; mais, c'est égal, c'est cher !

Huit jours se sont écoulés, allons voir notre œuvre.

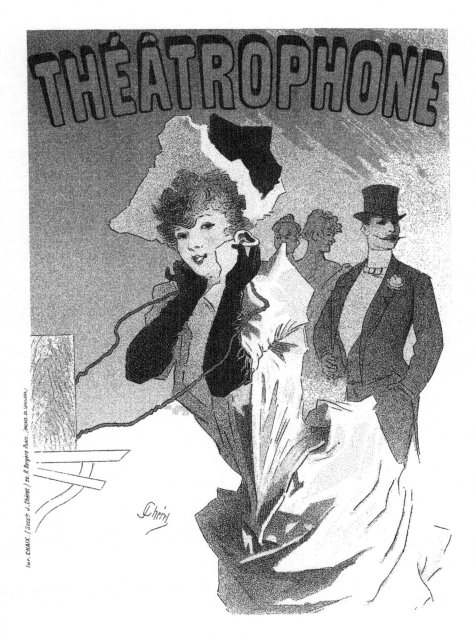

LES AFFICHES ILLUSTRÉES

G. BOUDET, Éditeur

IMPRIMERIE CHAIX

Fac-similé d'une affiche ANONYME
Epreuve avant toute lettre. (Camis, imp.)

Ah! c'est bien, c'est très bien! Il n'y a, à cela, rien à changer. C'est parfait. Emportons notre croquis, nous le placerons en pleine lumière, dans notre Cabinet directorial.

Ah! mais non, dit M. A...; ce croquis est ma propriété. Je ne m'engage qu'à vous fournir une affiche en tout semblable à l'original dont vous approuvez la composition.

Ainsi, ce croquis n'est pas à nous? Sapristi, que c'est cher!

Oui, c'est cher, mais puisque c'est bien.

C'est absolument bien.

Alors ce n'est pas cher.

Marchons comme cela.

Enfin, l'imprimeur a achevé sa tâche. Notre affiche est prête. Il nous faut maintenant trouver la Compagnie d'affichage qui va se charger de la fixer sur les murs de la capitale.

Le choix de cette Compagnie est loin d'être indifférent. Adressons-nous, si vous le voulez bien, à la plus ancienne de Paris; outre que nous avons la certitude de voir s'y accomplir avec une parfaite régularité l'opération qui nous occupe, nous aurons le plaisir d'y rencontrer un directeur qui est bien l'homme du monde le plus aimable, le plus gracieux, en même temps qu'il est le plus avisé des directeurs; nul ne sait mieux que lui toutes les difficultés que présente aujourd'hui, suivant sa nature, la distribution utile et raisonnée d'une affiche.

S'il s'agissait d'annoncer la publication d'un roman de cape et d'épée, où le héros se supprime après avoir fait passer de vie à trépas les personnages du drame, nous aurions fait placarder notre affiche dans les quartiers populeux; s'il avait fallu faire connaître au public un ouvrage de science, nous aurions choisi les quartiers graves; s'il était entré dans nos vues de lancer un établissement où il est convenu qu'on s'amuse, une sorte de *Moulin rouge*, où dominerait, comme couleur complémentaire, la verte phosphorescence, nous aurions tourné le dos à la rue Saint-Dominique; si nous défendions le trône et l'autel, nous fuirions Belleville.

Tout cela n'est pas notre cas. Les représentations du théâtre que nous

allons inaugurer seront, selon toutes probabilités, suivies à la fois par ceux que la littérature sollicite ou que la musique passionne. Le champ de notre action est limité. La plus grande partie de notre tirage sera employée sur les grands boulevards ou dans les voies qui y conduisent, nous n'irons pas au delà de la place de la Madeleine d'une part et, d'autre part, au delà de la place du Château-d'Eau. Un certain nombre d'affiches nous servira à faire savoir que nous existons et sera apposé un peu partout. Nous ferons une réserve qui trouvera son emploi plus tard.

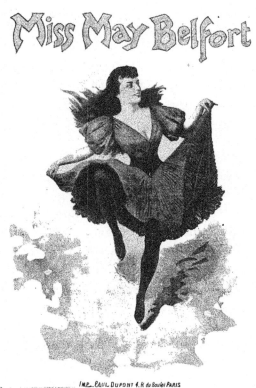

IMP. PAUL DUPONT 4. R du Bouloi PARIS

Fac-similé d'une affiche dessinée par PAL. (Paul Dupont, imp.)

Dans ces conditions, puisque nous savons maintenant que notre affiche, sortie des mains de l'imprimeur, nous revient, par épreuve. à 52 centimes, voyons combien nous coûtera cette épreuve sur le mur.

Ici, arrêtons-nous un instant. Admettons-nous que l'affiche des *Fantaisies*, apposée un peu au hasard et selon le caprice de l'afficheur, coure presque immédiatement de sérieux risques de disparition, car il faut penser à celles qui vont la suivre?

Préférons-nous, au contraire, que la Compagnie à laquelle nous allons

avoir recours, nous garantisse que notre placard, objet de tant de soins, accompagné de tant de vœux, soit soustrait, autant qu'il se pourra, aux accidents de la rue ?

L'inattendu a bien des charmes et le hasard peut nous servir; nous prendrons la *pose simple*. Notre annonce étant de format double colompier, son timbre sera de 24 centimes; sa pose, proprement dite, nous coûtera 15 centimes. Une affiche sur la muraille nous reviendra donc à 91 centimes. Voyez la différence : si nous avions tiré seulement à 1 000, l'épreuve aurait coûté 1 fr. 39; à 2 000, elle nous serait revenue à 1 fr. 14.

Songeons au second cas, il a son importance.

Nous voulons, n'est-il pas vrai, assurer, dans une large mesure, notre publicité contre la destruction qui la guette. Nous accepterons donc le *tarif de l'entretien et de la conservation*, dans des cadres spéciaux qui sont la propriété de la Compagnie. C'est à cette opération, indépendante de la *pose simple*, que nous servira la réserve prévue tout à l'heure. Il nous faudra même ne pas sacrifier cette réserve tout entière, car nous devrons remplacer à nos frais, les affiches détériorées pendant le cours de notre traité.

Ici, les sommes qu'il nous faudra débourser seront assez élevées.

Le prix de l'épreuve est immuable; il est, nous l'avons dit, pour l'impression et pour le timbre, de 76 centimes.

Si nous tenons à ce qu'elle soit conservée et entretenue dans les mille cadres de la Compagnie, il nous en coûtera, en sus de ces 76 centimes, car les 15 centimes de pose disparaissent, étant compris dans les prix suivants ·

Pour un mois	100 fr.
— trois —	280 fr.
— six —	550 fr.
douze —	1 000 fr.

Nous ferons sagement en passant un traité d'un mois: en agissant

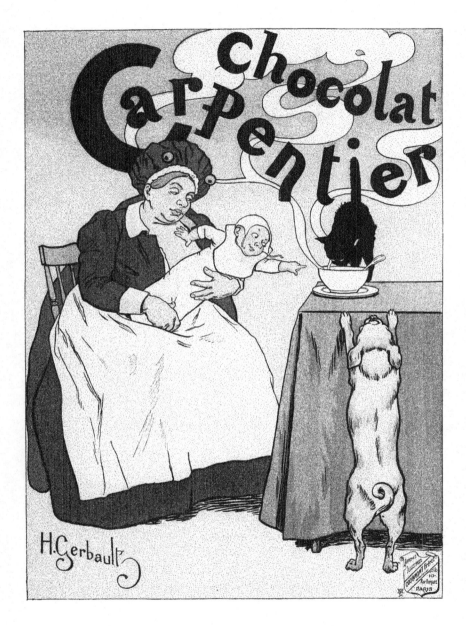

Fac-similé d'une affiche dessinée par Henri Gerbault. (Courmont frères, imp.)

ainsi, nous verrons venir les événements; d'ailleurs il nous restera toujours la ressource de prolonger notre traité.

Je souhaite que notre réussite soit complète, je le souhaite avec d'autant plus d'empressement que, enhardis par le succès, nous en viendrons à faire exécuter, suivant les données qui précèdent, de nouvelles affiches de plus grand format. Elles seront quadruple colombier, celles-là. Il est vrai qu'elles nous obligeront à doubler, à peu de chose près, les dépenses consacrées à notre première tentative de publicité, mais quel honneur pour les *Fantaisies!*

Si nous tirions à mille, l'affiche quadruple colombier nous coûterait ·

Pour son exécution.	2 »	
Pour son timbre	0 24	soit : 2 fr. 42
Pour son apposition	0 18	

Si nous tirions à deux mille, elle nous coûterait, en y comprenant le timbre et l'apposition, 1 fr. 67.

Si nous tirions à trois mille elle coûterait 1 fr. 42.

Et, si nous la faisions conserver! J'en frémis à l'avance. Il nous faudrait sacrifier, défalcation faite des 18 centimes de pose :

Pour un mois	200 fr.
trois —	550 fr.
six —	1 000 fr.
douze—	1 800 fr.

Nous n'en sommes pas là et nous avons tout le temps d'y réfléchir. Bornons-nous à souhaiter bonne chance et réussite aux *Fantaisies musicales et littéraires.*

Quelle belle organisation que celle des grandes Compagnies d'affichage! Elles étaient presque inconnues autrefois sous la forme que nous leur voyons de nos jours ; le suffrage universel, que le bon Dieu bénisse! les a mises en vedette, et c'est depuis sa naissance qu'elles ont réalisé les plus extraordinaires progrès. On les connaît peu pourtant, on ne

soupçonne guère la promptitude de leur action, la régularité de leurs
multiples services, la ponctualité, qui pourrait être proverbiale, de leurs
agents. D'un mot elles mobilisent une armée de travailleurs.

Il ne s'agit pas seulement pour elles d'exercer leur intelligente industrie
à Paris ; elles étendent leurs pinceaux vainqueurs sur les 78 communes
du département de la Seine, sur les 36 000 communes de la France et de
l'Algérie. Elles affichent à hauteur d'homme, elles affichent à l'échelle,
elles affichent dans les wagons de voyageurs, dans les omnibus, dans les
théâtres, dans les édicules municipaux, dans les bateaux omnibus. Le
moindre emplacement inoccupé fait partie de leur domaine.

Les développements de la publicité contemporaine en ont fait de véri-
tables puissances. Elles ont des relations superbes, elles connaissent
jusqu'à des hommes politiques !

LES IMPRIMEURS — LES CARACTÈRES EN BOIS DÉCOUPÉ

On reste surpris aussi quand on constate les immenses progrès dus à
nos Imprimeurs.

Par combien de tâtonnements difficiles, par combien d'essais infruc-
tueux, ne leur a-t-il pas fallu passer pour faire entrer dans la pratique
courante les procédés qu'ils étudiaient, procédés habiles, pleins d'avenir,
mais qui ne donnaient sous les presses de petites dimensions, que des
résultats seulement intéressants !

Aujourd'hui, et c'est Jules Chéret qui a déterminé ce mouvement,
Chaix, Charles Verneau, Camis, Bataille, tirent, grâce à des machines
d'une puissance singulière et d'une admirable régularité de marche,
des épreuves quadruple-colombier dont l'exécution est irréprochable.

Que dirait Aloys Senefelder, le glorieux inventeur de la lithogra-
phie ; que dirait Godefroi Engelmann, l'ingénieux et savant auteur de la
chromolithographie, qui ne connurent que la simple et sûre presse à bras ?

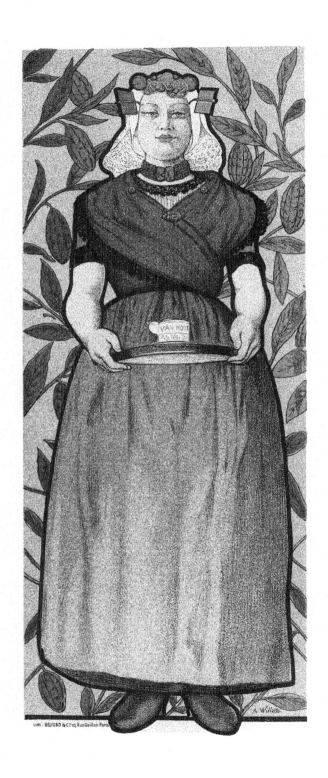

A. Willette

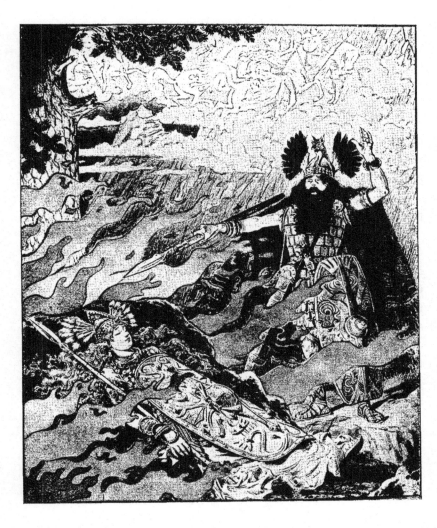

Fac-similé d'une affiche dessinée par E. GRASSET pour la *Walkyrie*. (Berthaud frères, imp.)
(Épreuve avant toute lettre.)

Que dirait Joseph-Rose Lemercier lui-même, qui cependant a assez vécu pour voir la lithographie en couleur reproduite par la machine? Sûrement, la vue de ces gigantesques épreuves, la joie de nos yeux, qui sont leur œuvre, étant celle de leurs continuateurs, les comblerait d'une juste fierté.

Que diraient-ils tous trois encore, si l'on venait les entretenir des procédés actuels de gravure en creux ou en relief? Lemercier, dernier survivant de cette trilogie incomparable, a connu plusieurs de ces procédés, mais combien ont pris leur vol, depuis sa disparition!

Là encore, que dirait *Firmin Gillot* qui, le premier, en 1850, eut la pensée de remplacer la main expérimentée du graveur par l'action précise des agents chimiques. Le *Gillottage* est répandu partout aujourd'hui et ses applications sont nombreuses et belles. Le nom de Gillot est à retenir. Porté de notre temps d'une façon aussi brillante que modeste par Charles Gillot, le fils de l'inventeur et son digne successeur, l'avenir lui réserve une place élevée parmi les noms de ceux qui, ayant aimé l'art, l'ont servi loyalement, avec intelligence et dévouement. Il ne faut point oublier que c'est à Charles Gillot que nous devons l'exécution admirable des *Quatre Fils Aymon*, de Eug. Grasset.

Certainement les procédés, d'où qu'ils viennent, sont la négation de l'originalité, mais il nous faut bien vivre avec cette pensée que la photographie a atteint la gravure et la lithographie et qu'elle leur a porté des coups terribles, il faut bien nous avouer aussi que les artistes créateurs sont rares, que leurs œuvres se comptent et alors, si nous admettons cela, nous pouvons admirer, sans arrière-pensée aucune, ce que la photographie a fait de bien. Quand elle n'aurait produit que les belles affiches phototypiques de MM. *Berthaud* frères, il faudrait applaudir à sa venue en ce monde.

Je m'arrête ici, car pour les imprimeurs, j'avoue mon embarras et je voudrais qu'on comprît bien ce qui le fait naître. Si je m'étendais avec complaisance sur leurs productions, mon désir d'être agréable à tous me conduirait fatalement à ne satisfaire aucun d'eux.

D'ailleurs, à examiner les choses de près, il y a, en ce genre particulier de l'affiche, peu d'imprimeurs supérieurs à d'autres imprimeurs. Les pro-

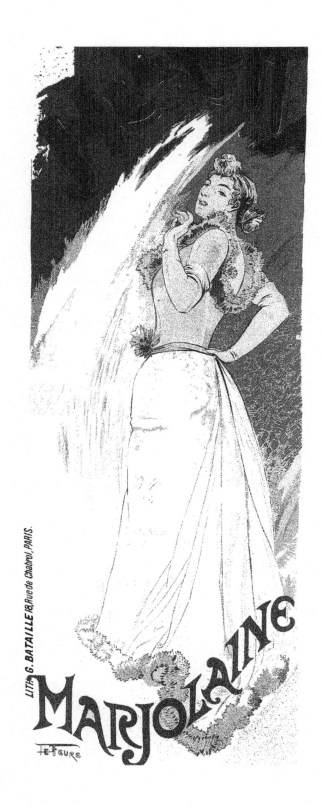

cédés employés par eux sont souvent très différents, leurs moyens d'action sont plus ou moins développés, leurs installations, leur outillage sont plus ou moins complets ou luxueux, mais les résultats qu'ils obtiennent, et qui seuls peuvent nous préoccuper, sont toujours importants sinon absolument parfaits.

Je n'écris donc ceci pour aucun des imprimeurs actuels, quelle que soit la position qu'il occupe dans son art. Si cela n'était pas prétentieux, je dirais qu'il entre dans ce livre une part d'histoire; tout ce qui concerne l'affiche illustrée doit y trouver sa place; c'est pourquoi je suis désireux d'y voir figurer les principaux traducteurs de la pensée de nos décorateurs.

A ce titre seulement, et après avoir fait remarquer de manière particulière que MM. Draeger et Lesieur et MM. de Malherbe et Cellot n'ont recours qu'à la typographie, je veux mentionner les noms de MM. Edw. Ancourt, Appel, G. *Bataille*, Belfond, *B*erthaud, Camis, Chaix, Champenois, Delanchy, Draeger et Lesieur, Dupont, Dupuy, Gillot, Hérold, Lemercier et Cie, de Malherbe et Cellot, Minot, Parrot, Charles Verneau, Eugène Verneau, Vieillemard, sans indiquer les mérites qu'ils peuvent avoir. D'ailleurs, le public les connaît et sait les juger.

C'est avec intention que je n'ai pas signalé plus haut le nom de M. S. *Beaumont*; je voulais lui réserver une place à côté, mais un peu en dehors des imprimeurs. L'idée originale qu'il a mise en pratique mérite bien cette légère infraction à la loi dont je me suis imposé le respect. M. S. Beaumont est imprimeur typographe à Mantes et, ce qui ne gâte rien, fort aimable dessinateur. Vivement épris de l'art typographique où il est expert, M. *Beaumont*, quelque peu aidé par le hasard, ce patron vénéré des chercheurs, a fait un retour vers le plus lointain passé, il y a retrouvé le bois qui constituait encore au xve siècle, la matière employée pour la confection des caractères d'imprimerie. Ce n'était pas là une découverte assurément, mais ce qui pouvait en devenir une, c'était l'application du bois, poirier, pommier, hêtre ou sycomore, à la reproduction, en couleur, de l'affiche illustrée.

« Chez un marchand d'outillage pour amateurs, dit M. Beaumont, nous nous étions souvent arrêté à regarder ces fantaisies en bois découpé qui sont de véritables chefs-d'œuvre, nous admirions avec quelle facilité un employé de la maison faisait, pour ainsi dire, parler les planchettes qu'il contournait en tous sens sur le plateau de sa machine ; dans des lamelles de placage superposées, l'ouvrier avait écrit un mot : *Souvenir*,

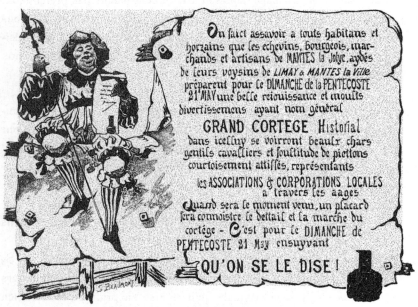

Fac-similé d'une affiche composée, découpée et imprimée par S. Beaumont.

en anglaise. Ce fut pour nous une révélation. Le lendemain nous étions possesseur d'une machine à découper marchant à la pédale et, après une heure de manœuvre, nous fabriquions nos premières lettres en bois découpé, lettres qui furent bientôt suivies d'ornements, d'arabesques, vignettes humoristiques, etc. »

C'est là où réside l'idée vraiment ingénieuse de M. S. *Beaumont*; en la poursuivant, il a produit plusieurs affiches extrêmement curieuses ; l'une d'elles, de format double colombier, a été exécutée pour une fête donnée à Mantes-la-Jolie, au mois de mai 1893. Elle représente un

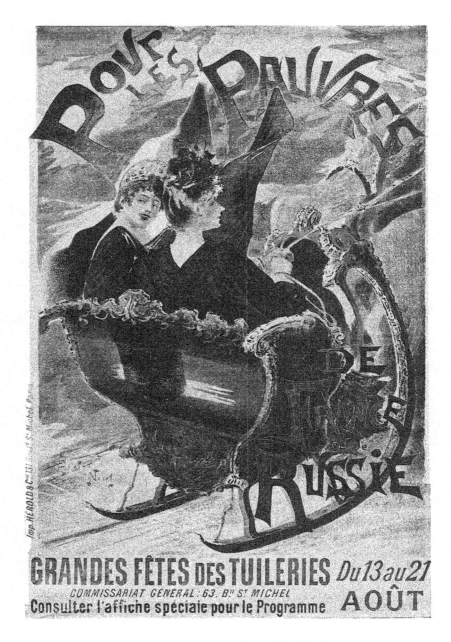

Fac-similé d'une affiche dessinée par GASTON NOURY. (Hérold, imp.)

héraut d'armes joufflu, bedonnant, rabelaisien, d'une fort belle venue. De cette affiche, tout appartient au bois; le dessin, les caractères, tout est découpé au moyen d'une scie à pédale, tout est imprimé typo-graphiquement.

Rien n'est charmant comme cette pièce qui marque dans l'histoire de l'affiche illustrée, à la fois un point de départ et presque un point d'arrivée.

Elle a comme un petit air moyenâgeux qui lui convient à merveille et sent d'une lieue son « Édit royal ». Les caractères sont d'un gothique agréablement fantaisiste et d'une très suffisante fidélité. Découpés, eux aussi, ils prennent leur place dans la composition générale aussi facile-ment que des caractères ordinaires et donnent à distance l'illusion d'un ancien et poudreux manuscrit; plus gras, plus amusants, plus imprévus de formes que ne pourraient l'être des caractères gravés, ceux-ci sai-sissent l'œil et le sollicitent.

Comment s'obtient le fixage de toutes les parties isolées qui constituent l'affiche? D'une manière fort élémentaire, et M. S. *Beaumont* va nous l'apprendre

« En ce qui concerne le collage des découpures sur leur support, dit-il, nous avons toujours employé avec succès la colle forte à chaud, en laissant refroidir ou sécher quelques instants sous la presse du massi-caut, si ce sont des sujets de petite dimension, et sous la presse à satiner si ce sont de grands découpages. Le bourrelet que forme la colle autour du découpage, sous la pression, sert utilement de préservatif pour empê-cher tout décollage. »

Comme tout cela est simple et pratique, presque enfantin! J'entrevois pour le procédé de M. S. Beaumont de fort jolis succès et j'y applaudirai de grand cœur.

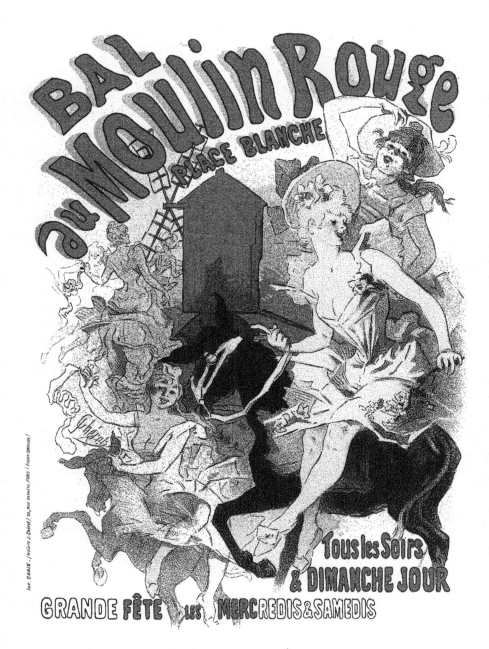

LES AFFICHES ILLUSTRÉES

G. BOUDET, Éditeur IMPRIMERIE CHAIX

LES EXPOSITIONS D'AFFICHES

Avec quel sourire d'incrédulité aurions-nous accueilli, il y a douze ans seulement, l'annonce d'une exposition d'affiches?

Nous en avons vu plusieurs cependant depuis cette époque, et la réussite la plus franche les a toujours accompagnées. Me permettra-t-on, ne serait-ce que pour fixer ce point spécial de l'histoire de la publicité, de les mentionner ici.

En 1884, on se le rappelle, trois dessinateurs s'étaient adonnés à l'affiche et étaient à peu près seuls à la répandre : l'un était Jules Chéret, le maître déjà, il l'est resté ; les deux autres étaient Léon et Alfred Choubrac ; des deux frères, le premier est mort, l'autre a beaucoup produit et s'est acquis une réputation méritée ; c'est de 1884 que date la première exposition d'affiches illustrées inspirée certainement par les belles œuvres de Jules Chéret et par les fructueux efforts de Léon et d'Alfred Choubrac.

Organisée par les soins de M. VALLET, un français établi à New-York, ouverte du 5 mars au 1er juillet, dans le local du Théâtre si intéressant autrefois dirigé par M. Alphonse Bouvret au passage Vivienne, à Paris, cette exposition ne renfermait que des affiches américaines lithographiées ou chromolithographiées ; aucune des pièces montrées par M. Vallet n'a laissé, à ma connaissance, de souvenir qui mérite d'être conservé. L'art américain, pour ce qui concerne l'affiche, était alors lourd et sans grâce et ne se sauvait que par ses placards de formats immenses dont nous n'avons ici que très peu d'exemples ; il s'est affiné depuis.

La seconde exposition avait un caractère semi-officiel. Frappé par les articles que j'avais publiés en 1884 dans la *Gazette des Beaux-Arts*, intéresse aussi, peut-être, par mon ouvrage sur les *Affiches illustrées*, le Comité de l'*Histoire rétrospective du travail* de l'Exposition universelle de 1889 dont M. Faye, de l'Académie des sciences, était le prési-

dent, me demanda de présenter, au Champ de Mars, dans le Palais des Arts libéraux, une *Histoire résumée de l'affiche française*.

Me conformant à ce désir, je montrai cent pièces de ma collection personnelle, choisies de façon à faire connaître, par une suite ininterrompue, non une collection complète, mais uniquement les procédés de reproduction mis au service de l'affiche, de la fin du XVIIᵉ siècle à nos jours. A ce sujet, j'ai publié une notice historique dans le Catalogue général officiel de l'Exposition universelle.

S'inspirant de cette reconstitution, un amateur, M. Gustave BOURCARD, exposa à Nantes, dans la même année 1889, du 19 novembre au 2 décembre, à la Galerie Préaubert, au profit de l'hôpital marin de Pen-Bron, trois cent dix affiches. Il en fit imprimer le Catalogue et publia pour appeler les visiteurs, un placard illustré fort amusant, signé : PÉQUIGNOT.

A la même époque, à quelques jours près, pendant les mois de décembre 1889 et janvier 1890, Jules CHÉRET, vivement sollicité depuis longtemps par ses amis, organisait dans la Galerie du Théâtre d'Application, rue Saint-Lazare, à Paris, une exposition de pastels, de lithographies, de dessins, de croquis d'affiches et d'affiches illustrées. Le choix de ces œuvres était irréprochable; l'exposition fut pour beaucoup de Parisiens une véritable révélation. Chéret lui dut la croix de chevalier de la Légion d'honneur.

Un beau catalogue, précédé d'une lumineuse préface de M. Roger Marx, inspecteur des Beaux-Arts, en a consacré le souvenir. Le Catalogue renferme cent quarante-cinq numéros.

Pour cette exposition, Chéret a peint une affiche délicieuse qui a été reproduite par *l'Artiste* et dont l'original a été offert à M. Bodinier.

En août 1890, M. Émile MARX, le père de M. Roger Marx, exposait à Nancy, à la Galerie Poirel, sa collection d'affiches, au profit des sinistrés de Fort-de-France. Le catalogue en fut également imprimé.

Dans la même année, au mois d'octobre, la maison APPEL créait à Bordeaux, au profit des pauvres, une exposition d'affiches illustrées et de travaux d'art exécutés sur ses presses. Alfred CHOUBRAC, par un intéressant placard, en informait les populations du Sud-Ouest.

ital-marin de Pen-Bron,
talogue et publia pour
nt, signé : PÉQUIGNOT.
endant les mois de dé-
ivement sollicité depuis
lerie du Théâtre d'Ap-
tion de pastels, de litho-
d'affiches illustrées. Le
ition fut pour beaucoup
dut la croix de chevalier

e préface de M. Roger
é le souvenir. Le Cata-

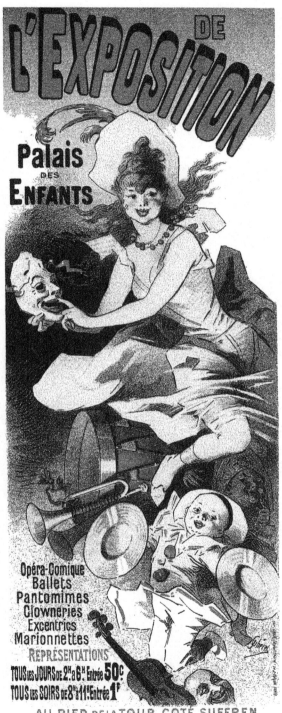

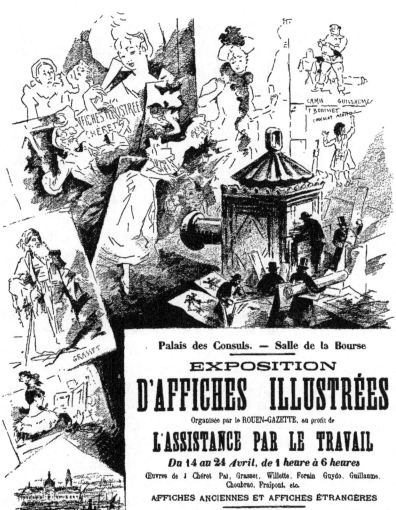

Fac-simile d'une affiche dessinée par Jules Adeline. (Cagniard, imp.)

On le voit, il y avait dans ce qui précède un peu plus que des indications dont il était possible de tirer un utile profit. Un industriel, dont le nom m'est inconnu, le comprit. En 1891, du mois de mai au mois de septembre, il obtint, au Champ de Mars, dans le Palais des Beaux-Arts, la location de plusieurs salles dans lesquelles il institua une *Exposition internationale de la publicité.*

Celle-ci en fit naître une autre ayant un caractère semblable. En 1892, du 8 au 26 février, un libraire, M. Sagot, a exposé à la galerie de M. Bodinier, environ cent soixante affiches diverses dont plusieurs avaient un certain prix. Ces affiches étaient destinées à être vendues.

Tout récemment, une exposition d'affiches a eu lieu à Rouen, au Palais des Consuls, salle de la *B*ourse.

Est-ce tout? Non! Les étrangers nous ont suivis dans cette voie que nous leur avons ouverte, Dieu merci! les étrangers nous suivent toujours.

A Londres, à *B*ruxelles, à Amsterdam, à Chicago, des collectionneurs ont organisé et organisent encore des expositions partielles, où des conférences sont faites sur les affiches parisiennes. L'hommage qui nous est rendu dans ces conférences rencontre surtout d'actives sympathies auprès des Américains, des Anglais et des Belges. En Angleterre, M. Chéret a de nombreux admirateurs et son séjour n'y a pas été oublié; MM. E Grasset, Toulouse-Lautrec et A. Willette sont grandement appréciés aussi chez nos voisins.

Ce n'est pas tout encore : Milan préparait, pour 1894, une *Exposition internationale de publicité.* Le comité de cette exposition, composé de hautes notabilités italiennes, a fait un très obligeant appel aux collectionneurs français; je ne sais quelle suite a pu être donnée à son projet.

L'HOMME-SANDWICH — LA VOITURE-RÉCLAME
LA PUBLICITÉ SCULPTURALE

Et nous n'en avons pas fini avec l'affiche. En ce moment même, nous assistons à diverses tentatives de transformation de la publicité française. Ces tentatives sont encore à l'état d'enfance; elles ont trop peu de vie pour qu'il soit possible, dès maintenant, de leur assigner une place définitive dans l'existence intellectuelle de Paris, mais elles marquent cependant le début d'une évolution singulière qu'il faut souligner.

Un bas-relief de Madame YELDO.

Entrée de plain-pied dans nos mœurs, la réclame, forte des succès qu'elle doit à l'affiche illustrée, s'en tiendra-t-elle à l'affichage proprement dit? Conservera-t-elle le mur ou la palissade comme ses principaux agents de transmission? Un passé brillant, le présent même, plaident en leur faveur; de nos jours, il n'y a plus de Parisien opposant une sérieuse résistance à l'influence qu'exerce, sur son œil d'abord, sur son esprit ensuite, un panneau dessiné par Jules Chéret.

Malheureusement, si la Terre tourne, la muraille est privée de mouvement; ce phénomène crée pour la muraille un état d'infériorité auquel certaines Compagnies songent à remédier. Sachant bien que le promeneur exige du nouveau, n'en fût-il plus au monde, elles se sont demandé pourquoi elles ne soustrairaient pas l'annonce à l'humiliante immobilité qui la frappe.

De là à tenter quelque effort dans une direction nouvelle, il n'y avait

qu'un pas; plusieurs industriels l'ont franchi et ont lancé sur la voie publique les hommes-sandwichs.

Il faut bien le dire, les sandwichs sont tristes à voir et n'ajoutent rien au pittoresque des villes; ils sont aussi insupportables qu'ils semblent dignes de pitié. Par eux, le va-et-vient des piétons est troublé de manière inquiétante, puisque le trottoir seul peut leur appartenir. Pénétrés de leur inutilité autant que des ennuis qu'ils font naître, ils s'efforcent le

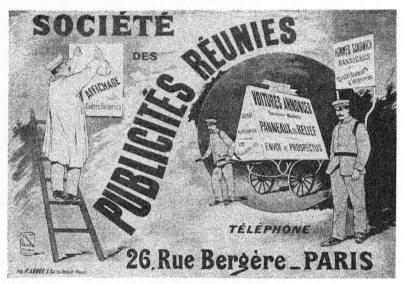

Fac-similé d'une affiche ANONYME. (Levée, imp)

plus souvent d'échapper à la foule au milieu de laquelle il leur faut pourtant vivre et se mouvoir. Dès que le vent s'élève, ils apparaissent lamentables; désespérément ils luttent contre cet élément, leur plus cruel et leur plus invincible ennemi. Préoccupés sans cesse de présenter le moins de surface possible aux morsures de la brise, ils marchent anéantis, secoués, tordus, ils marchent encore impuissants et navrés, cherchant, alors qu'ils s'avouent vaincus, la fin de leur martyre dans les rues étroites où le passant est aussi indifférent que rare.

Là, ne semble pas être la solution du problème à résoudre.

Est-elle donc, cette solution dans l'emploi de la voiture pousse-pousse

EAU MINÉRALE NATURELLE DE Couzan

LOIRE

LA MEILLEURE

EAUX DE TA FRAN

Approuvée par l'Académie de Médecine

GRANDE SOURCE

COUZAN
GRANDE SOURCE
TRÈS GAZEUSE
TYPE DES EAUX DE TABLE

AFFICHES·CAMIS·PARIS. 172 Quai Jemmapes

LES AFFICHES ILLUSTRÉES

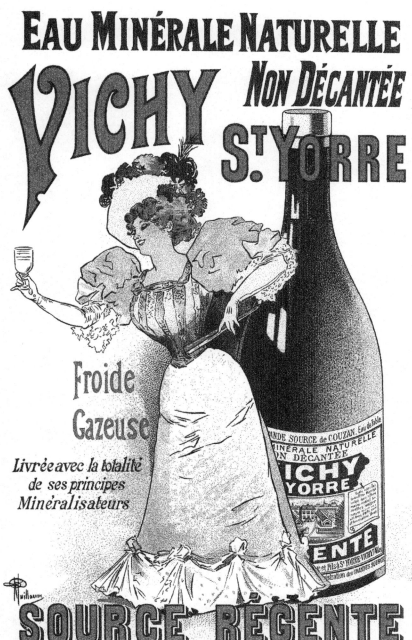

EAU MINÉRALE NATURELLE
VICHY
NON DÉCANTÉE
S.^t YORRE

Froide
Gazeuse

Livrée avec la totalité
de ses principes
Minéralisateurs

SOURCE RÉGENTE

LES AFFICHES ILLUSTRÉES

G. BOUDET, Editeur

IMPRIMERIE CHAIX

traînée à bras d'homme? Rien n'est plus douteux. Le pousse-pousse qui nous a été légué par l'Exposition universelle de 1889, et ce n'est pas ce qu'elle a fait de mieux, n'est pas destiné à émouvoir le public, qui le considère comme une gêne apportée à sa libre circulation. Il a simplement déplacé les responsabilités : le pousse-pousse porte en ville. Grâce à lui, le promeneur n'a plus à s'arrêter devant les murailles, puisque s'il consent seulement à regarder, l'annonce vient d'elle-même se placer devant lui. Par malheur, celui qui la maintient en mouvement, véritable juif-errant de la réclame, n'a pas le droit de séjourner et ne laisse au curieux que le temps rigoureusement nécessaire pour mal voir.

La pluie condamne le pousse-pousse au repos; son conducteur, ainsi que le sandwich, n'échappe pas à la fatigue et c'est ainsi que dans les voies écartées, à certaines heures du jour, de pauvres gens, revêtus de costumes disparates et fanés, attendent, silencieusement assis ou paresseusement couchés sur les bordures des trottoirs, quand la température le permet, que les forces leur soient revenues.

Les murailles n'ont pas de ces détestables défaillances.

Encore une fois, le problème est-il résolu?

Une tentative bien bizarre a été faite ces deux dernières années, sous l'inspiration d'une artiste de race : c'est celle de l'annonce qu'on pourrait appeler *sculpturale*. Le bas-relief et la figure ronde bosse un peu plus grands que nature y ont été employés. L'idée était nouvelle et bien faite pour séduire le passant. Les Parisiens, en effet, ont pu voir, placés sur des voitures pousse-pousse, agréablement ornementés, une *Yvette Guilbert*, un *Aristide Bruant*, un *Kangourou boxeur*, dont l'exécution n'était pas sans grâce et sans originalité. Mais, et c'est là un grave inconvénient auquel n'avait pas songé leur auteur : les cahots imprimés par l'inégalité du sol, frappent les figures, soutenues cependant par de puissantes armatures intérieures, d'un tremblement convulsif, d'un mouvement incessant de roulis et de tangage absolument fâcheux.

Le torse et les membres, également agités, laissent supposer que Yvette Guilbert, *Bruant* ou le Kangourou sont atteints, les malheureux !

d'une incurable danse de Saint-Guy. Il va sans dire que ce redoutable
ennui, qu'on pourrait facilement supprimer par quelques précautions, est

Yvette Guilbert par Madame YELDO.

évité par l'emploi des bas-
reliefs. Ceux qui ont été
exécutés pour le *Mou-
lin-Rouge*, pour le *Jar-
din de Paris*, pour le
*Bazar de l'Hôtel-de-
Ville*, pour le *Nouveau
Cirque*, sont intéressants
de tous points et méritent
une mention spéciale; il
y a ici, dépensée large-
ment, une somme d'art
qui n'est point banale et
qu'on se rappellera quel-
que jour.

Ce n'est pas sans une
vive peine que beaucoup
de nos concitoyens ont
vu disparaître les figures
ronde bosse. Là était, en
effet, l'idée réellement
neuve et la seule sur la-
quelle l'attention pouvait
se fixer; avec l'imagina-
tion si pleine d'ingénio-
sité de l'auteur, on aurait

pu les diversifier à l'infini et produire des effets attrayants que le bas-
relief, trop semblable à l'affiche, ne donnera jamais.

C'est à Mme la vicomtesse d'A., qui signe ses œuvres du pseudonyme
de YELDO, que sont dus bas-reliefs et figures.

Faites de *staf* verni, rehaussées de couleurs éclatantes, elles révèlent

de très sincères études. Le talent de Mme Yeldo, dont les expositions ont été remarquées, a d'ailleurs, parmi les statuaires, les jeunes, cela s'entend, de distingués admirateurs.

Tenons-nous donc enfin la solution tant cherchée ? Voici certes, dans le firmament de la publicité parisienne, une étoile de première grandeur ; je voudrais croire à sa stabilité. Quel que soit le sort qui lui est réservé, elle aura, plus d'un jour, brillé d'un aimable éclat. C'est beaucoup dans un temps où les étoiles sont si fugitives que le ciel lui-même voit souvent s'évanouir celles qu'il avait révélées.

Bruant, par Madame YELDO.

S'il me faut être sincère, malgré le charme des productions excellentes de Mme Yeldo, malgré le nombre incalculable des voitures-réclames ou des hommes-sandwichs sillonnant nos rues, je ne crois pas que de longues années s'écoulent avant la disparition des unes et des autres. Pour ce qui regarde Mme Yeldo et ses bas-reliefs si pleins de jeunesse et de sève, —je ne parle que de ceux dont elle est l'auteur et non de ceux qu'elle fait exécuter, — je crains une désillusion, je prépare mes larmes et je me

familiarise à l'avance avec mes regrets. Pour les voitures-réclames et pour les sandwichs, à la pensée de leur mort, je me sens envahi par le calme

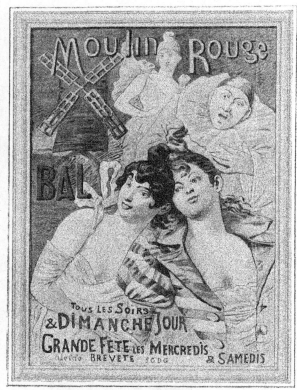

Un bas-relief de Madame YELDO.

précurseur de la tempête qui les emportera ; j'en ai fait le sacrifice. Voyez-vous, je ne crois qu'à l'affiche illustrée et j'y crois fermement. Elle apporte dans notre vie de tous les jours tant de gaieté, tant d'imprévu, tant d'inespéré quelquefois, que son utilité s'en démontre d'elle-même.

Je vais plus loin : je crois que nous pouvons attendre d'elle l'idéale formule d'une nouvelle peinture à fresque ; je crois que nous devrons à J. Chéret la renaissance d'un art éteint : l'illustration picturale de nos demeures artistiques ou princières ; je crois encore que E. Grasset nous donnera, un jour ou l'autre, et cela d'une manière définitive, le vitrail moderne qui ne le cédera en rien aux œuvres admirables du passé et occupera une place haute et respectée dans notre siècle si profondément épris des choses de l'art.

Voyez ce qui s'est passé depuis dix ans. Tout en étant persuadé que l'affiche illustrée devenait un pouvoir dans l'État, pouvait-on en conclure

es-réclames et pour
nvahi par le calme
précurseur de la
tempête qui les em-
portera ; j'en ai fait
le sacrifice. Voyez-
vous, je ne crois
qu'à l'affiche illus-
trée et j'y crois fer-
mement. Elle ap-
porte dans notre
vie de tous les
jours tant de gaie-
té, tant d'impré-
vu, tant d'inespéré
quelquefois, que
son utilité s'en dé-
montre d'elle-
même.

Je vais plus loin :
je crois que nous
pouvons attendre
d'elle l'idéale for-
mule d'une nou-
s à J. Chéret la re-
nos demeures-artis-
et nous donnera, un
vitrail moderne qui
ssé et occupera une
fondément épris des

etant persuadé que
uvait-on en conclure

LES AFFICHES ILLUSTRÉES

G. BOUDET, Éditeur IMPRIMERIE CHAIX

qu'elle allait faire naître nombre de jeunes dessinateurs bien doués ?
Avait-on le droit d'espérer que ces dessinateurs, renonçant dans une cer-
taine mesure aux douceurs des salons officiels ou indépendants, allaient
se lancer dans l'arène, superbement armés, et jeter de gaieté de cœur leurs
pinceaux par-dessus les moulins... de Montmartre pour s'emparer de la
pierre et du crayon.

C'est pourtant ce qui est arrivé, et cela parce que la lithographie, si

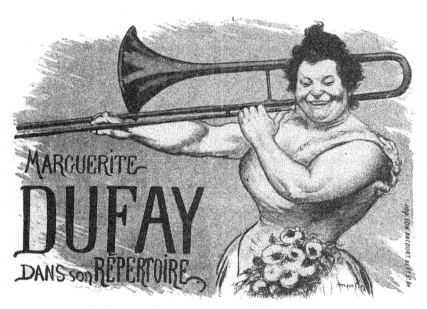

Fac-similé d'une affiche dessinée par ANQUETIN. (Edw. Ancouit, imp.)

franche d'allure, si douce et si chaude de ton, donne immédiatement,
sans qu'elle soit pour cela d'un accès facile, des résultats précieux, d'une
exquise perfection, que la peinture réserve à ses rares élus.

Les anciens, ceux de 1840, proclament que :

La peinture à l'huile,
C'est bien difficile,
Mais c'est bien plus beau
Qu' la peinture à l'eau.

Mais, ça n'est pas nécessairement plus beau que la belle lithographie.
Je sais bien qu'en osant avancer pareille affirmation, je cours un grand
danger ; peut-on prouver cependant que les *Coulisses de l'Opéra*, de
J. Chéret, que la *Librairie romantique*, de Grasset, ne sont pas pré-
férables dans leur simplicité de facture et dans la richesse de leurs effets,
à certaine grande toile académique que vous voyez d'ici ?

Est-ce que l'*Enfant prodigue*, de Willette, le *Moulin Rouge*, de
Toulouse-Lautrec, ne valent pas, isolément, un long poème ? Est-ce que
l'*Hercule*, de Guillaume, le *Mévisto* de Ibels, qui n'ont aucun lien de
parenté avec l'École, s'en portent plus mal pour cela ?

Non ! La lithographie est un bel art, un grand art ; elle n'est pas un art
secondaire. Majestueusement servie déjà par les Raffet, les Daumier, les
Charlet, les Célestin Nanteuil, les Devéria, les Mouilleron, les Gavarni,
et bien d'autres, elle a un passé plein de gloire. S'inspirant des maîtres
illustres qui les ont précédés, nos lithographes contemporains, avec son
aide, ont su nous faire éprouver des sensations délicieuses bien faites
pour lui assurer une vie nouvelle et fixer à tout jamais son avenir.

Dans la nomenclature des documents que je veux signaler comme
ayant apporté une pierre au monument qu'élèvent nos dessinateurs à la
publicité, je ne veux obéir à aucune préférence ; il s'agit après tout
d'œuvres toutes remarquables, quoiqu'elles le soient à divers degrés.
J'adopterai donc, comme je l'ai fait tout à l'heure pour les imprimeries,
le « désordre » alphabétique.

Je regrette sans doute de ne pouvoir classer Willette à Adolphe, qui
est son prénom. M. E. Grasset me pardonnera si, me conformant au Dic-
tionnaire de l'Académie, — celui qui est terminé, — je place la lettre G
après la lettre F. Pour M. de Toulouse-Lautrec, je suis désolé ! En ce
qui concerne Jules Chéret, il est bien partout, et les lecteurs de cet
ouvrage, s'il lui en vient, sauront le trouver.

Pour les affiches anonymes, je les citerai quand l'occasion m'en sera
offerte par les circonstances. J'avoue d'ailleurs que le texte de ce livre
est sans grande importance et que ses illustrations ont seules une raison
d'être. Tout a été dit sur l'affiche illustrée ; les esprits les meilleurs, les

critiques les plus autorisés, depuis l'apparition des *Affiches illustrées*, en 1886, ont écrit un peu partout, ce qu'ils pensaient du placard artistique. Il me restera, et cela me suffit amplement, l'honneur d'avoir été le premier à proclamer le talent de J. Chéret et à montrer ce qu'on devait attendre de ceux qui, s'inspirant de ses procédés, ont porté l'art mural à un tel degré d'élévation, qu'il est impossible aujourd'hui de ne pas lui réserver une place considérable parmi les manifestations picturales de notre temps.

LES AFFICHES ILLUSTRÉES DE 1886 A 1895

Que personne ne touche à Rouen! Jules ADELINE y règne en maître.

Il a pour sa bonne ville, pour l'hospitalité qu'elle lui donne, un amour que rien ne peut lasser. Il en apprécie toutes les beautés, il en a vu toutes les taches, si tant est qu'aux regards de Jules Adeline, Rouen puisse avoir des taches. Il en a étudié et il en a décrit tous les monuments; il le connaît rue par rue, maison par maison. De ces maisons, il a vu tous les paliers; la rue Eau-de-Robec qu'il habite n'a pas de secrets pour lui. Il n'est pas, à Rouen, de motif d'ornementation, de ruelle ignorée, de coin perdu, dont il ne lui soit possible de fournir, au pied levé, un dessin précis et raisonné.

Jules Adeline aime l'affiche illustrée; il en a fait l'objet d'études insérées par lui dans le *Journal des arts*, de M. Dalligny. Prêchant d'exemple, il en a dessiné un certain nombre, pour : *Les quais de Rouen*; — *Vente de la collection Doucet*; — *Klein, changement de domicile*; — *Société des Amis des arts de Rouen*; — *Carrousels militaires en 1886 et en 1887*; — *Grande fête de charité, à Rouen*; — *La Normandie monumentale*; — *Photographie d'art Tourtin*; — *Exposition d'affiches illustrées, du 14 au 24 avril 1895*.

Les affiches de Jules Adeline sont des documents curieux pour l'histoire de l'admirable capitale normande.

Voici deux œuvres de valeur. Elles sont, je crois, les premiers essais de M. ANQUETIN dans la voie de l'illustration murale.

Tout le monde connaît M. Anquetin; on l'a suivi aux expositions, on l'a vu également au *Courrier français*, à l'*Escarmouche* où il a inséré des pages d'une grande vigueur, et qui, par plus d'un point, rappellent la puissance de Daumier.

C'est pour *Mme Dufay*, du concert de l'Horloge, que M. Anquetin a dessiné la première de ses affiches; il a représenté la chanteuse, trombone en mains, en costume d'athlète de foire. Cette composition toute simple, à peine colorée, est d'un effet extraordinaire; c'est une étude remarquable.

La seconde a annoncé au public l'apparition du journal *Le Rire*. Celle-ci est mieux encore. Elle représente un Scapin montrant d'un geste railleur et dédaigneux les personnages qui s'agitent à ses pieds. Un peu compliquée peut-être et traitée en noir sur blanc, elle a bel effet sur la muraille.

M. Ferdinand BAC a donné peu d'affiches. En dehors de celles qu'il vient de dessiner pour l'Exposition de ses nouvelles œuvres, à la Bodinière, sur *la Femme moderne*, je ne vois guère à citer de lui qu'une *Loïe Fuller* et deux *Yvette Guilbert*, fort originales toutes deux de tournure, de dessin et de couleur.

M. Bac publie en ce moment des albums qu'il faudra consulter plus tard; sa collaboration active est assurée à divers journaux et revues fort répandus.

De M. GIL BAER je connais trois placards qu'il est bon de mentionner. Ils ont été dessinés : l'un pour les *Brasseries de la Meuse*, le second pour les *Chats savants* du Cirque d'hiver; le dernier pour les bals masqués de l'*Élysée-Montmartre*. Celui-ci marque une date pour l'histoire du costume dans le monde où l'on en porte le moins qu'on peut.

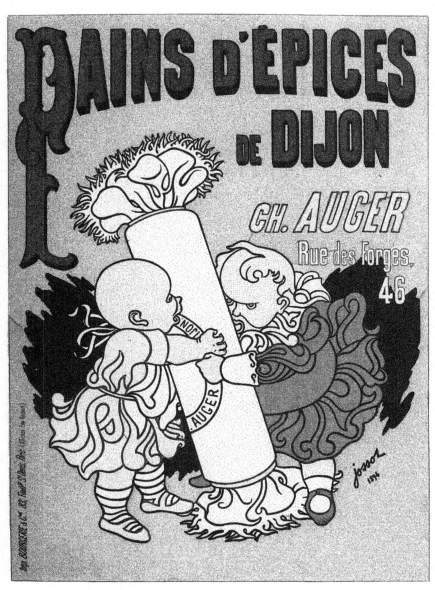

Fac-similé d'une affiche dessinée par JOSSOT. (Bourgerie, imp.)

Est-ce le *Pôle-Nord* qui a répandu le nom de M. Paul Balluriau?
Est-ce au contraire M. Balluriau qui a aidé à la réussite du Pôle-Nord?
On ne le saura jamais. Ce qu'on s'accorde à dire, c'est que M. Balluriau
a dessiné pour cet établissement, où l'on patine, une affiche d'inaugura-
tion reproduite en divers formats et que cette affiche était d'un effet heu-
reux et d'une composition agréable.

On lui doit aussi un très bon placard pour les *Fêtes des Tuileries*,

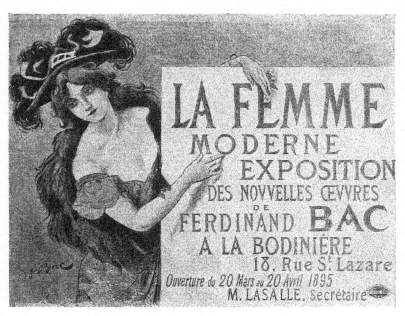

Fac-similé d'une affiche dessinée par Ferdinand Bac. (Camis, imp.)

Russie et France. L'auteur est un jeune dessinateur de talent, dont les
illustrations sont déjà nombreuses.

C'est à M. J. Belon que le *Moulin-Rouge* a demandé l'une de ses
premières affiches. Elle représente un moulin dont les ailes sont mises
en mouvement par des amours. Le moulin est peut-être un peu fort, les
amours sont peut-être un peu faibles, mais cela est dû, sans doute, au
rude métier auquel on les a soumis; un essaim de jeunes femmes court-

vêtues s'élance joyeusement, en farandole, à l'assaut des ailes du moulin, qui ne supporteront pas longtemps un poids pareil. M. Belon ne semble pas s'être rendu compte de la lourdeur des femmes légères.

M. J. Belon collabore activement à divers journaux illustrés.

L'affiche patriotique, sérieuse et qui fait rêver à « ce dont il ne faut jamais parler et toujours se souvenir », a trouvé jusqu'ici peu de traducteurs; chacun sent que l'illustration de la muraille ne peut sans danger toucher à des sujets aussi brûlants, à des questions aussi hautes.

M. BOMBLED cependant a annoncé l'*Armée de l'Est.*

Diverses librairies ont aussi publié : *Français et Allemands, histoire anecdotique de la guerre de* 1870-1871, par Dick de Lonlay ; — *La Guerre,* par Barthélemy ; — *La Guerre de demain*, par le capi

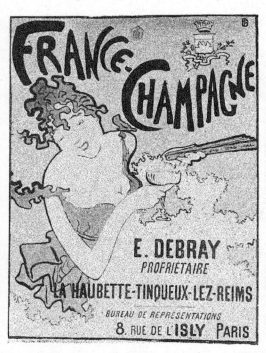

Fac-similé d'une affiche dessinée par BONNARD. (Edw. Ancourt, imp.)

taine Danrit (capitaine Driant, gendre du général *Boulanger*); — *Annuaire de l'armée française* (dessin de COMBA); — *Tous soldats* (dessin de JOB); — *La France sous les armes* (dessin de DUPRAY).

Les affiches imprimées à l'occasion de ces mises en vente sont bonnes à conserver. Il en a été fait trois différentes pour le livre de Dick de Lonlay.

L'une des œuvres les plus intéressantes qu'il nous ait été donné de

LES AFFICHES ILLUSTRÉES

G. BOUDET, Éditeur IMPRIMERIE CHAIX

voir sur les murs de Paris est de M. Pierre BONNARD ; elle a été dessinée
pour le vin *France Champagne*.

En dehors d'une petite église peu nombreuse, aussi remuante que bien
servie, le nom de Bonnard était peu répandu avant que cette affiche
parût. Elle a suffi pour appeler sur lui l'attention et la sympathie des
artistes ; les procédés bien personnels adoptés par le jeune dessina-
teur sont d'une gran-
de simplicité, c'est
de l'impressionnisme
s'appuyant sur l'étude
intime de la nature et
rappelant quelque peu
les procédés japonais.
Il y aurait danger pour-
tant à pousser trop
loin l'application de
ces moyens où la for-
me est un peu sacri-
fiée à l'effet. Il faut
de l'impressionnisme,
mais il est bon de n'en
pas abuser, M. Bon-
nard n'a pas toujours
conservé la juste me-
sure ; les compositions
qu'il a insérées dans

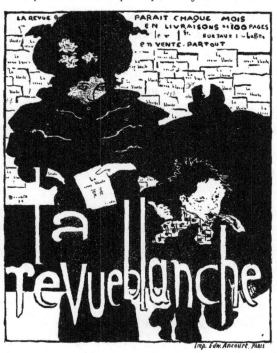

Fac-similé d'une affiche dessinée par BONNARD. (Edw. Ancourt, imp.)

l'*Escarmouche* me semblent le prouver. Il vient de le prouver plus pé-
remptoirement encore, en publiant pour la *Revue blanche*, une affiche à
laquelle, j'ose l'avouer, je ne comprends pas grand'chose. Elle n'en est
pas moins fort curieuse.

M. *Firmin* BOUISSET professe pour les enfants une véritable adoration,
c'est du moins le sentiment que traduisent les dessins qu'il leur consacre.

C'est lui qui a crayonné cette ravissante petite fille charbonnant sur le mur ces deux mots : *Chocolat Menier.* Hissée sur la pointe de ses gros souliers, la gamine, indifférente à ce qui se passe autour d'elle, tournant le dos au public, est toute à son œuvre. C'est un acte de reconnaissance qu'elle accomplit.

L'attitude de l'enfant, son ajustement, sont d'une sincérité qui se retrouve dans les affiches que l'auteur a produites pour un *Lait pur stérilisé;* — la *Viande Liebig;* — différents *Bazars,* à l'occasion des fêtes de Noël ou du Jour de l'An; — les *Voitures d'enfants de Vincent fils;* — les *Bières, cidres, vins et liqueurs de l'Entrepôt d'Ivry;* — le *Bec Deselle;* — *Pétrole le Suprême;* — *La Messine.*

Il semble bien difficile d'admettre que M. Bouisset n'ait pas de charmants modèles autour de lui: s'il ne les a pas, il faut les lui souhaiter.

Il n'est guère de promeneurs dont les yeux n'aient été frappés par les compositions peintes que la Compagnie des chemins de fer de l'Ouest a fait placer dans le grand *hall* donnant accès à ses quais de départ. Ces compositions très habiles représentent les stations balnéaires de la Normandie et de la Bretagne; elles ont pour auteur M. Bourgeois, qui a apporté dans leur exécution un talent réel et un grand souci de la vérité; la Compagnie de l'Ouest a donné là, aux Compagnies de chemins de fer, un exemple qui a porté ses fruits.

M. Bourgeois a fait des affiches; il n'en a pas fait assez. La Compagnie du chemin de fer de l'Est lui a confié l'exécution de documents pour les *Voyages circulaires dans les Vosges,* pour l'*Italie par le Saint-Gothard,* pour le *Voyage en Suisse.* Dans cet ordre d'idées, il n'a rien été fait d'aussi intéressant, sauf les affiches de M. Fraipont et de M. Hugo d'Alesi, dont je dirai plus loin le bien que je pense.

Sait-on jamais ce que le sort nous réserve! Le charmant graveur de la délicieuse Parisienne, le poète du trottin, le pastelliste doucement épris de la danseuse, *Henri Boutet,* a débuté par la lithographie.

Peut-être le surpren-
drait-on aujourd'hui si on
lui plaçait sous les yeux,
les *projet*s d'affiches illus-
trées qu'il a fait tirer à
quelques épreuves, lors de
son entrée dans la vie ar-
tistique et qui sont devenus
de véritables raretés. *Boutet*
cherchait alors sa voie; il l'a
trouvée depuis, il l'a si bien
trouvée qu'il a maintenant
derrière lui, poursuivie avec
une rare persévérance, avec
un bonheur qui ne s'est point
démenti, une œuvre consi-
dérable et purement ex-
quise.

Revenu par trois fois à
ses premières amours, Bou-
tet a dessiné trois affiches :
l'une pour la partition de
Madame Chrysanthème de
M. André Messager; l'autre
pour cette minuscule mer-
veille d'art et d'esprit qui
s'appelle l'*Almanach Henri
Boutet*, une collection dont
nos neveux entendront par-
ler et qui fera le désespoir
de quelques-uns d'entre eux,
spécialement de ceux qui la
voudront posséder; la der-

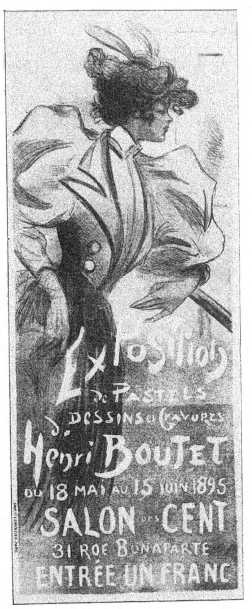

Fac-similé d'une affiche dessinée par H. Boutet. (Lemercier, imp.)

nière enfin pour annoncer l'ouverture, au *Salon de la Plume*, de l'expo-
sition de son œuvre.

M. BOUTET DE MONVEL, comme M. *B*ouisset, a le culte du bébé, mais il
a plus profondément et plus sûrement encore pénétré dans sa pleine
intimité. Il a pris part aux premiers jeux de l'enfant, il a été ému de ses
premières larmes, il a partagé ses joies.

Avec une vivacité d'expression que personne, dans ce genre spécial, ne
semble posséder à pareil degré, M. Boutet de Monvel, simplement et sans
grande recherche, il n'y paraît pas au moins, a gardé, dans son
œuvre, la grâce naïve de ses modèles. On ressent, au milieu de l'atmo-
sphère où vivent ses petits personnages, une impression profonde de
béatitude et de calme.

Quoique cela soit difficile à admettre, on peut avoir oublié que
M. Raoul Pugno a composé la musique de la *Petite Poucette* et que
MM. Ordonneau et Hennequin en ont écrit le livret; il est moins admis-
sible qu'on ignore que M. Boutet de Monvel a dessiné une affiche déli
cieuse pour annoncer la mise en vente de la partition.

On doit encore au même artiste une œuvre, d'un joli effet, pour la *Pâte
dentifrice du docteur Pierre*

M. *B*RUN a composé quelques pièces agréables pour les Compagnies
de chemins de fer. Elles occupent une bonne place parmi ces placards
ensoleillés qui se multiplient chaque jour davantage.

Je ne vois à citer de lui que les affiches de la Compagnie de LYON pour
Cannes l'hiver et l'*Hiver à Nice*, et de la Compagnie du NORD pour
Saint-Valery-en-Caux.

M. Brun a fait aussi deux placards pour le *Grand hôtel du Parc à
Cannes* et pour la *Bourboule.*

Le talent de M. CARAN D'ACHE est fait d'observation fine et précise.

Dans l'illustration du livre ou de l'album où il est d'une rare fécondité,
il brille d'un vif éclat et a peu de rivaux plus heureux que lui, mais sa

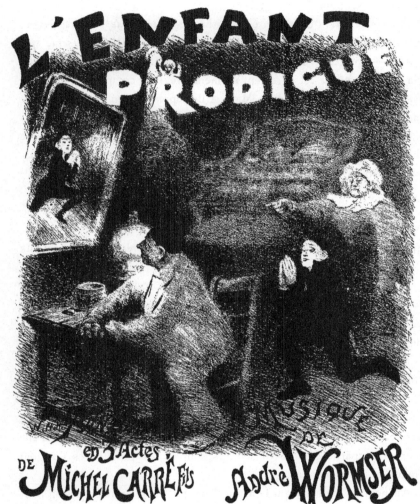

Fac-similé d'une affiche dessinée par Adolphe Willette. (Belfond imp.)

plume se prête difficilement au dessin de l'affiche, qui exige une certaine largeur d'exécution.

Il en a pourtant dessiné quelques-unes : pour l'*Indépendance belge.* *La vie d'hiver*; — pour *Pierrot Soldat*; — pour une *Chemiserie spéciale*; — pour deux de ses albums : *Fantasia* et nos *Soldats du siècle.* Sa dernière œuvre est sûrement sa meilleure, il l'a composée pour l'*Exposition russe* du Champ de Mars. Elle représente un cosaque solidement campé sur un cheval d'un dessin irréprochable; dans le fond s'enlèvent en silhouttes noires, des cavaliers dont la masse se perd dans le lointain. Le jour où M. Caran d'Ache abordera résolument le grand placard illustré, il y sera remarquable.

Il n'est pas, de notre temps, d'artiste qui se soit emparé autant que M. Jules Chéret de l'affection du public et l'ait aussi sûrement conquise; il n'en est aucun qui ait, à un même degré, préoccupé les fervents de l'art.

Fixés sur son œuvre considérable, les regards des critiques ont été partout bienveillants, tous ont admiré sans réserve les facultés décoratives de ce brillant dessinateur, de cet idéal pastelliste qui s'est formé en dehors de toute école et est resté sans rival.

Sur son talent primesautier, tout a été dit. Se dégageant hardiment du convenu, il a créé une idéalité nouvelle; son œuvre est une chanson alerte, vive, lumineuse et qui ne fait naître dans l'esprit que des pensées joyeuses et saines. Pour ceux qui ont tenté de la raisonner et l'ont bien vue, elle a laissé derrière elle une impression d'exquise délicatesse; elle leur est apparue comme puisée aux sources les plus pures du goût français.

Au nombre de ceux qui l'ont étudiée et se sont pris de passion pour l'art que personnifie Jules Chéret, je ne veux citer que trois noms éminents : Huysmans, Roger Marx et Louis Morin. Ceux-là, dont on ne saurait mettre en doute l'absolue compétence, ont retrouvé chez lui l'évocation de Watteau, de Fragonard, de Tiepolo, de Goya. C'est là une parenté éloignée qui n'est pas sans faire honneur à notre contemporain;

Du 6 Novembre
au 15 Décembre 1894

EXPOSITION

H.G.IBELS

(Entrée Libre)

à

la

BODINIÈRE

Théâtre d'Application
18, Rue St Lazare
Pour les renseignements s'adresser à Mr Henry Lassalle

il y a, en effet, de fugitives traces de ces maîtres aimés dans les productions de Chéret, mais, en quoi importe-t-il qu'il procède de Watteau ou de Goya? Son talent si personnel étant fait à la fois d'inspiration et d'étude, il est évident qu'il a dù maintes fois rencontrer *Fragonard* sur sa route et que son admiration a dù souvent s'arrêter, s'attarder même sur Tiepolo. Comment pourrait-il en être autrement? L'important était que Chéret restât lui-même, et il l'est bien resté.

Il a pris dans l'art, tel que nous le concevons aujourd'hui, une place si supérieure, que plusieurs de nos peintres en renom ont ressenti, sans d'ailleurs trop s'en défendre, son indé-

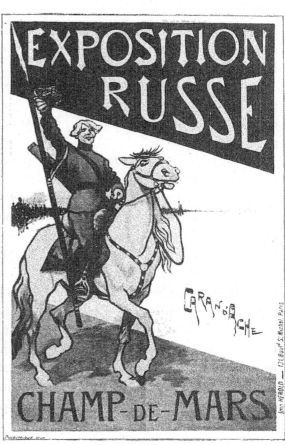

Fac-similé d'une affiche dessinée par CARAN D'ACHE. (Hérold, imp)

niable influence. C'est un hommage rare et mérité. N'est-il pas vrai que sa palette est magique, fascinante? Quand on songe que c'est par la combinaison de trois ou quatre couleurs, rarement de cinq, qu'il arrive, comme sans efforts, aux extraordinaires effets qu'il obtient, on reste confondu. Ce n'est pas cependant sans un labeur persévérant que Chéret a

été amené à transformer plusieurs fois sa manière, il lui a fallu un pro-
fond amour de l'art aussi bien qu'une conscience inlassable, mais aussi,
qu'il y a loin de sa première affiche pour *Orphée aux Enfers*, publiée en
1858, qu'il y a loin aussi de ses anciens fonds dégradés qui étaient déjà re-
marquables, aux vigoureuses taches bleues ou rouges sur lesquelles repo-
sent maintenant ses personnages et qui sont si bien à leur place qu'on ne
comprendrait plus leur absence.

Dans ses compositions actuelles, le trait noir a disparu, il est rem-
placé par le bleu, qui en donne l'illusion et rend l'ensemble plus har-
monieux et plus chaud. Rien ici n'est abandonné au hasard, Chéret est
prodigieusement artiste !

Il est si parfaitement sûr de son crayon, qu'il n'a jamais recours aux
effets libres ou faciles : la vulgarité lui est inconnue, les difficultés le
tentent. Ses Parisiennes aux chairs nacrées, secouées par une gaieté de
bon aloi, sont purement délicieuses, leurs ajustements sont des merveilles
de goût ; rien n'est ravissant comme ses danseuses, elles sont si naturelle-
ment légères dans leur jupe de gaze, qu'elles paraissent ne poser sur le
sol que pour s'élancer au delà. Princesses de féeries, lumineuses et trou-
blantes étoiles, elles ont de bien humain les yeux brillants, le sourire
quémandeur et la jambe bavarde ; il est vrai que cela suffit.

Que dire de ses bébés roses et joufflus dont la bouche fine sollicite le
baiser et dont il semble qu'on entend éclater la joie bruyante ? Que dire
aussi de ses Pierrots ahuris, innocentes victimes de ses Colombines traî-
tresses ? Que dire encore de ses Clowns étonnants, de son Auguste, qui
sont plus beaux et plus vrais que nature ? Comme tout ce monde-là
vit et s'agite, se démène et se heurte, tombe, se relève, et se livre sans
cesse à des prouesses nouvelles !

D'ailleurs, le théâtre et tout ce qui y touche a toujours séduit Jules Ché-
ret ; c'est là qu'il a conçu ses plus belles compositions, son talent est fait
pour la lumière factice et un peu criarde de la rampe. Les bruits de l'or-
chestre, le scintillement des costumes, les splendeurs de la mise en scène,
il voit tout cela et s'en émotionne plus qu'aucun des spectateurs ; il faut
bien qu'il en soit ainsi, puisque par le recueillement, par la force de la

... plusieurs fois sa manière, il lui a fallu ...
... aussi bien qu'une conscience inlassable, mais ...
... première affiche pour *Orphée aux Enfers*, pub...
... aussi de ses anciens fonds dégradés qui étaient d...
... aux vigoureuses taches bleues ou rouges sur lesquelles ...
... ses personnages et qui sont si bien à leur place qu'on ne
comprendrait plus leur absence.

Dans ses compositions actuelles, le trait noir a disparu, il est ...
placé par le bleu, qui en donne l'illusion et rend l'ensemble plus har-
monieux et plus chaud. Rien ici n'est abandonné au hasard. Chéret est
prodigieusement artiste!

Il est si parfaitement sûr de son crayon, qu'il n'a jamais recours aux
effets libres ou faciles; la vulgarité lui est inconnue, les difficultés le
tentent. Ses Parisiennes aux chairs nacrées, secouées par une gaieté de
bon aloi, sont purement délicieuses, leurs ajustements sont des merveilles
de goût; rien n'est ravissant comme ses danseuses, elles sont si naturelle-
ment légères dans leur jupe de gaze, qu'elles paraissent ne poser sur le
sol que pour s'élancer au delà. Princesses de féeries, lumineuses et trou-
blantes étoiles, elles ont de bien humain les yeux brillants, le sourire
quémandeur et la jambe bavarde; il est vrai que cela suffit.

Que dire de ses bébés roses et joufflus dont la bouche fine sollicite le
baiser et dont il semble qu'on entend éclater la joie bruyante? Que dire
aussi de ses Pierrots ahuris, innocentes victimes de ses Colombines traî-
tresses? Que dire encore de ses Clowns étonnants, de son Auguste, qui
sont plus beaux et plus vrais que nature? Comme tout ce monde-là
vit et s'agite, se démène et se heurte, tombe, se relève, et se livre sans
cesse à des prouesses nouvelles!

D'ailleurs, le théâtre et tout ce qui y touche a toujours séduit Jules Ché-
ret: c'est là qu'il a conçu ses plus belles compositions, son talent est fait
pour la lumière factice et un peu criarde de la rampe. Les bruits de l'or-
chestre, le scintillement des costumes, les splendeurs de la mise en scène,
il voit tout cela et s'en émotionne plus qu'aucun des spectateurs; il faut
bien qu'il en soit ainsi, puisque par le recueillement, par la force de la

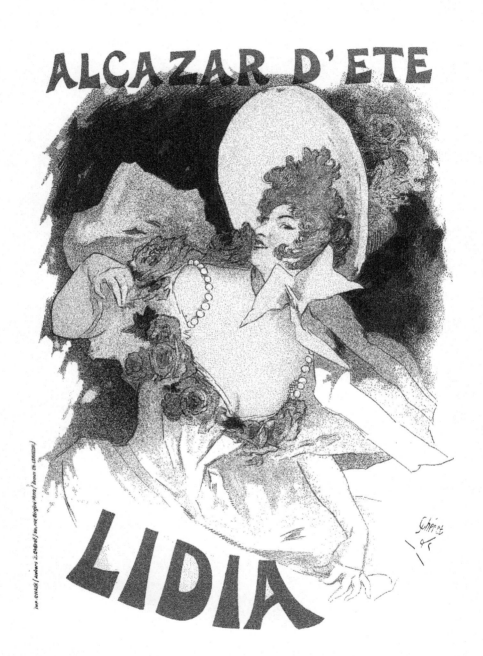

LES AFFICHES ILLUSTREES

IMPRIMERIE CHAIX

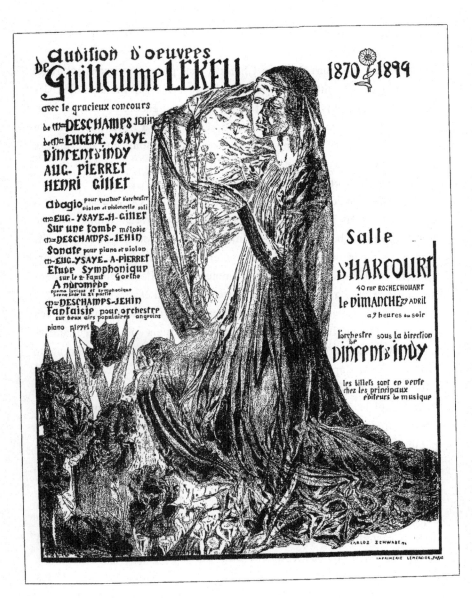

Fac-similé d'une affiche dessinée par Carloz Schwabe. (Lemercier, imp.)

pensée, il le reproduit assez fidèlement pour en donner la sensation radieuse et durable.

Et ce n'est pas tout. Si Jules Chéret n'était pas un puissant coloriste, s'il n'était pas un lithographe de la grande école, au moins l'égal des meilleurs et des plus expérimentés, il lui resterait encore la haute et légitime satisfaction, j'allais dire : la gloire, d'avoir créé à Paris une industrie bien moderne, étonnamment prospère, où presque tous nos imprimeurs l'ont suivi et sont, après lui, passés maîtres.

Cela n'est pas un mince mérite.

De l'artiste ou de l'imprimeur, lequel vivra le plus? Ce sera sans contredit l'artiste, mais il serait injuste cependant que l'avenir oubliât ce que le pays doit à ce bon *Français* qui lui a assuré à la fois honneur et profit. Car, il n'y a pas inconvénient à le répéter, c'est à lui, bien à lui qu'appartient la publicité d'art; les progrès immenses qu'elle a réalisés viennent de lui et la plus grande part de ses succès doit lui être attribuée.

Non tout à fait à lui seul pourtant, car Chéret a eu presque dès ses débuts et a formé lui-même, nous savons avec quels soins, un collaborateur dont il a toujours proclamé le zèle et le dévouement. Ce collaborateur modeste et sûr s'appelait MADARÉ; il est mort au mois de novembre 1894; j'ai déjà cité ce nom autrefois et je veux encore le rappeler, non pas aux artistes qui le connaissent et l'apprécient, mais au public qui l'ignore. C'est à Madaré que Chéret doit la *lettre* toujours si originale et si pimpante de ses affiches. Je ne vois à Paris aucun artiste qui puisse être comparé à Madaré et je me fais un sincère plaisir et un devoir véritable de l'écrire.

J'avais pensé donner ici la liste des affiches dessinées par Jules Chéret depuis 1886, mais j'ai reculé devant l'aridité et surtout devant l'inutilité de cette besogne; cette liste n'aurait pas été lue ou n'aurait pas présenté l'intérêt que j'aurais désiré qu'elle eût. J'ai donc pris une résolution héroïque : celle de publier, à la fin de ce volume, le catalogue général des œuvres murales du maître. Je m'efforcerai de rendre ce travail agréable aux admirateurs de Chéret, et utile à ceux qui recherchent ses compositions adorables.

en donner la sensatix

as un puissant coloriste
ple, au moins l'egal de
it encore la haute et légè-
rée à Paris une industrie
ce tous nos imprimeurs

ias: Ce sera sans contre-
• l'avenir oubliât ce que
la fois bonneur et profit
à lui, bien à lui qu'appar-
u'elle a réalisés viennent
lui être attribuée.
et a eu presque dès ses
uels soins, un collabora-
rement. Ce collaborateur
mois de novembre 1894;
le rappeler, non pas aux
, au public qui l'ignore.
rs si originale et si pitto-
rtiste qui puisse être com-
et un devoir véritable de

ssinées par Jules Chéret
surtout devant l'inutilité
ou n'aurait pas présenté
a; pris une résolution hé-
le catalogue général des
andre ce travail agréable
m berchent ses composi-

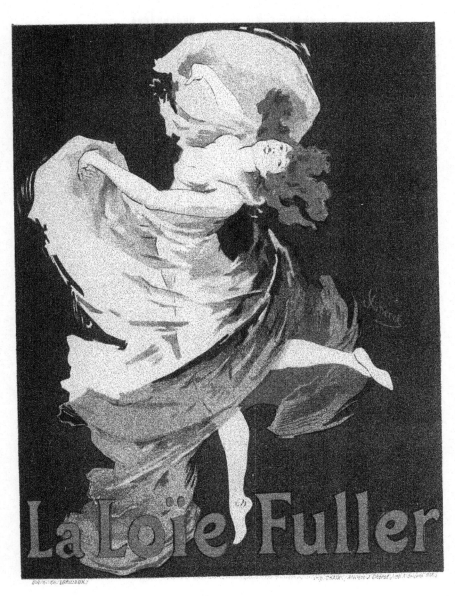

LES AFFICHES ILLUSTRÉES

IMPRIMERIE CHAIX

M. Alfred CHOUBRAC a presque renoncé au placard mural pour se porter vers le costume théâtral, où ses succès ne se comptent plus.

Son œuvre est trop considérable pour qu'il soit possible d'en publier ici la liste. L'art dramatique, le roman et l'industrie lui doivent une égale gratitude ; pour eux, il a dessiné, d'une main alerte et d'un esprit toujours prêt, plus de quatre cents affiches. La plupart sont bonnes à conserver, elles ont pénétré plus que bien d'autres dans les milieux populaires. Je veux rappeler :

Pour le théâtre de la Gaîté : *La Fée aux Chèvres ;* — *Voyage de Suzette ;* — *Le Petit Poucet·*

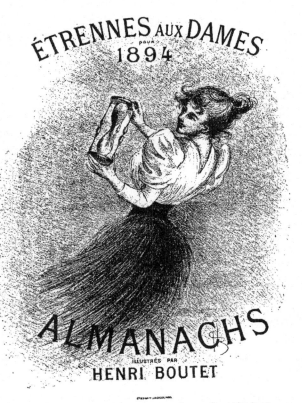

Fac-similé d'une affiche dessinée par HENRI BOUTET. (Lemercier, imp.)

— *Aventures de M. de Crac ;* — *Dix jours aux Pyrénées ;* — *Rosa Josepha ;* — *La Fille du tambour-major.*

Pour différents théâtres : *Le Petit Casino en plein boulevard ;* — *Paris-port de mer ;* — *Le Fétiche ;* — *Isoline ;* — *Le Pays de l'Or·* — *Miss Robinson ;* — *Trésor des Radjahs ;* — *Les Cloches de Corneville ;* — *Esclarmonde ;* — *Lohengrin ;* — *Germinal ;* — *Cendrillon ;* — *José-*

*phine vendue par ses sœurs; — Madame Cartouche; — Oscarine; —
Tout Paris en Revue.*

Pour différentes tournées artistiques : *Francine Decroza; — Miss
Hélvett; — Milly Meyer; — Troupe Edouardo; — Vie à deux; — Tête
de linotte; — La Policière; — Mathias Sandorff; — Les Chemins de
fer; — Chapeau de paille d'Italie; — A l'Exposition de 1889; — Sur-
prises du divorce; — La Cagnotte; — Le plus heureux des trois; —
Rosita Jackson; — La Perche; — L'Abbé Constantin; — Grande Revue;
— Tailleur pour dames; — Durand et Durand.*

Pour l'Eden-théâtre : *Viviane; — Les Renads dans le,Pied de mou-
ton; — Grand spectacle varié.* — Deux affiches sans autre titre que celui
de l'*Eden-théâtre.*

Pour les concerts : *Arman d'Ary; — Barel; — M. et Mme Gidon;
— Lynnès; — Valli; — A Chaillot les géneurs; — Tout à 12.50;
Eldorado. Succès populaires; — Scala. L'Enfer des revues.*

Pour les hippodromes ou les cirques : *Lilia; — Cirque Rancy; —
Mlle de Walberg; — Gribouille; — La Grenouillère; — Hippodrome
de Bordeaux.*

Pour les Folies-Bergère : *Le Roi s'ennuie* (affiche interdite); — *L'ori-
ginale danse serpentine,* première affiche publiée sur la Loïe Fuller;
*Astria; — Paul Martinelli. Robert Macaire; — Leona Dare; — Les
Dante; — Ilka Demynn,* affiche interdite et affiche autorisée; — *Douroff
et ses rats; — Ballet des perles; — Vue de la salle, exercices divers,*
Affiche en quatre feuilles; — *Le spectre de Paganini; — Spectacle va-
rié; — Un déjeuner sur l'herbe.*

Pour différents établissements touchant au théâtre : *Les Hicks; — La
Granadina et sa troupe; — Steven's; — Pickmann; — John's Marvels;
Nouma Hawa; — Au Secret des dieux.*

Pour diverses expositions ou fêtes : *Jardin d'Acclimatation. Les
Achantis; — Panorama le « Tout-Paris »,* par *Castellani; — Expo-
sition à Bordeaux d'affiches illustrées et travaux d'art de la maison
Appel; — Neuilly-sur-Seine. Fête des fleurs; — Fête de la Prévoyance*

commerciale; — Ville de Paris, XI^e arrondissement. Fête de bienfai sance; — Casino du High Life.

J'ai des hésitations et je ne sais trop où classer les affiches suivantes : *Au Joyeux Moulin-Rouge ; — Nini patte-en-l'air et ses élèves ; — Salle*

Wagram ; — Élysée- Montmartre ; — Café des Incohérents. Elles tiennent à la fois au commerce, aux cirques, au théâtre moderne, aux expositions ou aux fêtes. Le lecteur suppléera à mon inhabileté.

Je sens combien cette nomenclature est insipide et je voudrais l'abréger, je ne puis cependant passer sous silence les documents dont les titres suivent :

Pour l'industrie : *Eau d'or Naigeon; — Rhum Mangoustan; — Nectar Bourguignon* (1891)·

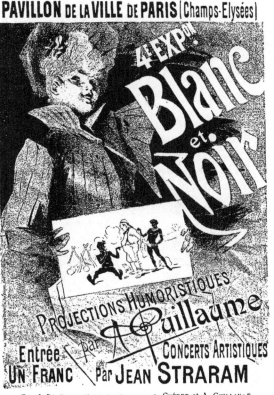

Fac-similé d'une affiche dessinée par J. Chéret et A. Guillaume.
(Chaix, imp.)

Vélocipèdes le Phénix; — Cycles Humber; — Pneu Beeston; — Rhum le Vainqueur; — Costumes pour théâtres, bals, cavalcades ; — Grand bazar de Lyon; — A la place Clichy. Exposition; — Nectar Bourguignon (1892). Cette dernière affiche est l'une des plus grandes qui aient été imprimées à Paris. Elle est en huit feuilles.

Pour les stations balnéaires : *Chemin de fer du Nord : Boulogne-*

sur-Mer; — Tréport-Mers; — Chemin de fer du Midi; — Chemin de fer de Lyon : Cannes l'hiver; — Casino des Fleurs; — Grand Hôtel de Do-Son, Bains de mer (Tonkin).

Pour divers romans publiés par les journaux parisiens ou lyonnais : *L'Enfant trouvé; — La Bête humaine; — Une Gueuse d'aujourd'hui; — Les Deux Orphelines; — Sa Majesté l'Argent; — Sacrifiée; — Le Fils de Porthos.*

Fac-similé d'une affiche dessinée par ALF. CHOUBRAC.
(Appel, imp.)

Pour divers journaux : *La Revanche* (affiche saisie comme ayant un caractère politique trop accentué); — *La Revanche* (affiche autorisée); — *Le XIX*ᵉ *Siècle*, à 5 centimes. Il y a eu de cette affiche deux tirages différents; la première n'existe qu'à un nombre infime d'épreuves elle est très recherchée, n'ayant pas été rendue publique.

J'ai gardé pour la fin de cette note sur l'œuvre de A. Choubrac la fameuse affiche du journal *Fin de Siècle*, qui a été supprimée. Celle-là a une histoire qui doit trouver sa place ici.

Pour annoncer le *Fin de Siècle*, Choubrac avait dessiné une femme dont l'attitude n'était peut-être pas d'une correction absolue; elle était revêtue d'un costume plutôt léger; était-ce bien un costume, je ne saurais le dire. La Censure a trouvé dans ce dessin des allusions plus transparentes encore que le costume lui-même, elle a interdit l'affiche, dont il existe, je crois, trois états bien différents par les couleurs.

Choubrac comprit mal la rigueur dont il était l'objet; s'inclinant cependant, non sans murmurer, il eut la pensée bizarre de faire exécuter un nouveau tirage de son affiche, avec un *cache* masquant la partie incrimi-

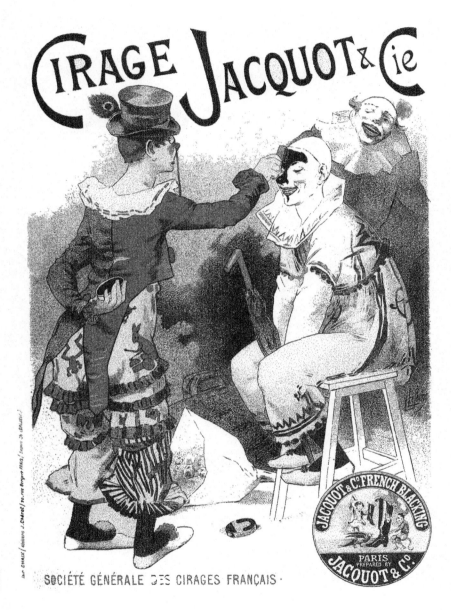

CIRAGE JACQUOT & Cie

SOCIÉTÉ GÉNÉRALE DES CIRAGES FRANÇAIS·

LES AFFICHES ILLUSTRÉES

G. BOUDET, Éditeur

IMPRIMERIE CHAIX

née; sur cette place devenue blanche, il fit imprimer ces mots : « Cette
partie du dessin a été interdite. »

Le *Fin de Siècle*, ennemi de la dissimulation, n'aime pas les *caches*, sa
clientèle non plus. On songea donc d'un commun accord, dessinateur et
journaliste, à faire les frais d'une affiche nouvelle. Celle-là fut acceptée.

A la suite de la saisie de sa première affiche, Choubrac a publié, et
c'est là l'épilogue de cette affaire,
un placard qui représente une
large feuille de vigne et une lon-
gue paire de ciseaux imprimés en
vert sur papier jaune. Le texte de
ce placard, apposé seulement à
quelques exemplaires, est le sui-
vant : *Grand choix de feuilles
de vigne de toutes grandeurs
pour affiches illustrées, à la de-
mande des vertueux journaux le
T..., le G... et les D*

La vengeance est le plaisir des
dieux.

Fac-similé d'une affiche dessinée par ALF. CHOUBRAC
(Appel, imp.).

En l'an de grâce 1887, il existait
au n° 49 de la rue Vivienne, un *Ca-
sino* dont il ne reste aujourd'hui
qu'une affiche signée CHOUQUET. Elle représente, sur son premier plan,
une Arlequine ; derrière elle, la salle et la scène. Pauvre Casino ! Voyez-
vous l'utilité des collectionneurs ; sans eux, qui donc se rappellerait
l'existence du Casino de la rue Vivienne?

M. CLAIR GUYOT, nouveau venu dans la publicité artistique, ne semble
pas avoir continué.

Il a dessiné, pour le Concert des Ambassadeurs, un portrait de
Mme Duclerc, chanteuse et danseuse serpentine; on lui doit aussi une

bonne affiche pour la *Bière de Saint-Germain* et plus récemment une autre affiche pour un roman : *L'Espion Rabe*. Cette dernière n'est pas sans intérêt.

Il faut avoir ces trois pièces.

De loin en loin, M. G. CLAIRIN se repose : ainsi tont tous ceux qui travaillent. C'est à l'un de ces instants de calme que nous devons la composition que M. Clairin a faite, en 1889, pour annoncer officiellement l'exécution, au Palais de l'Industrie, de l'*Ode triomphale de Mme Augusta Holmès*.

Nous vivions alors en plein rêve! Des milliers de spectateurs qui se trouvaient là, beaucoup sans doute ont oublié l'*Ode*, mais aucun n'a perdu le souvenir du triomphe de son auteur.

Fac-similé d'une affiche dessinée par ALF. CHOUBRAC.
(Appel, Imp)

M. G. Bataille, l'un de nos imprimeurs parisiens les plus épris du placard mural, a eu une idée géniale : il a créé l'affiche-portrait. Nos artistes des Cafés-Concerts, chanteuses et chanteurs, gens simples et modestes s'il en fut jamais, parlent de lui élever un monument plus tard, quand les affiches auront cessé d'occuper son esprit.

Comment procède M. Bataille? Cela importe peu. Qu'il vous suffise de savoir qu'ayant fait exécuter de la grandeur qui lui est nécessaire une épreuve photographique de la tête du personnage à reproduire, il reporte cette tête sur pierre et livre ensuite la pierre ainsi préparée, à l'un de ses artistes.

Sous cette main nouvelle, l'affiche devient à la fois un portrait photo-

graphié et une œuvre originale, car le lithographe a été abandonné à lui même pour l'agencement de son dessin.

C'est ainsi qu'a procédé M. CLOUET pour un portrait fort aimable de *Mme Anna Thibaud*, et bien d'autres dessinateurs dont les œuvres sont anonymes.

Je ne sais rien de M. Louis COLAS, si ce n'est qu'il a lithographié un portrait agréable de *Mlle Micheline*, de l'Eldorado.

On se rappelle que Lille a célébré avec éclat, en 1892, le *Centenaire de la levée du siège de la ville*. Les fêtes qui avaient revêtu un caractère officiel ont été annoncées par une affiche dont M. COUTURIER a fourni la composition et qui a été lithographiée par M. Galice. Elle est devenue un document historique.

J'ignore ce que sont les *Pianos Focké* et je ne me sens pas le désir de l'apprendre ; ce sont des pianos

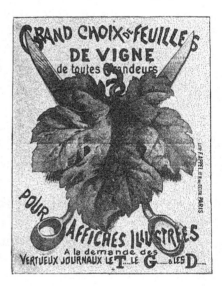

Fac-similé d'une affiche dessinée par ALF CHOUBRAC.
(Appel, imp.)

et cela me suffit. Ce qui m'intéresse davantage, c'est de savoir que M. DAYNAU a dessiné pour eux un placard bien compris et qui avait sur la muraille fort bonne allure.

Paris n'a vu que peu d'exemplaires d'une affiche de M. Maurice DENIS pour la *Dépêche de Toulouse*. Cette affiche, d'une couleur charmante, d'un joli dessin et d'une grande douceur d'aspect, représente une jeune femme vêtue d'une robe parsemée de fleurs, confiant de ses mains mignonnes, à des fils électriques, le soin de répandre le titre du journal

8

qu'elle patronne. Dans la partie inférieure de la composition se trouvent quelques admirateurs groupés de manière originale.

M. P. Dillon est connu des artistes et du public. Ses délicates compositions lithographiques se retrouvent dans presque toutes nos publications recherchées. M. Dillon, suivant l'exemple qui lui a été donné un peu par tout le monde, n'a pas pensé qu'il lui fût possible de ne point faire d'affiches et il a eu raison; après avoir lithographié avec une belle souplesse, avec des tons calmes et rêveurs, le grand placard dessiné par M. A. Gérardin pour le *Monde illustré hebdomadaire*, il a fait une excellente affiche pour l'*Eau de Vichy*. Cette dernière est une estampe d'un goût parfait. M. Dillon a collaboré à l'affiche de l'*Exposition des Incohérents*, de 1893.

Peu de dessinateurs ont pénétré aussi intimement que M. Dunki les sentiments de notre armée. Je ne sais s'il a eu l'honneur de lui appartenir, mais il l'a vue de près et comme il faut la voir; il n'y touche qu'avec respect.

M. Dunki a fait une affiche pour l'ouvrage du colonel *Hennebert* : *Nos soldats*. C'est une œuvre de belle venue exécutée avec une sérieuse entente du mouvement des masses militaires.

Il s'agit d'une revue. Au premier plan un régiment de cuirassiers dont les trompettes sonnent aux champs; au fond, perçant les lignes, les spahis s'avancent au galop de leurs chevaux, précédant le Ministre de la guerre. Cette affiche porte sa date : le Ministre qu'on aperçoit à peine est cependant facile à reconnaître : c'est le général *Boulanger*.

Voici le portrait en costume de soirée de l'une de nos chanteuses-étoiles : *Mlle Nicole*. Il est très bien ce portrait; M. A. Egolf y a mis beaucoup de charme. C'est trop juste, puisque c'est un portrait.

Le Midi bouge! Un industriel de *Beaucaire* a fait dessiner par

M. Elzingre une bonne affiche pour la *Grande brasserie du Sud-Est*; il est bon d'ajouter que cette affiche a été exécutée à Paris.

Les affiches de cafés-concerts ont le don de passionner le public; elles lui rappellent des soirées bruyantes et joyeuses; il y retrouve des profils connus et qu'il a plaisir à revoir.

Relativement rares et destinées à ne point franchir les limites de cer-

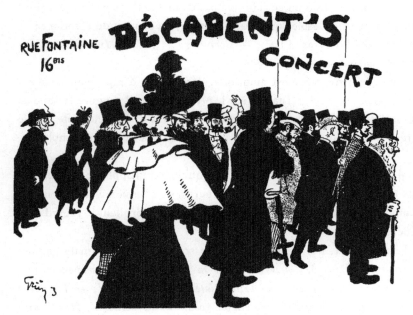

Fac-similé d'une affiche dessinée par Grun.

tains quartiers, ces affiches sont malheureusement tirées à petit nombre, et je ne crois pas qu'il en existe de collection complète; cela est éminemment fâcheux, une collection comme celle-là aurait une grande valeur épisodique.

Le café-concert a son public à lui, plus nombreux qu'on ne croit, et cela se comprend, il est un peu le journal parlé ou chanté, le journal considéré au point de vue « faits divers ». Il n'est pas toujours une école de haute moralité, la musique y fait le plus souvent défaut, la poésie en est

absente, mais en le suivant avec assiduité, on ne laisserait échapper aucun événement, aucun incident même de notre vie de chaque jour.

Les cafés-concerts ont leurs dessinateurs attitrés et ces dessinateurs sont nombreux; dans ces dernières années, ils ont un peu modifié leur manière de faire. Aujourd'hui le portrait domine, le sujet s'éloigne, la composition se fait rare, on ne peut que le regretter.

M. Escii a dessiné un certain nombre d'affiches de ce genre; je n'ai de lui, et j'en suis désolé, que *les Albertini*, du concert de l'Horloge; *Thilma*, de l'Alcazar d'Été; — *Leroux*; *Jacques Inaudi*, du Concert Parisien.

Cette dernière pièce est amusante. L'auteur y a représenté diverses phases des exercices d'Inaudi; sur le premier plan, il a figuré la salle de l'Académie des Sciences de l'Institut, où le jeune calculateur a été appelé à résoudre quelques problèmes en présence de nos savants assemblés.

M. Faria est encore l'un des artistes qui prêtent l'appui de leur crayon aux cafés-concerts. Il a eu souvent recours à l'impression en camaïeu; ses compositions fort agréables, très mouvementées, appellent le regard et le retiennent

Je n'ai de M. Faria qu'une partie de son œuvre et je signale particulièrement : *Miss Matthews dans sa mystérieuse danse serpentine;* — *Frémy dans son répertoire naturaliste;* — *Zélie Weill;* — *La reine de la haute-gomme;* — *L'Escadron volant de la reine;* — *H. Plessis; La vie au café-concert;* — *Alcazar d'Été. Derouville-Nancey;* — *The Robert's;* — *Les sœurs Perval;* — *Lucette de Verly; Mothu· Froufrou;* — *Eugénie Fougère;* — *Maurel;* — *Thymol-Doré.*

Retenez bien le nom de M. Georges DE FEURE. L'avenir, un avenir prochain, lui fera une place parmi nos artistes les meilleurs et les plus estimés.

M. De Feure a eu la bonne fortune d'être remarqué dès ses premiers essais; une exposition spéciale dans laquelle il a montré un bel ensemble d'œuvres sérieuses, l'a mis en lumière. Ses facultés décoratives bien per-

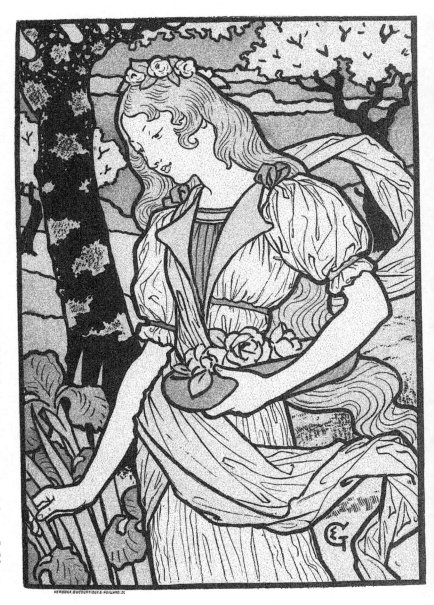

. de chaque jour.

s et ces dessinate

t un peu modifié le

le sujet s'éloigne l

de ce genre je n'ai à

vert de l'Horloge;

ques Inaudi, du Ce

: a représenté divers

e. Il a figuré la salle

calculateur a été appel

s savants assemblés.

t l'appui de leur crayo

ression en camaïeu; se

appellent le regard et le

m et je signale parties

se danse serpentine; —

ite Weill; — La reine

la reine; — H. Plessis

r oueille-Nancey; — Th

e Verly; — Mothu; —

Thymol-Doré.

ure. L'avenir, un avenir

l. meilleurs et les plus

que dès ses premier

m ntré un bel ensemble

ratives bien per

Fac-similé d'une affiche dessinée par E. GRASSET,
pour la *Grafton Gallery*, de Londres.

sonnelles et qui évoquent quel-
quefois le souvenir de l'Orient,
sont pleines de séduction; ses
aquarelles élégantes, ses peintures
fines et gracieuses, parfois un peu
mélancoliques d'aspect, présen-
tent, avec leur couleur toujours
harmonieuse, un grand caractère
de modernité et de distinction.
Elles ont insensiblement conduit
l'auteur à l'estampe murale. Là,
M. De *F*eure a donné à ses per-
sonnages des ajustements d'une
variété et d'une richesse de tons
qui forcent l'attention Toutes les
affiches de cet artiste original doi-
vent être classées au nombre des
plus remarquables de ces derniè
res années. Favorisé en toutes
choses, il a trouvé en M. *Bataille*,
le très habile imprimeur, un tra-
ducteur fidèle de sa note chaude
et claire.

Je connais de M. De *F*eure,
les affiches de *Léo-Bert;* — des
*Gaufrette*s *du gourmet;* — des
*Th*é*s. Palai*s *indien*s; — de *Tou-
roff;* — d'*Edmée Lescot*, du Ca-
sino de Paris; de N*a*y*a*, de
l'Horloge; — de *Camille Roman;*
 de *Marjolaine;* — de *Fonty;*
de *Genève;* — de la cinquième
Exposition de la Plume; — du

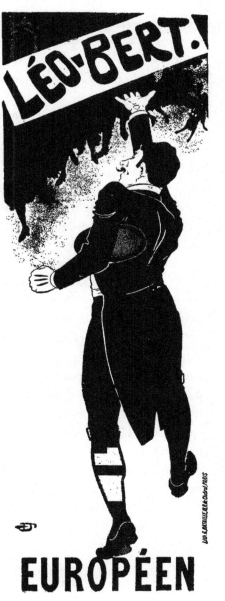

Fac-similé d'une affiche dessinée par De *F*eure
(Bataille, imp.)

Paris Almanach de Sagot; — des *Montmartroises*, chansons de Jean Goudezki; — du journal *Le Diablotin*, de Bruxelles; — la charmante petite affiche qu'il a offerte *aux Copains du diable au corps*, et enfin *la Loïe Fuller dans sa création nouvelle : Salomé.*

On pourrait se demander comment M. FORAIN, ce grand artiste dont la vie est si extraordinairement active et si utilement remplie, a pu trouver le temps nécessaire pour dessiner trois affiches.

Elles existent cependant. L'une a été faite pour l'*Exposition des arts de la Femme*, au Palais de l'Industrie; la seconde pour un roman : *La Femme d'affaires*, de M. Dubut de Laforest; celle-ci est un chef-d'œuvre; la dernière enfin a été dessinée pour la deuxième *Exposition du Cycle*; elle est parfaite.

Il y a peu de dessinateurs qui aient autant produit que M. Gustave FRAIPONT. Professeur distingué, écrivain clair et précis, il a touché à tout et il y a touché de manière intelligente.

Personne n'a su comme lui faire un aussi heureux usage de la fleur et l'allier plus étroitement à l'illustration du livre ou à l'ornementation de l'affiche : dans les compositions de *Fraipont* la fleur ne nuit jamais à l'effet du sujet principal, elle ajoute au contraire à sa compréhension.

Pour obtenir un pareil résultat, il fallait, outre des connaissances spéciales, une grande légèreté de main et un goût profond de l'harmonie des couleurs: M. *Fraipont* a cela. Les livres qu'il a illustrés seront plus tard dans toutes les bibliothèques, ses affiches peuvent être considérées comme d'utiles documents, elles seront avant peu dans les collections qui existent ou se forment.

Il en a donné un certain nombre; je ne veux rappeler ici que celles qu'il a faites récemment et rentrent ainsi dans le cadre que je me suis tracé.

La Compagnie de l'OUEST lui doit : *Paris et Londres; — Paris à Londres; — Paris à Londres, l'Angleterre et l'Écosse; — Normandie et Bretagne; — Normandy and Britany; — Fleurs, fruits, primeurs*

ses, chansons de Jean
xelles; — la charmante
le au corps, et enfin le

x, ce grand artiste dont
remplie, a pu trouver

ur l'*Exposition* des arts
de pour un roman : *La*
i est un chef-d'œuvre;
Exposition du Cycle;

roduit que M. Gustave
t précis, il a touché à

eux usage de la fleur et
à l'ornementation de
ur ne nuit jamais à l'effet
ompréhension.
connaissances
t profond de l'harmonie
il a illustrés seront
peuvent être consi-
ant peu dans les collec-

rappeler ici que celles
e cadre que je me suis

Londres; — *Paris à*
Écosse; — *Normandie*
leurs, fruits, primeurs

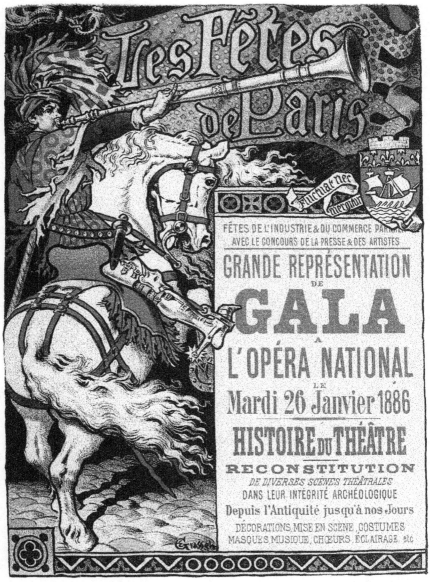

G. BOUDET Éditeur

IMPRIMERIE CHAIX

à *destination de Londres; — Argenteuil et Mantes;* — la Compagnie du
Nord : *Enghien-les-Bains.* — *Excursions à la mer, — Pierrefonds,
Compiègne et Coucy;* — la Compagnie de l'Est : *les Vosges;* — la Com-
pagnie d'Orléans : trois compositions différentes pour les *Excursions*

*en Touraine, les châ-
teaux des bords de la
Loire; — Excursions
dans les Cévennes;* —
la Compagnie de
Lyon : *Royat;* — les
Chemins de fer de
l'État : *L'Océan;*
Royan-sur-l'Océan.

M. Fraipont a éga-
lement dessiné une
affiche pour les *Con-
certs de la Tour
Eiffel* et une autre
encore pour l'*Exposi-
tion universelle d'An-
vers.*

J'ignorais le nom
de M. Gab avant qu'il
eût publié une pre-
mière affiche pour le

Fac-similé d'une affiche dessinée par Forain. (Quantin, imp.)

journal *La Presse* et une autre pour le journal *La Patrie*. L'affiche de
l'*Olympia* et celle des *Maîtres Chanteurs*, les dernières en date, ont été
remarquées ; on peut exprimer le regret qu'elles n'aient pas été suivies
d'autres placards du même auteur.

M. L. Galice a lithographié l'affiche faite par M. Couturier pour les fêtes
du *Centenaire de la levée du siège de Lille*, que j'ai déjà mentionnée.

Il a dessiné plusieurs autres affiches pour l'*Abbé Constantin ;*
Mme Kerville, de l'Eldorado ; — *la Grenouillère*, du Nouveau-Cirque ;
Suarez-Llivy ; — *Fête des fleurs pour les victimes du devoir* (1894).

M. A. GALLICE, qu'il ne faut point confondre avec le précédent, a
lithographié un fort joli portrait de *Mme Anna Thibaud*, dessiné par
M. Gorguet.

M. LÉO GAUSSON a trouvé, d'un aimable trait de plume, le seul cos-
tume qui puisse convenir à une jeune femme qui étend son linge : cheveux
noirs légèrement épars, jupe courte jaune, corsage et bas rouges.

La *Lessive-Figaro* ne pouvait confier sa cause à meilleur et plus
éloquent avocat.

Il y a peu de Parisiens qui n'aient gardé le souvenir de cette belle affiche
en six feuilles que le *Monde illustré hebdomadaire* a fait placarder
en 1890. Composée très habilement par M. A. GÉRARDIN, elle a été litho-
graphiée par M. P. Dillon. Cette affiche est sans contredit l'une des plus
remarquables de l'époque où l'on pouvait encore les compter.

Si l'on recherche plus tard nos placards contemporains, et on les recher-
chera, soyez-en sûrs, on aura la joie d'y rencontrer souvent les profils de
deux femmes qui occupent dans la vie théâtrale de notre pays, à des titres
divers, deux places éminentes. Ce sont Mme Sarah Bernhardt et
Mme Yvette Guilbert : on y trouvera aussi, et ce sera une fête pour
les yeux, la délicieuse Loïe Fuller, la créatrice de la fleur animée, de la
flamme vivante.

MM. GORGUET et ORAZI ont été inspirés par le talent tragique de
Mme Sarah-Bernhardt ; ils ont produit en collaboration deux affiches
pour l'un des succès triomphaux de la grande artiste : *Théodora.*

Le cadre de ces affiches renferme dans sa partie gauche le portrait de
Sarah et figure dans son ensemble une mosaïque d'ordre roman, dans
laquelle semblent encastrées deux scènes différentes du drame de M. Vict.

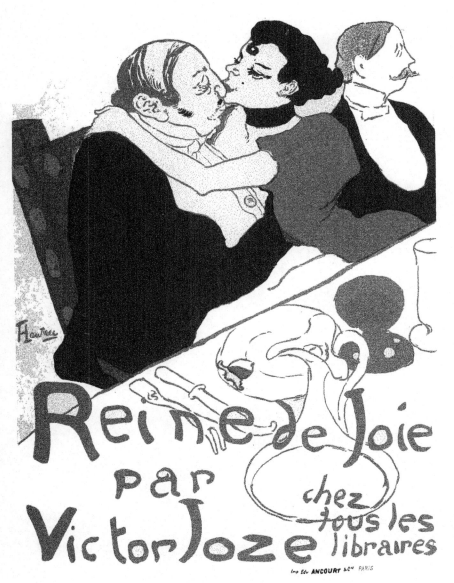

LES AFFICHES ILLUSTRÉES

G. BOUDET, Éditeur

IMPRIMERIE CHAIX

Sardou. Exécutées avec beaucoup de talent, ces compositions sont pleines d'originalité.

M. Gorguet a publié seul de belles affiches pour le *Roi d'Ys* et pour le journal *La Famille*. Il a dessiné en outre, pour un concert parisien, un portrait de Mme *Anna Thibaud* dont la lithographie a été confiée à M. A. Gallice. Les affiches de M. Gorguet sont de celles qu'il faut posséder.

Le nom de M. Eugène Grasset se retrouve fréquemment dans le cours de ce livre ; personne n'en sera surpris, il y doit occuper l'une des premières places.

M. Grasset est, en effet, l'un des artistes décorateurs les plus remarquables de notre temps. Dans ses productions si nombreu-

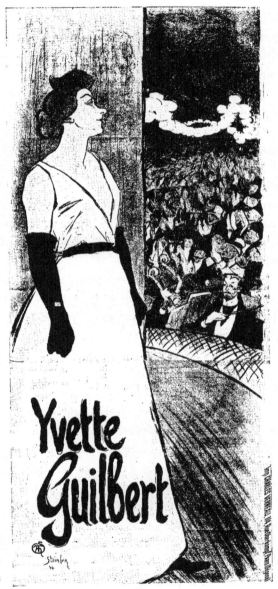

Fac-similé d'une affiche dessinée par Steinlen. (Ch. Verneau, imp.)

ses, il a pris corps à corps les difficultés les plus hautes et les a loyale-
ment vaincues. Ses œuvres qui sont, si l'on peut ainsi parler, de l'ar-
chaïsme moderne, révèlent une puissante personnalité. Homme d'érudi-
tion, travailleur infatigable, il a pour la nature, et c'est là tout son secret,
un culte réfléchi ; dans les interprétations qu'il en donne, il est à peu près
inimitable.

On l'a bien vu d'ailleurs à l'Exposition de ses œuvres préparée par les
soins de M. Léon Deschamps, au *Salon de la Plume*, en mai 1894.

Avant cette époque, M. Grasset était surtout répandu dans le monde
des arts ; la majorité du public ne le connaissait que par sa belle illus-
tration des *Quatre Fils Aymon* et par les affiches dont il avait illustré
nos murailles. Ce fut le concours institué pour les verrières de Jeanne
d'Arc destinées à la cathédrale d'Orléans qui le mirent en lumière ; son
exposition fit le reste.

Là, on constata, non sans surprise, que M. Grasset, comme les ima-
giers d'un autre âge, possédait au degré le plus élevé les aptitudes les
plus diverses, les connaissances les plus étendues. L'artiste y montrait
des dessins de broderies et d'étoffes, des ornements religieux, des décors
pour la *Chasse d'Esclarmonde*, des études de faïences peintes, d'exquises
illustrations de librairies, de belles lithographies, des projets de meubles,
des meubles exécutés pour M. Ch. Gillot, des mosaïques, de délicieux
ornements typographiques, de la serrurerie et des fers forgés, des aqua-
relles et des peintures, des croquis d'architecture, des affiches et surtout
des vitraux, cartons ou exécutions, d'une facture savante et d'une compo-
sition lumineuse, œuvres d'une rare conscience que, seuls, n'ont point
admiré ni compris les juges des verrières d'Orléans.

Les affiches de M. Grasset constituent une partie importante de son
œuvre. On y retrouve toute la science de l'artiste ; il les traite le plus sou-
vent à la manière de ses vitraux et cerne son dessin d'un trait élégant
et sûr.

Je ne sais si je possède toute la collection murale de M. Grasset ; je
donne ici la liste de ce que j'en connais :

Librairie romantique, avec et sans lettre ; il a été tiré quelques

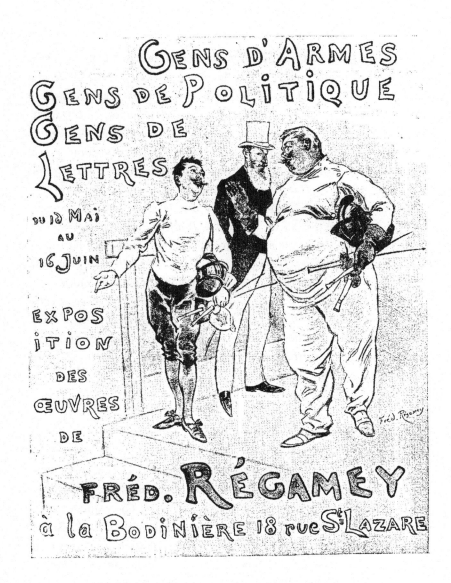

Fac-similé d'une affiche dessinée par FRÉDÉRIC RÉGAMEY. (Lemercier, imp.)

épreuves sur vélin fort ; — *Les Fêtes de Paris*, la lettre était tirée sur feuille volante et collée sur l'affiche elle-même ; — *Le Cavalier Miserey*, par Abel Hermant ; — *Vous ne tousserez plus si vous prenez des pastilles Alexandre ; — Chemins de fer du Sud de la France ; — L'Odéon*, abonnement aux soirées classiques des lundis et vendredis ; — *Jeanne d'Arc* (Sarah Bernhardt), affiche inédite, cheveux frisés ; — *Jeanne d'Arc* (Sarah Bernhardt), affiche publiée, cheveux longs et tombants ; — *Harper's Magazine*, 1892 ; — *Harper's Magazine* — *Chocolat Mexicain ; A la Place Clichy ; Les Capitales du Monde*, deux formats ; *Histoire de France*, par Victor Duruy ; — *Bougie Fournier, Marseille ;*

Encre Marquet, avec et sans lettre ; petite réduction avec lettre ; *Exposition des Artistes français*, à la *Grafton Gallery*, à Londres, sans lettre ; — *La Walkyrie*, avec et sans lettre, noire et coloriée ; *Exposition de Madrid*, centenaire de Christophe Colomb, avec et sans lettre ; — *Salon de la Plume*, Exposition de E. Grasset, avec et sans lettre ; il a été tiré quelques épreuves sur japon ; — *A new life of Napoleon, magnificently illustrated is now beginning in the* Century Magazine (deux affiches différentes).

Dans cette incessante production, où chaque matinée vient joindre un ou plusieurs documents à ceux qui existent déjà, chacun de nos artistes veut apporter la note qui lui est propre. C'est grâce à ce concours tacitement institué que nos murs présentent autant d'attrait.

Vous vous rappelez sans doute le nom de M. H. GRAY que les journaux illustrés, spécialement le *Chat Noir*, ont fait connaître. M. Gray a fait des affiches, il en fait encore. Celle du *Bal masqué de l'Opéra*, de 1892, était bien comprise. C'était une joyeuse polichinelle fantaisiste brandissant sa marotte ; l'auteur, ne sachant trop où les mettre, n'avait pas eu la cruauté de lui ajouter les bosses traditionnelles. Revêtue d'un maillot noir, d'un corsage mi-partie noir et soie changeante, d'un chapeau noir et de gants noirs, cette jeune polichinelle n'éveillait, malgré ce costume un peu sévère, aucune pensée de deuil, au contraire ! Le fond

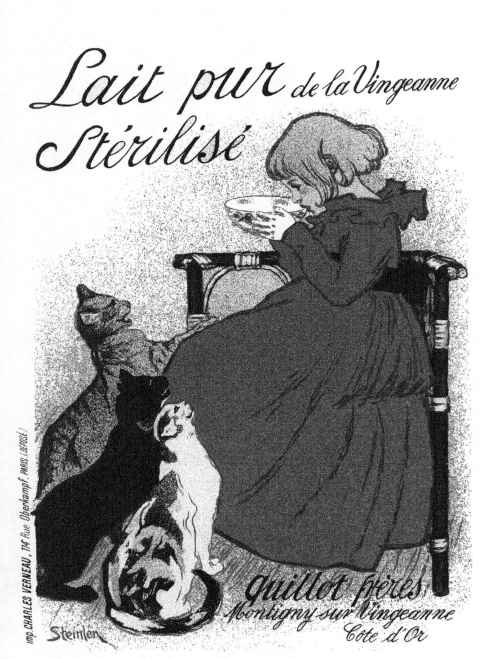

Lait pur de la Vingeanne Stérilisé

Guillot frères
Montigny sur Vingeanne
Côte d'Or

imp. CHARLES VERNEAU, 114 Rue Oberkampf, PARIS. (DÉPOSÉ.)

Steinlen

LES AFFICHES ILLUSTRÉES

G. BOUDET, Éditeur IMPRIMERIE CHAIX

la Vingeanne

de la composition était formé par le grand escalier de l'Opéra, où se portait la foule.

M. Gray a dessiné bien d'autres affiches, parmi lesquelles il est bon de citer : *Le Casino Marie-Christine; — Luchon, fête des Fleurs; Études de mœurs par Pajol. Créations nouvelles, réalités; Loïe Fuller à cheval; — La Lune à Paris; — Le Meilleur des pétroles; Luchon, la Reine des Pyrénées; Miss Dollar; — Bal de la Grenouillère; — Le Salon du Cycle; — une Espagnole, pour le Cirque d'Été; — le Casino de Paris; — Trianon Concert; — Dalby, pour le Cirque d'Été; Chaumière Tivoli; — Hé! Cocher, chez Michaut.*

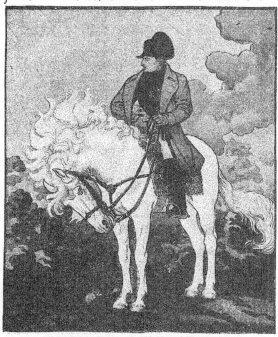

Fac-similé d'une affiche dessinée par GRASSET.

Du cabaret du *Chat noir*, les ombres, qui existaient d'ailleurs depuis bien longtemps aux fêtes données à l'École polytechnique, ont passé successivement dans différents établissements montmartrois. Il était tout simple que l'affiche contemporaine leur fît accueil.

M. *H.* GRUN a dessiné pour elles trois placards pleins d'humour; l'un

sert d'annonce aux *Décadent's concert*, l'auteur y a fait intervenir des physionomies connues: l'autre représente une scène de *Poléon-Revue en 38 tableaux*, que le Café des Décadents offrait à ses habitués et dont l'auteur est M. Grün lui-même; le troisième, plus complet encore que les deux premiers, est destiné à faire connaître le *Cabaret artistique du Carillon*.

Dans ces placards curieux et bien composés, les personnages très vivants s'enlèvent en silhouettes sur le blanc du papier.

M. Grün a, pour les procédés qu'il emploie, une prédilection particulière: outre les trois affiches mentionnées ci-dessus, il a publié récemment un placard pour une Société d'assurances pour ou contre les accidents cyclistes; ce placard a pour titre : *Heureusement, je suis assuré!*

> La femme est, comme on dit, mon maitre,
> Un certain animal difficile à connaitre

M. E. Grasset la voit dans le passé. Elle est auréolée et n'inspire que le respect.

Jules Chéret l'imagine pleine de grâces et de séductions, elle ne voile de ses charmes, et elle en a, que ce qu'il faut pour qu'on désire en voir davantage; c'est une femme savante en l'art de plaire.

La femme de A. Willette est plus jeune, c'est presque une enfant; elle est pervertie déjà, mais il lui reste comme un vague parfum d'ingénuité qui la rend plus désirable.

Les années sont venues, au milieu de la pratique des affaires sérieuses, à la femme que montre H. de Toulouse-Lautrec. Celle-là ne croit plus à rien, elle est accablée de lassitude, elle a tout vu, elle sait tout. L'hôpital la guette, la pauvre!

Reste la « petite femme ». Celle-là n'est ni la femme de Chéret, ni celle de Willette, ni même celle de Toulouse-Lautrec. Elle n'appartient pas souvent au théâtre, elle ne vit pas inévitablement dans les ateliers d'artistes, elle ne fait pas séjour obligé dans les brasseries louches; elle est cependant candidate à ces divers emplois.

M. A. Guillaume s'est constitué l'historien de la « petite femme ».

EXPOSITION

de

TABLEAUX & DESSINS DE A. WILLETTE

Ouverture
LE
15 FÉVRIER
Prix d'Entrée **1** fr
Vendredi **5** fr

34, Rue de Provence

LES AFFICHES ILLUSTRÉES

G BOUDET, Éditeur

IMPRIMERIE CHAIX

Dans cet ordre d'idées, nul mieux que lui ne sait poser sur une tête mutine les ailes d'une libellule, l'aigrette de jais que le moindre souffle agite; nul ne sait comme lui laisser voltiger, sur un front rayonnant de jeunesse, les mèches folles de cheveux blonds ou bruns; nul encore n'a mieux appris ce que valent en l'ajustement féminin la dentelle légère, le ruban flottant, l'étoffe soyeuse.

Ce qui donne aux œuvres de M. Guillaume leur caractère séduisant,

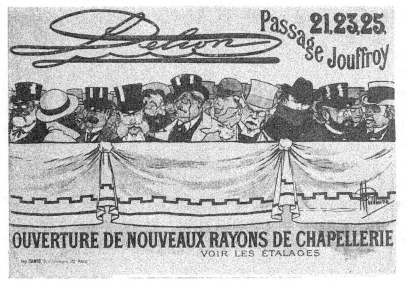

Fac-similé d'une affiche dessinée par ALBERT GUILLAUME. (Camis, imp.)

c'est la fidélité savante des costumes dont il revêt le corps souple et bien vivant de ses modèles. Ces costumes, on se les rappellera plus tard et on y aura recours, ce sont bien ceux de notre temps; les poupées charmantes qui les portent sont bien des poupées parisiennes. Rien ne leur manque, ni cette petite physionomie d'oiseau jaseur, ni cette main paresseuse gantée de 6 1/4, ni cette cheville prometteuse abandonnée aux regards indiscrets. Est-ce bien « cheville » qu'il faudrait dire?

Tout particulièrement tendre à la « petite femme », M. Guillaume, sauf dans ses albums d'illustrations, traite avec moins de bienveillance le sexe

auquel il appartient. Son esprit observateur ne lui laisse voir l'homme
que sous un jour peu favorable et qui touche à la charge. Il l'a rencontré
sous la forme d'un hercule fier de développer ses biceps, il l'a vu sous le
large feutre d'un puissant fort de la Halle, il l'a montré encore sous le
masque plat du cordonnier de nationalité indécise, sous le tablier du
fermier, sous le costume du cycliste.

Ces facultés de caricaturiste railleur, M. Guillaume a trouvé à plusieurs
reprises l'occasion de les afficher, c'est le cas de le dire. Il a fait pour la
Chapellerie Delion des têtes contemporaines bien connues, qu'il a cou-
vertes de chapeaux de formes différentes; pour montrer jusqu'à quel
point ses études sont étendues et combien peu les difficultés l'arrêtent·
après avoir dessiné des têtes, il a crayonné pour la *Cordonnerie Frélin*
une série bien originale de pieds chaussés à neuf, depuis la bottine de
l'élégante jusqu'à la botte du sergent de ville. Il y a dans ce dernier
document un chien terrier qui professe le plus profond mépris pour les
becs de gaz et qui le prouve. Ce chien est étonnant de vérité.

Ce n'est pas tout. M. Guillaume, c'était au commencement de
l'année 1894, avait pensé pouvoir donner place dans l'une de ses affiches,
celle des *Cycles Vincent fils*, à celui qui occupait si dignement dans notre
gouvernement la situation la plus haute. Peut-être ne vit-on pas là une
marque de respect, mais l'œuvre était si amusante, l'attitude des person-
nages si sincèrement étudiée, si juste, qu'on ne songea pas à en faire un
crime à l'auteur.

Cette affiche représentait un cycliste recevant de mains illustres, le
prix de ses exploits : une couronne d'or. La tête du personnage principal
a été changée au tirage définitif.

Tout cela est de l'art et mérite qu'on ne l'oublie pas. Voyez la belle affiche
de *Gigolette*. N'est-ce pas une chose complète et qui fait honneur à celui qui
l'a conçue? Je ne vois pas d'exception, toutes les affiches de M. Guillaume
ont une valeur; elles seraient parfaites si leur dessinateur faisait reposer
ses sujets sur des fonds de couleur plus vives et plus chaudes; il me
semble d'ailleurs y venir.

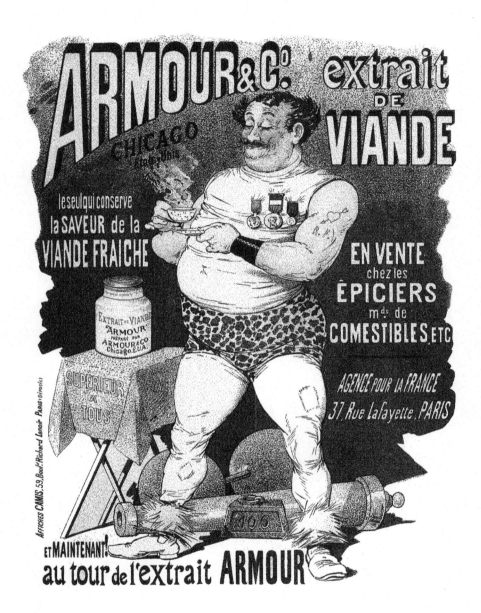

G. GOUDET, Éditeur

IMPRIMERIE CHAIX

Ses œuvres sont déjà nombreuses, je voudrais en dresser la liste ou plutôt signaler particulièrement les suivantes :

Extrait Armour (hercule); — *Le Vin d'or* (fort de la *Halle*); — *Chapellerie Delion;* — *Chaussures Frétin;* — *Old England Taylors;* — *La Statue du Commandeur;* — *Ducreux et Giralduc;* Ambassadeurs. *Duclerc;* — *Chambol.* Les Déclassés; — *L'Œuvre de Rabelais à la Splendide Taverne;* — *Fernand Clément.* Bicyclettes; — *Le Pôle Nord;* Bicyclettes *Peugeot.* Succès sans précédent; — *P'tites femmes; Manufactures de chaussures, maison Bourdais à Tours;* — *Parfumerie Diaphane;* — *Gigolette;* — *Tout-Bordeaux;* — Cycles *Vincent fils; La Mauresque;* — *Fine Champagne;* — *Bière Saint-Germain; Elixir dentifrice;* — *Lait pur et Crème de Bernouville;* — *Muscat du monastère Karlovasti;* — *Eau minérale de Vichy-Saint-Yorre;* — *Eau minérale de Couzan;* — *Grands vins mousseux, A. Fleury;* — *Liqueur Feuillantine;* — *Rhum St-Patrice;* — *Robur quinquina;* — *Grog Dupit;* — *Maison Bernot frères. Charbons de bois;* — *Casino des lilas. Bordeaux·* *Imprimerie Camis* (cette dernière en commun avec M. TAMAGNO).

Arrêtons-nous un instant à M. GUYDO, dont le véritable nom est, je crois, Guillaume Le *Barrois* d'Orgeval.

M. Guydo s'est formé lui-même. Fanatique du crayon, il s'est vu, fort jeune, ouvrir les portes du *Triboulet* et du *Cycle*, où l'on trouve de lui des compositions agréables. Le dessin de M. Guydo est simple et révèle un goût sûr. Il a fait pour M. *Bataille* plusieurs affiches destinées aux cafés-concerts, notamment : *Aimée Aymard;* — *Violette Dechaume;* le *Petit Casino;* je les signale seulement, mais je voudrais dire un mot de celle qu'il a composée pour le *Chocolat Devinck.*

C'est une vue des quais de Paris, avec le pont des Saints-Pères comme fond; on se sent bien là en plein air. Charmante dans sa gentille robe verte, une jeune fille a fait provision de la précieuse pâte alimentaire;

le nez au vent, elle suit sa route, grignotant en conscience une tablette qui lui a été offerte « par-dessus le marché ». Tout cela est bien compris, d'une couleur aimable et d'une forme gracieuse.

Si M. Guydo se dirigeait résolument du côté de l'affiche, j'ai la certitude qu'il deviendrait un excellent décorateur.

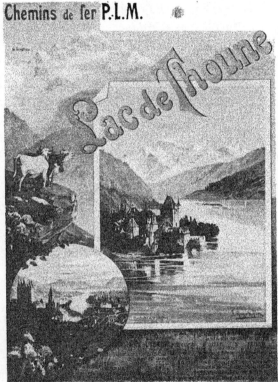

Fac-similé d'une affiche dessinée par Hugo d'Alési.

Le nom de M. E. Hoxer est peu connu. Il a dessiné, en s'aidant des procédés de M. G. Bataille, un portrait de *Holda*, pour l'Eldorado. Ce portrait doit être mentionné.

Voici des affiches *simili - aquarelles*. M. Hugo d'Alési, leur auteur, après avoir dessiné quelques compositions pour les bals ou les cafés-concerts, a pensé que la nature de son talent le portait plus spécialement vers l'étude directe du « site ». Il a produit ainsi aux frais de la compagnie du chemin de fer de Lyon des affiches pour : *L'hiver à Nice;* — *le Mont Rose;* — *le Chemin de fer à crémaillère d'Aix-les-Bains au mont Revard;* — *Le Puy;* — *Excursions au Mont-Blanc;* — *la Turbie;* — *Uriage-les-Bains;* — *Paris et Zermath. Le mont Cervin;* — *Aix-les-Bains;* — *le Lac de Thoune.*

Fac-similé d'une affiche dessinée par ALBERT GUILLAUME. (Camis, imp.)

Le Chemin de fer de l'Est lui a demandé d'annoncer ses *Voyages en Suisse et en Italie;* aussi son itinéraire pour la *Suisse orientale et la Haute-Engadine.*

Pour la Compagnie du Midi, il a dessiné les *Pyrénées.*

Pour la Compagnie d'Orléans : les *Plages de Bretagne; —* les *Excursions en Auvergne; —* la *Creuse et l'Indre.*

Pour la Compagnie de l'Ouest : *Dieppe.*

Je ne veux pas oublier l'affiche de M. *Hugo* d'Alési pour le journal *Germinal,* pas plus d'ailleurs que les placards du *Palace Théâtre* et de *la Scala* représentant *Mademoiselle Duparc;* j'y ajouterai ceux des *Excursions à prix réduits,* de la *Tour métallique de Fourvières,* et de *Saint-Honoré-les-Bains.*

Si les Chambres n'étaient pas si occupées, je les supplierais de jeter les yeux sur les symbolistes et les impressionnistes. Voilà certainement des gens qui, abandonnés à eux-mêmes, pourraient devenir un danger public. Ils sont les anarchistes de l'art.

Il y a trois ans seulement que M. *Henri*-Gabriel Ibels a été sollicité par l'affiche. La première qu'il ait produite est celle du *Mévisto,* du concert de l'Horloge, un pierrot en pied, qu'on appelle, je crois, l'*Entrée en scène.* Cette affiche est restée longtemps la pièce maîtresse de son œuvre; il l'a dépassée maintenant, en publiant le *Mévisto,* du concert de la Scala, plusieurs fois reproduit et toujours remarqué : c'est la banlieue parisienne dominée par une usine couverte de tuiles rouges et dont les cheminées fumantes montrent l'activité. Au loin, un travailleur courbé remue le sol ; plus près, suivant un aride sentier, un soldat s'éloigne de l'usine et, songeur, rentre à la ville ; plus près encore, un ouvrier gouailleur et flémard, assis sur l'herbe, allume sa pipe. Au premier plan, Mévisto contemple ce spectacle. Aucun des personnages ne parle, mais il serait facile de traduire la pensée qui les agite.

C'est par des moyens d'une grande souplesse, par un trait à peine

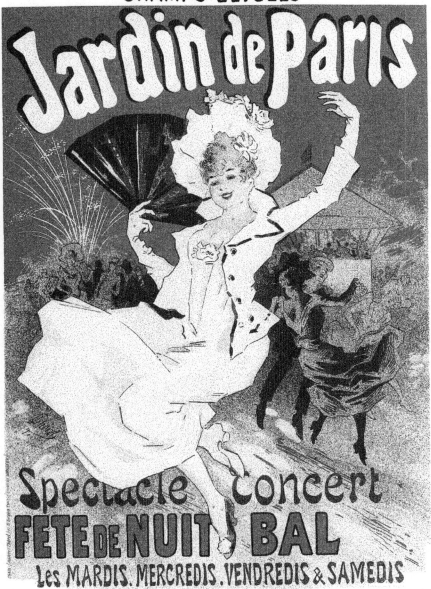

CHAMPS-ÉLYSÉES

Jardin de Paris

Spectacle · Concert
FÊTE DE NUIT · BAL
Les MARDIS, MERCREDIS, VENDREDIS & SAMEDIS

LES AFFICHES ILLUSTRÉES

G. BOUDET Editeur IMPRIMERIE CHAIX

indiqué que M. Ibels arrive à une extraordinaire intensité d'effets. Ses personnages, bien en place, disent ce qu'ils doivent dire et ne pourraient

pas signifier autre chose que ce qu'ils signifient, ils respirent à pleins poumons et vivent bien dans l'air qui les enveloppe.

L'affiche du journal *l'Escarmouche* paraît montrer mieux qu'aucune autre les facultés synthétiques de l'auteur : le lieu de la scène est un cabaret. Le patron est à son comptoir, la patronne près de l'entrée ; deux ouvriers ont quitté un instant le verre de vin qui leur a été servi ; un régiment passe sur la route

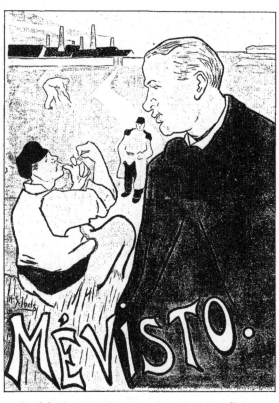

Fac-similé d'une affiche dessinée par IBELS. (Delanchy et Cⁱᵉ, imp.)

Le patron, les poings sur les hanches, sent s'agiter en lui ses sentiments patriotiques : — Qu'ils y viennent donc, les Allemands ! dit-il. — Pauvres enfants ! pense la femme. L'un des ouvriers s'apitoie, lui aussi, sur le sort des soldats. — Laisse faire, dit l'autre, cela ne durera pas toujours !

M. Ibels a encore dessiné d'autres affiches pour la première Exposition du *Salon de la Plume ;* pour Mme *Irma Perrot*, pour le *Lever du Critique*, pour *Jane Debary*, pour *Yvette Guilbert* au théâtre d'application et enfin pour Mme *Irène Henry*. Celle-ci est d'une bien

jolie couleur ; l'attitude de la chanteuse est d'une scrupuleuse vérité.

Le dernier placard de M. Ibels, et probablement son meilleur, a été dessiné par lui pour l'*Exposition de ses œuvres* au Théâtre d'Application. Sous une forme ingénieuse, l'auteur a montré dans cette affiche les types principaux dont il a poursuivi l'étude : l'Arlequin, le Pierrot, la Noceuse, l'Hercule. Cette affiche

de couleurs tendres et nuageuses n'a peut-être pas été remarquée par les passants, elle a certainement ému les artistes ; elle n'est pas une composition, a vrai dire, mais elle a un charme particulier qui ne se rencontre dans aucune de celles qui l'ont précédée.

Je voudrais seulement citer un portrait de Mme *Arman d'Ary* pour le Concert des Ambassadeurs. L'auteur de ce portrait est M. S.-M. Ja-

Fac-similé d'une affiche dessinée par IBELS. (Eug. Verneau, imp.)

cobi, qui a également dessiné un autre portrait en grosse-tête d'un chanteur connu dont la modestie surpasse le talent : c'est *Paulus*, est-il besoin de le dire ?

De tout temps les parfumeries ont eu recours à l'affiche illustrée. Elles avaient surtout placé leur confiance dans le tableau-annonce dont le petit format convient à merveille à l'intérieur de leurs établissements et ne leur prend qu'une place restreinte. De ces tableaux, beaucoup sont remarquables, surtout ceux qu'impriment M. Champenois et M. Minot.

Les
Coulisses de l'Opera
au
MUSÉE GRÉVIN

mais ce sont des chromolithographies très poussées et non de véri-
tables affiches : la voie publique sans leur être interdite, ne leur a jamais
donné asile. En remontant à l'Empire, le créateur de cette publicité
spéciale, celui qui, du premier coup, lui a assuré la physionomie la
plus attachante, est certainement M. Rimmel, l'un des hommes les
plus sympathiques, l'un des esprits les plus ouverts qu'il soit possible de
rencontrer.

La fleur très étudiée était la plus puissante auxiliaire des dessinateurs
des tableaux de Rimmel. Pour imprimeur, il avait choisi Jules Chéret ;
ces deux intelligences étaient faites pour s'entendre.

De nos jours, les affiches des parfumeurs affrontent le grand soleil.
Celle que M. Japhet a composée pour l'*Eau tonique Dicquemare* est
d'un agréable effet.

Pourquoi ne mentionnerais-je pas ici, pour ce qui concerne cette
industrie, les affiches *anonyme*s qui méritent d'être signalées? Je ne
saurais trouver moment plus propice ; il y en a peu d'ailleurs. Celles
qui sont signées se retrouveront aux noms de leurs dessinateurs. Nom-
mons donc les suivantes :

*Eau végétale florentine; — Savon de la Manche; — Eau épithéliale·
Élixir dentifrice des bénédictine*s *de l'abbaye de Soulac; — Ama-
ryllis du Japon ; — Crème dentifrice; — Savon souvenir de Cronstadt;
— Ondine, poudre de riz.* Pour l'*Ondine*, il y a quatre affiches diffé-
rentes tirées en noir sur blanc; elles sont signées Misti.

M. Werneuil a dessiné une affiche pour les *Dentifrice*s *du docteur
Pierre;* elle rappelle les procédés de M. Grasset.

J'écrivais, il y a un instant, le nom de M. Japhet. Il y faut revenir
M. Japhet, en effet, a créé une série d'affiches pour les Compagnies de
chemins de fer.

Il n'en a publié que trois jusqu'ici : l'une pour l'*Été à Dieppe*, l'autre
pour les *Station*s *balnéaires du chemin de fer du Nord*, la troisième
pour *Boulogne-sur-mer*.

Elles sont bien, sans aucun doute, mais elles font songer, par leur

couleur et leur disposition, au *Fidèle Berger* et aux succulents bonbons qui faisaient la joie de nos premières années.

M. Japhet a publié aussi une affiche pour le *Pôle Nord*.

Je ne me sens qu'une tendressse relative pour les affiches de M. Jossot. Certainement *l'académicien* qu'il a dessiné pour le *Salon de la Plume* était amusant et donnait une impression nouvelle fort curieuse, mais il n'était pas nécessaire d'y insister. L'auteur cependant ne s'en est pas tenu là, il a composé un autre placard pour les *Pains d'épices de Dijon*, *Ch. Auger*; c'est l'intervention du vermicelle dans l'interprétation de la nature. Cela me fait involontairement penser aux épinards : Je n'aime pas le vermicelle....

Il n'y a guère plus de trois ans que M. Lucien Lefèvre se préoccupe de publicité artistique. Entré fort jeune dans la carrière, il a fait tout d'abord du dessin industriel ; la maison Chaix se l'étant attaché, il a reçu là les conseils de Jules Chéret et, sur ses indications, il a résolument abordé l'affiche.

Un peu hésitant à ses débuts, M. Lefèvre est devenu vite un lithographe exercé dont la conscience est la qualité dominante. Il n'a pas sans doute l'envolée du maître, on lui souhaiterait un crayon plus mâle ; on voudrait que sa personnalité s'accusât plus franche et plus confiante en elle-même ; non pas que cette personnalité soit sans une sérieuse valeur les œuvres de M. Lefèvre, au contraire, doivent être classées au nombre des plus saillantes ; les progrès réalisés par lui, en 1894, sont considérables, et ses récentes affiches lui assurent les plus vives sympathies.

Il a dessiné pour le Nouveau-Cirque : *Don Quichotte; — La Rosière de Charenton; — Le Yacht; — Boule de Siam*.

Pour les chemins de fer : *L'Été à Cabourg; — Chemins de fer du sud de la France; — Excursions en Normandie et en Bretagne*. Cette dernière affiche semble être l'une de ses meilleures.

Pour les stations thermales ou les bains de mer : *Eaux thermales de*

Chaudesaigues; — *Vichy;* — *L'Hiver à Nice;* — *Bains de mer du golfe de Gascogne.*

Pour les théâtres ou pour différentes exhibitions : *Ballets pantomimes·* — *Le Vengeur. Panorama;* — *Exposition internationale des cycles et sports;* — *Ville de Maubeuge. Inauguration du monument de Wattignies;* — *Rokedin;* — *Ellen Gondy.*

Pour l'industrie : *L'Électricine;* — *Hanappier, vins et liqueurs; Cirage Jacquot et Cie;* — *Café Mall;* — *Bague soleil;* — *Lavéine;* — *Cacao lacté;* — *Yost, machine à écrire;* — *Réglisse Figaro;* — *Cirage Jacquand père et fils;* — *Au Petit Matelot, costumes;* — *Électricine. Éclairage de luxe.*

Pour la librairie : *La Mode pratique;* — *Le Fils de la Nuit;* — *Dette de Haine.*

Pour la Municipalité du xiiᵉ arrondissement de Paris : *Grande tombola au profit de la Caisse des Écoles.*

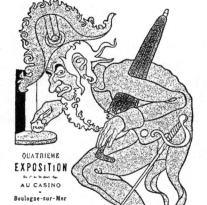

Fac-similé d'une affiche dessinée par JOSSOT.
(Daⱴy imp.)

C'est au *Journal* que nous devons de connaître le nom de M. Charle Lucas, un dessinateur d'un joli talent et dont les premières œuvres annonçaient l'auteur comme devant laisser dans l'art mural une trace durable.

M. Charle Lucas a malheureusement produit peu d'affiches, je n'en connais que quatre : *La Nymphomane;* — *Après;* — *La Cosaque,* pour trois romans publiés par *Le Journal.*

La quatrième est une *Loïe Fuller,* pour les Folies-Bergère.

Ces placards méritent une place dans toutes les collections.

Trois journaux parisiens : le *Chat-Noir,* dont la création remonte au

14 janvier 1882; le *Courrier Français*, fondé le 16 novembre 1884, et enfin *La Plume*, dont le premier numéro a paru le 15 avril 1889, auront exercé sur l'art au xix^e siècle, autant que sur notre jeune littérature, une influence décisive.

Si l'on parcourt les collections déjà rares de ces publications d'ordre supérieur, on voit de manière indéniable qu'elles ont créé un immense mouvement d'idées utiles ou généreuses. On constate, en outre, qu'au plus grand profit de l'art, elles ont ouvert les voies à de jeunes illustrateurs qui s'ignoraient eux-mêmes et qui, laissés à leur inspiration, ont beaucoup osé et beaucoup produit.

Certains d'entre ces derniers ont disparu pour des causes qui nous sont inconnues; d'autres ont persisté sans s'imposer de manière définitive; d'autres enfin tiennent à cette heure, et le plus justement, les premières places parmi les artistes originaux sur lesquels l'avenir peut faire le plus grand fonds. De ceux-ci, l'œuvre est assez belle, dès maintenant, pour que, s'ils disparaissaient, leurs noms soient classés au nombre de ceux qui, ayant éclairé d'une lueur non fugitive cette fin de siècle si remuante et si calomniée, ne peuvent plus être livrés à l'oubli.

Nombre d'entre eux étaient peu connus au début de l'année 1882; depuis, presque tous sont devenus célèbres.

Le *Chat-Noir* nous a révélé :

En 1882 : Rodolphe Salis, *H.* de *Sta*, Uzès (Lemot), Bec, *Willette*, Tiret-Bognet.

En 1883 : *Caran d'Ache, Henri Pille, Henri Rivière, Steinlen, Hope* (Léon Choubrac), *H*enri Laurent.

En 1884 : *Luigi Loir*, Ferdinandus, Lemaistre, *B*ressler.

En 1885 : Raffaëlli, Heidbrinck, *Robida*, *B*lass (Bourgevin), Poitevin, Lecoindre.

En 1886 : *H*enry Somm, Lemouël, Lucien Pissaro, Napo *F*rançois, *Bombled*, Fernand Fau.

En 1887 : Godefroy, Doës, *Lunel*.

En 1888 : George Auriol, *Gorguet, Galice*, Roëdel, Malteste, Gérin.

En 1889 : *Vallet, Barthélemy, Elzingre*, Œdberg, Sabattier.

Fac-similé d'une affiche dessinée par H.-G. Ibels. (Eug. Verneau, imp.)

En 1890 : Saint-Maurice, Poirson, *Bigot*.

Le *Courrier Français* a mis en lumière :
En 1884 : *H. Gray*.
En 1885 : G. Lorin, Gaston Paqueau, *Gil Baër*, *E. Cohl*, *Grasset*, *Alfred Choubrac*, Mesplès, *H*abert.
En 1886 : Pierre Morel, Desportes, Myrbach, P. Renouard, Quinsac,

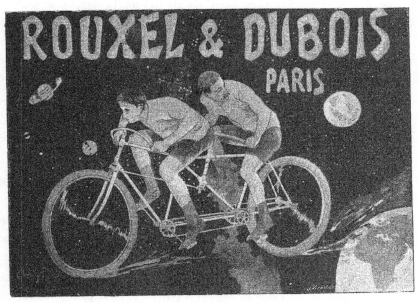

Fac-similé d'une affiche dessinée par LUNEL. (Ch. Verneau, Imp.)

Fraipont, Léon Dardenne, Faverot, *Toulouse-Lautrec*, *Mantelet*, Just Simon, J. *B*auduin, Tanzi, Meunier, Dupérelle.
En 1887 : *Henry Gerbault*, *José Roy*, *Forain*, Louis Legrand, Béjot, Pagès, Calbet, Louis Deschamps.
En 1888 : Lefebvre-Lourdet, Lucien Doucet, *Zier*, Rixens, Coppier, Joan *B*erg.
En 1889 : *L. Métivet*, Maurice Neumont.
En 1890 : *De Feure*, Taupin, Garnerey, Riquet, Desbuissons.

La Plume a fait connaître depuis sa naissance : *H. G. Ibels*, Luce, Andhré des Gachons, *Carloz Schwabe*, *A.-F. Cazals*, *Gaston Noury Maurice Denis*, Camille Pissaro, Albert C. Sterner, Alexandre Séon, Alphonse Germain, Paul Gauguin, Raymond Lotthé, Trachsel, Paul Signac, Odilon Redon, Charles Caïn, *Paul Balluriau*, *Léon Lebègue*, *Jossot*.

Dans la nomenclature qui précède et qu'on peut considérer comme complète si l'on se représente que les artistes qui la composent ont successivement prêté leur concours aux trois journaux, j'ai pris soin, ne perdant pas de vue mon sujet, d'indiquer en lettres italiques les noms des collaborateurs du *Chat-Noir*, du *Courrier Français* et de *La Plume*. dont les lauriers de Jules Chéret ont troublé le sommeil et qui ont dessiné ou dessinent encore des affiches.

M. Lunel est de ceux-là. Ses placards sont peu nombreux, il en a fait, je crois, cinq seulement ; tous cinq sont traités d'une façon remarquable, on y retrouve toutes les qualités de composition de l'auteur : un dessin châtié, une couleur harmonieuse.

Le *Théâtre de l'Opéra. Carnaval de* 1892, a bien la physionomie du bal de haut ton ; l'affiche des magasins de la *Place Clichy* est excellente ; celle des bicyclettes de *Rouxel et Dubois* est un œuvre de belle venue : pédalant avec énergie, montés sur des machines qui doivent être la perfection même, deux cyclistes emportés par une ardeur peu commune ont quitté la terre et se trouvent en plein ciel étoilé. Cette affiche, pleine de distinction dans la forme, est d'un effet sérieux et donne l'impression d'une forte étude peinte. Les deux dernières affiches de M. Lunel : *Étretat* et le *Salon de Trouville*, sont charmantes.

L'un des dessinateurs habituels des *Hommes d'aujourd'hui*, de Léon Vanier, M. Luque s'est montré plus réservé. Je ne vois de lui qu'une seule affiche pour le *Madrid-Paris* du Cirque d'hiver. Elle a été reproduite en deux formats différents.

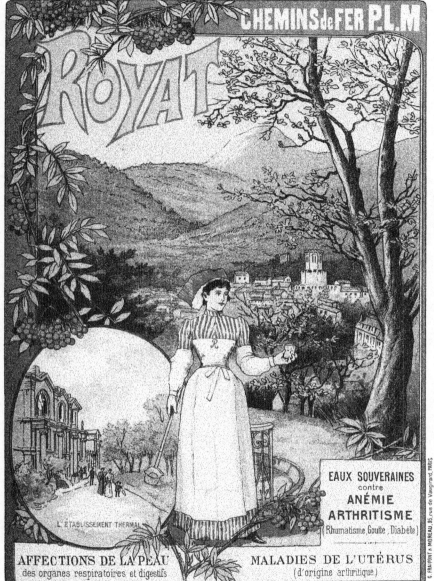

LES AFFICHES ILLUSTREES

G BOUDET ÉDITEUR

Voici un placard de toute rareté. Il n'a été tiré qu'à cinq épreuves, à titre d'essai, en 1890, et n'a pas été apposé ; je n'ai jamais entendu dire qu'aucune plainte ait été élevée à ce sujet, ni par M. V. Sardou, ni par Mme Sarah Bernhardt, ni même par son auteur, M. Adrien Marie.

Ce placard a été dessiné pour les représentations de *Cléopâtre*.

La scène capitale du drame, l'immense talent qu'y déploya la tragédienne, les splendeurs mêmes de la mise en scène, n'ont inspiré au dessinateur qu'une composition banale.

Étendue sur un lit de repos, vêtue d'une robe étrange où l'Égypte n'a rien à voir, appuyée sur des coussins, Cléopâtre écoute le rapport du messager qui doit

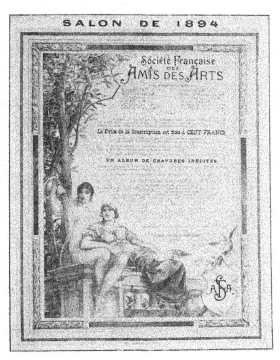

Fac-similé d'une affiche lithographiée par Maurou, d'après Luc-Olivier Merson. (Lemercier, imp.)

lui donner des nouvelles d'Antoine. Elle semble indifférente et l'on ne s'explique guère l'attitude rampante de l'esclave qui se tient accroupi au premier plan prêt à fuir une colère improbable. Deux des femmes de Cléopâtre sont auprès d'elle. Comme fond, un coin d'Égypte. Est-il besoin de dire qu'on y voit des pyramides se profilant sur un ciel étoilé?

M. Adrien Marie a fait encore, pour l'Eldorado, un portrait en pied de *Mme Marguerite Derly*.

M. Maurou est sûrement l'un de nos plus brillants lithographes. Il y

a longtemps que l'affiche a fixé son attention ; on lui en doit plusieurs dont l'exécution remonte déjà assez loin : *Ascanio ; — la Mascotte ; — Serment d'amour ; — Gillette de Narbonne : — le Grand-Mogol ; — Le Rêve.* En ce qui concerne ses dernières productions, je n'admire pas sans réserves le *Champignol malgré lui*, où la photographie me semble jouer un trop grand rôle, mais je trouve originale et d'un effet gracieux celle qu'il a composée pour l'*Exposition des artistes français aux Champs-Élysées en* 1893.

M. Maurou a également lithographié, d'après une jolie œuvre de M Luc-Olivier Merson, l'affiche de la *Société française des Amis des arts.*

Je ne connais pas M. L. MAYET, mais je ne puis oublier un tableau-annonce qu'il a exécuté pour l'*Imprimerie Bataille.* Ce tableau, bien compris, d'une couleur pimpante, me donne le vif regret de ne pouvoir mentionner quelque autre œuvre du même auteur.

Le nom de M. Lucien MÉTIVET est bien connu de tous ceux qui suivent les mouvements de l'art à notre époque. Il a illustré avec esprit, nombre d'études contemporaines ou de romans dont il a doublé la valeur : il a collaboré au *Courrier Français*, il collabore au *Journal Amusant.* Les affiches qu'il a faites pour *la Femme enfant*, de Catulle Mendès : pour *Georges et Marguerite* (général Boulanger) ; — pour le journal *la Famille* ; — pour la *Gwendoline* ; — celle qui porte ce titre énigmatique : *A l'hygiène*, seront recueillies avec empressement.

Au-dessus de celles-là, bien au-dessus, il en existe trois autres qui classent M. Métivet parmi nos artistes les plus originaux. Ce sont : *Les Joyeuses Commères de Paris*, dont la composition bien vivante est excellente de tous points : une *Eugénie Buffet*, qu'il a faite pour les Ambassadeurs. C'est la fille, la fille triste, grelottante, miséreuse, dont l'attitude résignée serre le cœur encore plus qu'elle ne le soulève. Cette œuvre est de celles qui font songer et laissent derrière elles un profond sentiment de pitié.

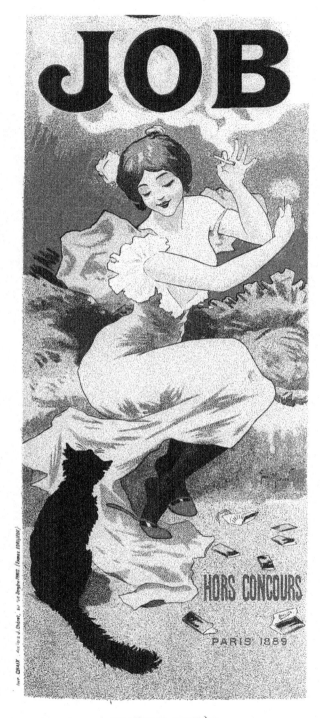

LES AFFICHES ILLUSTRÉES

G. BOUDET, Éditeur « CHAIX

M. Métivet a dessiné une autre *Eugénie Buffet*. Celle-là est la chanteuse interlope, la cigale des marchands de vins, le boute-en-train des hôtels meublés. Les mains dans les poches, un foulard négligemment noué autour du cou, elle recherche les rues noires, les carrefours déserts où rôdent, en quête d'aventures, des personnages dont le costume ou la coiffure révèlent le hideux métier. Au milieu de ce monde, elle se sent chez elle et jette effrontément au vent une romance sentimentale ou une chanson ordurière, au choix de l'auditoire qu'elle s'est improvisé.

Ces trois dernières affiches touchent de près à la perfection, elles font honneur à celui qui les a conçues et a su en faire des documents fidèles pour l'histoire.

Encore un nouveau venu, on pourrait presque dire : un nouvel arrivé. M. Georges MEUNIER est attaché à la maison Chaix en qualité de dessinateur. Sa première affiche pour le *Papier à cigarettes Job* était intéressante ; elle révélait, comme couleur et comme dessin, une intention originale et neuve. Tout d'abord, le voisinage l'avait quelque peu détourné de sa voie ; hanté, comme beaucoup de commençants, par le désir de se rapprocher de Jules Chéret, il avait abdiqué sa personnalité et s'était jeté dans l'imitation des procédés du maître. M. Georges Meunier l'a vite compris et le voici maintenant plus sûr de lui.

Il a publié jusqu'à ce jour les affiches suivantes : *Palais du Vélodrome d'Hiver. Les Touaregs; — Nouveau Cirque. Pirouette-Revue; — Folies Bergère. La belle Chiquita; — Vichy. Source Lardy. Pastilles de Vichy; — Bullier; — Cheminées russes; — La* Dépêche *publiera, le* 15 janvier, *la Marâtre*, par Xavier-de Montépin ; *— Pastilles au miel Prunet; — Théâtre de l'Opéra. Bal Masqué; — Otard-Dupuy et Cie, Cognac; — Nouveau Cirque-America; — Digestif O. Lafon; — Cognac Larronde frères; — Liqueur sève de fine-champagne; — L'excellent. Consommé de viande de bœuf; — Trianon-Concert; — Jardin de Paris, montagnes russes nautiques; — Cavour Cigars; — Lox.*

Saint-Jean-du-Doigt est, sur le bord de la mer, non loin de Roscoff.

un des plus délicieux coins perdus de la Bretagne bretonnante, où le mouvement et la vie des stations balnéaires n'ont pas encore pénétré.

Inconnu des touristes il y a quelques années, ce lieu calme et poétique est en passe de devenir célèbre. Il a suffi pour cela que plusieurs artistes, en quête d'études nouvelles, vinssent y chercher le repos. Parmi eux, M. MOREAU-NÉLATON, le petit-fils de l'illustre chirurgien, y a reçu une hospitalité dont il a voulu consacrer le souvenir en dessinant une affiche qui me paraît être l'une des plus jolies que nous ayons vues depuis longtemps.

Amoureux de la Bretagne, M. Moreau-Nélaton la voit comme il faut la voir et la peint avec une exquise délicatesse de touche. Sa composition est d'une simplicité extrême ; à peine indiquée par des tons éteints et rêveurs, elle rappelle par sa physionomie générale, moins la couleur, les œuvres tantôt éloquentes et tantôt naïves de nos anciens imagiers.

Au premier plan, saint Jean, couvert de grossiers vêtements de bure, offre sa main à baiser à une femme bretonne agenouillée devant lui. Dressé sur ses pieds, un agneau familier s'appuie caressant sur la robe du saint. Au fond, sincère et bien étudié, un paysage dominé par une vieille église. C'est celle qui conserve pieusement l'unique richesse du pays : l'un des doigts de l'Évangéliste.

Il ne semblait pas que les jolis ouvrages de M. Louis MORIN, dont il s'est toujours réservé à la fois l'illustration et le texte, aient préparé ce fin lettré, ce dessinateur délicat, à l'exécution de placards muraux. On lui en doit deux pourtant ; l'un est une annonce de librairie pour son livre : *Le Cabaret du puits sans vin*. De celui-ci, je n'ai qu'un mot à dire : c'est une petite affiche d'intérieur où se retrouve le charme coutumier de la plume incisive de l'auteur.

L'autre est plus important ; c'est une véritable affiche pour laquelle M. Morin, renonçant au trait mordant qui le caractérise, se livre à la lithographie pure et présente, sur un fond d'un bleu pâle, un défilé de personnages s'enlevant en noir ; cette affiche a été faite pour le Musée Grévin, qui montrait alors des ombres dahoméennes.

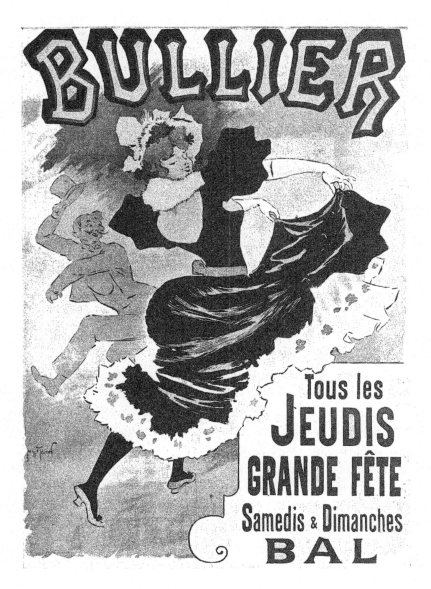

Fac-similé d'une affiche dessinée par GEORGES MEUNIER (Chaix, imp.)

En tête du défilé, Béhanzin apparaît revêtu d'attributs bizarres, la tête couverte d'une couronne surmontée de plumes immenses. Juché à dos d'éléphant, sur un trône ressemblant fort à une chaise de cirque, le roi est suivi d'amazones montées sur des autruches ou des girafes. Le cortège qui l'accompagne est interminable et se perd dans l'immensité, au milieu du ciel. L'affiche a pour titre : *Au Dahomey, Ombres de Louis Morin*.

Je recommande cette pièce amusante à ceux qui lisent les livres de M. Morin et qui apprécient comme il convient, son talent nerveux, toujours si plein d'inattendu.

La dernière affiche parue en 1894 a été dessinée par un jeune artiste hongrois, M. MUCHA.

L'auteur n'a pas cherché un succès facile en reproduisant quelqu'une des scènes à sensation du drame de M. Sardou : *Gismonda*. Pour lui, comme pour nous, peut être comme pour M. Sardou lui-même, Gismonda c'est Sarah, rien que Sarah, et en conséquence il a peint l'inimitable tragédienne, seule, dans une sorte de fresque aux tons éteints, archaïque tout juste assez pour donner prétexte à de jolis motifs de décoration et pourtant assez moderne pour être un très bon portrait de la grande artiste. Il l'a vêtue de la robe qu'elle porte au dernier acte, cette étrange robe aux plis rigides, tout raidis par les lourdes broderies et dont l'ampleur sur les épaules fait paraître petite la tête déjà si délicieusement fine. Le profil s'enlève sur un fond byzantin où le nom de Sarah Bernhardt lui fait comme une auréole, parmi des bleus adoucis et des ors discrets.

L'une des mains serre la croix grecque qui pend au cou de Gismonda, l'autre tient toute droite la Palme des Rameaux.

Cette affiche, absolument remarquable, est la première de M. Mucha, nouveau venu dans l'illustration contemporaine.

Le nom de NOBLOT est oublié aujourd'hui. Élève de l'École des Beaux-Arts, dessinateur agréable et d'une réelle modestie, Noblot a été emporté en pleine jeunesse et en plein progrès, il y a de cela quatre ans environ.

"

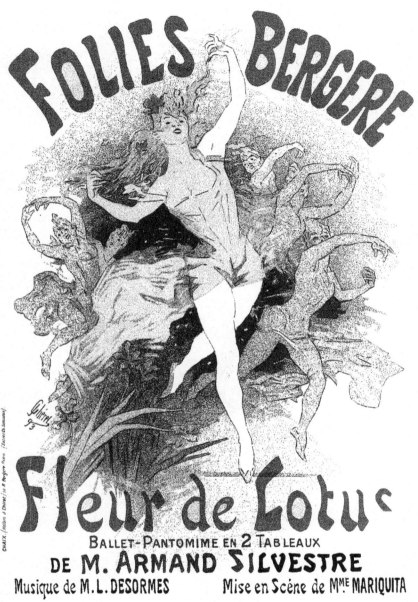

FOLIES BERGÈRE

Fleur de Lotus

BALLET-PANTOMIME EN 2 TABLEAUX

DE M. ARMAND SILVESTRE

Musique de M. L. DESORMES Mise en Scène de Mᵐᵉ MARIQUITA

LES AFFICHES ILLUSTRÉES

G. BOUDET, Éditeur IMPRIMERIE CHAIX

Ses deux premières affiches pour la *Loterie de Bessèges*, imprimées en noir, avaient fait sensation. Ce succès très franc l'avait ému, il se prit vite d'une belle passion pour la publicité artistique. Son dessin, tout d'abord froid et maniéré, se ressentait trop de ses études primitives et se prêtait mal à l'affiche; il le comprit et tenta de lui donner plus de vigueur.

C'est ainsi qu'il produisit une série nombreuse de compositions parmi lesquelles une affiche pour la Revue du Nouveau-Cirque: *A la Cravache*, est certainement la meilleure.

Les autres ne manquent ni de goût ni de savoir; je citerai les suivantes :

Supplément littéraire de la Lanterne; — *Miss Géraldine : Nouveau Cirque. Les lions ; — Hippodrome. Jeanne d'Arc; — Yvette Guilbert : Isabelle Chinon :*

Fac-similé d'une affiche dessinée par ROBIDA (H. Robelin, imp.)

Jardin d'Acclimatation. Les Somalis : — Grand bal de l'Orphelinat des Arts : — Grandes fêtes du parc de la Tête d'Or, à Lyon; — Jardin parisien : — Kam Hill ; — Les deux Camille; — Hippodrome. Néron.

M. Gaston NOURY est un jeune. C'est, je crois, à *La Plume* qu'il a

fait ses premières armes; actuellement il est l'un de nos plus agréables illustrateurs.

M. G. Noury a dessiné cinq affiches. La première est tout à fait charmante; c'est elle qui a annoncé les fêtes données en 1892 au Jardin des Tuileries, *pour les pauvres de France et Russie.*

La seconde est moins connue, il n'en a été placardé qu'un petit nombre à Paris: ce sont surtout les voitures-réclames qui l'ont popularisée. Je ne sais plus exactement quel est son titre, mais elle a été faite pour un *Salon de Coiffure* et représente une jeune femme coiffant un officier.

C'est pour l'*Exposition de La Plume* que M. Noury a composé sa troisième affiche : deux têtes de

Fac-simile d'une affiche dessinée par R. DE OCHOA (Champenois, imp.)

jeunes femmes. C'est une petite estampe de tournure bien parisienne.

Les dernières qu'il ait publiées appartiennent : l'une à un bouquiniste du quai Saint-Michel : *M. Didier*; l'autre à un marchand d'affiches et de dessins de la rue Racine : *M. Arnould.*

Si j'avais à juger les affiches de M. G. Noury, je dirais qu'elles visent trop au joli et qu'elles ne l'atteignent pas toujours: j'aimerais au crayon de leur auteur plus d'énergie et de franchise.

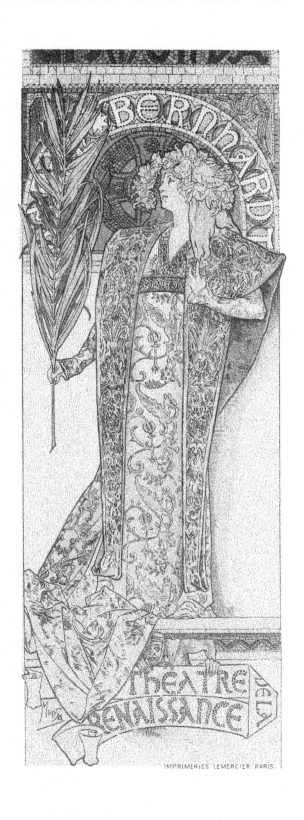

BERNHARDT

THEATRE DE LA
RENAISSANCE

IMPRIMERIES LEMERCIER PARIS.

Qu'on ne dise pas qu'il n'y a rien
de nouveau sous le soleil. Voici des
affiches comme personne jusqu'ici n'a
songé à en faire.

Elles sont de M. R. DE OCHOA
et c'est M. Champenois qui les im-
prime. Laissant de côté les sentiers
battus, M. de Ochoa ne dessine pas
ses affiches, il les peint; se préoccu-
pant peu du détail, il est sollicité seu-
lement par l'ensemble du sujet qu'il
traite et trouve ainsi des effets chauds
et vibrants qui gagnent peut-être à
être étudiés à distance.

La sincérité apportée par M. Cham-
penois à la mise sur pierre de ces
esquisses peintes est absolue. Ses
reproductions ne laissent voir que les
traces du pinceau sans jamais montrer
celles du crayon.

Les Compagnies de chemins de fer
ou les Compagnies maritimes ont
seules obtenu jusqu'à ce jour le béné-
fice des compositions lumineuses de
M. de Ochoa. Ces compositions se—
raient tout à fait jolies si, renonçant
à la disposition déplorable du texte
qu'elles imposent à l'imprimeur, les
Compagnies intéressées voulaient
bien, et cela serait facile, faire con-
courir la lettre à l'ensemble de l'af-
fiche qui la porte.

J'ai de M. de Ochoa trois affiches

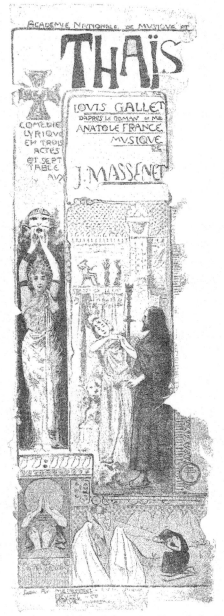

Fac-similé d'une affiche dessinée par ORAZI. (Lemercier, Imp.)

13

seulement : *Peninsular-Express; — Méditerranée-Express : — Londres, Paris, Madrid, Lisbonne.*

Depuis plusieurs années M. Charles Verneau, fort bien inspiré, a attaché à sa maison d'où sont sorties déjà tant d'affiches remarquables, un dessinateur généreusement doué.

Le nom de cet artiste est resté longtemps inconnu, ses œuvres paraissant sous le voile de l'anonymat. C'est par le placard de l'*Exposition du Livre*, le premier signé de lui, que le nom de M. E. OGÉ a été révélé au public, c'est par ce même placard que l'attention s'est fixée plus étroitement sur les affiches dues aux presses de M. Charles Verneau.

Le nom de M. E. Ogé est donc acquis maintenant au mouvement de publicité qui marque la fin de ce siècle. Ses compositions sont d'un dessin châtié, on y sent une main ferme et sûre d'elle-même, un esprit distingué, curieux des choses nouvelles, dès longtemps rompu aux difficultés de la lithographie. Le seul reproche qu'on lui pourrait faire, serait quelquefois un peu de froideur; on le souhaiterait moins contenu et plus jeune d'allures.

L'œuvre de M. Ogé est considérable. Il a publié notamment ·

Pour les tournées artistiques : *Le Chapeau de paille d'Italie; — La Petite Mionne; — L'Hôtel Godelot; — Cendrillonnette; — Un Troupier qui suit les bonnes; — Gentil Bernard; — Paris fin de siècle* — *Baron et Réjane; — Les Rev Nol's; — Les Enchanteurs modernes; — Le Carnaval de Nice.*

Pour les stations balnéaires : *Berck-sur-Mer; Le Bourg-d'Ault* · *Les Sables-d'Olonne; — Evian-les-Bains; — Casino de Saint-Malo Bagnères-de-Bigorre.*

Pour les négociants en vins et liqueurs : *Clos Beni-Assa; — Bière de la Meuse; — La Lorraine, bière française; — La Monastine; — Le Bittermouth; — Rhum des Palmistes; — La Chanoinesse; — La Nectarine.*

Pour l'alimentation : *Biscuits Olibet; — Chicorée Williot fils; — Lai-*

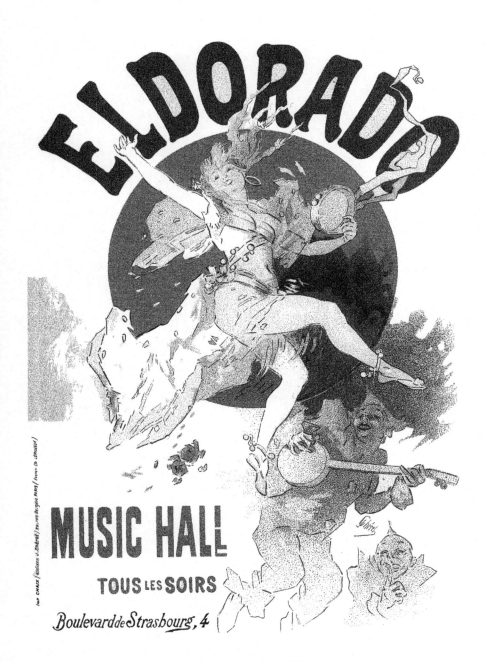

LES AFFICHES ILLUSTRÉES

G BOUDET, Éditeur IMPRIMERIE CHAIX

terie de Corneux; — *Kaffie russe;* — *Moutarde normande;* — *Choco-lates Matias Lopez;* — le *Réglisse Zan.*

Pour la parfumerie : *Regina-Gellé frères;* — *Rosée-Crème.*

Je veux signaler encore, et d'une manière particulière : *La Chronique artistique;* — le jour-

nal *Le Nouveau-Lyon;* — *Papiers peints La-porte;* — *Lainage à la ouate de tourbe;*

Moi, je fume le pa-pier Yvette; *L'É-toile, Cycles;* — *Vélo-drome de l'Est.*

M. ORAZI a signé avec M. Gorguet les deux belles affiches de *Théodora,* dont j'ai déjà parlé.

On lui doit, en ou-tre, quatre autres com-positions qui mon-trent que nous ne sommes pas dépour-vus de maîtres litho-graphes.

La première est celle du *Aben-Hamet,*

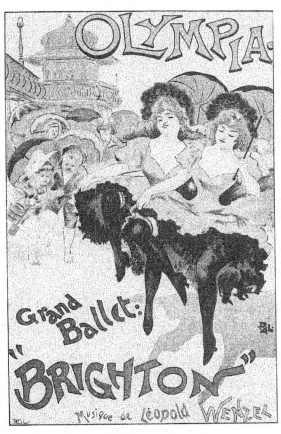

Fac-similé d'une affiche dessinée par PAL. (P. Dupont, imp.)

de Théodore Dubois. Sur une portée musicale qui s'enlève en noir et traverse l'affiche, M. Orazi a placé son personnage principal. Vêtu du riche costume maure, le dernier Abencerage a ses armes retenues par une large ceinture. En haut, dans la partie gauche de la composition, un médaillon réunit les deux figures douces et poétiques de Doña *Blanca*

et de *Aben-Hamet*. Cette affiche, dont la lettre rouge est remarquable-
ment disposée, est d'un dessin peu serré ; elle produit néanmoins un effet
charmant.

Vient ensuite, l'affiche des *Vélocipèdes Peugeot*. Celle-ci, au moins,
n'est pas banale : elle est d'une jolie couleur et d'un bel arrangement ; elle
pourrait passer pour l'un des modèles du genre.

La troisième est plus importante encore : sur un papyrus, déchiqueté,
rongé par les siècles. M. Orazi a dessiné pour la *Thaïs* de Massenet,
une affiche qui est la première à laquelle on ait donné une forme aussi
étrange.

L'auteur s'est laissé séduire par la mystérieuse légende née de la
plume de Anatole *France* : il a fait une affiche étroite et haute, tirée en
noir sur fond gris et rehaussée discrètement d'indications rouge et or.
Les sujets qu'il y a traités sont tirés de la comédie lyrique, écrite par
M. L. Gallet. La lettre concourt utilement à l'effet général de la com-
position.

La dernière est tout à fait charmante, elle représente une jeune Pari-
sienne assise de face et présentant l'inscription suivante : *L'héliogène,
irradiateur à gaz*.

On a remarqué, il y a deux ans, une affiche montrant une baigneuse de
plantureuses formes, qui a dû conduire aux bains de mer de *Cabourg*
une clientèle nombreuse, surtout si le modèle aussi gracieusement dévêtu
que la copie s'y trouvait en villégiature.

Cette affiche était de M. PALÉOLOGUE, qui signe simplement PAL. Elle
a donné à quelques industriels peu scrupuleux la pensée de reproduire
dans de suggestifs placards, pour les plages les plus fréquentées, les
« traits » de nos demi-mondaines les plus célèbres, avec les indications
commerciales que ces reproductions pourraient comporter. Il y a là, en
effet, une idée à creuser.

M. Pal a certainement un joli talent de dessinateur ; peut-être y
a-t-il trop de choses dans ses affiches, elles gagneraient, je crois, à
être d'une exécution moins poussée. Telles qu'elles apparaissent, avec

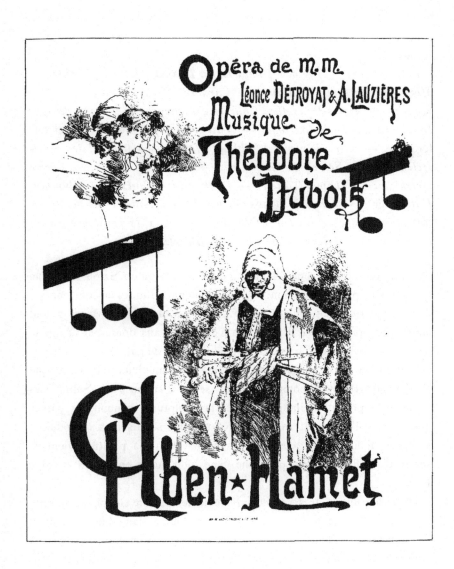

Fac-similé d'une affiche dessinée par ORAZI. (Delanchy et Ancourt, imp.)

leurs couleurs riantes, elles assurent à leur auteur de vives sympathies.

M. Pal a dessiné, outre *Cabourg*, les affiches suivantes que je cite de mémoire :

Loïe Fuller; The new Drury Lane. Drama a life of pleasure; Miss May Belfort· Mam'zelle Carabin; — Ambassadeurs. Diamantine; — Paris-Bruxelles. Courses d'amateurs; — Courses de Spa. Inauguration du Vélodrome; — Whitworth Cycles (deux affiches différentes). — *Bains de mer des Sables-d'Olonne;— Mémorial de Sainte-Hélène; — Le Secret de Germaine; — Casino de Paris; — Crème Orientale; — Thymol-Toilell; — Dentifrice Oriental; — Olympia. Enlèvement de la Toledad* (deux affiches différentes). — *Irma de Montigny. Mauvais rêve; — Clément*, Cycles ; — *Arista, la meilleure eau de table; — Cycle Falcon*; — *Parisiana, Gilberte.*

Saint-Germain est une ville fortunée. Elle n'a qu'un Salon alors que Paris en a trop. Dans ce salon, les plus éminents critiques en conviennent, il n'y a pas que des chefs-d'œuvre, mais les choses mauvaises y sont moins nombreuses qu'à Paris; cela s'explique sans doute par l'exiguïté du local qui les reçoit, mais c'est toujours autant de gagné.

L'an dernier, on a remarqué à Saint-Germain deux panneaux que M. Réalier-Dumas a composés pour servir d'annonce au Salon. Ces panneaux représentent la peinture et la sculpture, symbolisées par ce que l'une et l'autre ont encore trouvé de plus séduisant à reproduire · un corps de femme. De ces deux panneaux, l'un : la peinture, vient de servir d'affiche, à Paris, pour une exposition qui a eu lieu à la salle Petit.

Un cerné ferme, très souple en même temps, enveloppe les formes pures des deux jeunes filles; il souligne comme dans une prétention d'archaïsme leur élégance un peu grêle, leur grâce compliquée et le geste aimablement maniéré avec lequel elles manient la palette ou l'ébauchoir. Rattachées au-dessous des seins, les robes qui les couvrent tombent presque sans plis jusqu'aux pieds.

Dans ses œuvres. M. Réalier-Dumas semble s'inspirer des peintures

ur auteur de vives sympathies:
fiches suivantes que je cite à

Drama a life of pleasure,
in; — *Ambassadeurs, Di-*
ulateurs; — *Courses de Sp-*
rili Cycles (deux affiches &:
ume; — *Mémorial de Sain-*
Casino de Paris; — *Cri-*
rice Orientale; — *Olympia*
différentes). — *Irma de Mont-*
- *Arista, la meilleure* est à la
liberté,

Je n'a qu'un Salon, alors qu-
venin critiques en conviennent.
les choses aggravées y son-
inque outre doute par l'engra-
utant de gagné.

ermain deux panneaux qu-
vir d'annonce au Salon. Os
kulpture, symbolisées par c-
plus séduisant à reprodur-
z, l'un : la peinture, vient à
fion qui a eu lieu à la sa-

tumps, enveloppe les forme-
comme dans une préten-
r grâce compliquée et le ges-
nent la palette ou l'ébauche-
us qui les couvrent, tomber

mble s'inspirer des peintres

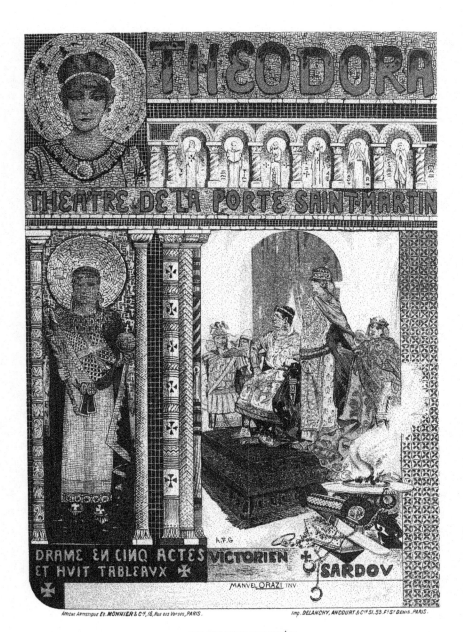

G BOUDET. Editeur

IMPRIMERIE CHAIX

de vases grecs et sa ligne sim-
plifiée délimite des teintes neu-
tres et adoucies s'enlevant har-
monieusement sur un fond uni-
forme.

C'est ainsi qu'il a traité trois
jolies affiches que Paris a vues
sur ses murs, l'une d'elles a pour
titre : *Bec Auer. Incandescence
par le gaz;* — les deux autres
ont été faites pour le journal *Pa-
ris-Mode.*

M. L. RIOL est l'un des des-
sinateurs de l'imprimerie Minot.
Je connais, de lui, une affiche
qu'il a exécutée pour *Buenos-*
Ayres : *La inmejorable Cervesa
Quilmès.* Elle est fort bien de
dessin et de couleur.

L'un de nos artistes les plus
estimés et les plus féconds, le
compositeur le plus surprenant,
tantôt le plus osé, tantôt le plus
grave : M. ROBIDA, a produit des
affiches. Celle où se retrouve le
mieux la marque de son imagi-
nation vagabonde a été faite par
lui pour l'*Histoire de France
lintamarresque.* Elle est de-
venue rare et mérite une men-
tion spéciale.

Fac-similé d'une affiche dessinée par RÉALIER-DUMAS
(Chaix, imp.)

Une jeune femme fin de siècle donne son pied à baiser à un élégant chevalier revêtu d'une armure de haute fantaisie et armé d'un casse-tête idéal. Le casque de ce guerrier est agrémenté d'un tuyau coudé destiné à favoriser l'évaporation des miasmes dégagés par lui dans la fréquentation des camps ; sur la face de ce casque est une porte à charnières permettant au pied de l'adorée d'effleurer les lèvres du vaillant homme de guerre. Un rapprochement s'effectue entre le moyen âge et les temps contemporains. Sur le côté droit de l'affiche, une tour, qui doit être la Tour de Nesle, a reçu deux couples amoureux. La tour a deux fenêtres, par l'une d'elles, l'amant heureux pénètre aidé par sa belle ; par l'autre, celui qui a cessé de plaire est précipité dans le vide. Au bas, un soldat armé, monte philosophiquement sa garde près d'une guérite de forme moderne.

Tout cela, construit avec un entrain endiablé, est d'un effet irrésistible.

M. Robida a dessiné d'autres affiches pour *le Dix-Neuvième siècle* — pour *la Vieille-France;* — pour le *Vin Mariani*. Cette dernière était destinée à l'Amérique et n'a été connue ici que par une reproduction donnée par le *Courrier français*.

M. Rochegrosse a pénétré dans l'art comme Louis XIV au Parlement : botté et éperonné.

Ses premières œuvres étaient d'un maître ; il est l'un des peintres qui, dans ces dernières années, ont le plus justement passionné le public.

Doué d'une grande puissance dramatique, d'un coloris vigoureux, il sait mettre en mouvement les foules agissantes. M. Rochegrosse n'aura pas été sans jeter sur l'art au XIXe siècle, un éclat vif et durable.

L'autorité qu'il a acquise, ses facultés particulières de composition théâtrale, il les a portées jusque dans les affiches qu'il a dessinées pour *Samson* et *Dalila;* — *Le Vaisseau-Fantôme;* — *Lohengrin*.

Ces affiches, exécutées pour les éditeurs de musique, ont été supérieurement reproduites par les procédés phototypiques de MM. *Berthaud* frères.

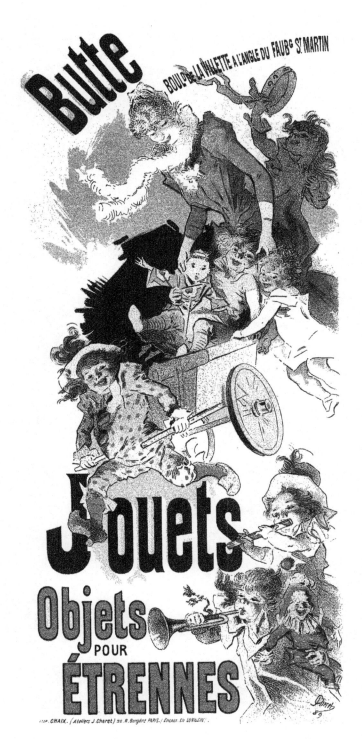

Voici deux documents qui doivent être comptés au nombre des plus intéressants qui ont paru depuis plusieurs années.

Le premier est une patineuse du *Palais d'Hiver* de la rue Roche-chouart. Gracieusement appuyée sur le pied droit, mollement renversée sur elle-même, la pa-tineuse, vêtue d'une longue robe rouge, le cou chaudement enve-loppé d'un boa, s'é-lance; elle est partie, elle ira loin si on ne l'arrête pas. Soyez tranquille, on l'arrê-tera !

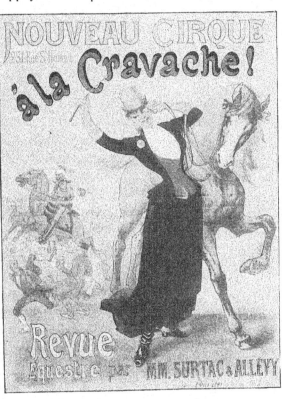

Le second a été fait pour le *Café-Concert des incohérences*. Il est plus compliqué : l'industriel qui l'a fait exécuter y a voulu voir l'étiquette des consom-mations qu'il recom-mandait à ses clients; le sujet central, fort bien conçu, comme le reste d'ailleurs, repré-

Fac-similé d'une affiche dessinée par NOBLOT. (Émile Lévy, imp.)

sente une jeune danseuse décolletée, entièrement vêtue de noir et d'un effet charmant.

Dans le bas se trouve un garçon à veste rouge, portant un plateau chargé des « meilleurs vins ».

Ces deux documents ont pour auteur M. José Roy.

Ceci est une idylle ·

Pierrot vainqueur offre à Colombine émerveillée, une lampe superbe alimentée par l'*Excelsior*.

Aveuglée par cette lumière autant que par l'amour, Colombine semble réserver à Pierrot l'accueil le plus flatteur.

Je ne connais pas l'Excelsior, mais, si j'en crois M. ULYSSE ROY, sa flamme est si pénétrante qu'elle permet d'apercevoir nettement les jarretières rouges de Colombine.

Achetons l'Excelsior !

J'ai parlé plus haut des affiches-portraits imprimées sur les presses de M. *Bataille* pour les Cafés-Concerts.

M. SCHUTZ-ROBERT est l'un des dessinateurs de cette imprimerie. Ses compositions dénotent une certaine entente de l'affiche ; leur dessin n'est pas irréprochable, mais l'aspect criard de leur ensemble saisit le promeneur et retient le regard.

Ce ne sont pas des œuvres graves, les femmes y arborent des costumes de couleurs aveuglantes, les hommes y portent des vêtements à larges carreaux multicolores. C'est un véritable feu d'artifice, c'est habile, mais c'est de la publicité pure.

Je veux citer pourtant de M. Schütz-Robert les affiches suivantes : tout d'abord *Edmée Lescot*, qui est assurément sa meilleure, puis *Blanche Raymond;* — *Camille Stefani;* — *Caudieux;* — *Plébins;* — *Reschal;* — *Les trois Brooklins;* — *Serpentine dance;* — M. Schütz-Robert a également composé un placard pour un roman que vous n'avez pas lu, ni moi non plus : *Les Mémoires de Pranzini.*

Je dirai plus loin quelques mots de l'importante affiche de M. CARLOZ SCHWABE pour le salon de la Rose + Croix de 1892; je voudrais mentionner ici celle qu'il a produite pour l'*Audition d'œuvres de Guillaume Lekeu*, en 1894. Très belle et très saisissante, d'un dessin correct où l'idéalité domine, je l'aurais voulue d'une plus facile compréhension. Elle n'a pas été accueillie comme elle méritait de l'être; avec plus de simplicité, M. Carloz Schwabe aurait sûrement obtenu plus d'émotion.

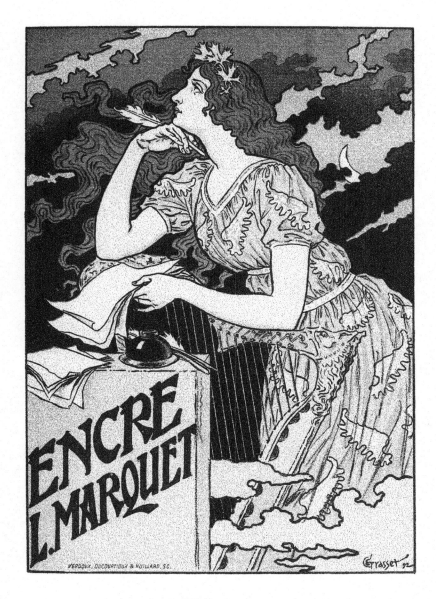

ENCRE
L. MARQUET

VERDOUX, DUCOURTIOUX & HUILLARD. SC.

Grasset 92

NOUVᴸᴸᴱˢ AFFICHES ARTISTIQUS **MALHERBE** IMPRIMEUR EDITEUR H AGRE-DAME-L. SALVES.5.

O BOUDET EDITEUR IMPRIMERIE CHAIX

LES AFFICHES ILLUSTRÉES

J'ai de M. G. Scott une danseuse espagnole : *Lola Gomez*, qui est bien jolie. Cette affiche, qui est l'œuvre d'un dessinateur expérimenté, a des tons chauds et vibrants extrêmement agréables.

Une simple mention également pour un portrait de *Paulus*, en habit blanc, de M. G. Serri.

Les élégances parisiennes n'ont pas séduit M. Steinlen. Il s'est constitué le peintre du rude travailleur; dans la rue, où il a cherché ses types, il a souvent rencontré le rôdeur de barrière et sa docile compagne; l'amour brutal a quelquefois sollicité son crayon, il a eu aussi comme dessinateur des visées politiques qu'il a vite abandonnées.

L'épreuve redoutable d'une exposition publique ne l'a pas ému, il l'a subie victorieusement et a montré là ses compositions du *Gil Blas illustré*, du *Mirliton* et du *Chambard*, bien d'autres encore : des chats notamment. D'une fécondité extraordinaire, M. Steinlen apporte dans ses œuvres une grande sincérité, un dessin hardi, un trait sûr, un peu lourd peut-être, mais d'une lourdeur voulue, soulignant avec énergie la pensée qui l'anime.

Les affiches de M. Steinlen sont toutes remarquables et de première valeur.

Il a fait : *Le Rêve; — Mothu et Doria; — Vernet-les-Bains; — Lait pur stérilisé de la Vingeanne; — Exposition d'œuvres de Steinlen à la Bodinière; — Yvette Guilbert; — Les Salons de 1894.*

M. Tamagno est l'un des meilleurs dessinateurs de l'imprimerie Camis. Il y a dessiné, pour la tournée dramatique Dorval, un portrait de *Febvre, de la Comédie-Française; —* pour la *Salle Wagram,* une vue intérieure bien comprise; — un portrait de *Regina Pacini ·* une vue générale de l'*Imprimerie Camis,* en collaboration avec Guillaume; — une fort belle affiche pour les *Cycles Peugeot.* D'autres encore pour les *Produits d'Auvergne. Fruits confits, Pâtes d'abricots; —*

pour l'*Exposition russe hippique et ethnographique; —* pour *Saint-Germain-en-Laye; —* pour le *Savon, la Grappe de raisin.*

Pour les Compagnies de chemins de fer ou pour les stations balnéaires, il faut signaler du même dessinateur : *Cannes l'hiver*, qui est d'une jolie couleur et donne l'impression de ce séjour délicieux ; — *Ostend Season; Luchon; — Chemins de fer de l'État, Bains de mer de Royan; Chemin de fer de l'Ouest lyonnais, Funiculaire de Saint-Just; — L'Hiver à Cannes. Grand hôtel des Pins.*

Les distillateurs lui ont laissé le soin de faire connaître : *la Prunelle du Velay; — le Guignolet Poulain; — Chably, apéritif digestif; — Jules Robin. Cognac; Terminus absinthe.* Cette dernière affiche représente Sarah Bernhardt et Coquelin. Elle est extrêmement curieuse.

Les Chemins de fer de Paris-Lyon-Méditerranée ont fait exécuter par M. Tanconville les affiches portant les titres suivants : *Jura; — Pelvoux; — Menton; — Baie d'Évian-les-Bains.*

En 1889, à l'Exposition universelle, M. Charles Toché avait installé, non loin de la Tour Eiffel, un pavillon spécial dans lequel il exposa un certain nombre de peintures et d'aquarelles. Cette exposition a largement contribué à répandre le nom de l'auteur, auquel on reconnaît généralement une grande facilité de composition.

M. Toché a dessiné des affiches pour : le journal *La Faridondaine; l'Élixir Godineau; L'Exposition internationale des progrès de l'industrie; — La Débâcle*, de E. Zola.

Je ne sais s'il est également l'auteur de l'affiche apposée pour l'*Exposition d'œuvres et d'aquarelles de Ch. Toché.* La disposition de cette affiche est heureuse et ses lettres ornées de fleurs sont charmantes.

Ce qui me frappe, après beaucoup d'autres, dans l'œuvre de M. H. de Toulouse-Lautrec, c'est à la fois la tristesse qu'elle respire et la portée philosophique qu'elle a.

J'admire cette œuvre. Comme autrefois Daumier, comme aujourd'hui

Fac-similé d'une affiche dessinée par TAMAGNO. (Camis, imp.)

Degas et *Forain*, de quelque côté que M. de Toulouse-Lautrec ait porté son talent : que la peinture l'ait tenté, qu'il ait fait de l'illustration, qu'il ait abordé l'estampe, qu'il ait lithographié des titres de musique, qu'il ait enfin composé des affiches, il a laissé partout d'ineffaçables traces.

C'est un langage nouveau que parle ce philosophe, mais il a bien étudié ce qu'il écrit et il l'écrit en termes frappants. Il les a vues les filles plâtrées, affaissées, ruinées qu'il nous montre et qui sont comme les plaies vivantes d'une société mauvaise auprès de laquelle il nous faut vivre; loin de cacher ces plaies, il les étale au soleil et les expose dans leur crudité. Pour les noceurs avilis, brûlés par l'absinthe ou qui en reçoivent comme le vert reflet, il fait de même. Il ne voit pas « gai », il voit « juste ».

On pourrait se demander si ce monde-là, filles et noceurs, mérite la dépense d'une somme d'art qui n'est pas commune. M. de Lautrec l'a pensé, et ce que nous savons de lui montre qu'il était en pleine possession de la vérité.

Ses procédés sont d'une maîtrise incontestable, il apporte dans l'art de nouveaux moyens d'interprétation; le trait lui sert seul à fixer sa pensée. Sa connaissance de la forme, sa science du dessin, sa sûreté de main, lui permettent de donner à ce trait initial la plus grande précision, à cette ligne simple, la vie et la couleur. Quel que soit le sentiment qu'exprime cette ligne, l'esprit ou la ruse, l'élégance ou la pose, l'hébètement ou la frayeur, elle est toujours franche et sûre.

Dans son dessin, il n'y a rien d'inutile ou d'irraisonné, tout ce qui est indispensable s'y trouve; les personnages y sont toujours dans leur cadre : le découragement qui les accable, la misère qui les torture, les désirs qui les secouent, s'y lisent gravés de manière indélébile !

Malgré la simplicité des moyens qu'il emploie, les compositions de M. de Toulouse-Lautrec sont décoratives au delà de ce qu'on peut imaginer. Comme coloration, il n'a recours qu'à la teinte plate : ses effets violents sont assurés par des oppositions de noir et de blanc qui sont des merveilles d'adresse et de savoir.

La première affiche que l'artiste ait dessinée est celle du *Moulin-*

LES AFFICHES ILLUSTRÉES

G. BOUDET, Éditeur

IMPRIMERIE CHAIX

Rouge. Sa note était si nouvelle, si parfaitement inattendue, qu'elle fut tout de suite remarquée.

On se la rappelle : une danseuse hasarde un pas isolé. Avec une sûreté de coup d'œil qui dénote la fréquentation des sphères élevées, la Goulue,

puisqu'il faut l'appeler par le nom qu'elle a choisi, lance aux frises absentes, au milieu d'un savant retroussis, une jambe mignonne. Au premier plan un être bizarre admire : c'est Valentin le désossé.

Un cordon de globes lumineux éclaire la scène principale et laisse dans l'obscurité un groupe de spectateurs s'enlevant en silhouettes dans la partie supérieure du dessin.

Après cette affiche sont venus les *Portraits de Bruant*, car il y en a trois qui sont

Fac-similé d'une affiche dessinée par H. DE TOULOUSE-LAUTREC. (Chaix, imp.)

d'allure superbe, énergiques et crânes, gouailleurs et sceptiques. On y revoit, de trois quarts, de profil et de dos, le chanteur railleur ou âpre qui a su se créer tant de succès.

Partout d'ailleurs se retrouvent, plus sûres d'elles-mêmes, les extraordinaires qualités de M. de Toulouse-Lautrec. Elles sont étonnantes dans *Reine de joie*. L'homme au type abject, repoussant, est le financier

véreux qui paye sans compter et veut qu'on le sache : la noce basse dans laquelle se vautre ce vil personnage a imprimé sur son visage, à la fois la marque profonde de l'abrutissement et du contentement de soi. La fille est l'immonde créature vieillie dans et par le vice ; éhontée, elle se prêtera à toutes les fantaisies de son écœurant mâle et saura bien faire doubler ses gages.

Cette peinture, car c'en est une, est tout à fait hors de pair.

Peut-être le *Pendu* est-il plus remarquable encore. La scène est terrifiante. Par une corde, un cadavre est retenu au plafond et se balance dans l'espace. Un homme éclaire ce cadavre d'une bougie : la lumière, distribuée de manière impeccable, frappe le suicidé de profil et donne au visage du malheureux une expression grimaçante, d'une belle horreur.

Cette affiche, presque inconnue à Paris, a été faite pour la *Dépêche de Toulouse*; elle est extrêmement rare.

A côté de celle-ci, en voici une autre plus reposante, c'est celle du *Divan Japonais*; elle est, je crois, le chef-d'œuvre de l'artiste. Une jeune spectatrice, à l'œil provocant, charmante de formes, gracieuse et svelte, est venue chercher aventure au Divan Japonais. Derrière elle, captivé, un homme poursuit son regard et sollicite son attention. S'il en était besoin, cette affiche de petit format et qui aura sa place dans les cartons d'amateurs, serait la preuve que M. Toulouse-Lautrec est loin d'être insensible au joli.

Voici *Jane Avril*, étrange dans sa robe jaune et rouge. Je ne sais pourquoi je trouve cette œuvre poignante. L'expression du visage est d'une inouïe tristesse. On y sent la lassitude, on y voit que la jeune femme danse pour notre plaisir et non pour le sien, on y lit comme le désir mal contenu de s'évader de cette existence où le public blasé prend une trop grosse part.

Le journal *l'Éclair* a confié à M. de Toulouse-Lautrec l'affiche qu'il a publié pour son feuilleton : *Au pied de l'échafaud*. C'est la dernière minute, l'homme va expier ses crimes, l'épouvante le glace, déjà son sang ne circule plus, il est livide. La tête qui va tomber est d'une étude admirable et d'une effroyable vérité.

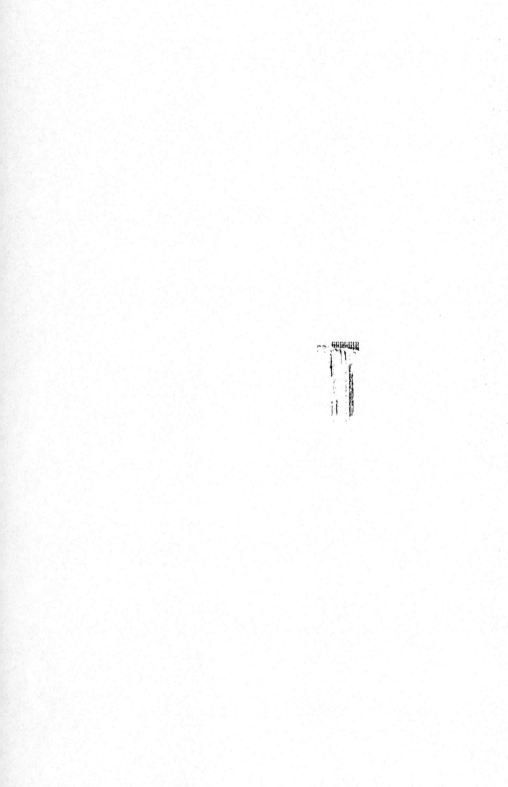

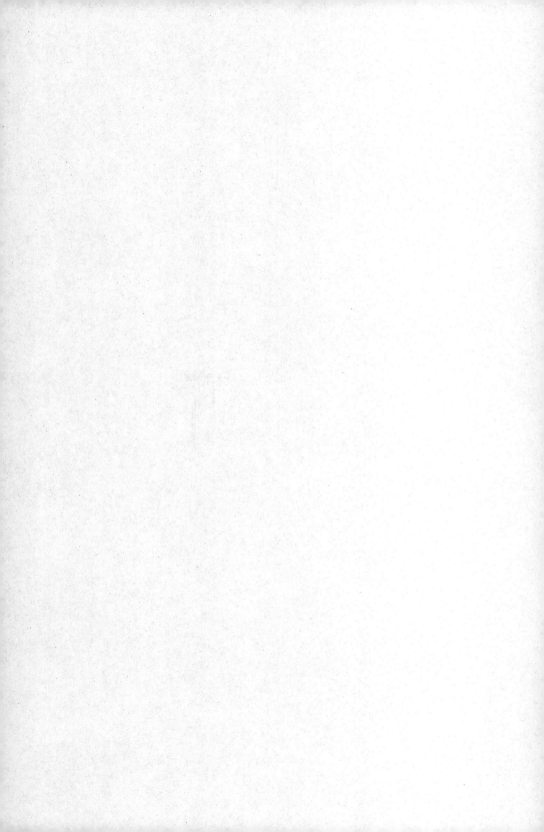

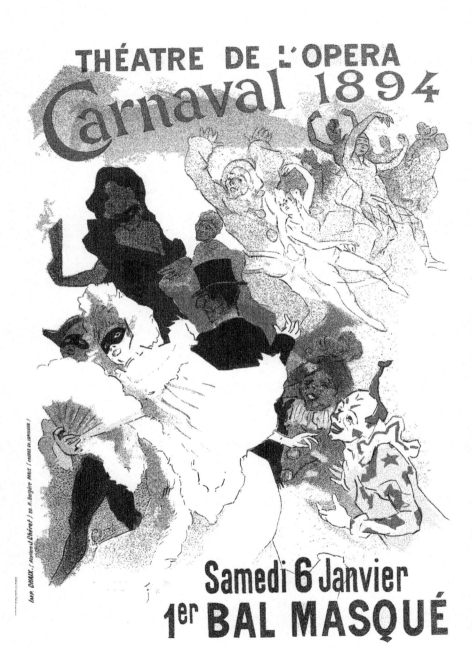

THÉATRE DE L'OPERA
Carnaval 1894

Samedi 6 Janvier
1er BAL MASQUÉ

LES AFFICHES ILLUSTRÉES

G BOUDET. Editeur

IMPRIMERIE CHAIX

Ici, c'est le chanteur *Caudieux*. Limitée comme dans beaucoup de ses productions, par une ligne d'un vert pâle et qui enserre le dessin, cette composition se borne à un seul personnage ; elle est d'une grande douceur de ton et d'un aspect qui repose la vue. La tête est belle et bien vivante.

Nous sommes à *Berlin*, en pleine *Babylone d'Allemagne*. Dans ce « doux pays », ainsi que le dirait *Forain*, l'armée règne et gouverne, c'est à elle que s'adressent tous les hommages. Il le sait bien cet officier hardiment campé sur son cheval blanc, et la jeune femme qui attache sur lui son regard ne lui apprend rien dont il ne soit pleinement convaincu. Il le voit bien d'ailleurs, puisque sur son passage, les soldats, casque en tête, barbe blonde au menton, présentent les armes automatiquement, comme il convient à de

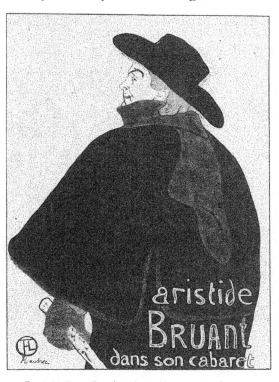

Fac-similé d'une affiche dessinée par H. DE TOULOUSE-LAUTREC.

fidèles et respectueux sujets. Sur cette affiche, il n'y a rien qu'un trait léger, les personnages y sont à peine apparents. Seul, un poteau de frontière rappelant les couleurs allemandes, jette une note un peu vive dans cette composition d'une singulière harmonie.

M. de Toulouse-Lautrec a, depuis, publié trois autres petites affiches : *Confetti. Manufactured by J. E. Bella*, pour Londres ; — *May Milton ;* — *May Belfort*, pour l'Amérique.

M. VALLOTTON n'a à son actif que deux affiches seulement : l'une pour le *Plan commode*, l'autre pour *la Pé, la Pé, la Pépinière*, où l'on semble s'amuser ferme. Ces deux affiches sont originales, mais sans aucun doute, l'auteur n'est point un amant de la belle nature, la distinction des formes n'est point son lot; depuis longtemps, il a oublié l'Apollon du *Belvédère*.

On prétend que nous possédons aujourd'hui une « école déformiste »; M. Vallotton est un peu de cette école-là, mais il en est avec sincérité et

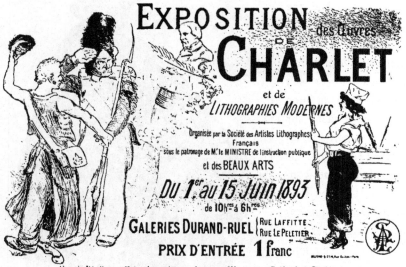

Fac-similé d'une affiche dessinée par ADOLPHE WILLETTE. (Belfond et Cᵉ, imp.)

avec esprit. Ses personnages sont courts, bouffis et bedonnants; bien vivants néanmoins, ils font involontairement penser à des êtres imparfaits qui, ayant renoncé depuis longtemps à la marche, rouleraient vers leurs affaires, remuants et bruyants.

Le trait lourd, écrasé de M. Vallotton convient à merveille aux types créés par son imagination ou incidemment rencontrés par lui.

Ici vient enfin prendre sa place l'un des artistes les plus délicieusement doués, l'un des ironistes les plus délicats, l'un des mieux armés qu'il soit possible de rencontrer.

 ...les seulement ; l'...
... 4. P... la Pépinière ...

en est av.. sincere.

 ... seulement vers ...

 ... t à merveille
très par lui.

... ... Julienne...
... mieux armée

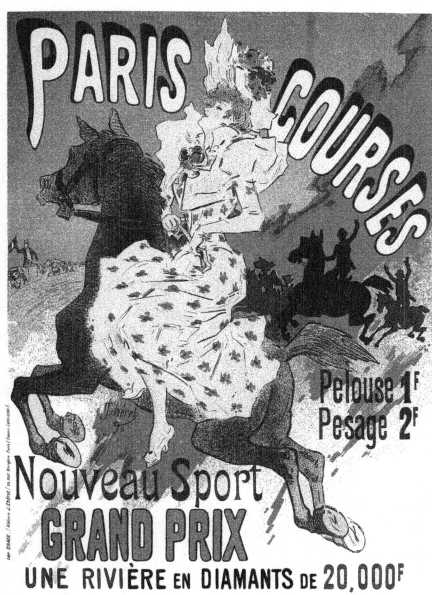

G. BOUDET. Éditeur

IMPRIMERIE CHAIX

Tout ce qu'a produit ADOLPHE WILLETTE, tout ce qu'il produit encore,
est empreint de la grâce la plus pure. La femme est son modèle préféré ;
pour elle, son crayon n'a que des caresses. Ne vous y trompez pas cepen-
dant : ce culte des formes féminines qui est la caractéristique du talent de
l'artiste, ne vise pas seulement à la beauté, il n'est pas uniquement pré-
texte à une conception aima-
ble. Fidèle traduction de la
nature, il atteint plus haut et
cache une pensée toujours
accessible à ceux qui croient
à la haute mission de l'art en
ce bas monde.

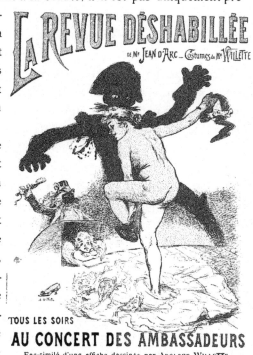

Quand Willette a quelque
chose à dire, il le dessine et
il est toujours compris. Son
œuvre est d'un poète, pleine
de jeunesse et de fraîcheur et
d'une singulière intensité de
vie ; un peu triste parfois,
mais d'une tristesse commu-
nicative à laquelle nul ne
cherche à se soustraire puis-
qu'elle est un charme de
plus. Elle émeut autant
qu'elle captive.

Fac-similé d'une affiche dessinée par ADOLPHE WILLETTE.
(Imp. par le *Courrier français*.)

Si l'on prend Willette à ses débuts au *Chat noir*, si on le suit du *Cour-
rier français* à son ravissant journal *Le Pierrot*, on a son existence
d'artiste retracée tout entière, et on constate que cette existence utile et
bienfaisante a été consacrée à un idéal qui est l'art dans ce qu'il a de plus
séduisant toujours, de plus élevé quelquefois.

Willette n'est pas seulement un dessinateur parfait, il est encore un
lithographe de la plus grande valeur. Avec un pareil ouvrier, la lithogra-

phie serait assurée de retrouver l'éclat de ses plus beaux jours; il suffirait pour cela qu'il le voulût.

Voyez en effet ce chef-d'œuvre qui a été pour tous les artistes une sorte de révélation : *L'Enfant prodigue.*

Est-il parmi les plus belles pages écrites ou peintes de [ces dernières années, chose plus adorable? En est-il une traitée plus amoureusement et qui laisse une impression plus douce et plus profonde, une émotion plus saine et plus vive?

L'Enfant prodigue! Quel joli titre et combien a dû jouir l'artiste, quand il a montré cet intérieur modeste où se revoient enfin, après une douloureuse séparation, trois êtres faits pour se comprendre et s'aimer!

Pierrot le père, assis tristement à la table boiteuse, la tête dans les mains, songe à l'absent toujours regretté. L'absent, il est là, il est revenu il implorerait bien son pardon, mais il n'ose. La vieille mère l'accompa gne, l'enfant a joint ses mains et s'est agenouillé. Va-t-il jeter au père qui pleure silencieusement, un suprême appel? Non, cet appel est inutile· l'image du « petit » s'est reflétée dans la glace familiale, le père voit cette image, les cœurs bondissent, les bras s'ouvrent, tout est oublié.

Cela est à la fois simple et poignant et d'une exquise sensibilité.

Willette n'a point souvent recours à la couleur, le noir lui suffit; il en obtient tantôt les effets les plus doux, tantôt les affirmations les plus éner- giques. Il semblerait que la chromolithographie le trouble quoiqu'il y soit maître. Les affiches de l'*Événement parisien*, de l'*Élysée Montmartre*, du *Courrier français* sont charmantes, sans aucun doute, la dernière surtout, mais je ne sais trop si je ne leur préfère pas celles qui les ont suivies. Dans celles-ci, il n'y a aucune supercherie, c'est le crayon seul qui a fait son office, et l'on sait s'il est à la hauteur de sa tâche.

La verve extraordinaire de l'affiche du *Nouveau Cirque* ne vous a-t-elle pas frappé? C'est encore le Willette des premières années, des délicieux *Pierrots* du *Chat noir*. Il y a là toute une suite de scènes désopilantes où l'auteur a laissé à la folle du logis, la bride sur le cou.

Ce type de Pierrot qui réapparaît sans cesse dans son œuvre pour notre

plus grand plaisir, lui a fourni ses plus belles compositions; il le cajole avec des soins de grand frère.

Pour l'affiche de *Roize fils, costumier*, il en a fait un, armé de pied en cape, qui élève un pied vengeur jusqu'au bas du dos d'un Arlequin entre-prenant. C'est un petit dessin sans prétention, mais bien amusant.

En septembre 1889, Willette a posé sa candidature lors des *Élections législatives*. Il l'a fait par une affiche qui est restée l'une de ses meil-leures. L'artiste pousse un cri retentissant; il est antisémite et il le pro-clame. « Le Judaïsme, voilà l'ennemi », dit-il. L'allure du Gaulois qui vient de trancher la tête du Veau d'or est d'une superbe expression. L'ensemble de la composition, au sommet de laquelle le Coq gaulois, personnifié par un jeune guerrier, sonne la charge, est la perfection même. Willette s'est personnellement représenté dans cette affiche auprès d'un travailleur.

Voilà bien le placard politique, comme je le rêve.

L'*Exposition internationale des produits du commerce et de l'indus-trie* qui eut lieu, en 1893, dans la Galerie Rapp, au Champ-de-Mars, a été pour Willette l'occasion d'un succès nouveau. Il a composé pour elle une affiche remarquable : guidant une charrue à laquelle se sont attelés de délicieux amours nus, l'Industrie remue le sol, préparant des récoltes abondantes. Cela a un bel aspect de grandeur.

Je soupçonne fort Willette d'avoir quelque tendresse pour le *Cacao Van Houten*. Il a composé pour lui deux bien jolis placards. Le premier a été imprimé par M. Charles Verneau. Il a paru peu de temps après le procès d'où le Cacao est sorti vainqueur. C'est tout un drame : un méchant hidalgo (le Chocolat) a juré la mort d'une belle Néerlandaise (le Cacao Van *H*outen); un instant encore et le crime est accompli, mais la loi veille et de sa main puissante arrête le bras de l'assassin. Le second placard est encore une Néerlandaise, calme dans son joli costume natio-nal; celui-ci a été imprimé par M. Belfond. Tous deux sont coloriés, mais de simples teintes plates, d'une pâleur distinguée, qui laissent aux dessins leur finesse et leur grâce.

Au mois de juin 1893, une Société d'artistes lithographes a organisé,

au profit d'un monument à élever à *Charlet* une Exposition de ses œuvres.

Pour cette Exposition, Willette a composé une affiche. Du premier coup, il a trouvé la maquette du monument lui-même : dans la partie gauche de sa pierre, il a placé le buste de Charlet reposant sur un tonneau enveloppé de pavés pris à la rue. Près de ce buste, un vieux grognard armé salue militairement celui qui a chanté sa gloire, il donne la main à un homme du peuple, giberne au côté, qui, lui aussi se découvre devant l'image du caricaturiste, combattant de 1830.

La partie droite du dessin est occupée par un délicieux gamin, chemise ouverte, bras nus, bonnet de papier en tête : c'est la lithographie moderne qui rend hommage à l'ancien et lui présente l'arme qui lui a été léguée et dont elle a la garde : un porte-crayon.

La *Revue déshabillée* est de M. Jean d'Arc, elle est un peu aussi de Willette qui en a dessiné les costumes et l'a dotée d'une fort jolie affiche. Si j'en juge par cette affiche, la Revue justifie son titre : sur la scène, une jeune femme vient de laisser tomber son dernier voile, il ne lui reste plus à enlever que l'un de ses bas noirs et c'est ce à quoi elle est occupée sous l'œil intéressé d'un souffleur qui est l'amour et d'un chef d'orchestre masqué qu'il est facile de reconnaître : c'est le *Courrier Français*.

La Censure a trouvé cette affiche trop « déshabillée », elle l'a interdite. Willette lui en a substitué une autre que je trouve un peu plus libre que la première. Dans cette affiche, l'agréable commère a remis sa chemise, mais, ce léger vêtement un peu étoffé, ne gêne ni le souffleur, ni le chef d'orchestre, ni la commère elle-même.

L'interdiction qui a frappé le premier dessin était inutile, je n'en bénis pas moins la Censure, puisque grâce à ses susceptibilités exagérées, nous avons deux dessins de Willette au lieu d'un seul.

J'allais oublier l'affiche que Willette a dessinée pour la *Salle des Capucines* ; elle est charmante, cela est bien entendu, et j'aurais regretté qu'elle ne figurât pas dans ce court tableau que je me suis efforcé de rendre complet.

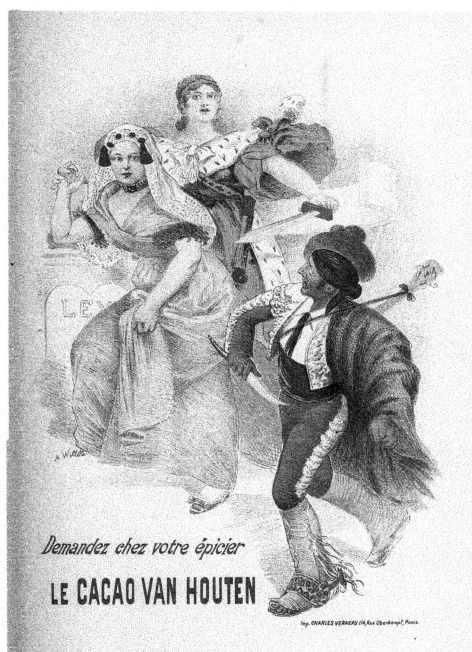

A. Willette

Demandez chez votre épicier

LE CACAO VAN HOUTEN

Imp. CHARLES VERNEAU 114, Rue Oberkampf, Paris.

LES AFFICHES ILLUSTRÉES

G. BOUDET, Éditeur.

IMPRIMERIE CHAIX

LE CYCLISME

Le record de l'affiche illustrée est bien près d'appartenir à la vélocipédie.

Le bicycle, le tricycle, le tandem vont se multipliant chaque jour;

Fac-similé d'une affiche dessinée par FORAIN. (Hérold, imp.)

sur les murs, ils occupent une place considérable; sur nos routes, ils lancent des milliers de velocemen auxquels on doit déjà un nombre incalculable de jambes et de bras cassés. C'est ce qu'on appelle l'amélioration de la race; le besoin s'en faisait sentir. La vélocipédie est en passe de réaliser à la fois l'équilibre du budget et la suppression des cochers de fiacre.

Je ne suis pas vélocipédiste et j'avoue que c'est un de mes regrets. Si je l'étais, mon embarras serait grand. Comment faire choix d'un appareil? Ici, c'est le chaos; consultons les affiches.

A tout seigneur, tout honneur! Il y a l'*Étendard français* (dessin de JULES CHÉRET); — il y a les *Vélocipèdes Peugeot* (dessin de ORAZI); le *Cycle Decauville* (dessins de VAN BERS, de ALF. CHOUBRAC et de CLOUET); — les bicyclettes *Rouxel et Dubois* (dessin de LUNEL); — les

Bicyclettes Peugeot, succès sans précédent (dessin de A. GUILLAUME); —
les *Cycles Rochet* (dessin de L. LEFÈVRE); — les *Cycles Humber* (dessin
de ALF. CHOUBRAC); — les *Bicyclettes Fernand Clément* (dessin de
A. GUILLAUME; — les *Bicyclettes Terrot* (dessin de BAYLAC); — la *Société
parisienne* (dessin de L. LEFÈVRE); — les *Cycles Vincent fils* (dessin

de A. GUILLAUME); — les
Whitworth Cycles (des-
sins de PAL); — les *Cycles
de la Métropole* (dessin
de BAYLAC); — les *Cycles
Volta* (dessin de CLOUET);
— les *Cycles Hurtu* (des-
sin de L. FAURE); — les
Centaur Cycles (dessin
de TICHON); — le *Cycle
Papillon* (dessin de AR-
THUS); — les *Cycles Clé-
ment* (dessin de A. GIL-
BERT); — le *Cyclidéal*
(dessin de BAYLAC); les
Cycles Frost (dessin de
CLOUET); — les *Cycles
Rouxel* et *Dubois* (dessin
de MISTI).

Il y en a encore d'au-
tres, mais pour ceux-ci
leurs affiches sont anonymes et ils ne me sont connus que par les titres
qu'ils prennent :

*La première marque du monde; —le Pneumatique la Force; — Phé-
bus; —* les *Bicyclettes de haute pression; — Gladiator Cycles; —* les
Cycles Vincent neveu; — les *Bicyclettes Dupont; —* les *Cycles Éolus,
—* les *Bicyclettes de haute précision de la Manufacture française;
—* les *Cycles G. Richard; —* les *Humber Cycles; —* les *New rapid*

AFFICHES ILLUSTRÉES (1886-1895).

\ sans précédent (dessin de A. Gu
· de L. LEFÈVRE); — les *Cycles Hu*
les *Bicyclettes Fernand Clément*
Bicyclettes Terrot (dessin de BAYLAC).
\ L. LEFÈVRE); — les *Cycles Vincent*
de A. GUILLA
Whitworth (
sins de PAL)
de la Meir (
de BAYLAC);
Volta (dessin
les *Cycles*
sin de L. F
Centaur Cyc
de TICHON); —
Papillon (de
THUS); — les
ment (dessin
BERT);
(dessin de B
Cycles Frost
CLOUET);

Cycles HUMBER

LITH. F. APPEL, 12 R ᴅᴜ DELTA. PARIS

LES AFFICHES ILLUSTRÉES

G. BOUDET, Éditeur

Imprimerie Chaix

Fac-similé d'une affiche dessinée par MisTi.

(G. Bataille, imp.)

Cycles; — les *Bicyclettes Rudge* · — le *Quadrant;* — le *New Hove;*
les *Psycho Cycles;* — le *Cycle Éole-Vigneron;* — la *Bicyclette la
Dahoméenne;* — la *Bicyclette Portier et Méricant frères;* les
Cycles Mégret; — les *Cycles Coutrol;* — les Cycles *Jiel-Laval;* — le

Fac-similé d'une affiche d'après un dessin de Van Beers. (Bellier, imp.)

Pneu le Kosmos.

Et ce n'est pas tout,
j'en oublie ou j'en
laisse de côté; je vous
dis que c'est à s'y per-
dre! Loin de s'atté-
nuer, mon hésitation
s'accroît!

Le *Cycle Premier*
n'est pas nécessaire-
ment le meilleur; *l'É-
clair* ne me dit rien
de bon; *l'Ouragan*
m'effraye; *le Cyclone*
m'épouvante. A quel
saint me vouer? Dans
mon ignorance, je me
borne à souhaiter que
ma bonne étoile me
réserve le plus *Clé-
ment.*

Ce qui me désespère
aussi, c'est que beaucoup d'affiches vélocipédiques, pourtant bien des-
sinées, sont fatalement sans intérêt, les constructeurs exigeant surtout
le « portrait ressemblant » de leurs machines; le cycle, toujours le
cycle, cela ne prête guère à l'illustration et finit par obséder. Pourquoi
la fantaisie est-elle si impitoyablement bannie de ces compositions? Les
annonces cyclistes n'auront un peu de charme que le jour où nos ima-
giers, sachant bien ce que vaut une figure de femme dans une affiche

peu mouvementée, auront remplacé l'irritant et banal costume du vélo-
cipédiste mâle par un aimable et gracieux ajustement féminin, qui
reste à trouver. On y vient peu à peu; pour ma part, je ne verrais pas

d'inconvénient à ce
que les couleurs un
peu vives y fussent
employées.

M. Misti l'a bien
compris. La der-
nière affiche qu'il a
dessinée pour les
Cycles Gladiator
mérite d'être remar-
quée. C'est tout un
drame ! En combien
d'actes ? je l'ignore,
mais l'auteur nous
fait assister au plus
palpitant. Un cou-
ple cycliste s'est
attardé sur le bord
d'un chemin ver-
doyant ; l'occasion,
l'herbe tendre, l'a
probablement con-
duit à pénétrer dans
les terres ; M. Misti
ne dit pas ce qui

Fac-similé d'une affiche dessinée par Misti. (Appel, imp.)

s'est passé là, mais on le devine en voyant le couple pédalant avec rage
et fuyant devant un garde champêtre. Les cyclistes rient à ventre débou-
tonné ; la toilette de la dame est un peu négligée, on sent que le temps
lui a manqué pour y apporter ses soins, le chapeau a été oublié et les
mèches d'une chevelure abandonnée à elle-même volent au vent.

Les *vélodromes*, car nous avons des vélodromes, sont de plus en plus fréquentés; les dames y sont en grand nombre et les chutes y sont fréquentes : ce sont des établissements où l'on ne s'ennuie pas. Nous sommes d'ailleurs un heureux peuple, nous avons possédé jusqu'à un *Échassodrome*.

L'AFFICHAGE ARTISTIQUE PENDANT L'EXPOSITION UNIVERSELLE — L'AFFICHAGE ARTISTIQUE AU CHAMP-DE-MARS DEPUIS 1889

La trop courte féerie de 1889, l'inoubliable Exposition universelle qui a émerveillé le monde entier, n'a pas servi, autant qu'on aurait pu le croire, les intérêts de la publicité artistique. Il ne faut point en être surpris : l'attention du public était ailleurs.

Ce qui l'a le plus frappé dans l'ordre d'idées qui nous occupe, c'est cette série sans cesse renouvelée des immenses *Affiches américaines* dont le bruyant BUFFALO-BILL recouvrait des murailles entières; c'est aussi la collection si originale des *Avis* que la Compagnie DECAUVILLE avait fait placer sur le parcours de son chemin de fer. Il y avait là trente-quatre placards en langues différentes, tous de même grandeur et de même forme, qui, tous, disaient la même chose : « Attention! prenez garde aux arbres, ne sortez ni jambes ni têtes ». Apposés par centaines, ces placards multicolores étaient devenus la joie des voyageurs étrangers qui, selon leur nationalité, y retrouvaient un vague et fugitif souvenir de leur pays. La Compagnie |Decauville avait songé, dans sa sollicitude, aux pauvres deshérités qui ne savaient pas lire; pour eux, elle avait imaginé l'affiche rébus.

Si importantes qu'elles aient paru, si gaie qu'ait été la note criarde qu'elles donnaient, ces deux séries d'affiches n'ont cependant pas été les seules dont les visiteurs de l'année 1889 aient gardé la mémoire.

Fac-simîlé d'une affiche dessinée par Léo Gausson. (Eug. Verneau, imp.)

Dans les enceintes de l'Exposition, il y eut peu d'affiches. Les seules qui avaient une valeur artistique étaient celles de JULES CHÉRET pour le *Palais des Enfants* et pour le *Panorama de la Compagnie transatlantique*, celle de GILBERT pour les *Gitanes de Grenade* et enfin celle du *Théâtre annamite*, de l'Esplanade des Invalides.

A côté de celles-là, brillaient d'un plus modeste éclat — il n'est même pas bien prouvé qu'elles brillaient — les affiches du concert qui se trouvait près de l'avenue de La *B*ourdonnais. Du côté de l'avenue de Suffren, il y en avait encore quelques autres ; elles sont restées négligeables. Je ne parle pas des affiches de la *Tour Eiffel*, qui étaient purement typographiques.

Au dehors, le mouvement de publicité était plus actif ; il fallait nécessairement détourner, autant qu'il était possible, les regards de l'Exposition et appeler à soi les curieux ou les promeneurs. Les difficultés étaient grandes ; elles restèrent insurmontables.

Ce fut la Compagnie d'exploitation de la *Reconstitution de la Bastille et de la rue Saint-Antoine* qui fit les dépenses les mieux comprises et les plus considérables ; elle publia un nombre assez élevé d'affiches qui toutes méritent d'être gardées. Elles constituent à elles seules un document curieux pour l'histoire de Paris.

La *B*astille avait ouvert ses portes dès 1888 ; bien lui en prit, car l'Exposition universelle absorba l'attention, au point de rendre nulles les chances de réussite de tous les établissements similaires qui se créèrent à sa suite.

La mode était aux reconstitutions de monuments historiques. Il y eut des affiches pour *la Tour de Nesle ;* — *la Cité sous Henri IV ·* le *Petit Châtelet ;* — *la Tour du Temple.*

Il y en eut une de JULES CHÉRET, pour le *Palais des Fée*s, élevé à grands frais sur l'avenue Rapp et qui sombra rapidement ; il y en eut encore, et je ne parle que des établissements créés à l'occasion de la présence des étrangers à Paris, pour le *Musée patriotique de Jeanne d'Arc ;* — pour le *Pèlerinage national à la maison de Victor Hugo ;* — pour le *Panorama de l'Histoire du siècle ;* — pour le *Panorama du Tout-Paris.*

J'en passe et des moins bonnes !

Voici six années que l'Exposition universelle a disparu ; il reste de ses splendeurs passées des galeries et des palais qui, ne se trouvant plus dans leur cadre, manquent d'intérêt et ne servent qu'à masquer l'École Militaire, l'une de nos plus belles et de nos plus complètes manifestations architecturales.

Dans ces palais cependant, de nouvelles expositions, nées des circonstances, viennent à intervalles irréguliers se chercher des installations provisoires. Sauf pour la *Société des Artistes français* qui a élu domicile dans le Palais des *Beaux*-Arts, ces expositions n'ont qu'une durée passagère ; elles sont d'ailleurs, pour quelques-unes d'entre elles, plus industrielles qu'artistiques.

Ce qui nous les rend supportables, c'est qu'elles ont laissé des affiches. Nous y avons vu successivement ·

L'Exposition internationale de l'alcool ; — L'Exposition de vélocipédie ; — L'Exposition internationale du matériel d'incendie et de sauvetage ; — L'Exposition de publicité ; — L'Exposition internationale des produits du commerce et de l'industrie (celle-là avec l'une des plus belles affiches de WILLETTE) ; — *L'Exposition de photographie ; L'Exposition de blanc et noir ; — L'Exposition internationale des timbres-poste ; — L'Exposition du premier Salon d'été ; — Cent ans de l'armée française ; — Les Dahoméens ; — Le Sahara à Paris* (dessin de GEORGES MEUNIER) ; — *Les Fêtes de la France prévoyante ; — La Fête de bienfaisance donnée au bénéfice des incendiés de la Martinique et de la Guadeloupe* (dessin de L. LEFÈVRE) ; — le *Vélodrome d'hiver* (dessin de MISTI) ; — *Les Prévoyants de l'avenir. Fête des 10 millions.*

Nous y avons vu la galerie Rapp transformée en *Skating* et la galerie des Machines, imposante et froide, couvrant de ses gigantesques arceaux des *Matchs vélocipédiques* ou les *Matchs* plus retentissants de *Cody contre Gallot* marcheur, puis, de *Cody contre deux cavaliers*. Ce dernier match a donné lieu à un bon dessin, très original d'arrangement, de LÉONCE BURRET. Celui-ci a présenté cette particularité que

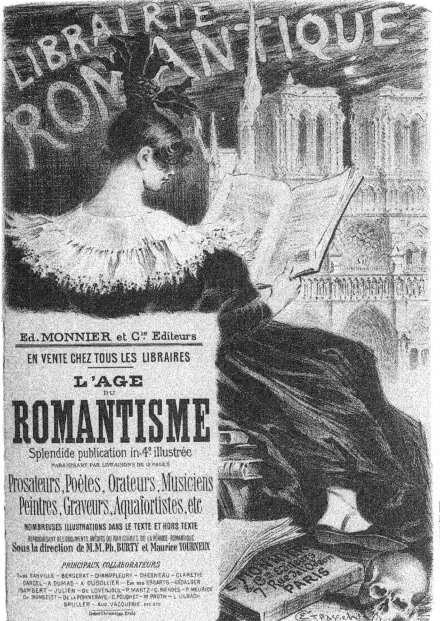

LES AFFICHES ILLUSTRÉES

G BOUDET, Éditeur

IMPRIMERIE CHAIX

Fac-similé d'une affiche dessinée par Hugo d'Alèsi. (Courmont frères, imp.)

l'artiste l'a fait imprimer sur un papier spécial présentant la forme d'un cône renversé.

Ces temps derniers, nous y voyions encore : l'*Exposition de locomotion automobile* (dessin de CLOUET); — l'*Exposition russe* (dessins de CARAN D'ACHE, de CHOUBRAC, de TAMAGNO, de HARAZINE, un dessinateur russe d'un joli talent); — un *Ballon captif; — Le Soudan.*

Pauvre Champ-de-Mars! Dans sa fière nudité, il était à lui seul, l'un des plus majestueux monuments de Paris. Est-il définitivement condamné? Qui donc y retrouverait maintenant les traces de la *F*édération, celles des grandes fêtes de la Révolution, le souvenir du Champ de Mai? Il semble que ces admirables pages de notre histoire soient atteintes et raturées par la mutilation du lieu qui les a vu naître.

La Tour Eiffel nous reste, il est vrai, et cela est heureux, car, sans elle, comment JULES CHÉRET aurait-il dessiné, pour le Théâtre installé à la première plate-forme, ce petit chef-d'œuvre qui s'appelle *Paris-Chicago*?

LES AFFICHES DE CHEMINS DE FER
LES BAINS DE MER ET LES STATIONS THERMALES

Voyez si l'industrie tout entière ne paie pas maintenant à l'affiche le plus large des tributs. Elle en est venue, vous le remarquerez sans doute, à étendre son influence sur les richissimes Compagnies maritimes ou fluviales; elle s'est imposée aux grandes administrations où règne le monde officiel. Les Compagnies de chemins de fer si fermées, si réfractaires autrefois à toute innovation de cette nature, l'ont adoptée; malheureusement dans ce milieu spécial, elle n'a pas pu donner librement sa mesure. C'est que les questions d'art ne sont pas toujours la préoccupation dominante des ingénieurs ; les conditions que les Compagnies imposent aux dessinateurs ne sont pas faites pour développer leur imagination.

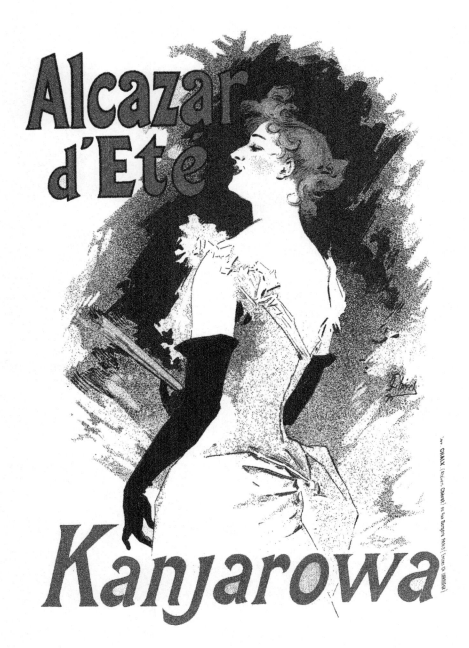

LES AFFICHES ILLUSTRÉES

G BOUDET. EDITECR

IMPRIMERIE CHAIX

L'étude sincère du paysage est bannie par elles, des compositions qu'elles demandent aux artistes. Elles exigent généralement la représentation d'une nature conventionnelle où ne se trouve que ce qu'elles ont intérêt à montrer, et cela est après tout fort naturel.

Quel que soit le pays qu'elles recommandent aux touristes, les Compagnies de chemins de fer veulent que le ciel y soit toujours limpide et sans nuages, que le sol y paraisse toujours verdoyant, que les animaux qui y paissent soient lustrés avec soin.

Elles veulent encore que les arbres s'y montrent toujours chargés de fleurs ou de fruits ; que la feuille morte y ait subi l'épreuve du balai vengeur. Pour leur plaire, il est de toute nécessité que les traces d'une pluie bienfaisante ne puissent s'y soupçonner ailleurs que sur les tuiles ou les ardoises luisantes et polies des habitations doucement colorées et couronnées de roses

Il faut encore que les montagnes y soient recouvertes de leur blanc manteau de neige et que l'humble violette y jase avec le fier rhododendron ; que les cours d'eau y soient sillonnés de ravissants batelets fraîchement repeints et mis à neuf ; que les habitants eux-mêmes ne circulent que revêtus de leurs habits de fête ; que les femmes y soient toutes jolies et qu'elles n'y montrent que leurs plus beaux atours.

Le jour où MM. les Ingénieurs permettront à la *Bretagne* de ne pas ressembler à Marseille ou à Nice, sera un jour béni. Nous aurons alors des affiches dont la vue nous reposera un peu du Parc Monceau ou du Square Saint-Jacques.

Est-ce à dire que les affiches des chemins de fer sont sans valeur ou sans intérêt ? Non, sans doute. Il y en a de fort attachantes et je les signale ici :

Chemins de fer de l'OUEST : *Villerville ; — Excursions pittoresques en Normandie et en Bretagne ; Paris et Londres ; — Jersey et Guernesey ; Excursions sur les côtes de Normandie ; Rueil-Casino ; Villers-sur-Mer · Excursions, Normandie, Bretagne, Ile de Jersey.*

Chemins de fer d'ORLÉANS : *Luchon ; Stations hivernales des*

Pyrénées; — Eaux-Bonnes; — Bains de mer de Bretagne; — Billets de bains pour les plages de Bretagne; — De Vernev-les-Bains à Ax-les-Thermes; — Sceaux et Limours; — Excursions en Touraine et aux châteaux des bords de la Loire; Saison d'hiver 1890-1891; — Excursions aux Pyrénées.

Chemins de fer de l'ÉTAT : *Bains de mer de l'Océan; — Bains de mer des Sables-d'Olonne; — Bains de mer de Châtelaillon.*

Chemins de fer de PARIS-LYON-MÉDITERRANÉE : *Le Dauphiné, Grenoble; — Algérie; — Excursions en Dauphiné; — Tunisie; — Viège-Zermatt; — Fontainebleau, son château et sa forêt; — Méditerranée Express; — Service de la Méditerranée; — Évian-les-Bains; — Orient-Express; — France, Algérie, Tunisie.* La Compagnie de Lyon a fait exécuter quelques affiches en Italie.

Suivant l'exemple qui a été donné par la COMPAGNIE DE L'OUEST, les COMPAGNIES DE LYON ET D'ORLÉANS ont exposé sur leur quai de départ, un certain nombre de vues peintes.

Chemins de fer du NORD : *Ostende-les-Bains; — Trains de plaisir; Paris à Coucy-le-Château; — Paris à Pierrefonds; — Club-Train; — Tréport-Mers; — Le Touquet; — Chemin de fer du Nord et d'Aire à Berck, Berck-Plage; — Londres, Paris, Constantinople, Orient Express; — Trains-Tramways.*

Chemins de fer de l'EST : *L'Italie par le Saint-Gothard; — Londres, Paris, Constantinople; — Stations balnéaires; — Stations thermales; — Boulogne-sur-Mer* (dessin de PAUL STECK).

En se reportant aux noms de G. FRAIPONT, JULES CHÉRET, ALFRED CHOUBRAC, L. LEFÈVRE, BRUN, TANCONVILLE, TAMAGNO, HUGO D'ALÉSI, JAPHET, OGÉ, BOURGEOIS, on complétera sans peine cette collection fort importante à laquelle il conviendra d'ajouter celle des *Bains de mer* et des *Stations thermales* dont je voudrais immédiatement dire quelques mots.

En effet, cela était écrit. Les Compagnies de chemins de fer fournissant les moyens de transport, il fallait bien que les directeurs des stations balnéaires ou thermales vinssent compléter ces premiers et utiles rensei-

gnements par des vues de Casinos, des aspects de plages bien faits pour torturer l'esprit de ceux chez qui les approches du mois de juillet jettent du vague à l'âme.

Là encore, la convention règne et gouverne. Les plages de sable y sont de véritables tapis du velours le plus fin; les galets y ont été passés au tamis; les dunes y sont recouvertes d'une végétation luxuriante; les falaises y atteignent des hauteurs prodigieuses. Pour ce qui concerne les constructions, l'architecture y prend des proportions gigantesques. Tout cela confine à la vérité si l'on admet que l'affiche doit jouir d'immunités sans nombre. Il importe peu d'ailleurs que ce ne soit pas rigoureusement vrai, si c'est agréable et séduisant

Voyez les affiches des Bains de mer des *Sables-d'Olonne; —* de *Paramé; —* de *Boulogne-sur-Mer; —* de *Cabourg; —* de *Luc-sur-Mer;* de *Saint-Valery-en-Caux; —* d'*Ostende; —* de la *Réserve de Nice; —* du *Casino de Dieppe, —* de *Trouville*, surtout.

Trouville fait publier tous les ans une affiche nouvelle. La plus jolie qui lui ait été consacrée est d'un artiste anonyme. Elle représente une jeune femme, cheveux au vent, revêtue d'un costume de bain moulant ses formes. Assise sur un câble, où elle se tient par un miracle d'équilibre, elle accepte joyeusement les caresses de la lame. Dans le bas de la composition, à droite, un crabe, dressé en liberté, lui offre la carte de l'imprimerie Lemercier. Les fonds de l'affiche, l'une des meilleures qui aient été produites pour les stations balnéaires, sont occupés par des vues de Trouville dessinées de manière gracieuse.

Voyez aussi les placards des stations de *Saint-Raphaël; —* d'*Aix les-Bains au sommet du Revard; —* de *Royat; —* de *Saint-Gervais-les-Bains* (dessin de BAYLAC); — de *Pierrefonds-les-Bains; —* d'*Allevard-les-Bains* (dessin de BAYLAC); — du *Kursaal de Lucerne; —* de *Salins-les-Bains* (Dessin de BAYLAC); — de *Hyères-les-Palmiers* (dessin de PICQUEFEU).

Puis quand vous aurez vu tout cela, cherchez encore aux noms de J. CHÉRET, de CHOUBRAC, de OGÉ, de LUNEL, vous y trouverez des compo-

sitions bien faites pour plaire et vous compléterez ainsi un ensemble qui ne sera pas sans vous émouvoir, si peu que vous ayez l'humeur voyageuse.

LES AFFICHES INDUSTRIELLES ET COMMERCIALES

L'industrie, sous quelque forme qu'elle se présente, joue donc le rôle le plus considérable dans la diffusion de l'affiche illustrée. D'ailleurs, en ramenant les choses à leur véritable état, tout est industrie, il n'y a pas une seule affiche qui ne fasse appel à la générosité du passant. Il ne faut point le trouver singulier, c'est là sa raison d'être ; estimons-nous heureux si l'appel est un peu voilé et si l'art en bénéficie dans une proportion même infime.

L'affiche illustrée est partout. Toute création nouvelle lui appartient, tout établissement ancien vient ou retourne à elle.

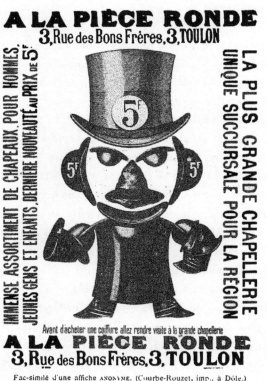

Fac-similé d'une affiche ANONYME. (Courbe-Rouzet, imp., à Dôle.)

Les *Pastilles Dubois* (dessin de G. TISSET) ; — le *Papier à cigarettes* la *Cuisine au gaz ; Naussan ; —* la *Cheminée Choubersky ; L'Olympienne, nouvel éclairage ;* — le *Floral ;* — *Confetti et serpen-*

rme qu'elle se présente, joue donc le

ifluison de l'affiche illustrée. D'ai

-ramenant les

leur véritable éta

est indústrie, il

une seule affiche

fasse appel à la

sité du passant.

faut point le trou

gulier, c'est là sa

d'être ; estimo

reux si l'appe

peu voilé et si l'

éficie dans un

portion même in

L'affiche illu

partout. Toute

nouvelle lui app

tout établissemen

vient ou retourn

Les *Pastilles*

(dessin de G. T

le *Papier à cig*

Rouzet, imp., à Dôle.)

eminée *Choubersky* ; — la *Cuisine au*

a wvl eclairage: — le *Floral* ; — *Confetti et*

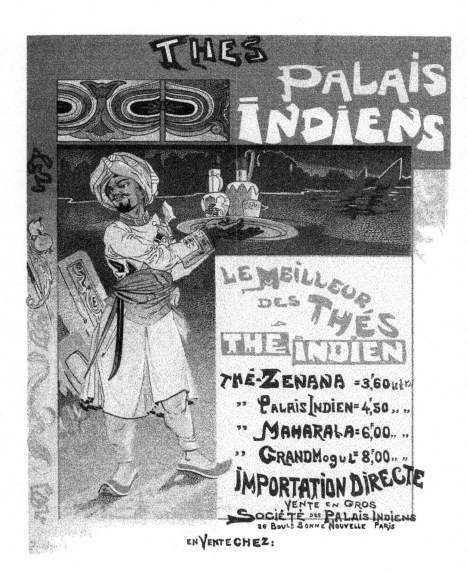

LES AFFICHES ILLUSTRÉES

G BOUDET Éditeur IMPRIMERIE CHAIX

lins; — la *Ménagère;* — le *Bazar de l'Hôtel de Ville;* — le *Bazar des Halles et Postes;* — les *Affiches illustrées Guéneux frères; Nantes* (dessin de G. Scheul); — le *Bazar du Château-d'Eau;* — la *Société des publicités réunies;* — les *Affiches Brondert;* — le *Sanitor*, désinfectant sans odeur (dessin de René Péan); · — le *Grand bazar*, sont aujourd'hui ses tributaires. Je vous l'ai dit, rien ne lui échappe

La province est emportée, elle aussi, dans ce mouvement auquel nul ne résiste.

De ce côté, parmi les affiches qui me sont venues, je n'en ai pas trouvé de plus originale que celle qui a été lancée par une chapellerie de Toulon : *A la Pièce ronde.* Sa description serait insuffisante; je préfère la reproduire, elle apportera quelque gaieté dans ces nomenclatures forcément froides et ennuyeuses.

LES AFFICHES DE SPECTACLES-CONCERTS

Les affiches de spectacles-concerts non signées sont nombreuses. Je rappellerai ·

Pour les *Folies-Bergère : Ceretti;* — *Rudesindoroche et ses quinze loups;* — *Abdy, charmeur de perroquets;* — *Salvator et ses lions;* les *Selbinis, famille de vélocipédistes;* — les *Pinauds;* — les *Grâces;* — *Lady Alphonsine;* — *Awata;* — le *Héros du Niagara;* — les *Léopolds;*

Tom Cannon: — *Double haute-école:* *Vala Damajanti, charmeuse hindoue;* — la *Belle Otero;* — *Emilienne d'Alençon;* — *Liane de Pougy.*

Pour l'Alcazar : les *Sœurs Laffont's;* — *Maurel;* — *Valti;* — *Danse serpentine par les chiens.*

Pour les Ambassadeurs : *Irène Henry;* — *Duclerc:* — les *Edouardo Monition;* — *Nicolle.*

Pour l'Horloge : *Naya, la reine de la Haute Gomme;* — *Bonnaire.*

Pour la Scala : *Original Paulus; — C'est dégoûtant; — Carina; — Mielle; — Gabrielle d'Auray.*

Pour l'Eldorado : *Sérénade parisienne, chantée par Mme Kerville.*

Pour le Concert-Parisien : *Yvette Guilbert, Paris à la blague; — Yvette Guilbert.*

Pour l'Eden-Théâtre : *Bronzes animés. Stéfanoff; — Le Petit Duc; — Excelsior.*

Pour le Jardin de Paris : la *Belle Irène; — Suarez-Llivy.*

Pour le Casino de Paris : *The Sisters Levey.*

Pour différents établissements : *Concert de l'Époque; —* un joli portrait de *Mme Debriège; — Grands Concerts Favart; — Négro-Concert. Eden-Musée*

Quelques-unes de ces affiches portent cependant la signature de leurs auteurs : *Casino-Trianon d'hiver, orchestre des Dames de Vienne;* celle-ci est, je crois, la seule que RANDON ait produite ; — *Concert Mazarin* (dessin de PESCHEUX) ; — le *Procès-Verbal*, à l'Alcazar-d'Été (dessin de SEM) ; — *Aimée Eymard*, à l'Eldorado (dessin de ROYET) ; — *Yvette Guilbert*, au Concert-Parisien (dessin de ANDRÉ SINET) ; — *Yvette Guilbert*, aux Ambassadeurs (dessin de H. DUMONT) ; — *Parisiana Concert* (dessin de E. TABOURET) ; — *Dorsell' Bell*, duettistes naturalistes (dessin de G. BUTTIN) ; — *Anna Held* (dessin de BAYLAC) ; — *Mévisto*, à la Scala (dessin de MAXIMILIEN LUCE). Cette dernière affiche est d'une singulière puissance d'effet ; elle représente un Pierrot revêtu d'un costume violet intense. Pierrot, bouteille en main, est ivre ; sa démarche chancelante, sa physionomie tragique laissent une impression saisissante.

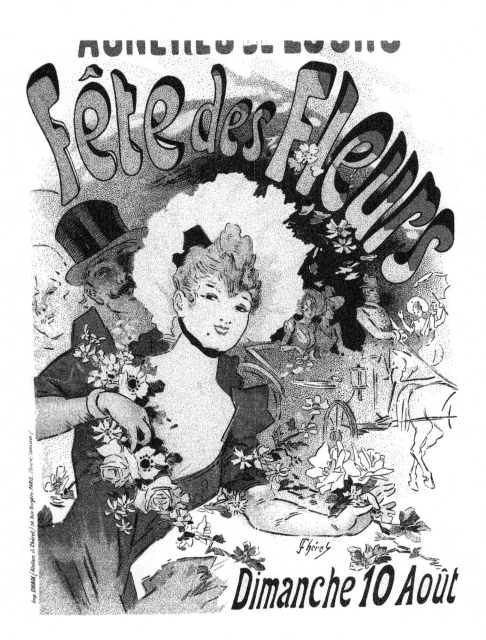

LES AFFICHES ILLUSTRÉES

IMPRIMERIE CHAIX

G. BOUDET. Éditeur

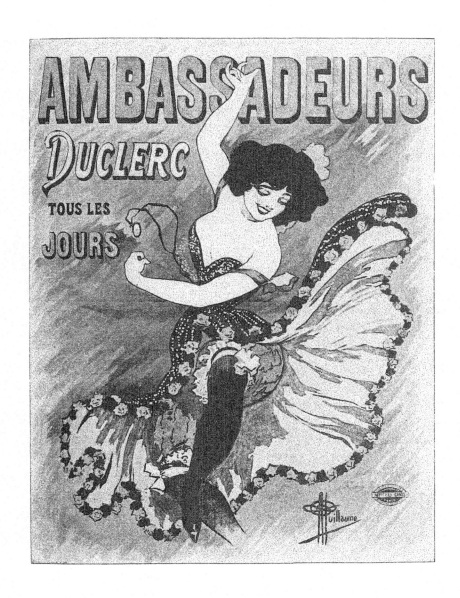

Fac-similé d'une affiche dessinée par ALBERT GUILLAUME.

(Camis, imp.)

LE THÉÂTRE ET LES TOURNÉES ARTISTIQUES
LES EXHIBITIONS DIVERSES

Le théâtre paraît s'éloigner de l'affiche illustrée à laquelle il était pourtant resté fidèle pendant de longues années et qui lui a fourni bien des succès. Seules, les affiches des éditeurs de musique persistent; de ces dernières, il en est un certain nombre, et je les cite, qui sont des documents de valeur.

Aujourd'hui, ce sont, en général les théâtres de second ou de troisième ordre qui ont recours à la publicité par l'image; il y a peu de leurs placards qui méritent une mention spéciale; je signalerai seulement :

Théâtre de l'Avenir dramatique : Un mâle (dessin de ÉMILE BAYARD FILS); — *Folies-Dramatiques. La Fille de Fanchon la vielleuse; Eden-théâtre. Disparition dans l'espace; — Menus-Plaisirs. Émilienne d'Alençon dans Tararaboum-Revue,* Danse serpentine; — *Menus-Plaisirs. Mademoiselle ma femme; — Voyage en Suisse. Les Renards, — Delprade illusionniste; — Le magnétiseur Donato; — Théâtre et musée de la Baleine à Villerville · — Le Théâtre moderne* (dessin de MANTELET).

On retrouve l'affiche théâtrale plus importante dans les TOURNÉES ARTISTIQUES de province. ALFRED CHOUBRAC, OGÉ et NOBLOT en ont dessiné un certain nombre; celles qui ne sont pas signées sont plus nombreuses encore; il en a été publié pour les Tournées Dorval, Baron, Fr. Achard, Deletrez, Jane May, Martial, Réjane, H. de Langley, Lassouche, Paul Deshays, Bayard qui ont successivement représenté : *Les Trois Épiciers; — Madame Mongodin; — Marquise; — La Guerre au Dahomey; — Fanchon la vielleuse; — L'Oncle Célestin; — Le Système Ribadier; — La Famille Pont-Biquet; — L'Espionne; — Henri III et sa cour; — Les Misérables; — Feu Toupinel; — Le Juif errant; —*

Les Héritiers *Guichard* ; — Les *Joie*s *de la paternité* ; — *Champignol malgré lui.*

Ces mêmes Tournées ont également affiché les portraits de *Jane Mav* : — de *la Petite Naudin* ; — de *Jeanne Méa*

Les établissements parisiens ou provinciaux qui, sans tenir directement

au théâtre, sont des lieux de plaisir ou de fêtes : le plus souvent, fêtes pour les yeux, quelquefois plaisir pour l'esprit, sont plus nombreux que les théâtres euxmêmes. Ceux-là ont besoin de l'affiche et quelques-uns en ont fait apposer de curieuses.

Nous avons vu à Paris : la *Grande cascade des Montagnes russes* ; — *Élysée-Montmartre. Bal masqué* ; — *les Montagnes russes* (dessin de BAYLAC) ; — *Fête des Tuileries. Grande Kermesse* ; — *Grande fête de bienfaisance. Soirée de gala à l'Hôtel de Ville*, en 1892 ; — *X^e arrondisse-*

Fac-similé d'une affiche dessinée par G. LIUER. (Lemercier, imp)

ment de Paris. Grande fête, concert et bal à l'Hôtel Continental, en 1889 ; — *Association toulousaine, fête de bienfaisance à l'Hôtel Continental* (dessin de BAYLAC) ; — Samedi, 9 mars 1895. *Grand théâtre de Lyon. Bal des étudiants* (dessin de CHERMETTE et SAG-YED).

Nous avons vu encore : *Ville de Rouen. Cortège historique*, en 1892 (dessin de ZUIHARIÉ) ; — *Ville de Mantes. Grande Cavalcade*, en 1886 ; —

Bal masqué à Nantes; — *Fête des Loges*, en 1893 (dessin de PARROT-LECOMTE).

En 1889, tout le monde s'en souvient, on tenta d'acclimater à Paris, à l'occasion de l'Exposition universelle, les *Courses de taureaux*. Le résultat fut piteux. Nous eûmes cependant la *Plaza du quai de Billy*, celle de *Grenelle*, la *Grand plaza de toros du Bois de Boulogne*, pour laquelle on faisait venir tout imprimées les belles affiches de Madrid, se réservant d'ajouter ici la partie typographique. C'est pour cette même *Plaza* que NOBLOT a dessiné une affiche annonçant l'*Inauguration des soirées à la lumière électrique*.

Il ne faut point oublier l'ancien *HIPPODROME*, aujourd'hui disparu et qui publiait naguère beaucoup d'affiches. Dans les dernières années de son existence, elles se sont faites plus rares; je veux rappeler pourtant : *Aux Pyrénées;* — *L'Homme Coq;* — *Le Lion écuyer;* — *Au Congo;* — *La Chasse.*

Les amateurs de ce genre de spectacle, et ils sont nombreux à Paris surtout, n'ayant plus l'Hippodrome, se sont rejetés sur le NOUVEAU-CIRQUE. Là, les affiches se sont multipliées, il y en a eu pour : *Le Roi Dagobert;* — *Paris au galop;* — *Les Lions;* — *Caviar, l'ours écuyer;* — *La Foire de Séville;* — *La Noce de Chocolat;* — *La Grenouillère;* — *Indian elephants.* MM. NOBLOT et L. LEFÈVRE en ont également donné plusieurs.

Nous avons eu encore la *Grande ménagerie Nouma-Hawa;* — le *Cirque Rancy;* — les *Folies Hippiques;* — plus récemment, au Cirque d'Été : *Falsbaff.*

Nous avons aussi le JARDIN D'ACCLIMATATION qui appelle à lui, depuis longtemps, un public nombreux et désireux de s'instruire. Ce jardin a organisé des voyages circulaires autour du monde, à prix sensiblement réduits; les touristes ne lui font pas défaut. Ils ont pu voir tout à leur aise et sans fatigues exagérées : les *Caraïbes;* — les *Achantis;* — les *Esquimaux;* — les *Gauchos;* — les *Cingalais;* — les *Nubiens;* les *Lapons;* — les *Egyptiens;* — les *Hottentots;* — les *Dahoméens*, les *Tortues éléphantines*, etc., etc.

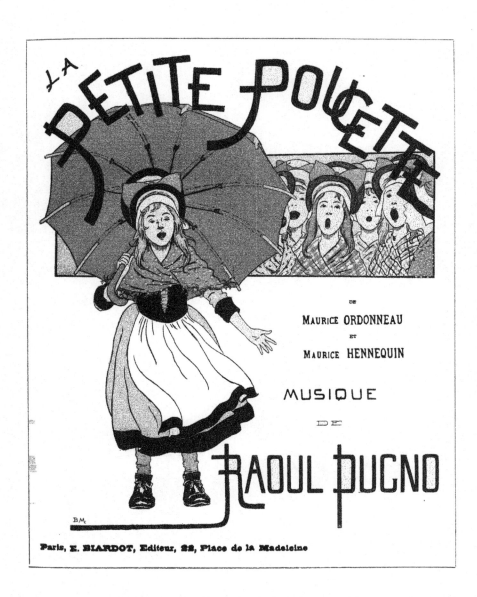

Fac-similé d'une affiche dessinée par BOUTET DE MONVEL
(Belfond. imp.)

Ces dernières affiches, auxquelles il convient d'ajouter celles de
MM. Jules Chéret, Alfred Choubrac et Noblot, sont des documents
qu'on reverra plus tard avec satisfaction.

LES LIQUORISTES ET LES CABARETS A LA MODE

Les liquoristes nagent dans la joie, les chartreux sont en liesse, les
abbayes, même celle de Thélème, n'ont à aucune époque de notre histoire
fait le sacrifice d'un nombre
aussi considérable de bou-
chons de liège

De quelque côté que nous
tournions les yeux, les Com-
missions officielles ou non,
et Dieu sait leur nombre,
ne semblent avoir reçu d'au-
tre mission que de banque-
ter. Quand elles perdent
l'un des leurs, elles ban-
quettent, quand elles rem-
placent ceux que la mort im-
pitoyable a fauchés, elles
banquettent encore. C'est
dans les banquets que se
préparent et se discutent,
quand les orateurs le per-
mettent, les affaires les plus

Fac-similé d'une affiche dessinée par Grün. (Formstecher, imp.)

graves comme les plus folles. Jamais l'alcool ne s'est vu à pareilles fêtes,
moins on en récolte et plus on en boit. Le phylloxera est impuissant à
enrayer ce mouvement commercial ; nous buvons de tout et nous n'en

laissons plus à l'Angleterre. Ainsi se trouve réalisé le vœu de Pierre Dupont.

Pour satisfaire à d'aussi pressants besoins, il a bien fallu que les distillateurs y missent toute leur activité.

Grâce à eux, nous avons maintenant assez de liqueurs pour que chacun de nous puisse choisir la sienne. Elles portent quelquefois des noms d'hommes illustres ; jadis *Lamartine*, *Thiers*, *Gambetta* ont eu la leur. Nous avions, il n'y a pas longtemps, l'*Amer du général Boulanger*, pour lequel a été publiée une affiche représentant le général paradant sur son cheval noir.

Plus récemment, un *Château-Cognac* nous a été dévoilé sous une forme singulière : au milieu d'un appartement somptueux, deux personnes sont à table et dégustent lentement le Château-Cognac. Le dessinateur a cru démontrer l'excellence de ce breuvage en donnant à ses personnages la ressemblance trop parfaite des chefs d'une famille honorée, dont il n'est plus possible aujourd'hui de parler qu'avec un sentiment de tristesse émue et de profond respect.

Cette affiche, dès son apparition en avril 1894, avait d'ailleurs été modifiée par l'apposition d'un soleil cachant la tête du principal personnage ; récemment ce soleil a été remplacé par un masque.

Les autres liqueurs, si j'en juge par les noms qu'elles portent, doivent être délicieuses. Outre celles pour lesquelles Jules Chéret, Alfred Choubrac, Ogé, Guillaume, Tamagno, Lefèvre, G. Meunier ont dessiné des affiches, nous possédons en ce moment :

Les *Liqueurs hollandaises*; — la *Bière du Cardinal*; — le *Picolin*; — le *Saint-Raphaël Quinquina*; — le *Zou-Zou, apéritif français*; — l'*Amer Étienne Picon*; — le *Gladstone's rum*; — la *Moustille du Clos de Seuillé*; — la *Carmélite*; — la *Liqueur de l'abbaye de Thélème*; Le *Sport*; — le *Champagne Mercier*; — la *Liqueur Lérina*; — le *Jus naturel de citrons d'Italie*; — le *Triple-Sec Cointreau*; — le *Guignolet Cointreau*; — le *Gaulois*; — le *Chably*; — l'*Absintinelle*; — le *Coca des Incas*; — l'*Absinthe Terminus*; — la *Bière de la Comète*; la *Bénédictine de l'abbaye de Fécamp*; — le *Bitter Puyastier*; —

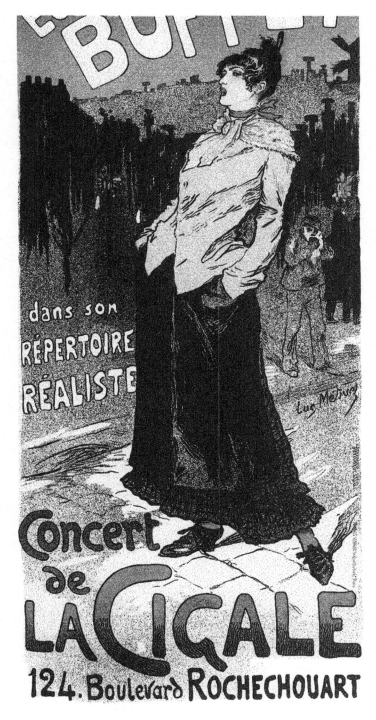

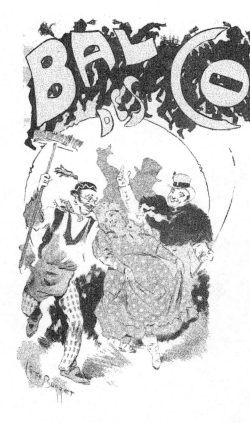

BAL DES CONCIERGES

LIBERTÉ — ÉGALITÉ — FRATERNITÉ

VILLE DE MONT-MARTRE (Seine)
19 Janvier 1894
ELYSÉE-MONTMARTRE

GRANDE REDOUTE
OFFERTE PAR LE
CASINO DES CONCIERGES

BAL
Essentiellement moral, civique et privé
de 11 heures du soir a 5 heures du matin
Sous la direction de Maxime LISBONNE

CITOYENNES ET CITOYENS CONCIERGES,

Prévenez vos *propriétaires et gérants* qu'ils soient assez bons de veiller à la sécurité des locataires de leurs immeubles pendant q nous guincherons (du verbe danser) joyeusement la nuit du 19 au 20 janvier 1894.

Citoyennes et Citoyens Concierges.

Je vous convie sans crainte ni remords à cette redoute mémorable et je vous invite à vous présenter en compagnie de vos honorables moitiés dans le costume de vos aïeux depuis les temps les plus reculés de l'histoire. Les ombres de SAPECK, VIVIER et de CABRION planeront sur la salle.

Cordon. S. V. P.

ESSUYEZ VOS PIEDS
MAXIME LISBONNE
Concierge Honoraire

NOTA. — Les invités seront reçus par une délégation des Concierges de l'Elysée, Ministères des Finances, Instruction publique et Cultes, Guerre, Marine, Intérieur, Affaires étrangères, Commerce, Préfecture de la Seine, de Police, Travaux publics, Beaux-Arts, sous la conduite du Grand-Maître des cérémonies de l'ÉLYSÉE MONT-MARTRE.

À deux heures du matin : Grand quadrille exécuté par le *Syndicat des Chiffonniers de St-Ouen et de Clichy*
La Polka des Pipelets, conduite par Maxime LISBONNE. — *La Valse des Propriétaires*, conduite par THÉRÉSA.
La Valse des Ramiers, sous la direction de Jean VARNEY.
Orchestre de 50 Musiciens sous la direction de **L. DUFOUR**

Le Comité :
GAVROCHINETTE, MAX MYSO
GASTA, JEANOT, PIGEON

NOTA. Le vestiaire, donnera droit à un billet de tombola, dont les lots seront 500 soupers offerts par l'Assistance publique (*Pour une fois, sauvez-vous*).
La Tombola sera tirée à 2 heures et les Soupers commenceront à 3 heures.
Les Soupers seront servis :

Café Victor, 70 boulevard Rochechouart.
Rat Mort.
Nouvelle Athènes
Brasserie Fontaine.
Brasserie de l'Elysée-Montmartre,
L'Ane Rouge, place Trudaine.

Brasserie Louis, 60, boulevard Rochechouart,
Varin, boulevard de Clichy.
A la Cotelette, 43, rue de la Rochefoucaud,
Casino des Concierges, 73, rue Pigalle,
Brasserie, 2, Rue Dancourt,
Café de la Cigale,

Entrée libre et sortie toute la nuit
Pour les demandes d'Entrée, s'adresser, 73, rue Pigalle, au Casino des Concierges

B-558. Paris. — Imprimerie LISBONNE, 73, rue Pigalle.

Fac-similé d'une affiche dessinée par L. BURRET. (Bataille, imp.)

l'*Abricotine Garnier;* — la *Feuillantine,* qu'une affiche de valeur dessinée par Sala a fait connaître; — la *Ludivine,* liqueur de l'abbaye de Poissy, que je consentirais à goûter, si chaque consommateur avait droit à l'affiche de Sinas qui l'annonce; — *L'absinthe parisienne,* que MM. Gélis-Didot et Malteste se sont chargés de présenter aux amateurs.

Et voyez comme tout s'enchaîne. Ces titres trouvés, et cela n'était pas un mince travail, il a été nécessaire de créer, pour faciliter l'écoulement de ces produits bizarres, des tavernes, des cafés, des comptoirs, des cabarets, des brasseries, des concerts qui tous ont fini par prendre dans la vie des oisifs une large part.

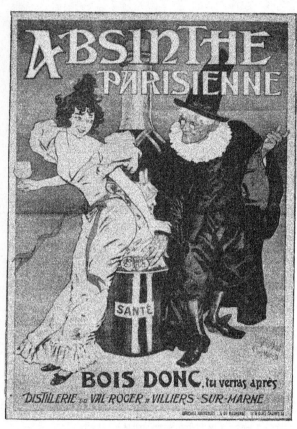

Fac-similé d'une affiche dessinée par Gélis-Didot et Félix Malteste.
(De Malherbe, imp.)

La liste de ces établissements serait considérable et sans intérêt; je ne veux citer que ceux dont l'existence est attestée par des placards illustrés : *L'Hostellerie du Lyon-d'Or* (dessin de J.-C. David); — *Les Roches-Noires;* — *La Brasserie Pompadour;* — *Le Château de l'Orangerie,* à Montmorency; — *L'Auberge du Lapin-Blanc;* — *Le Café des Arts*

incohérents; — La Grande taverne Saint-Denis; — L'Auberge des Apothicaires; — La Grande taverne d'Alsace-Lorraine; — Le Grand café Jules-Dumaine, à Rouen; — *Le Cabaret du Clair de Lune*, à Rouen; — *La Taverne de la Révolution; — Les Soirées Procope; The Horse Shoe. English and American Bar* (dessin de ABEL TRUCHET); — *La Grande brasserie du pont*, à Saint-Imier; — *Le Cabaret des Qual'z'arts* (dessin de ABEL TRUCHET); — le fameux *Bal des Concierges*, avec ses dîners servis dans les cabarets de Montmartre (dessin de LÉONCE BURRET).

Dans ces maisons où l'hospitalité se donne... aux prix les plus élevés, vous trouverez toujours des aliments réconfortants. Si les provisions en étaient épuisées, il vous suffirait d'être généreux envers le garçon ou tendre avec la servante, l'un ou l'autre vous aurait vite découvert ce qui flatte habituellement votre palais.

Fac-similé d'une affiche dessinée par SALA. Vieillemard, imp.)

Pour le cas où vous hésiteriez, laissez-moi vous signaler les affiches suivantes, peut-être vous dicteront-elles une sage résolution ·

Nous avons : *L'Extrait de viande Liebig; — L'Extrait de viande Armour; — Les Pâtés de Reims; — Les Biscuits, croquettes, galettes de la manufacture Franco-Russe; — Les Biscuits Estieu* (dessin de DEVAMBEZ); — *Les Biscuits Olibet; — Les Biscuits Georges* (dessin de DEVAMBEZ); — *Le Cacao Payraud; — La Chicorée extra à l'écolière* (dessin de MISTI); — *La Chicorée bleu-argent; — Le Chocolat Drou-*

lers (dessin de MISTI); — La *Moutarde Mavoisine;* — Le *Bouillon con-centré, Raycel;* — Le *Beef Chocolat à la viande crue;* — Le *Chocolat-express;* — Le *Chocolat Carpentier*, avec une ravissante affiche de HENRY GERBAULT

Vous pourriez préférer faire vos achats vous-même ; dans ce cas, il y a l'*Épicerie Fouquet;* — La *Grande pâtisserie Lisboa* (dessin de GIRAN); — La *Biscuiterie du Friant* (dessin de MARTIN GUÉDIN).

Si vos goûts sont simples ou votre porte-monnaie peu garni, procurez-vous le *Meilleur réglisse* et sucez *Zan*.

Puis, croyez-moi, quand vous aurez fixé votre choix, arrosez le tout d'une bouteille de l'*Eau minérale de Piron*. Je ne la connais pas, mais le dessin de M. MANTELET me la rend sympathique.

Le lendemain de cette débauche, remettez-vous. Le lait est tout indiqué. Deux affiches supérieurement imprimées par M. Champenois me permettent de vous signaler : *Nestlé's Swiss Milk* (dessin de ARTIGUE), ou *In the high Swiss pastures. Nestlé's Milk* (dessin de BURNAND).

J'avoue que j'ignore où vous trouverez ce lait bienfaisant, je sais seulement que la dernière de ces deux affiches est une des plus grandes que nous ayons vues à Paris; l'une des vaches y est presque en grandeur nature, donc, le lait doit être bon, et je souhaite qu'il le soit autant que les affiches sont remarquables

Il est bien entendu que je ne suis pas assez irrespectueux pour vous recommander le *Pain animal. Biscuit Gladiateur*, il me faut cependant le signaler; on dit qu'il remplace avantageusement les meilleurs pâturages.

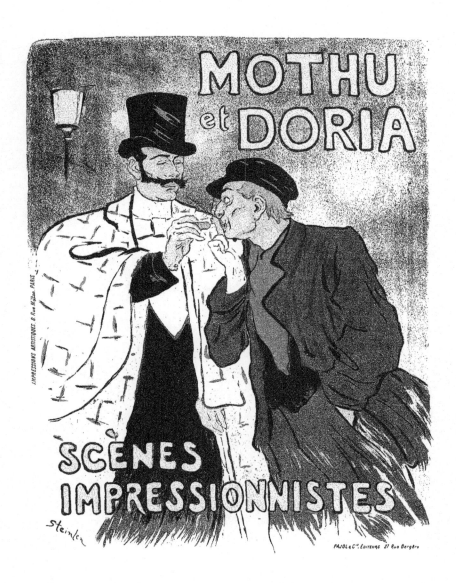

Fac-similé d'une affiche dessinée par STEINLEN.

(Pajol et C^{ie}. édit.)

LES EXPOSITIONS DU SALON DE LA PLUME

Je voudrais mentionner ici, de manière particulière, avec les plus empressés et les plus sincères éloges, les Expositions mensuelles organisées au *Salon de la Plume*, rue Bonaparte.

Dans cette création hardie, couronnée d'ailleurs par le plus franc et le

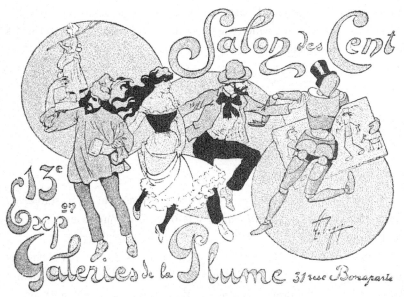

Fac-similé d'une affiche dessinée par L. LEBÈGLE.

plus légitime succès, il faut voir surtout les inestimables services rendus aux artistes quelle que soit l'école à laquelle ils appartiennent.

Cette belle entreprise a pour unique objet, en effet, « de faire connaître les nouveaux et de mieux faire apprécier les aînés ». L'habile et si sympathique directeur de *la Plume*, M. Léon Deschamps, donne à l'organi-

sation de ces Salons, son zèle et son dévouement; ceux qui le connaissent savent qu'il en a d'abondantes réserves. Il assure ainsi la divulgation de talents jeunes qui se cherchent encore, en même temps que l'affirmation de talents plus sûrs d'eux-mêmes, mais qui, pour plusieurs d'entre eux, n'étaient pas encore, dans l'esprit du public, à la place qu'ils doivent occuper.

Treize expositions ont eu lieu déjà au *Salon de la Plume;* presque toutes ont été annoncées par de charmantes affiches illustrées qui formeront plus tard un album de grande valeur.

MM. H.-G. IBELS, EUGÈNE GRASSET, GASTON NOURY, JOSSOT, DE FEURE, RICHARD RANFT, CAZALS, GASTON ROULLET, PH. CHARBONNIER, HENRI BOUTET, E. ROCHER, L. LEBÈGUE ont dessiné ces affiches que je cite dans l'ordre de leur apparition; je les souhaite vivement à ceux qui ne les possèdent point encore.

LES EXPOSITIONS DE LA ROSE + CROIX
LES EXPOSITIONS DIVERSES

« L'ordre de la Rose + Croix du Temple a pour but de restaurer en toute splendeur le culte de l'*Idéal* avec la *tradition* pour base et la *beauté* pour moyen. »

L'Exposition de la Rose + Croix est née en 1892, non seulement des premières publications de M. Joséphin Péladan, mais encore de l'échange d'idées, de la collaboration intime de M. le comte de Larmandie avec le Sar.

Quand cette Exposition fut annoncée comme devant avoir lieu rue Le Peletier et que vint sa période active d'organisation, on constata que les artistes, vivement impressionnés, se jetaient volontiers dans ce mouvement de mysticisme bien fait d'ailleurs pour inspirer nombre d'entre eux; on remarqua aussi que le public était résolu à leur faire bon visage.

G BOUDET, Editeur

IMPRIMERIE CHAIX

Fac-similé d'une affiche dessinée par AMAN JEAN pour le deuxième Salon de la Rose + Croix

(Ch. Verneau, imp.)

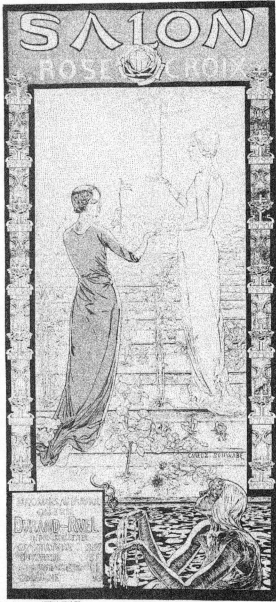

Fac-simile d'une affiche dessinée par CARLOZ SCHWABE (Dræger et Lesieur, imp.)

En ce qui concerne la Rose + Croix, je ne connais que les Expositions auxquelles elle a donné lieu, mais je vois là une manifestation d'art profondément touchante, qui est loin de me laisser indifférent et qui suffit à mon court entendement.

Avant que fût ouverte l'Exposition de 1892 et qu'on pût soupçonner l'importance des œuvres qu'elle allait révéler, une affiche signée de M. CARLOZ SCHWABE avait appelé l'attention sur elle. Cette affiche n'a pas été sans exercer sur l'Exposition elle-même une bienfaisante et légitime influence. M. Carloz Schwabe y gagna du coup une honorable notoriété.

Sa composition est d'un symbolisme simple et clair, comme il

convenait pour une affiche. *Battu au bas d'un flot fangeux*, un escalier monte vers les nuages, vers les étoiles, vers la lumière : sur ses marches fleurissent des plantes mystiques. Dans l'eau noire, une figure se débat, c'est l'Humanité ignorante. Elle tourne des yeux d'étonnement et d'envie vers deux figures de femmes debout au-dessus d'elle sur les premières marches ; ces deux figures symbolisent la Pureté et la Foi. La Foi conduit par la main la Pureté vers le ciel ; la Pureté se détourne d'un geste lent et regarde à ses pieds l'Humanité inférieure avec une pitié calme et un peu dédaigneuse

La couleur de l'affiche est elle-même un symbole ; elle est imprimée en bleu et blanc.

Fac-similé d'une affiche dessinée par Moreau-Nelaton. (Ch. Verneau, imp.)

En 1893, la Rose + Croix établit son Salon au Champ-de-Mars, dans la Galerie de Trente mètres. C'est à M. Aman Jean qu'est revenu l'honneur d'en informer les fidèles du Sar. Sa composition est consacrée à *Béatrix*. M. Aman Jean est l'un de nos jeunes maîtres les plus justement remarqués ; il a des toiles excellentes et haut classées. Je ne crois pas que l'affiche qu'il a faite pour l'Exposition de 1893 ajoute beaucoup à sa réputation.

Nous voici en 1894. Cette fois, c'est la rue de la Paix qui abrite le
Salon de la Rose + Croix. Plusieurs des artistes de la première année
lui sont restés attachés, d'autres sont venus, séduits comme l'avaient été
leurs aînés. Il y a dans cette Exposition comme dans les deux précé-
dentes, les éléments d'une étude intéressante, mais qui n'aurait pas sa
place ici. C'est M. GABRIEL ALBINET qui a été chargé de dessiner l'affiche
de 1894; elle est imprimée sur papier rose et représente *Joseph d'Ari-
mathie*, premier grand maître du Graal, sous les traits de Léonard de
Vinci, et *Hugue des Païens*, premier maître du Temple, sous le masque
de Dante, formant escorte à l'ange romain tenant le calice à la Rose
crucifère.

Dans ces dernières années, les expositions se sont extraordinairement
multipliées. Il y en a partout et toutes révèlent quelque œuvre impor-
tante, quelque talent ignoré du grand public. Je ne puis pas en donner
ici la liste, elle serait par trop considérable et s'éloignerait sensiblement
du sujet dans lequel je veux me cantonner.

Les expositions qui ont publié les affiches les plus intéressantes sont
les suivantes :

L'*Exposition internationale du blanc et noir;* — l'*Exposition des
Sciences et Arts industriel*s; — l'*Exposition et les Fêtes internationale*s
pour le cinquantenaire des Chemins de fer. Celle-ci devait avoir lieu
dans le bois de Vincennes, mais, ruinée par la préparation de la grande
Exposition de 1889, elle a été abandonnée; — l'*Exposition des maître*s
japonais; — l'*Exposition des œuvres de Feyen-Perrin* (dessin de
NOBLOT); — l'*Ancienne Amérique reconstituée, quatrième centenaire de
sa découverte;* — l'*Exposition mondaine*, au Théâtre de l'Eden (dessin
de NOBLOT); — l'*Exposition de l'Horloge fleurie;* — l'*Exposition d'affi-
che*s à Nante*s* (dessin de PÉQUIGNOT); — l'*Exposition annuelle, au Palai*s
de Fontainebleau, de la Société des Amis des arts de Seine-et-Marne;
— l'*Exposition internationale d'Anvers;* — l'*Exposition de Lyon;* —
l'*Exposition des artistes amateurs*, au profit du Patronage de *Belleville*
et de l'hôpital St-Joseph: — l'*Exposition Canine* (dessin de DE COX-

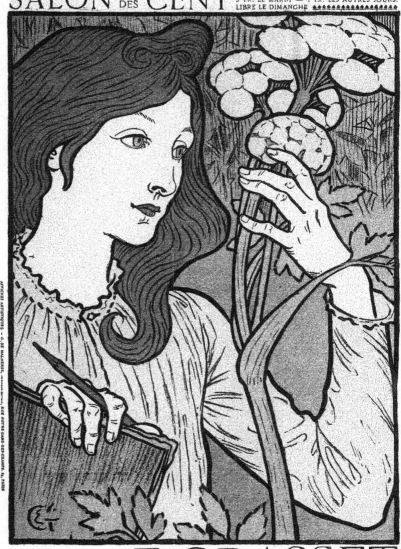

Fac-similé d'une affiche dessinée par E. GRASSET. (Malherbe, imp.)

DAMY); — l'*Exposition d'art décoratif*, salle Poirel à Nancy (dessin de
C. MARTIN); — l'*Exposition des arts incohérents* : cette dernière affiche
a été dessinée en collaboration par DILLON, GRAY, H. PILLE, E. COHL; —
l'*Exposition internationale d'Amsterdam*, mai-novembre 1895; — *Gens
d'armes, gens de politique, gens de lettres, Exposition des œuvres de*

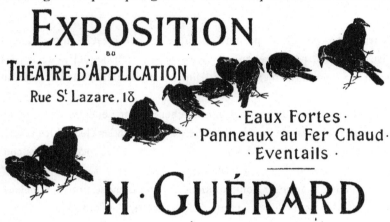

Fac-similé d'une affiche dessinée par H. GUÉRARD (Chaix, imp.).

Frédéric Régamey (dessin de FRÉDÉRIC RÉGAMEY); — *Exposition de
l'œuvre de Norbert Gœneutte* (dessin de ANDRÉ PROUST); — *Exposition
des Arts de la femme* (dessin de MOREAU-NÉLATON); — *Exposition
des eaux-fortes, panneaux et éventails de H. Guérard* (dessin de H. GUÉ-
RARD; — *Exposition d'aquarelles et dessins du peintre normand Alfred
Le Petit* (dessin de A. LE PETIT). Je signale ici d'une manière parti
culière la délicieuse affiche de M. Moreau-Nélaton et celle de M. Fré-
déric Régamey, qui sont toutes deux de grande valeur.

On en trouvera d'autres encore aux noms de MM. JULES CHÉRET,
FORAIN, CHOUBRAC, MAUROU.

L'AFFICHAGE POLITIQUE — LA LÉGENDE NAPOLÉONIENNE
LE JOURNALISME — JOURNAUX POLITIQUES ET REVUES

Varions nos plaisirs et parlons politique; en art, c'est le sujet qui nous divise le moins, peut-être même est-ce le seul sur lequel nous soyons d'accord. La politique n'exclut pas l'aimable plaisanterie, elle l'appelle, au contraire.

Avez-vous remarqué combien nos afficheurs sont pénétrés de cette vérité et aussi jusqu'à quel point chacune de nos périodes électorales révèle, chez eux, la connaissance des lois qui président à l'agencement des couleurs? Cela devient de la véritable illustration.

Les affiches à apposer sont toujours, à peu de chose près, les mêmes. Il n'y a que les noms des candidats qui changent, c'est tantôt le demi-tour à droite, tantôt le demi-tour à gauche, mais c'est toujours le demi-tour. *Bien fin qui s'y retrouve!* Celui qui sollicite les suffrages de ses contemporains en sait là-dessus plus que la masse du public; ce n'est pas sa notoriété qui l'impose, souvent il serait le seul à connaître son nom, si le Comité qui le lance n'était derrière lui.

Les afficheurs n'ignorent pas l'existence du Comité, et plus il est « argenté », plus leur dévouement est sûr. C'est alors qu'interviennent les combinaisons; et que se discutent les moyens de recouvrir le plus rapidement possible les affiches du demi-tour à gauche quand on appartient au demi-tour à droite, et réciproquement.

Quelles luttes homériques s'établissent alors entre les colleurs!

Au commencement de l'année 1894, il s'est trouvé un de ces valeureux prolétaires qui a compris l'importance stratégique de la fontaine Saint-Michel. Par une belle nuit de mars, il a recouvert les ailes et la cuirasse du Saint d'affiches électorales: il n'y avait pas grand mal à cela, puisque les affiches cachaient une partie de l'œuvre de Duret.

ÉLYSÉE
MONTMARTRE

BAL

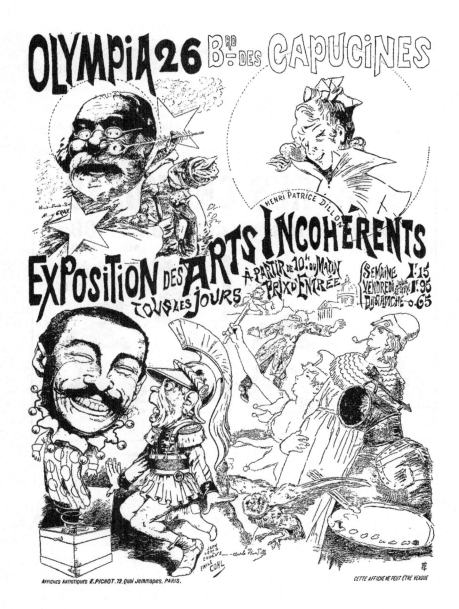

Fac-similé d'une affiche dessinée par GRAY, H.-P. DILLON, E. COHL et H. FILLE. (Pichot, imp.)

La nuit suivante, le spectacle avait changé : les ailes du Saint Michel, les Chimères de la fontaine chantaient les louanges du candidat traîtreusement mis à mal, la veille. Les deux jours suivants, ce fut un combat de toutes les heures : à un moment donné cependant, l'autorité pensa qu'il était convenable d'intimer l'ordre de déposer ailleurs le papier électoral.

Fac-similé d'une affiche électorale dessinée par STICK. (Bourgeois, imp. à Nantes.)

C'était un tort, jamais la fontaine Saint-Michel n'avait offert un aspect aussi pittoresque.

Est-ce le même afficheur qui, lors du scrutin de ballottage, transporta son pinceau sur la rive droite?

Qui n'a été séduit par la mise en coupe réglée du monument que Paris doit à M. Charles Garnier? Pour la circonstance, les candidats, de fins et énergiques lutteurs, avaient fait imprimer, non plus une profession de foi, leur verve étant épuisée, mais seulement des bandes sur lesquelles figuraient leurs noms. Ces bandes se trouvant être justement de la hauteur des marches extérieures de l'Opéra, l'afficheur malin en

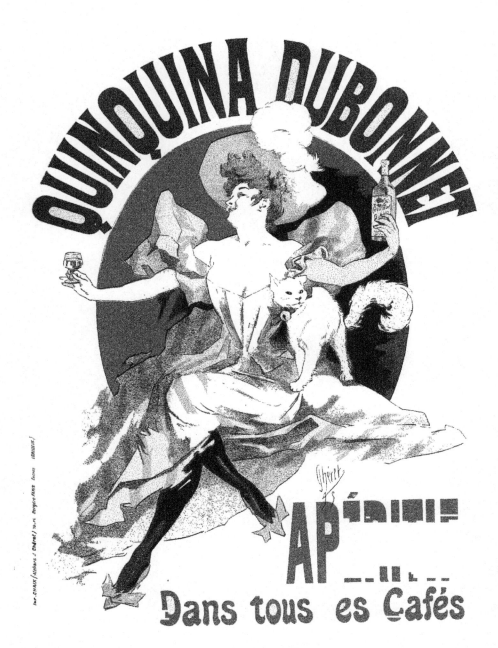

LES AFFICHES ILLUSTRÉES

G. BOUDET, Éditeur

IMPRIMERIE CHAIX

avait couvert ces marches du bas en haut et dans toute leur étendue. Vu
de loin, cela représentait assez exactement un arc-en-ciel magique dont
les couleurs étaient variées à l'infini.

Le lendemain, l'arc-en-ciel s'était transformé. Les couleurs étaient dis-
posées de manière différente et le nom du candidat n'était plus le même.

POUR LA LIGUE!

Fac-similé d'une affiche électorale, imprimée pour Bruxelles, par GOOSSENS.

Cela se renouvela plusieurs fois et ne lassa jamais ni la patience inté-
ressée des colleurs, ni la joie intense des passants.

Pour que notre plaisir soit complet, il faut que l'affichage électoral ait
recours à l'image; les candidats n'ont pas toujours à leur disposition
des édifices comme la fontaine Saint-Michel ou comme l'Opéra.
A Nantes, on l'a bien compris : il y a dans cette ville un artiste qui signe
du nom de STICK des affiches bien amusantes; on l'a compris mieux
encore peut-être en Belgique, où les placards électoraux dessinés ont une
importance plus grande.

Sous l'Empire, *Adolphe Bertron* illustrait de son portrait, et d'une allé-
gorie amphigourique, son manifeste « aux humains ». Il resta, je crois, le
seul.

Plus tard, M. Thiers étant président de la République, un candidat qui répandit son placard un peu partout, mais principalement dans la Corrèze, succéda à Ad. Bertron. Il avait placé en tête de ce placard trois clichés pris, un peu au hasard ; sous ces clichés, il avait écrit pour légen-

des : *Pradier-Bayard en courroux contre l'Empire ; — Électeurs, accourez à l'urne électorale ; — Pradier-Bayard à l'Assemblée nationale.*

De la partie typographique de l'affiche, j'extrais ce qui suit :

« Élections de la Corrèze du 27 avril 1873.

« — Électeurs, Pradier-Bayard fera élever, nourrir et habiller deux enfants de la Corrèze pendant toute la durée de son mandat.

« Quand ils auront grandi, les faisant venir à Versailles, il les portera dans le sein de l'As-

Fac-similé d'une affiche dessinée par Fernando. (Schneider, imp.,à Hanoi)

« semblée pour montrer les Gracques de la Corrèze, et les plaçant à cali-
« fourchon sur son dos, il les promènera triomphants et à genoux, comme
« fit autrefois *Henri IV* du Dauphin devant les ambassadeurs de l'Europe
« ravis et étonnés…. Son élection n'étant point une sinécuritie, redira aux
« siècles futurs ces mémorables paroles : « Laissez venir à moi tous les
« enfants de la Corrèze, pour les couvrir des plus touchants bienfaits. »

Cela était signé : « Pradier-Bayard, avocat, petit bourgeois en habit noir, comme M. Thiers sous la chasuble politique. »

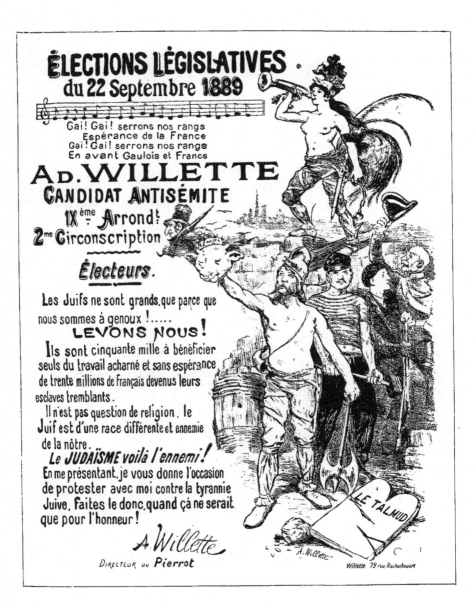

Fac-similé d'une affiche dessinée par A. WILLETTE.

Dans le bas de l'affiche se trouvait : « *Le vaisseau le « Pradier-Bayard » emportant à l'Assemblée nationale les innombrables suffrages babordisés par lui.* »

Au mois de janvier 1883, ce fut un événement mémorable que la proclamation du prince Napoléon à ses concitoyens :

« La France languit.

« Quelques-uns parmi ceux qui souffrent, s'agitent.

« La grande majorité de la nation est dégoûtée. Sans confiance dans « le présent, elle semble attendre un avenir qu'elle ne pourra obtenir que « par une résolution virile. »

Cela se poursuivait pendant deux grandes colonnes et se terminait par ce nom prestigieux : NAPOLÉON.

Un commerçant, chapelier de son métier, songea tout de suite au profit qu'il pouvait tirer de « l'état d'anarchie » dans lequel la France était tombée ; il n'hésita pas à entrer en lutte, et il le fit dans des termes qui méritent de passer à la postérité :

« La chapellerie languit.

« Quelques-uns parmi ceux qui souffrent de névralgies, s'agitent.

« La grande majorité de la nation est dégoûtée de ses chapeaux.

« Sans confiance dans le présent, elle semble attendre un avenir où il « ne pleuvra plus.

.... « On a parlé d'abdication, cela ne sera pas.

« Pas d'équivoque.

« Ma cause est celle de tous, plus encore que la mienne.

« Mon principe, c'est le droit qu'a le peuple de couvrir son chef. Nier « ce droit, c'est un attentat à la souveraineté nationale....

« Prix unique : 18 francs.

« Se priver de couvrir son chef..., c'est donc absolument avouer l'ab-« sence en poche d'un simple

<div align="center">NAPOLÉON.</div>

Je ne saurais devancer le jugement de l'histoire, mais, si mes souvenirs me servent, je crois que c'est du côté du chapelier que la foule se porta.

En septembre 1889, Willette posait sa candidature comme député de

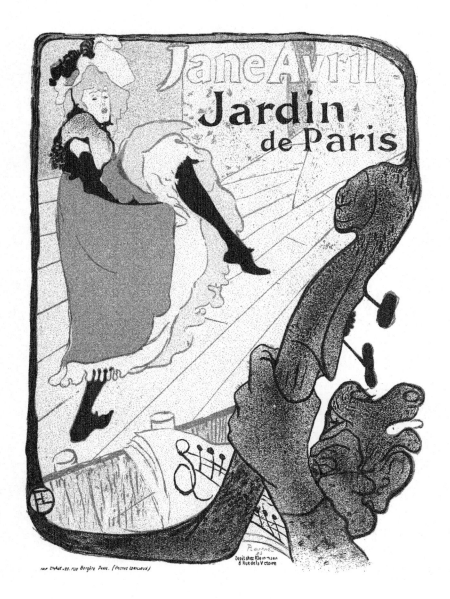

LES AFFICHES ILLUSTRÉES

G BOUDET, Éditeur

IMPRIMERIE CHAIX

Paris ; j'ai déjà parlé de l'affiche qu'il dessina à cette occasion, elle est restée célèbre. Est-ce elle qui inspira l'auteur du placard suivant, L. BAYLAC? Il s'agit encore des élections de 1889, mais, cette fois, de Lille et non plus de Paris. Le dessinateur a représenté une Alsacienne, tenant dans ses mains, un ruban de deuil ; au fond, au milieu d'un ciel nuageux se profile la cathédrale de Strasbourg. Le texte de ce placard est simple

et dit nettement ce qu'il doit dire : « Patriotes de Lille, votez pour Alfred Kœchlin, le patriote alsacien. »

Fac-similé d'une affiche électorale dessinée par LADOUCHE.
(Lépice, imp.)

A l'occasion des élections législatives du 16 février 1890, parut une affiche électorale illustrée, destinée aux fortunés électeurs du canton de Neuilly.

Deux portraits se partageaient l'inconscient papier. A gauche : *Francis Laur, défenseur du suffrage universel*, les bras croisés dans l'attitude que devait avoir *Bonaparte* avant ou après Austerlitz

à droite : *Joffrin, la honte du suffrage universel et son nourrisson Lissagaray.* Joffrin portant « son nourrisson » lui présentait un biberon figuré par un sac d'écus. Quand je vous disais que la politique n'excluait pas l'aimable plaisanterie! On demandait d'où venait l'argent? Parbleu, c'était Joffrin qui le détenait et qui, comme vous le voyez, en faisait le plus déplorable emploi.

C'est, je crois, à cette même époque que parut l' « *Epître du Dᵣ comte de Boudrant (Horace II), homme de lettres, publiciste, négociant,*

*auteur dramatique, membre de cinq sociétés savantes,... enfant du
Berry, comme George Sand, son illustre maître, candidat radical lé-
gitimiste universel. »*

L'épître du D^r comte est un peu longue et je l'économiserai; elle se
terminait par ces mots imprimés en caractères très apparents : « Vive

BALLOTTAGE DU 26 OCTOBRE

UN ASSASSINAT POLITIQUE

Fac-similé d'une affiche électorale imprimée pour Bruxelles, par Goossens.

Henri V — Vive le peuple français — Vive la royauté républicaine radi-
cale — Vive le bonheur ! »

Aux quatre coins de l'affiche s'épanouissait une fleur de lis. Je n'ai
pas suivi l'affaire et j'ignore si M. de Boudrant a été élu.

N'est-il pas vrai que tout cela appelle le dessin? Voyez-vous Daumier,
— je cite là le plus grand nom qui me vienne à l'esprit — soutenant une
candidature? Voyez-vous encore Cham dans le camp opposé? L'un est
admirable par la puissance de son inimitable crayon, l'autre possède la
vigueur incisive de sa légende ; tous deux étant honnêtes et droits, l'im-
mortalité, grâce à de pareilles interventions, serait assurée aux concur-
rents en présence. Cela nous changerait et eux aussi.

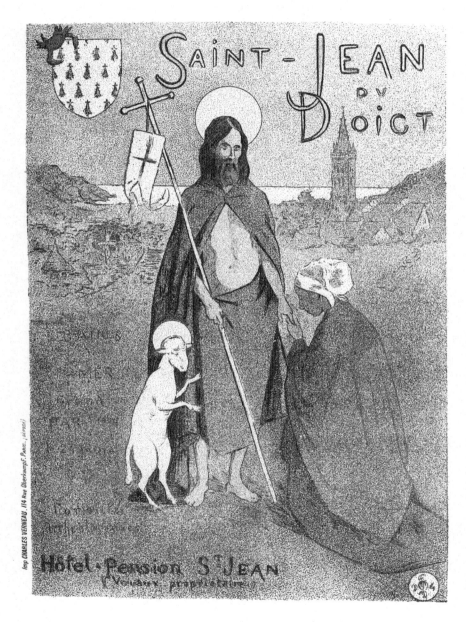

LES AFFICHES ILLUSTRÉES

G. BOUDET, Éditeur

Imprimerie CHAIX

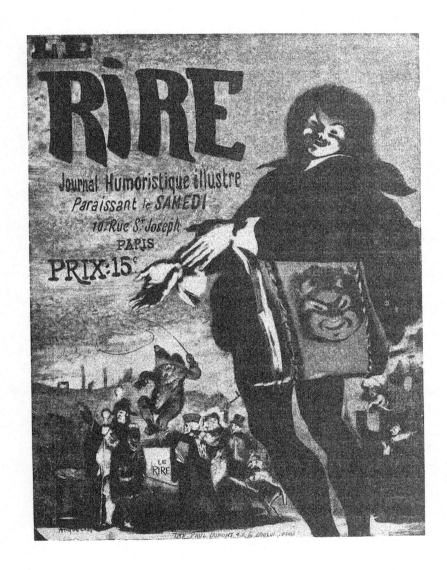

Fac-similé d'une affiche dessinée par ANQUETIN. (Paul Dupont, imp.)

Pour en venir à la réalisation de ce rêve, nous avons encore une longue route à parcourir; nous n'en sommes qu'au point de départ; à peine avons-nous publié quelques *portraits* de candidats.

C'est à la Presse et au Livre que les plus intéressantes tentatives d'affichage politique appartiennent. Elles ne sont pas toujours d'une parfaite correction; elles louent sans raison ou elles calomnient sans mesure. La Presse est ainsi faite, qu'elle dépasse souvent, avec les meilleures intentions, le but qu'elle veut atteindre.

Notons ici l'ouvrage intitulé : *Histoire de quinze ans, 1870-1885*. La République, drapée d'une ample robe rouge, élève de ses mains fortes une table de pierre sur laquelle sont gravés ces mots : « Justice — Liberté — Progrès ». Autour de la figure principale sont les médaillons de Thiers, Gambetta, J. *Ferry*, Grévy, V. *Hugo*, Ch. Floquet, *Boulanger*, Clemenceau. Près de ce dernier est figurée une urne électorale; la Chambre des députés domine le dessin.

Notons encore une *Histoire patriotique du général Boulanger;* l'illustration de cette affiche est sans valeur et je ne la signale que pour mémoire.

En notre beau pays de *France*, quand nous avons le bonheur de posséder une personnalité dont la vie est un exemple, dont la droiture est inattaquable, si elle est trop haut placée pour que nous crachions dessus, nous tentons de l'atteindre par le ridicule. C'est le seul moyen que nous ayons de faire savoir aux nations étrangères que nous jouissons d'une bienfaisante liberté.

C'est ainsi qu'on a représenté, presque en grandeur naturelle, un monsieur en habit noir à la ressemblance duquel il était impossible de se méprendre. Le monsieur en habit noir portait sur sa poitrine l'annonce du journal *le Triboulet*.

C'est ainsi encore que *la France* a publié une affiche imprimée sur papier transparent destinée aux vitrines intérieures; elle est découpée et représente un garçon de café facile à reconnaître. Ce garçon fixe de ses mains l'inscription suivante : « Ici, on lit le journal *la France* ».

La Nation — le journal cela s'entend — a fait mieux : elle a fait porter

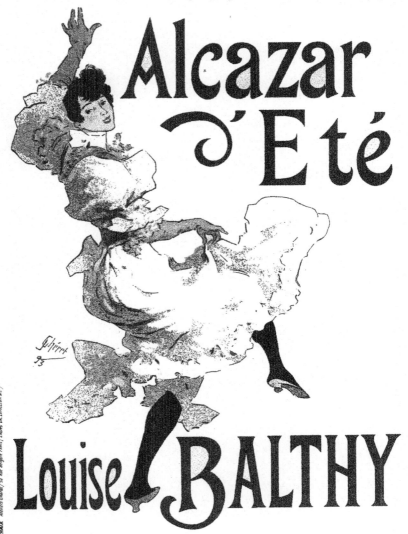

TOUS LES SOIRS

Alcazar d'Eté

Louise BALTHY

LES AFFICHES ILLUSTRÉES

G BOUDET. Éditeur

Imprimerie CHAIX

dans Paris, par des hommes à elle, un placard annonçant sa transforma-
tion en grand format. Ce placard montre un Tonkinois-Sandwich qu'il
est inutile de nommer ; le bas de la robe de ce personnage est orné d'un
dragon dont la tête a été empruntée à l'Allemagne.

Les promenades des porteurs de cette affiche qu'il eût mieux valu ne
pas faire, ont été interrompues par ordre supérieur.

Combien je préfère *le Peuple, journal indépendant.* Celui-là, au

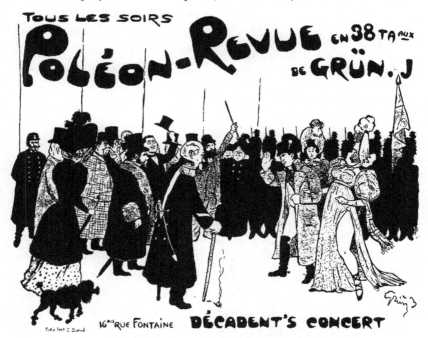

Fac-simile d'une affiche dessinée par GRÜN. (Dupré, imp.)

moins, fait profession de ne blesser personne. L'affiche qu'il a donnée
pour annoncer son apparition, renferme en son milieu un profil de répu-
blique, avec, en exergue, ces mots : « La *France* avant tout. » Aux coins
de l'affiche sont quatre portraits : Carnot, *Boulanger,* Victor Napoléon,
le comte de Paris.

Ce même journal a publié un peu plus tard, un placard sans texte
représentant *Jules Ferry* et *Boulanger:* ces deux portraits ont été des-

Fac-similé d'une affiche dessinée par RÉALIER-DUMAS.
(Chaix, imp.)

sinés par M. DRUILLIET, à l'occa-
sion d'une dispute célèbre aux
suites de laquelle M. J. Ferry eut
le bon sens et la dignité de ne
pas se prêter.

Nous avons aussi, et il fallait
s'y attendre, ce qu'on a pom-
peusement appelé « le réveil de la
légende napoléonienne ». Cela
s'est traduit par : *1814*, représenté
au Cirque d'hiver ; — *Poléon-
Revue*, représenté au Décadent's
concert (dessin de GRÜN) ;
L'Empereur Napoléon, 1807-
1821, par M. Ch. Grandmougin,
représenté au théâtre des Bouffes
du-Nord ; — *Madame Sans-Gêne*,
roman tiré par Edmond Lepel-
letier de la pièce de MM. V. Sar-
dou et Moreau (dessin de J. CHÉ-
RET) ; — *Le Mémorial de Sainte-
Hélène* (dessin de PAL).

L'Angleterre, — elle nous de-
vait bien cela, — a tenu à hon-
neur de collaborer à ce mouve-
ment par la publication d'une
affiche curieuse : *Napoleon Saint-
Helena Cigars*. Ce placard nous
apprend que l'illustre prisonnier
fumait comme un Suisse

L'Amérique a suivi. Le *Cen-
tury Magazine* a fait exécuter à
Paris même, par M. E. GRASSET,

Fac-simile d'une affiche dessinée par H. DE TOULOUSE-LAUTREC.

deux affiches inconnues à Paris, annonçant une *Nouvelle Vie de Napo
léon, magnifiquement illustrée.*

Ne semble-t-il pas que je pourrais reproduire ici les titres des affiches
publiées par les Journaux politiques et par les Revues ? Je ne saurais leur
trouver une place meilleure.

Pour les *Journaux*, il faut mentionner spécialement : *La Bourse pour
tous;* — *Le Réveil-matin;*
— *La France militaire;*
La Revision (dessin de A.
Le Petit) ; — *Le Matin et
L'Illustré moderne* (dessins
de A. Brun); — *L'Écho de
Paris;* — *La Petite Presse;*
— *L'Égalité;* — *Germinal*
(quatre affiches différentes);
— *La Baïonnette;* — *Tout
le monde lira le supplément
du Petit Journal;* — *En
vente ici la France* (tète dé-
coupée de porteur); — *La
Lanterne se vend ici* (tète
découpée de porteur); —
L'Indépendance belge (un
petit apprenti imprimeur

PARIS-AFFICHES
27 Boulevard St Martin
Fac-similé d'une affiche dessinée par Misti

coiffé d'un bonnet de papier); — *La Torche, revue socialiste.*

Pour les *Revues* : *La Chronique parisienne;* — *Ma Collection* (des-
sin de Misti); — *Les Joyeusetés de la semaine;* — *Revue Universelle
illustrée;* — *Le Plaisir à Paris* (1889); — *L'Écho du boulevard;* —
Mon journal; — *Ici on s'abonne à la Poupée modèle* (tête de fillette
blonde découpée); — *Paris-Revue.* Cette affiche est sans contredit l'une
des plus remarquables qui aient été imprimées par la maison Champe-
nois; — *Le Quotidien illustré* (dessin de Lourdey); — *Le monde nou-*

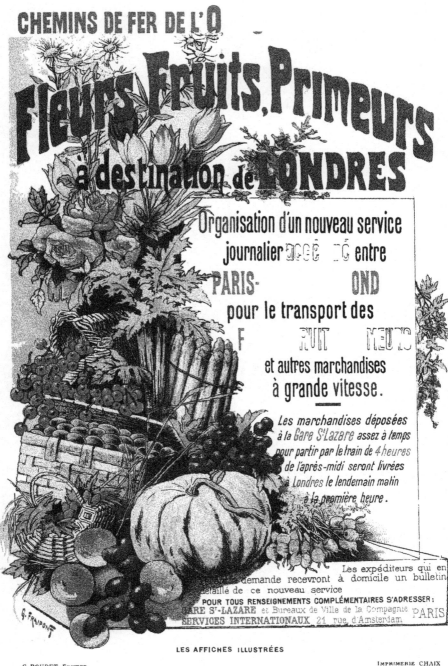

CHEMINS DE FER DE L'O

Fleurs Fruits, Primeurs
à destination de LONDRES

Organisation d'un nouveau service
journalier ⬛⬛⬛ ⬛⬛ entre

PARIS- ** OND**

pour le transport des

F RUIT MEUR

et autres marchandises
à grande vitesse.

Les marchandises déposées
à la Gare St Lazare assez à temps
pour partir par le train de 4 heures
de l'après-midi seront livrées
à Londres le lendemain matin
à la première heure.

Les expéditeurs qui en
demande recevront à domicile un bulletin
détaillé de ce nouveau service
POUR TOUS RENSEIGNEMENTS COMPLÉMENTAIRES S'ADRESSER:
GARE St-LAZARE et Bureaux de Ville de la Compagnie PARIS
SERVICES INTERNATIONAUX 21 rue d'Amsterdam

G. FRAIPONT

LES AFFICHES ILLUSTRÉES

G. BOUDET, Éditeur IMPRIMERIE CHAIX

veau (dessin de GRAVELLE); — *Paris-Mode* (dessin de RÉALIER-DUMAS).
Je veux citer aussi une pièce que je crois être de toute rareté. C'est
une affiche signée FERNANDO, exécutée à l'imprimerie chromolithogra-
phique Schneider, à Hanoï, pour l'*Indépendance Tonkinoise;* il est juste
de la considérer comme une pièce française : un écrivain tonkinois, revêtu
d'une longue robe, tient de la main droite une plume; la main gauche
élève un miroir autour duquel est enroulé un serpent. La composition
tout entière repose sur un fond jaune de forme ronde, rappelant les
dessins japonais; cette affiche est loin d'être banale.

LES ROMANS

Les libraires parisiens ont depuis quelques années donné essor aux
publications illustrées, mises en vente par livraisons.

Ces publications sont en général des romans à grands effets, publiés
tout d'abord par les journaux quotidiens, sous forme de feuilletons, puis
édités à nouveau dans un format de bibliothèque, avec des illustrations en
première page pour chacune des livraisons qui les composent.

Pour faire connaître ces publications essentiellement populaires, les
éditeurs ont recours aux affiches illustrées. Il en existe qui présentent un
réel intérêt. Généralement anonymes, elles sortent le plus souvent des
presses de la maison Champenois.

Je citerai plus spécialement : *La Dame en Noir;* — *La Reine Margot;*
La BelleMiette; — *Mam'zelle Misère;* — *Le Comte de Monte-Cristo;*
Les Mystères de Paris; — *La Reine du Lavoir;* — *Maman Rose;* —
La Fauvette du Moulin; — *Mariée en Blanc;* — *Roger la Honte,*
La Grâce de Dieu; — *Jenny l'Ouvrière;* *La Grand'mère;* — *La*
Grande Iza; — *Madame Sans-Gêne · Cadet Bamboche* (Journal
Germinal); — *Claude de France* (dessin de PAUL MERWART); — *Ma-*
riage d'Amour (dessin de ARTIGUE); — *La Fille du Soldat.*

M. Émile Zola ne dédaigne pas de figurer dans ces collections qui pénètrent sûrement dans les intérieurs peu fortunés. Il a été publié, pour ses dernières œuvres, les affiches suivantes

La Débâcle (deux compositions de M. P. DE SÉMANT) ; — *La Terre* (Journal *Le Gil Blas*) ; — *La Terre* (dessin de JULES CHÉRET) ; — *L'Argent* (dessin de JULES CHÉRET) ; — *Le Rêve*; — *La Bête humaine* (affiche interdite) ; — *La Débâcle* (dessin de TOCHÉ, pour le *Radical*).

LES AFFICHES DE GRANDS FORMATS

Au cours de ce livre, j'ai eu l'occasion de dire que nous produisions à Paris, peu d'affiches de très grands formats; j'ai signalé cependant celle de Alfred CHOUBRAC, imprimée par Appel, pour le *Nectar bourguignon* et celle de BURNAND : *In the high Swiss pastures. Nestlé's Milk*, imprimée par Champenois.

Deux autres ont paru depuis; elles ont été dessinées par Louis MAROLD et *H*ABERT-DYS et imprimées dans les ateliers Lemercier. Ces deux affiches méritent une mention spéciale ; tirées toutes deux en vingt-quatre feuilles, elles mesurent 2 m. 85 de hauteur sur 5 m. 85 de largeur. La première porte la lettre suivante *Imre Kivalfy's. Historical production of India. Earl's court, London*. La lettre de la seconde est ainsi conçue : *Imre Kyvalfy's. Superbe creation. India. Earl's court*

Ces deux dernières affiches, remarquables à la fois, au point de vue de la composition et au point de vue de la couleur, ont une valeur d'art dont n'approche aucune des grandes affiches étrangères qu'il nous a été donné de voir.

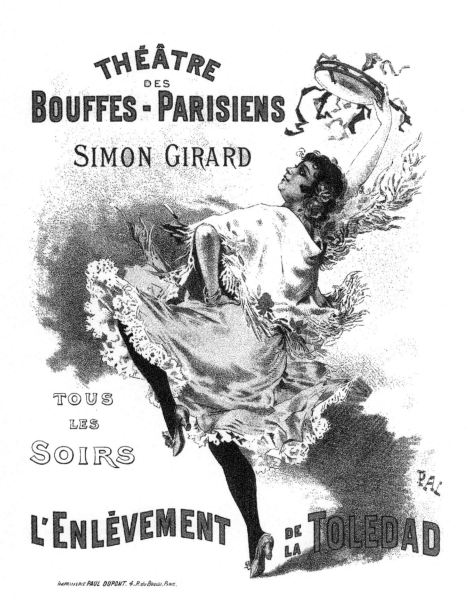

THÉÂTRE
DES
BOUFFES - PARISIENS

SIMON GIRARD

TOUS
LES
SOIRS

L'ENLÉVEMENT DE LA TOLEDAD

PAL

IMPRIMERIE PAUL DUPONT. 4. R du Bouloi. Paris.

LES AFFICHES ILLUSTRÉES

G. BOUDET, ÉDITEUR

IMPRIMERIE CHAIX

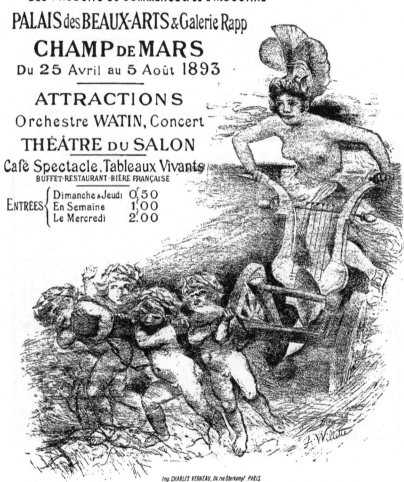

EXPOSITION Internat^{le}

DES PRODUITS du COMMERCE & de L'INDUSTRIE

PALAIS des BEAUX-ARTS & Galerie Rapp

CHAMP de MARS

Du 25 Avril au 5 Août 1893

ATTRACTIONS

Orchestre WATIN, Concert

THÉÂTRE du SALON

Café Spectacle, Tableaux Vivants

BUFFET·RESTAURANT·BIÈRE FRANÇAISE

ENTRÉES	Dimanche & Jeudi	0.50
	En Semaine	1.00
	Le Mercredi	2.00

Imp. CHARLES VERNEAU, 114 rue Oberkampf. PARIS

Fac-similé d'une affiche dessinée par ADOLPHE WILLETTE. (Ch. Verneau, imp.)

LES PLACARDS DÉCORATIFS DE JULES CHÉRET
ET MOREAU-NÉLATON — LES ESTAMPES MURALES
IMPRIMÉES PAR CHARLES VERNEAU

C'est à M. Jules Chéret qu'appartient l'idée première des *Placards décoratifs*, qui ne sont ni des estampes ni des affiches, mais qui procèdent

Estampe murale dessinée par BESNARD. (Ch. Verneau, imp.)

à la fois de l'un et de l'autre. En octobre 1891, M. Chéret dessinait et MM. Chaix imprimaient, pour la maison Th. Pattey, dont le siège était alors au n° 16 du boulevard Montmartre, quatre compositions ravissantes qui sont reproduites dans ce livre et qui représentent : la *Musique*, la *Danse*, la *Pantomime* et la *Comédie*.

De ces compositions je ne dirai rien, sinon qu'elles sont parfaites et qu'elles ont ouvert aux dessinateurs une voie nouvelle qui n'a pas été suivie peut-être, avec toute la persévérance désirable.

M. Charles Verneau et M. Moreau-Nélaton ont été les seuls qui aient compris tout le parti qu'on pouvait tirer, pour l'ornementation intérieure des habitations, des *Placards décoratifs*.

Le nom de M. Charles Verneau est souvent cité dans ce livre et ce n'est pas sans raison; il est un fervent de l'affiche illustrée. Sa qualité de maître imprimeur l'a mis à même d'en exécuter de fort belles; M. Ogé, son collaborateur habituel, MM. Willette, Steinlen, Moreau-Nélaton, Métivet, Roy, lui doivent quelques-unes de leurs plus remarquables productions.

La réputation de M. Ch. Verneau était bien établie lorsqu'il eut, au mois de juillet 1894, la pensée de faire lithographier par quelques-uns de nos artistes les plus aimés, une série de compositions d'une belle exécution. M. Verneau a appelé cette série l'*Estampe murale*. Dans sa collection dont les épreuves sont tirées avec soin, sans aucune lettre, quinze sujets existent déjà; on y trouve les œuvres suivantes, auxquelles je donne des titres fantaisistes, mais qui permettront cependant de les reconnaître.

Leur majeure partie aurait peut-être gagné à être livrée au coloriste: M. Verneau l'avait jugé ainsi d'ailleurs, puisque les compositions de MM. *Boutet de Monvel*, *Duez* et *Raffaëlli* ont été revêtues de teintes douces et tranquilles qui n'atteignent et ne modifient en aucune façon l'attitude de la lithographie. Je regrette qu'il n'ait pas été donné suite à ce premier projet.

Voici la liste des *Estampes murales* de M. Ch. Verneau :

BESNARD. — *Baigneuses*. Voilées à tous les regards, trois femmes se livrent aux plaisirs du bain. Deux de ces femmes sont nues, l'une d'elles est accroupie, l'autre est debout; au premier plan, la troisième, à demi vêtue d'une étoffe flottante, a couvert sa tête de larges feuillages.

Cette lithographie de M. *Besnard* est purement délicieuse. L'auteur y a montré, une fois de plus, un dessin impeccable, une finesse incompa-

rable de tons, une distinction parfaite. La couleur puissante qui carac-
térise habituellement ses œuvres, lui faisant défaut ici, il a donné à cette
composition pleine de souplesse, une atmosphère calme et reposante qui
enveloppe les chairs transparentes de ses figures.

Cette pièce marquera dans l'histoire de la lithographie renaissante.

BOUTET DE MONVEL. — *Sirènes*. Deux sirènes s'abandonnent volup-
tueusement aux caresses de l'onde.

Voilà certes une page d'une extrême délicatesse d'exécution. Son auteur
est rompu à toutes les difficultés du crayon lithographique, on le sait, et
ses sirènes n'apprendront rien à personne.

H. P. DILLON. — *La Foire au pain d'épice*. Au loin, la foule se
presse, quelques Parisiens regagnent la ville. Le soleil jette ses dernières
lueurs et projette sur le sol, l'ombre des promeneuses. Au premier plan,
accompagnée d'un vieillard, une chanteuse, guitare en main, sollicite la
charité des passants. M. Dillon manie le crayon de main de maître ; l'étude
des illustrateurs du XVIII^e siècle semble avoir laissé en lui des traces inef-
façables. Dans ses productions, il a gardé la grâce maniérée des modèles
du grand siècle et cette grâce, il l'a retrouvée même à la foire au pain
d'épice.

DUEZ. — *Au bord de la mer*. Accoudée à l'extrémité du môle
une femme suit de ses yeux rêveurs quelques voiles perdues dans l'es-
pace.

C'est une simple étude, mais elle donne bien la pensée de l'immensité ·
les voiles qui fuient à l'horizon laissent une impression de poésie persis-
tante.

EUGÈNE GRASSET. — *Jeanne d'Arc*. Couverte de son armure, entou-
rée de guerriers, la Pucelle tient de sa main gauche les rênes de sa mon-
ture, et porte de la main droite, l'étendard fleurdelisé.

La Jeanne d'Arc de M. Grasset est fort belle, son attitude guerrière est
doucement tempérée par l'extrême limpidité de son regard ; l'aveugle
confiance de l'homme d'armes placé près d'elle est clairement écrite sur la
figure brutale du soldat. Peut-être aurais-je voulu une composition plus
complète, semblable à celles que M. Grasset a maintes fois dessinées sur

Estampe murale dessinée par ROCHEGROSSE. (Ch. Verneau, Imp.)

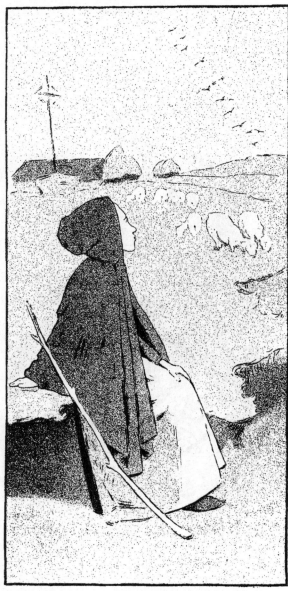

Panneau décoratif, par Moreau-Nelaton. (Ch. Verneau, imp.)

cette époque admirable, mais telle qu'est celle-ci, elle me semble fort importante.

MAURICE LELOIR. — *Sous la tonnelle.* Le verre en main, une jeune femme vêtue d'une robe Pompadour et un jeune homme en culotte courte, bicorne en tête, devisent gaiement. Au deuxième plan, un couple amoureux s'est éloigné des deux bavards.

M. Maurice Leloir est un charmant aquarelliste : l'eau-forte l'ayant tenté, il en a produit d'aimables, le voici promu lithographe ; il laissera là, comme ailleurs, le souvenir d'un esprit amant des jolies choses

ALEX. LUNOIS. — *La Chute du*

jour. La nuit est venue, les rares maisons de pêcheurs s'éclairent. Seule, assise à l'extrémité de la jetée, une femme voilée rêve.

Cette étude est d'une grande sincérité. M. Lunois y montre avec netteté, l'impression de tristesse émue qui saisit, en présence de la mer, à la fin du jour.

Luc - Olivier Merson. — *L'Enfant prodigue.* C'est une nuit d'été, tout sommeille encore, au moment où l'enfant prodigue touche au but de son voyage. Il a devant lui l'humble toit qui l'a vu naître, où il a vécu ses plus douces années; à demi nu, brisé de lassitude, accablé de misère,

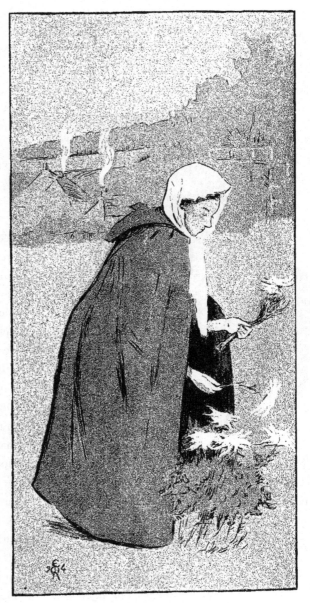

Panneau décoratif, par Moreau-Nélaton. (Ch. Verneau, imp.)

il a fléchi les genoux, le repentir a pénétré son âme. Un rayon de lumière qui s'échappe de la maison paternelle jette sur lui une pâle clarté. L'enfant est attendu.

Pour exprimer le désespoir du prodigue, M. L.-O. Merson a trouvé l'un des gestes les plus justes qu'il soit possible d'imaginer. La douleur

muette de l'enfant est profondément vraie, il s'en faut de peu qu'on ne l'éprouve soi-même. Cette idée qui consiste à placer son héros, seul, sur une terre dénudée, entouré de chaumières qui semblent inhabitées, est une idée supérieure.

L'exécution lithographique de cette œuvre, l'une des meilleures de la collection, est la perfection même.

OGÉ. — *Sans Mère*. Couvert de haillons, l'enfant est en pleine campagne. L'abandon

Estampe murale dessinée par Steinlen. (Ch. Verneau, imp.)

dans lequel il vit, l'épouvante; il a posé sur le sol le lourd panier qu'il portait. La ville est encore loin, il songe qu'il y a là des enfants auxquels rien ne manque, ni affection, ni gîte. Dans l'éclaircie d'un ciel sombre, il aperçoit, navrante et délicieuse apparition, une jeune mère couvrant son fils de baisers.

OGÉ. — *Sa Majesté la Femme* Assise sur un trône royal, la femme se tient droite, nue, dans les plis rejetés de son manteau d'hermine. Les lignes souples de son corps se détachent sur une large pièce d'or;

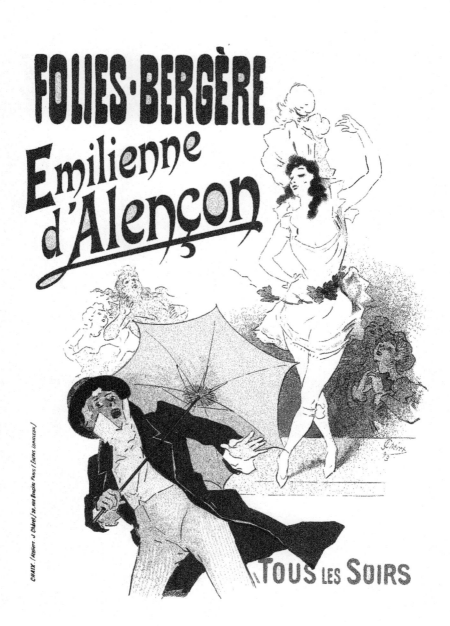

LES AFFICHES ILLUSTRÉES

G BOUDET, Éditeur IMPRIMERIE CHAIX

ses pieds indifférents s'appuient sur l'Amour qu'ils écrasent. Tandis que devant elle montent, dans la fumée de l'encens, les ombres de la *Folie*, du Crime et de la Mort, la femme fixe au loin quelque impossible rêve, de ses yeux énigmatiques, aux pupilles de chat.

Je l'ai dit ailleurs, M. Ogé est certainement un lithographe de premier ordre, un artiste de grande valeur. Ses deux compositions sont remarquables, leur dessin est irréprochable, mais il règne, dans l'une comme dans l'autre, un sentiment de désespérance qui n'est pas sans laisser une pénible émotion.

RAFFAELLI. — *Le Chemineau.* Une courte pipe à la bouche, le bonnet de loutre à la main, il va droit devant lui, ayant au-dessus de sa tête quelques feuillles d'arbre qui se confondent avec le ciel.

M. Raffaëlli, par de simples traits ou de simples lignes jetés comme au hasard, avec une prodigieuse habileté, arrive à donner à ses figures une intensité de mouvement et de vie bien particulière ; c'est ainsi qu'il a fait le Chemineau

ROCHEGROSSE. — *L'Anarchie.* Dans un paysage âpre et nu, sous un ciel d'orage, une femme médite, un livre ouvert sur les genoux ; appuyée des deux coudes sur ce livre, ses mains soutiennent son pensif visage. Assise sur une colonne brisée, repliée sur elle-même, elle a posé ses pieds sur une croix renversée ; sa robe sombre traîne sur un monceau de ruines où sont confondus, dans un dédaigneux abandon : la lyre du poète, une statue brisée, le drapeau en lambeaux, une couronne, une épée.

Derrière elle, près de l'usine délaissée, gronde la révolte d'un peuple en fureur, sur lequel tombe des livres lancés à travers l'espace.

Par de violentes oppositions savamment ménagées, à la manière des grands lithographes de l'époque romantique, M. Rochegrosse a produit une œuvre d'un saisissant effet, impressionnante au plus haut point.

STEINLEN. — *Poules et Coq au perchoir.* C'est le moment du repos ; tout le monde dort.

Je ne crois pas que jamais, dans aucune de ses compositions, M. Steinlen ait été plus sûr de lui. Il faut admirer cette pièce sans réserve aucune ; il est impossible d'obtenir avec la pierre lithographique des

noirs d'une plus belle intensité et des lumières d'un éclat plus franc.

WILLETTE. — *Retraite de Russie*. Au milieu du brouillard qu'un soleil à peine apparent ne réussit pas à percer, l'Empereur, entouré de généraux et de soldats confondus, traverse, accablé, les plaines immenses et désespérément nues de la Russie.

C'est une superbe page à ajouter à celles que l'on doit déjà à M. Willette. Elle est traitée dans les tonalités adoucies qui sont comme la marque de son talent si personnel.

WILLETTE. — *La Fortune et le vélocipédiste*. Lancé en pleine route, sous le ciel étoilé, le vélocipédiste a rencontré la *Fortune*. *H*eureuse d'accélérer sa marche trop lente à son gré, celle-ci abandonne la roue qui la conduit et se jette dans les bras de l'heureux cycliste, fier de porter un pareil fardeau.

Les placards de M. MOREAU-NÉLATON sont au nombre de quatre; un cinquième a été imprimé seulement à quelques exemplaires. Ce sont des œuvres de grande valeur, pleines d'une intense poésie, traitées avec une grande distinction de forme et de couleur, et qui donnent avec fidélité l'impression sévère et douce à la fois du ciel breton.

Une colonne affiche en 1894.

L ŒUVRE MURALE

DE

JULES CHÉRET

L'OEUVRE MURALE DE JULES CHÉRET

Jules Chéret est né à Paris, le 31 mai 1836.

C'est de 1855 à 1857 qu'il a produit ses premières affiches. Elles restent introuvables, et l'auteur lui-même en a oublié les titres ; il sait cependant que, destinées à l'annonce de *roman*s, elles sont au nombre d'une quinzaine environ, probablement de format demi-jésus et qu'il les a faites, presque toutes à la plume, pour Simon jeune, imprimeur lithographe, *rue Vide-Gousset, n°* 4, à Paris. Aucune de ces affiches ne se trouve au Cabinet des Estampes ; j'en possède une seule : celle du *Veau d'or*, de Frédéric Soulié. Sans qu'elle fasse prévoir les succès que l'avenir réservait à Chéret, elle montre déjà le soin qu'il apportait à l'exécution de ses pierres.

En 1858, Chéret a fait paraître pour *Orphée aux enfer*s, la première œuvre dont il ait gardé le souvenir. Imprimée par Lemercier, celle-ci était de format colombier, et comportait trois couleurs : brun-rouge, vert et noir. Elle a été réimprimée avec de sérieuses modifications en 1866. C'est cette composition, et non aucune autre, qui marque le point de départ de Chéret et sa prise de possession de la couleur appliquée à l'affiche lithographiée.

Jules Chéret a quitté Paris en 1859 pour aller s'établir à Londres, où il est resté jusqu'au commencement de l'année 1866. Chez nos voisins, il a dessiné un assez grand nombre de titres et de couvertures de romances pour l'éditeur Cramer et une vingtaine d'affiches pour des *Opéra*s, des *Cirque*s ou des *Music-Hall*s.

Tout cela est d'une insigne rareté et il n'en existe aucune collection complète.

Revenu à Paris, plus maître de lui, Chéret se fixa, au 1ᵉʳ juillet 1866, *rue de la Tour-des-Dame*s, *n°* 16; il y resta jusqu'au 31 décembre de

l'année 186ᵣ. Les affiches qu'il a publiées à cette adresse doivent donc être datées de 1866 et de 186ᵣ.

De la rue de la Tour-des-Dames, l'artiste a transféré ses ateliers aux Ternes, *rue Sainte-Marie*, n° 18. Il est entré là au mois de janvier 1868.

La rue Sainte-Marie ayant pris le nom de *Brunel*, par arrêté préfectoral du 10 août 1868, les affiches qui portent l'indication de : rue Sainte-Marie, ont été exécutées du mois de janvier au mois d'août 1868.

A partir de cette époque, Jules Chéret, sans avoir changé de local, habite *rue Brunel*, *n°* 18. Sa situation ne se modifie plus qu'en 1877; il est bon de noter cependant qu'en 1871, un certain nombre des affiches qu'il publie portent la mention suivante : Imprimerie J. Chéret, Paris-Londres. Sauf cette particularité, du mois d'août 1868 à l'année 1877, Chéret signe : Imprimerie Chéret, n° 18, rue Brunel, à Paris.

En 1877, sa réputation s'accroît ; il songe alors à donner plus d'extension à ses travaux et prend un associé. Ses affiches signées : J. Chéret et Cie, ont paru pendant les années 1877, 1878, 1879.

En 1879, Chéret reprend seul la direction de la maison qu'il a créée, et cela jusqu'au mois de juillet 1881; pendant cette période, ses affiches portent de nouveau la mention : Imprimerie J. Chéret, n° 18, rue Brunel, à Paris.

Au mois de juillet 1881, en pleine maturité artistique, Chéret désire conquérir une part d'indépendance; il cède son imprimerie à MM. Chaix et Cⁱᵉ et en conserve la direction. A partir de ce moment, ses œuvres sont signées ainsi : *Imprimerie Chaix (succursale Chéret)*, n° 18, *rue Brunel*, à Paris.

Cet état de choses dure jusqu'au mois de mai 1890, époque à laquelle la maison Chaix décide de réunir la succursale Chéret à ses ateliers de la rue *Bergère*.

Du mois de mai 1890 jusqu'à ce jour, les affiches dessinées par Chéret ont pour signature : *Imprimerie Chaix (ateliers Chéret)*, *n°* 20, *rue Bergère*, à Paris.

De ce qui précède, il résulte que l'œuvre de Jules Chéret doit se classer tout entière à l'aide du tableau suivant :

1855 à 1857. — Imprimerie Simon jeune, rue Vide-Gousset, n° 4, à Paris.

1858. — Imprimerie Lemercier, rue de Seine, n° 57, à Paris.

1859 à 1866. — Séjour à Londres :

1866 (juillet) à 1867 (décembre). — Imprimerie J. Chéret, rue de la Tour-des-Dames, n° 16, à Paris :

1868 (janvier à août). — Imprimerie J. Chéret, rue Sainte-Marie, n° 18, à Paris :

1868 à 1871. — Imprimerie J. Chéret, rue *Brunel*, n° 18, à Paris ;

1871. — Imprimerie J. Chéret, Paris-Londres (rue *Brunel*, n° 18, à Paris) ;

1871 à 1877. — Imprimerie J. Chéret, rue *Brunel*, n° 18, à Paris ;

1877 à 1879. — Imprimerie J. Chéret et Cie, rue *Brunel*, n° 18, à Paris :

1879 à juillet 1881. — Imprimerie J. Chéret, rue *Brunel*, n° 18, à Paris ;

1881 (juillet) à 1890 (mai). — Imprimerie Chaix (succursale Chéret), rue *Brunel*, n° 18, à Paris ;

1890 (mai) à ce jour. — Imprimerie Chaix (ateliers Chéret), rue Bergère, n° 20, à Paris.

Dans le catalogue qui suit, en mentionnant chacun des documents qui le composent, j'ai pris le soin de conserver la disposition de la lettre et ses abréviations, en différenciant les caractères typographiques de manière à fixer l'attention sur le titre principal de chaque pièce. C'est grâce à cette lettre, en effet, qu'on pourra facilement reconnaître les affiches dont la seule analyse aurait pu amener des confusions.

J'ai aussi avec intention négligé les marges des affiches ; les mesures que je donne sont celles des dessins eux-mêmes ; je me suis appliqué en outre à indiquer les dates de publication des œuvres du maître. Le dépouillement des registres commerciaux conservés par Jules Chéret et mes recherches personnelles m'ont fourni des renseignements qui ne peuvent être contestés. Cependant quelques lacunes y existent encore, mais elles pourront être aisément comblées, je l'espère, par la lecture de cette courte note.

Encore un mot. Dans le beau travail consacré à l'œuvre de Jules Chéret par M. *H*enri Beraldi (*Les Graveurs du XIX^e siècle;* Paris, Conquet, 1885-1892, 12 volumes in-8°), l'auteur considère comme existantes et mentionne dans son *Supplément,* en même temps que la plus grande partie des titres de romances publiées à Londres, les affiches suivantes ·

1° *David Copperfield,* avec le portrait de Dickens (T. X, page 26, n° 830);

2° *Panorama historique du siècle,* par MM. Stevens et Gervex (T X, page 27, n° 863);

3° *Lawn tennis de Madrid, bois de Boulogne* (T. X, page 30, n° 926).

Ces trois affiches ont été vues, en effet, par M. *H*enri Beraldi, mais à l'état de *croquis* seulement; elles n'ont jamais été exécutées.

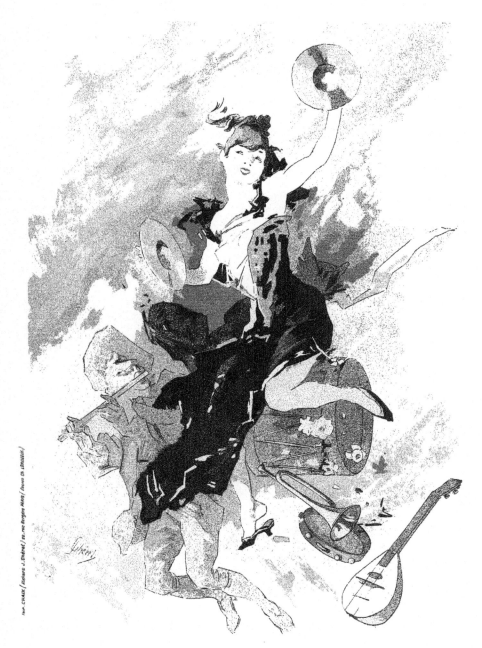

LES AFFICHES ILLUSTRÉES

G. BOUDET Éditeur Imprimerie CHAIX

L'OEUVRE MURALE

DE

JULES CHÉRET

OPÉRAS

1. — 1878. Théatre de l'Opéra. **POLYEUCTE**, opéra en 3 actes d'après Corneille, paroles de M. Michel Carré et M. Jules Barbier, musique de M. Ch. Gounod.
Col. en haut. : 70 × 50, sig. à g. et datée 78. Imp. Chéret, rue Brunel.
Noir et blanc sur fond degrade, vert d'eau et bistre.

2. — 1883. **VELLÉDA**, opéra en 4 actes, musique de Ch. Lenepveu, paroles de MM. A. Challamel et J. Chantepie.
Col. en larg. : 67 × 50, sig. à dr. et datee 83. Imp. Chaix (succ. Chéret), rue Brunel.
Noir et blanc sur teinte vert d'eau.

3. — 1885. Theatre national de l'Opéra. **TABARIN**, opera en 2 actes, poème de M. Paul Ferrier, musique de M. Émile Fessard.
Col. en haut. : 67 × 49, non signée. Imp. Chaix (succ. Cheret), rue Brunel.
Bistre sur fond chine ; noir sur fond chine.

4. — 1883. Théatre national de l'Opéra. **FRANÇOISE DE RIMINI**, opéra en quatre actes, paroles de MM. Jules Barbier et Michel Carré, musique de Ambroise Thomas.
Col. en haut. : 68 × 50, sig. à dr. Imp. Chaix (succ. Chéret), rue Brunel.

OPÉRAS-COMIQUES

5. — **FAUST! LYDIA THOMPSON.**
Doub. col. en haut. : 1.17 × 83, non sig. Dravn & Printed by J. Cheret, rue Brunel, Paris.
(*Affiche pour Londres.*)

6. — Théatre de la Gaité. **LE BOSSU**, opera-comique, tiré du roman de Paul Féval, musique de Ch. Grisart.
Col. en haut. : 69 × 48, sig. à dr. Imp. Chaix (succ. Chéret), rue Brunel.
Tirage en noir et en bistre sur teinte.

7. — Théatre national de l'Opéra-Comique. **LE ROI MALGRÉ LUI**, opéra-comique en 3 actes. Paroles de MM. Émile de Najac et Paul Buranl, musique de Emmanuel Chabrier.
Col. en haut. : 66 × 48, sig. à dr. Imp. Chaix (succ. Chéret), rue Brunel.
Sanguine et blanc sur teinte chine ; bistre et blanc sur teinte chine.

8. — 1866. Théatre impérial de l'Opéra-Comique. Opéra en 3 actes et 5 tableaux. **MIGNON**, musique de A. Thomas.
Col. en haut. : 67 1/2 × 51 1/2, sig. à g. et datée 66. Imp. J. Chéret, rue de la Tour-des-Dames, 16.

9. — 1868. Théatre impérial de l'Opéra-Comique. **VERT-VERT**, opéra-comique en trois actes, musique de J. Offenbach, paroles de MM. H. Meilhac et Nuitter.

Col. en haut. : 68 × 54, sig. à g. Imp. Chéret, rue Sainte-Marie, Ternes-Paris.
Noir et blanc sur teinte bistre.

10. — 1874. Théatre de la Gaité. Tous les soirs, **ORPHÉE AUX ENFERS**, opéra-féerie en 4 actes et 12 tableaux. Paroles de H. Crémieux, musique de J. Offenbach.
Doub. col. en haut. : 1.17 × 80, sig. à dr. Imp. Chéret, rue Brunel.
(*Voir les n°* 22 *et* 23.)

11. — 1877. Grand succès. Théatre de la Renaissance. **LA TZIGANE**, opéra-comique en trois actes. Paroles de MM. A. Delacour et V. Wilder, musique de Johann Strauss.
Col. en haut. : 72 × 52, sig. à g. Imp. Chéret, rue Brunel.

12. — 1878. Théatre des Fantaisies-Parisiennes. Tous les soirs à 8 h. 1/2, 25, boul⁴ Beaumarchais, 25, **LE DROIT DU SEIGNEUR**, opéra-comique en trois actes, de MM. Paul Buram et Maxime Boucheron, musique de M. Léon Vasseur.
Doub. col. en haut. : 1.17 × 82, sig. à g. Imp. Chéret, rue Brunel.
(*Voir le n°* 17.)

13. — 1879. Théatre des Nouveautés, 28, boulevard des Italiens. Grand succès. **FATINITZA**, opéra-comique

25

en 3 actes. Paroles de MM. Delacour et Victor Wilder, musique de N. Suppé.
Doub. col. en haut. : 1.16 × 82, sig. à dr. et datée 79. Imp. Chéret, rue Brunel.
LA MÊME, avant la lettre suivante : Théâtre des Nouveautés, 28, boulevard des Italiens, grand succès.

14. — 1883. Théâtre des Folies-Dramatiques. FRANÇOIS LES BAS BLEUS, opéra-comique en 3 actes. Paroles de MM. Ernest Dubreuil, Eugène Humbert et Paul Burani, musique de Firmin Bernicat, terminée par André Messager.
Col. en haut. : 65 1/2 × 50, sig. à g. et datée 83. Imp. Chaix (succ. Chéret), rue Brunel.
Bleu sur teinte jaune pâle. Quelques épreuves en noir.

15. — 1883. Théâtre national de l'Opéra-Comique. LE PORTRAIT, opéra-comique en deux actes. Paroles de MM. Laurencin et J. Adenis, musique de Th. de Lajarte.
Col. en haut. : 65 × 50, sig. à dr. et datée 83. Imp. Chaix (succ. Chéret), rue Brunel.
Rouge et noir sur fond vert d'eau.

15. — 1883. Théâtre de la Renaissance. FANFRELUCHE, opéra-comique en 3 actes. Paroles de N N. Paul Burani, Gaston Hirsch et Saint-Arroman musique de M. Gaston Serpette.

Doub. col. en haut. : 1.16 × 83, sig. à g. et datée 83. Imp. Chaix (succ. Chéret), rue Brunel.
Quelques épreuves tirees en noir.

17. — 1884. Tous les soirs à 8 h. 1/2. Théâtre de la Gaité. LE DROIT DU SEIGNEUR, opéra-comique en trois actes, de MM. Paul Burani et Maxime Boucheron, musique de M. Léon Vasseur.
Doub. col. en haut. : 1.11 × 81, sig. à dr. Imp. Chaix (succ. Chéret), rue Brunel.
(Voir le n° 12.)

18. — 1883. Théâtre des Menus-Plaisirs. LES PREMIÈRES ARMES DE LOUIS XV, opéra-comique en 3 actes, d'après le vaudeville de Benjamin Antier. Paroles de Albert Carré, musique de Firmin Bernicat.
Col. en haut. : 67 × 48, sig. à g. Imp. Chaix (succ. Chéret), rue Brunel.
Noir sur fond chine ; sanguine sur fond chine.

19. — 1889. LA CIGALE MADRILÈNE, opéra-comique en deux actes de Léon Bernoux (Amélie Perronet), musique de Joanni Perronet.
Col. en haut. : 66 × 48, sig. à dr. Imp. Chaix (succ. Cheret), rue Brunel.
Quelques épreuves en noir, en bistre et en sanguine sans teinte.

OPÉRAS-BOUFFES

20. Théâtre du Palais-Royal. LE CHATEAU A TOTO, musique de J. Offenbach, opéra-bouffe en 3 actes, paroles de MM. H. Meilhac et L. Halévy.
Col. en haut. : 72 × 52 1/2, sig. à g. Imp. Chéret, rue Sainte-Marie.
Noir et blanc sur teinte vert d'eau.

21. — LA VIE PARISIENNE, opéra-bouffe. Paroles de MM. Henri Meilhac et Ludovic Halévy, musique de J. Offenbach.
Col. en haut. : 69 × 52, sig. au milieu. Imp. Chéret, rue Brunel.
Noir et blanc, sur fond dégradé bleu et jaune pâles.

22. — 1858 Affiche sans aucune lettre, pour ORPHÉE AUX ENFERS.
Col. en larg. : 76 × 55, sig. a g. Imp. Lemercier. Paris.
Tons bleus et bruns clairs.
(Voir le n° 10 et le n° 23.)

23. — 1866. ORPHÉE AUX ENFERS. Bouffes-Parisiens.
Col. en larg. : 76 × 65, sig. à g. Imp. Lemercier Paris.
La composition est retournée ; elle présente de nombreux et importants changements, mais la scène est la même.
Tons bruns et verts.
(Voir le n° 10 et le n° 22.)

24. — 1863. LA GRANDE DUCHESSE DE GEROLSTEIN, opéra-bouffe en 3 actes et 4 tableaux. Paroles de MM. H. Meilhac et L. Halévy, musique de J. Offenbach.

Col. en haut. : 67 × 52, sig. au milieu. Imp. Chéret, rue Brunel.
Noir et rouge sur teinte vert d'eau.
(Voir le n° 20).

25. — 1868. Théâtre des Menus-Plaisirs. Nouvelle partition de GENEVIÈVE DE BRABANT, opéra-bouffe en 3 actes et 9 tableaux. Paroles de H. Crémieux et Trefen, musique de J. Offenbach.
Col. en haut. : 70 × 52, sig. à g. Imp. Chéret, rue Sainte-Marie.
Noir et blanc sur teinte vert d'eau.

26. — 1868. Bouffes-Parisiens. DIVA, opéra-bouffe en 3 actes, musique de J. Offenbach, paroles de MM. H. Meilhac et L. Halévy.
Col. en haut. : 68 × 52, sig. à dr. Imp. Chéret, rue Sainte-Marie.

27. — 1868. Théâtre des Variétés. LE PONT DES SOUPIRS, opéra-bouffe en 4 actes. Paroles de H. Crémieux et L. Halévy, musique de J. Offenbach.
1/2 col. en haut. : 47 × 31, non sig. Imp. Chéret, rue Sainte-Marie.
Noir sur teinte.

28. — 1869. Réouverture des Bouffes-Parisiens. LA PRINCESSE DE TRÉBIZONDE, musique de J. Offenbach.
Doub. col. en haut. : 1.14 × 76, sig. à g. Imp. Chéret, rue Brunel.
(Voir les n° 30 et 38.)

29. — 1869. LA GRANDE DUCHESSE DE GEROLSTEIN,

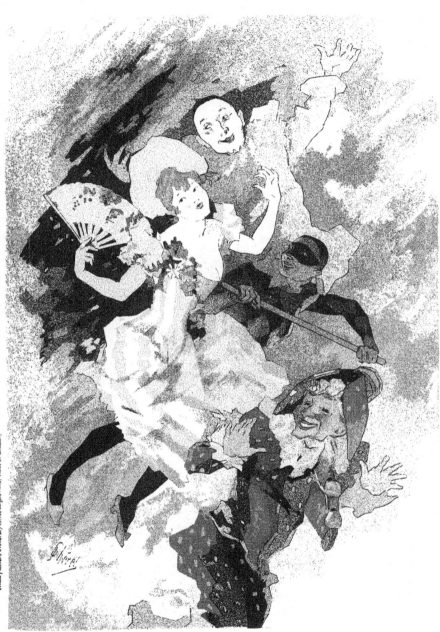

LES AFFICHES ILLUSTRÉES

G BOUDET. Editeur

IMPRIMERIE CHAIX

J. Offenbach. The grand duchess : Miss Emily Sol-
dene.
Col. en haut. : 76 × 49, sig. à g. Imp. Chéret,
rue Brunel.
Nombreux changements dans la composition, sauf
pour ce qui concerne les trois principaux personnages.
(*Affiche pour Londres.*)
(*Voir le n° 24.*)

30. — 1869. Bouffes-Parisiens. **LA PRINCESSE DE
TRÉBIZONDE**, musique de J. Offenbach.
Doub. col. en haut. : 1.14 × 78, sig. à dr. Imp. Che-
ret, rue Brunel.
(*Voir les n° 28 et 39.*)

31. — 1869. Théatre des Folies-Dramatiques. **LE
PETIT FAUST**, opéra-bouffe, en 3 actes. Paroles de
MM. Hector Crémieux et Jaime fils, musique de
Hervé.
Col. en haut. : 68 × 52, sig. à dr. Imp. Chéret,
rue Brunel.
Noir et blanc sur fond dégradé gris et jaune pâles.
Cette affiche a été reproduite dans les *Affiches
illustrées*, 1886.
(*Voir les n° 32 et 33.*)

32. — 1869. Lyceum. **LITTLE FAUST**. Hervé, Written
by H. Farnie.
Doub. col. en haut. : 1.22 × 83, sig. au milieu.
Drawn & printed by J. Chéret, rue Brunel.
(*Affiche pour Londres.*)
(*Voir les n° 31 et 33.*)

33. — 1869. Lyceum. **LITTLE FAUST**. Hervé. Written
by H. Farnie.
1/2 col. en haut. : 62 × 46, sig. au milieu. Drawn &
printed by J. Chéret, rue Brunel.
(*Affiche pour Londres.*)
(*Voir les n° 31 et 32.*)

34. — 1869. Grand succès des Folies-Dramatiques.
LES TURCS, musique de Hervé, paroles de MM. Hec-
tor Crémieux et Adolphe Jaime.
Doub. col. en haut. : 1.00 × 63, non sig. Imp. Chéret,
rue Brunel.
Tirage en noir sur blanc.
(*Voir le n° 35.*)

35. — 1869. Théatre des Folies-Dramatiques. **LES
TURCS**, musique de Hervé, opéra-bouffe en 3 actes,
paroles de MM. H. Crémieux et A. Jaime.
Col. en haut. : 70 × 52, sig. à dr. Imp. Chéret,
rue Brunel.
(*Voir le n° 34.*)

36. — 1869. Théatre des Variétés. **LES BRIGANDS**
opéra-bouffe en 3 actes, de MM. H. Meilhac et Ludo-
vic Halévy, musique de J. Offenbach.
Col. en haut. : 71 × 56, sig. à g. Imp. Chéret,
rue Brunel.
Il existe un autre tirage de la même affiche avec
l'adresse : Colombier, éditeur, 6, rue Vivienne, Paris.
(*Voir les n° 37 et 45.*)

37. — 1869. Théatre des Variétés. Tous les soirs, **LES
BRIGANDS**, opéra-bouffe en 3 actes, de MM. H. Meil-
hac et Ludovic Halévy, musique de J. Offenbach.
Doub. col. en haut. : 98 × 65, sig. à g. Imp. Chéret,
rue Brunel.
(*Voir les n° 36 et 45.*)

38. — 1870. Gaiety. **PRINCESS OF TREBIZONDE**, J. Offen-
bach.
Col. en haut. : 76 × 48, sig. à g. Drawn & Printed,
by J. Cheret, r. Brunel.
(*Affiche pour Londres.*)
(*Voir les n° 28 et 30.*)

39. — 1871. Théatre des Variétés. **LE TRONE D'ÉCOSSE**,
opéra-bouffe en 3 actes, musique de Hervé, paroles
de Hector Crémieux et Adolphe Jaime.
Col. en haut. : 65 × 47, sig. à dr. et datée 71. Jules
Chéret, imprimeur, Paris et Londres.

40. — 1871. Bouffes-Parisiens. **BOULE DE NEIGE**,
musique de J. Offenbach.
Doub. col. en haut. : 96 × 67, sig. à g. et datée 71.
Imp. Chéret, Paris et Londres.

41. — 1873. Bouffes-Parisiens. **LA QUENOUILLE DE
VERRE**, opéra-bouffe en trois actes, musique de
M. Charles Grisart, paroles de MM. A. Milland et
H. Moreno.
Col. en haut. : 67 1/2 × 52, sig. à dr. Imp. Chéret, rue
Brunel.

42 et 42 bis. — 1875. Théatre de la Gaité. **LE VOYAGE
DANS LA LUNE**, opéra-bouffe en 4 actes et 23 ta-
bleaux. Paroles de MM. A. Vanloo, E. Leterrier et
A. Mortier, musique de J. Offenbach.
Doub. col. en haut. : 1.20 × 83, sig. à dr. Imp. Ché-
ret, rue Brunel.
Affiche empêchée : Les maillots des danseuses sont
découverts.
Affiche autorisée : Les maillots sont en partie cou-
verts.

43. — 1875. Grand succès du Théatre de la Renais-
sance. **LA REINE INDIGO**, opéra-bouffe en 3 actes et
4 tableaux. Paroles de MM. A. Jaime et V. Wilder,
musique de Johann Strauss, de Vienne.
Col. en haut. : 71 × 53, sig. à dr. Imp. Chéret, rue
Brunel.

44. — 1875. Théatre Taitbout. **LA CRUCHE CASSÉE**,
opéra-bouffe en 3 actes. Paroles de Jules Moinaux et
Jules Noriac, musique de Léon Vasseur.
Col. en haut. : 77 × 56, sig. à g. Imp. Chéret, rue
Brunel.

45. — 1878. Théatre de la Gaité. **LES BRIGANDS**,
opéra-bouffe en 4 actes. Paroles de MM. H. Meilhac
et L. Halévy, musique de M. J. Offenbach.
Col. en haut. : 78 × 58, sig. à g. Imp. Chéret et Cie,
rue Brunel.
(*Voir les n° 36 et 37.*)

46. — 1884. Théatre des Nouveautés. **LE CHATEAU
DE TIRE-LARIGOT**, opérette fantastique, trois actes et
dix tableaux. Paroles de MM. Ernest Blum et Raoul
Toché, musique de Gaston Serpette.
Col. en haut. : 67 × 50, sig. à g. et datée 84. Imp.
Chaix (succ. Chéret), rue Brunel.

47. — 1885. Théatre des Variétés. **MAM'ZELLE GA-
VROCHE**, comédie-opérette en 3 actes. Paroles de
MM. E. Gondinet, E. Blum et A. de Saint-Albin, mu-
sique de Hervé.
Col. en haut. : 67 × 50, sig. au milieu. Imp. Chaix
(succ. Chéret), rue Brunel.

BALLETS

48. 1881. Opéra. **COPPELIA,** ballet en 2 actes et 3 tableaux de MM. Ch. Nuitter et Saint-Léon, musique de Léo Delibes.
Col. en haut. : 69 × 54, sig. à g. Imp. Chéret, rue Brunel.

49. — 1884. Théâtre national de l'Opéra. **LA FARANDOLE,** ballet en 3 actes de NN. Ph. Gille, A. Mortier, L. Mérante, musique de Th. Dubois.
Col. en haut. : 65 1/2 × 50, sig. à dr. Imp. Chaix, (succ. Chéret), rue Brunel.
Noir et blanc sur teinte vert d'eau.

50. — 1886. Théâtre national de l'Opéra. **LES DEUX PIGEONS,** ballet en deux actes, par Henri Régnier et Louis Mérante, musique de Andrè Messager.
Col. en haut. : 62 × 47, sig. à g. Imp. Chaix (succ. Chéret), rue Brunel.
Sanguine et blanc sur teinte chine.
Cette affiche, l'une des plus jolies de Chéret, n'a pas été acceptée, il n'en a été tiré que quelques épreuves et la pierre a été effacée.
(*Voir le n° 51.*)

51. — 1886. Théâtre national de l'Opéra. **LES DEUX PIGEONS,** ballet en deux actes, par Henri Régnier et Louis Mérante, musique de André Messager.
Col. en haut. : 63 × 47, sig. à dr. Imp. Chaix (succ. Chéret), rue Brunel.
Bistre et blanc sur teinte chine. Quelques épreuves ont été tirées en sanguine. Affiche publiée. La composition est absolument différente de celle qui précède.
(*Voir le n° 50.*)

52. — 1886. Eden-Théâtre. **VIVIANE,** ballet en 5 actes et 9 tableaux de N. Edmond Gondinet, musique de MM. Raoul Pugno et Clément Lippacher.
Col. en haut. : 67 × 49, sig. à dr. Imp. Chaix (succ. Chéret), r. Brunel.
Quelques épreuves tirées en noir.

PANNEAUX DÉCORATIFS

53. — 1891. Panneau décoratif. **LA PANTOMIME.**
Doub. col. en haut. : 1.19 × 82, sig. à g. Imp. Chaix (ateliers Chéret), rue Bergère.

54. — 1891. Panneau décoratif. **LA MUSIQUE.**
Doub. col. en haut. : 1.19 × 82, sig. à g. Imp. Chaix (ateliers Chéret), rue Bergère.

55. — 1891. Panneau décoratif **LA DANSE.**
Doub. col. en haut. : 1.19 × 82, sig. à g. Imp Chaix (ateliers Chéret), rue Bergère.

56. — 1891. Panneau décoratif. **LA COMÉDIE.**
Doub. col. en haut. : 1.19 × 82, sig. au milieu. Imp Chaix (ateliers Chéret), rue Bergère.

FOLIES-BERGÈRE

57. — Folies-Bergère. **LE GÉANT SIMONOFF ET LA PRINCESSE PAULINA,** la poupée vivante.
1/2 col. en haut. : 74 × 28, sig. à g. Imp. Chéret, rue Brunel.
(*Robe verte. Les spectateurs sont au second plan.*)
(*Voir le n° 68.*)

58. — Folies-Bergère. **CIRQUE CORVI.** Quadrupèdes et quadrumanes.
1/2 col. en haut. : 53 × 38, sig. à dr. Imp. Chéret, rue Brunel.

59. — Folies-Bergère. **TAUREAU DOMPTÉ ET DRESSÉ.**
1/2 col. en haut. : 54 × 39, sig. au milieu. Imp. Chéret, rue Brunel.

60. — Folies-Bergère. **LES ALMÉES.**
Quad. col. en haut. : 1.69 × 1.14, sig. à g. Imp. Chéret, rue Brunel.

61. — Tous les soirs à 8 heures. Folies-Bergère. **LES CHIENS GYMNASTES** présentés par N. Gordon.
Doub. col. en haut. : 1.06 × 81, non sig. Imp. Chéret, rue Brunel.
Tirage en noir sur papier jaune.

62. — Folies-Bergère. **LEONATI VÉLOCIPÉDISTE, DALVINI JONGLEUR ÉQUILIBRISTE.**
1/2 col. en haut. : 54 × 39, sig. à dr. Imp. Chéret, rue Brunel.

63. — Folies-Bergère. Tous les soirs, **D' CARVER, LE PREMIER TIREUR DU MONDE.**
1/2 col. en haut. : 54 × 39, sig. à g. Imp. Chéret, rue Brunel.
(*Tir à pied.*)

64. — Folies-Bergère. **TROUPE JAPONAISE DE YEDDO.**
1/2 col. en haut. : 55 × 41, sig. à dr. Imp. Chéret, rue Brunel.

65. — Tous les soirs. FOLIES-BERGÈRE, **LES ELLIOTS.**
1/2 col. en haut. : 54 × 39, sig. à g. Imp. Chéret, rue Brunel.

66. — FOLIES-BERGÈRE. **MISS LALA.**
1/2 col. en haut. : 54 × 39, sig. à g. Imp. Chéret, rue Brunel.

67. — FOLIES-BERGÈRE. Saison d'été, tous les soirs. **SKATING CONCERT.**
1/2 col. en haut. : 56 × 37 1/2, sig. à g. Imp. Chéret, rue Brunel.
(*Tête de femme.*)

68. — FOLIES-BERGÈRE. **LE GÉANT SIMONOFF ET LA PRINCESSE PAULINA,** la poupée vivante.
1/2 col. en haut. : 74 × 28, non sig. Imp. Cheret, rue Brunel.
(*Robe rouge. Les spectateurs sont au premier plan.*)
(*Voir le n° 57.*)

69. — FOLIES-BERGÈRE. Saison d'été, tous les soirs. **SKATING-CONCERT.**
Doub. col. en haut. : 1.18 × 82, sig. à dr. Imp. Chéret, rue Brunel.

70. — 1874. FOLIES-BERGÈRE, **TROUPE BUGNY.** Chiens, singes, chevaux.
Col en haut. : 72 × 49, sig. à g. Imp. Cheret, rue Brunel.

71. — 1874. FOLIES-BERGÈRE. **LES TZIGANES.**
Doub. col. en larg. : 1.20 × 87, sig. à dr. et datée 74. Imp. Chéret, rue Brunel.
(*Voir le n° 72.*)

72. — 1874. FOLIES-BERGÈRE. **LES TZIGANES.**
Col. en haut. : 78 × 51, sig. à g. et datée 74. Imp. Chéret, rue Brunel.
(*Voir le n° 71*).

73. — 1875. **LA TROUPE JAPONAISE.**
Doub. col. en haut. : 1.17 × 80, non sig. Imp. Chéret, rue Brunel.
(*Cette affiche ne porte pas d'autre lettre, elle a été faite pour les* FOLIES-BERGÈRE.)

74. — 1875. Tous les soirs à 8 heures. FOLIES-BERGÈRE, 32, rue Richer. O. Métra. **TRAVAUX DE VOLTIGE, BALLETS, PANTOMIMES, OPÉRETTES.** Prix unique 2 fr. toutes places non louées.
Col. en haut. : 78 × 49, sig. à g. Imp. Cheret, Brunel.

75. — 1875. Tous les soirs à 8 heures. FOLIES-BERGÈRE. **TRAVAUX DE VOLTIGE, BALLETS, PANTOMIMES, OPÉRETTES.** O. Métra et son orchestre. Prix unique 2 fr. à toutes places non louées.
1/2 col. en haut. : 52 × 41, sig. à g. et datée 75. Imp. Chéret, rue Brunel.
(*Vue de la salle.*)

76. — 1875. Tous les soirs. FOLIES-BERGÈRE. **JEFFERSON, L'HOMME POISSON.**
Col. en haut. : 75 × 55, sig. à g. Imp. Cheret, rue Brunel.

77. — 1875. FOLIES-BERGÈRE. Tous les soirs **HOLTUM,** l'homme aux boulets de canon.

Col. en haut. : 74 × 56, sig. a g. Imp. Chéret, rue Brunel.

78. — 1875. FOLIES-BERGÈRE. Tous les soirs **LE DOMPTEUR NOIR.** Delmonico, lions et tigres.
Col. en haut. : 76 × 57, sig. à g. Imp. Chéret, rue Brunel.
(*Voir les n° 230 et 267.*)

79. — 1875. FOLIES-BERGÈRE. **LA CHARMEUSE DE SERPENTS,** tous les soirs.
Col. en haut. : 73 × 55, sig. à dr. Imp. Chéret, rue Brunel.

80. — 1875. Tous les soirs à 8 heures. FOLIES-BERGÈRE. Hubans, 32, rue Richer. **PANTOMIMES, OPÉRETTES, TRAVAUX DE VOLTIGE, BALLETS.** Prix unique 2 fr. à toutes places non marquées.
1/2 col. en haut. : 56 × 39, sig. à g. Imp. Chéret, rue Brunel.
(*Voir le n° 81.*)

81. — 1876. **LA MÊME,** avec quelques modifications de détails dans la composition ; dans le texte, le nom de O. Métra est substitué à celui de Hubans.
1/2 col. en haut. : 56 × 39, sig. à g. et datée 76. Imp. Chéret, rue Brunel.
(*Voir le n° 80.*)

82. — 1877. FOLIES-BERGÈRE. **LES GIRARD.**
1/2 col. en haut. : 54 × 40 1/2, non sig. Imp. Chéret, rue Brunel.
Le fond de l'affiche est rouge. La composition est la même que pour l'*Horloge.*
(*Voir le n° 139.*)

83. — 1877. **FOLIES-BERGÈRE EN VOYAGE,** sous la direction de N. A. Dignat, administrateur des Folies-Bergère de Paris.
Opérette, ballet, pantomime anglaise, clowns, chiens gymnastes, chansonnettes, ouistiti, danseur de corde, etc. (24 artistes).
Col. en haut. : 68 × 56, sig. à dr. Imp. Chéret, rue Brunel.

84. — 1877. FOLIES-BERGÈRE. **MISS LEONA DARE,** tous les soirs.
1/2 col. en haut. : 57 × 38, sig. à g. Imp. Chéret, rue Brunel.

85. — 1877. **LE NOUVEAU GUILLAUME TELL.** Tous les soirs, FOLIES-BERGÈRE.
1/2 col. en haut. : 54 × 37, sig. à g. Imp. Chéret, rue Brunel.

86. — 1877. FOLIES-BERGÈRE. Tous les soirs les **ÉLÉPHANTS ET SIR EDMUNDS.**
1/2 col. en haut. : 55 × 39, sig. au milieu. Imp. Chéret, rue Brunel.

87. — 1877. FOLIES-BERGÈRE. Tous les soirs **POONAH ET DELHI,** présentés par N. C. H. Harrington.
1/2 col. en haut. : 55 × 38 1/2, sig. au milieu. Imp. Chéret et Cie, rue Brunel.

88. — 1877. Tous les soirs. FOLIES-BERGÈRE. **LA TROUPE BROWN,** vélocipédistes.
1/2 col. en haut. : 56 × 39, sig. à dr. Imp. Chéret et Cie, rue Brunel.

89. — 1878. Folies-Bergère. Tous les soirs à 8 h.
UNE SOIRÉE EN HABIT NOIR. les Hanlon-Lees.
1/2 col. en haut. : 53 × 38, sig. à dr. Imp. Chéret et
Cie, rue Brunel.

90. — 1878. Folies-Bergère. Tous les soirs D' CAR-
VER, LE PREMIER TIREUR DU MONDE.
1/2 col. en haut. : 53 × 39, non signé. Imp. Chéret
et Cie, rue Brunel.
(*Tir à cheval.*)

91. — 1878. Tous les soirs, Folies-Bergère. HOLTUM
L'ÉCARTELÉ.
1/2 col. en haut. : 56 × 39, sig. à dr. Imp. Chéret et
Cie, rue Brunel.

92. — 1878. Folies-Bergère. Tous les soirs, LES ZOU-
LOUS.
1/2 col. en haut. : 53 × 39, non sig. Imp. Chéret et
Cie, rue Brunel.

93. — 1878. Folies-Bergère. TOUS LES SOIRS À 8
HEURES, prix unique 2 fr. à toutes places non louées.
1/2 col. en haut. : 57 × 38, non sig. Imp. J. Chéret et
Cie, rue Brunel.
(*Vue générale des deux salles.*)

94. — 1878. Folies-Bergère. DO, MI, SOL, DO. Les
Hanlon-Lees.
1/2 col. en haut. : 56 1/2 × 39, non sig. Imp. Chéret
et Cie, rue Brunel.

95. — 1878. Tous les soirs, Folies-Bergère. LES
GARETTA, ÉQUILIBRISTES ET CHARMEURS DE PI-
GEONS.
1/2 col. en haut. : 54 × 38, sig. à dr. Imp. J. Chéret
et Cie, rue Brunel.

96. — 1878. Folies-Bergère. Tous les soirs à 8 heures,
LE SPECTRE DE PAGANINI.
1/2 col. en haut. : 57 1/2 × 38, sig. au milieu. Imp.
Chéret et Cie, rue Brunel.

97. — 1878. Buffet des Folies-Bergère. TARIF DES
CONSOMMATIONS.
1/2 col. en haut. : 60 × 44, non sig. Imp. Chéret,
rue Brunel.

98. — 1879. Folies-Bergère. Tous les soirs, LIONS ET
LIONNES DE M. BELLIAM.
1/2 col. en haut. : 54 × 39, sig. à dr. Imp. Chéret et
Cie, rue Brunel.

99. — 1879. Folies-Bergère. Tous les soirs, LES
FRÈRES RAYNOR, virtuoses grotesques.
1/2 col. en haut. : 55 × 40, sig. au milieu. Impr. Ché-
ret, rue Brunel.

100. — 1879. Folies-Bergère. Tous les soirs. LES
PHOÏTES.
1/2 col. en haut. : 56 × 39, sig. à dr. Imp. Chéret, rue
Brunel.

101. — 1879. Folies-Bergère. DIVERTISSEMENT IN-
DIEN. Miss. O. Nati et les frères Onra.
1/2 col. en haut. : 55 × 38, sig. à g. Imp. Chéret et
Cie, rue Brunel.

102. — 1879. Folies-Bergère. Tous les soirs, LA VRAIE
ZAZEL.

1/2 col. en haut. : 55 × 38, sig. à g. et datée 79. Imp.
Chéret et Cie, rue Brunel.

103. — 1879. Théâtre des Folies-Bergère. LES
SPHINX, divertissement en trois tableaux, musique
d'Hervé.
1/2 col. en haut. : 55 × 39, sig. à dr. Imp. Chéret et
Cie, rue Brunel.

104. — 1879. Folies-Bergère. EMMA JUTAU.
1/2 col. en haut. : 53 × 39, sig. à dr. Imp. Chéret,
rue Brunel.

105. — 1880. Folies-Bergère. MONACO, divertissement
en trois tableaux.
1/2 col. en haut. : 55 × 38, sig. à dr. Imp. Chéret,
rue Brunel.

106. — 1880. Folies-Bergère. LA TARANTULE.
1/2 col. en haut. : 53 × 38, sig. à dr. et datée 1880.
Imp. J. Chéret, rue Brunel.

107. — 1880. Folies-Bergère. Tous les soirs. UN
TABLEAU POUR RIEN.
1/2 col. en haut. : 54 × 38, non sig. Imp. Chéret,
rue Brunel.

108. — 1881. Folies-Bergère. ACHILLES, L'HOMME
CANON.
1/2 col. en haut. : 52 × 38, sig. à dr. Imp. Chéret,
rue Brunel.

109. — 1881. Folies-Bergère. LA MUSIQUE DE L'AVE-
NIR PAR LES BOZZA.
1/2 col. en haut. : 56 × 38, sig. à dr. Imp. Chaix
(succ. Chéret), rue Brunel.
Cette affiche a été reproduite dans les *Affiches
illustrées* de 1886 et dans la *Gazette des Beaux-
Arts*.

110. — 1892. Folies-Bergère. LE MIROIR, pantomime
de René Maizeroy, musique de Desormes.
Doub. col. en haut. : 1.18 × 82, sig. à dr. Imp. Chaix
(ateliers Chéret), rue Bergère.
Quelques épreuves avant la lettre.
Quelques épreuves sur papier fort, tirage de luxe.
Quelques épreuves tirées en noir.

111. — 1893. Folies-Bergère. L'ARC-EN-CIEL, ballet-
pantomime en trois tableaux.
Doub. col. en haut. : 1.21 × 81, sig. à g. Imp. Chaix
(ateliers Chéret), rue Bergère.
Quelques épreuves d'artiste en couleur, avant la
lettre et avant l'adresse de l'imprimeur.
Quelques épreuves tirées en noir.

112. — 1893. Folies-Bergère. ÉMILIENNE D'ALENÇON,
tous les soirs.
Col. en haut. : 80 × 54, sig. à dr. et datée 93. Imp.
Chaix (ateliers Chéret), rue Bergère.
Émilienne d'Alençon agréablement dévêtue, danse
un pas. Au premier plan, un vieillard, aidé d'un para-
pluie jaune se voile la face.
Quelques épreuves avant la lettre.

113 — 1893. Folies-Bergère. LOÏE FULLER.
Doub. col. en haut. : 1.10 × 82, sig. à dr. Imp. Chaix
(ateliers Chéret), rue Bergère.
Quatre tirages différents :

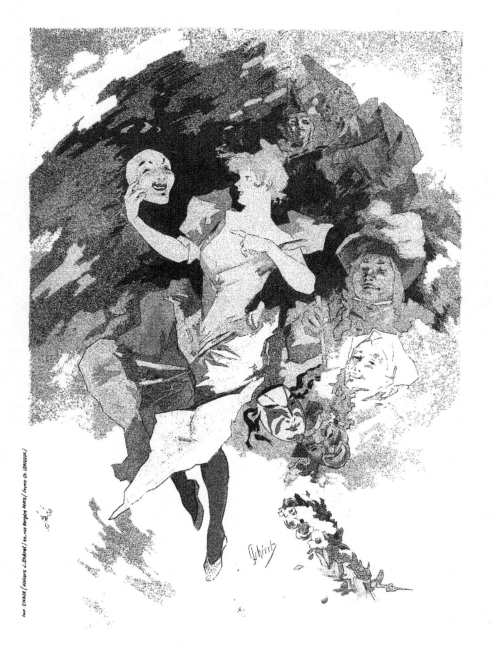

LES AFFICHES ILLUSTRÉES

G BOUDET. Éditeur

IMPRIMERIE CHAIX

1° Vert et rouge orangé, fond brun noir·
2° Vert et orange, fond vert foncé ;
3° Jaune et violet, fond bleu foncé·
4° Bleu et jaune, fond bleu foncé.

114. — 1893. FOLIES-BERGÈRE. **FLEUR DE LOTUS,** ballet-pantomime en 2 tableaux de M. Armand Silvestre

musique de M. L. Desormes, mise en scène de Mme Mariquita.
 Doub. col. en haut. : 1.19 × 80, sig. à g. et datée 93. Imp. Chaix (ateliers Chéret), rue Bergère.
 Quelques épreuves avant la lettre.
 Quelques épreuves sur papier fort, tirage de luxe.
 Quelques épreuves tirées en noir.

TERTULIA

115. — 1871. **PAUL LEGRAND.** Pantomime.
 1/2 col. en haut. : 48 × 38, sig. à g. et datée 71. Imp. Chéret, rue Brunel.
 Quelques épreuves tirées en noir.
 (*Médaillon de Paul Legrand, en pierrot.*)

116. — 1871. TERTULIA. **CAFÉ, SPECTACLE,** 7, rue Rochechouart.

 Doub. col. en haut. : 1.19 × 82, sig. à g. et datée 71. J. Chéret, Paris et Londres.
 (*Paul Legrand en pierrot ; une danseuse espagnole*)

117. — 1872. **TERTULIA. PAUL LEGRAND,** Macé-Montrouge, opérettes, pantomimes, vaudevilles, ballets, café spectacle, 7, rue Rochechouart, près la place Cadet.
 1/4 col. en haut. : 39 × 30, non sig. Imp. J. Chéret Paris et Londres.

CONCERT DU XIXᵉ SIÈCLE

118. — 1876. **CONCERT DU XIX° SIÈCLE,** 61, rue du Château-d'Eau. Immense succès. Tous les soirs à 7 h. 1/2. Troupe : MM. Bruet-Derame... Mmes Dufresny, Murger..... Duos, opérettes, vaudevilles, comédies, clowns, ballets.....
 Doub. col. en haut. : 1.18 × 82, sig. à dr. Imp. Chéret, rue Brunel.

119. — 1876. **CONCERT DU XIX° SIÈCLE,** 61, rue du Château d'Eau, 61. Entrée libre. Ce soir, débuts de Madame JULIETTE D'ARCOURT.

 1/2 col en haut : 58 × 37, sig. à dr. Imp. Chéret, rue Brunel.
 (*Portrait de J. d'Arcourt.*)

120. — 1881. **CONCERT DU XIX° SIÈCLE,** 61, rue du Château-d'Eau. F. Wohanka, chef d'orchestre Entrée libre
 1/2 col. en haut. : 51 × 40, sig. à dr. Imp. Chaix, (succursale Cheret), rue Brunel.
 Une folie soutient de sa main droite une lyre et agite un tambourin de sa main gauche. Amours et attributs de musique, à droite une chanteuse.

CONCERT DE L'HORLOGE

121. — 1876. Spectacle-promenade de L'HORLOGE. Champs-Élysées tous les soirs. **GARÇON DE CAFÉ** portant un plateau sur lequel se trouvent danseuses, équilibristes, clowns et chanteurs.
 Doub. col. en haut. : 1.16 × 82, sig. à g. Imp. Chéret, rue Brunel.
 Cette affiche a été reproduite dans les *Affiches illustrees* de 1886.
 (*Voir le n° 124*)

122. — 1876. Concert-promenade de l'HORLOGE. Champs-Élysées. **LES MAJILTONS.**
 1/2 col. en haut. : 57 × 37, sig. à dr. et date 76. Imp. Chéret, rue Brunel.
 La composition est la même que celle du *Théâtre royal.*
 (*Voir le n° 231.*)

123. — 1876. Concert-promenade de l'HORLOGE, Champs-Élysées. **DÉBUTS DE L'HOMME-FEMME SOPRANO.**

 1/2 col. en haut. : 56 × 37, sig. à g. Imp. Cheret, rue Brunel.
 Un homme en habit noir soutient un médaillon de femme.

124. — 1876. Spectacle-promenade, l'HORLOGE, Champs-Élysées, tous les soirs, prix unique, 1 fr. **GARÇON DE CAFÉ** portant un plateau sur lequel se trouvent danseuses, équilibristes, clowns et chanteurs.
 1/2 col. en haut. : 53 × 40, sig. à dr. Imp. Cheret, rue Brunel.
 Divers changements dans la composition.
 (*Voir le n° 121.*)

125. — 1876. Concert-promenade de l'HORLOGE Champs-Élysées. **L'HOMME-FEMME SOPRANO.**
 1/2 col. en haut. : 56 × 36 1/2, sig. à dr. Imp. Chéret, rue Brunel.
 Une femme en pied soutient un médaillon d'homme.

126. — 1876. Concert-promenade l'Horloge, Champs-Élysées. **DUO DES CHATS,** débuts de N. et Mlle Martens.
1/2 col. en haut. : 56 1/2 × 35 1/2, sig. à g. Imp. Chéret, rue Brunel.

127. — 1877. Concert-promenade de l'**HORLOGE.** Tous les soirs, concert, opérettes, chants, pantomimes, ballets.
1/2 col. en haut. : 56 × 39, sig. à dr. Imp. J. Chéret, rue Brunel.

128. — 1877. L'Horloge. **LES FRÈRES LÉOPOLD.**
1/2 col. en haut. : 55 × 39, sig. à dr. Imp. Chéret, rue Brunel.
Clowns lançant des chapeaux.

129. — 1877. L'Horloge, Champs-Élysées, **LES FRÈRES LÉOPOLD.**
1/2 col. en haut. : 56 × 38, sig. à g. Imp. J. Chéret, rue Brunel.
Trois gymnastes à la barre fixe.

130. — 1877. L'**HORLOGE,** Champs-Élysées.
1/2 col. en haut. : 54 × 39, sig. à g. Imp Chéret, rue Brunel.
Vue de la scène et de la salle. Au premier plan des enfants supportent un cartouche sur lequel se trouvent ces mots : couverture mobile.

131. — 1877. L'Horloge. Tous les soirs, **LE MAJOR BURK.**
1/2 col. en haut. : 55 × 39, non sig. Imp. Chéret, rue Brunel.

132. — 1877. L'Horloge, **LES CHIARINI.**
1/2 col. en haut. : 55 × 40, sig. à dr. Imp. Chéret, rue Brunel.

133 — 1877. L'Horloge. Tous les soirs, **LE PÉKIN DE PÉKIN,** créé par Suiram.
1/2 col. en haut. : 55 × 37, sig. à dr. Imp. Chéret et Cie, rue Brunel.

134. — 1877. L'Horloge, Champs-Élysées, **VAUGHAN.**
1/2 col. en haut. : 56 × 38 1/2, sig. à g. Imp. Chéret et Cie, rue Brunel.
Charmeur d'animaux.

135. — 1878. L'Horloge. Champs-Élysées. Tous les soirs. **DERAME.**
1/2 col. en haut. : 57 × 37 1/2, sig. à g. Imp. Chéret et Cie, rue Brunel.
Types de Derame dans divers rôles.

136. — 1879. Concert de l'Horloge, Champs-Élysées. La plus grande attraction du moment. **MARTENS, TYPES ET SCÈNES TINTAMARESQUES.**
1/2 col. en haut. : 55 × 38, sig. à dr. Imp. Chéret et Cie, rue Brunel.
Dans la partie supérieure de l'affiche : deux têtes de chats; au centre : trois médaillons, un de femme, deux d'hommes.

137. — 1879. Concert-promenade de l'Horloge, Champs-Élysées. **DÉBUTS DE LA TROUPE LAWRENCE,** artistes anglais.
1/2 col. en haut. : 56 × 37, sig. à dr. Imp. Chéret, rue Brunel.
Clowns aux sonnettes.

138. — 1879. L'Horloge, Champs-Élysées. **LES GIRARD.**
1/2 col. en haut. : 54 × 40 1/2, non sig. Imp. Chéret, rue Brunel.
Le fond de l'affiche est vert. La composition est la même que pour les *Folies-Bergère.*
(*Voir le n° 82.*)

CONCERT DE L'ALCAZAR

139. — 1868. Tous les soirs de 7 h. à 11 h. 1/2, spectacle varié, troupe française et étrangère, **ALCAZAR,** 10, faubourg Poissonnière. Opérettes, saynettes, pantomimes..... entrée libre.
Col. en larg. : 68 × 55, sig. à g. Imp. Chéret, rue Sainte-Marie.
Composition à la plume. Chanteurs allemands, danseuses, clown, patineurs, attributs divers.

140. — 1868. **LA MÊME,** avec quelques variantes dans le dessin.
1/2 col. en larg : 39 × 31, non sig. Imp. J. Chéret rue Sainte-Marie.

141. — 1868. Entrée libre. Grande scène mauresque, aspect féerique. **ALCAZAR D'ÉTÉ,** Champs-Élysées. Tous les soirs spectacle varié, troupe française et étrangère.
Col. en larg. : 63 × 55, sig. à g. Imp. Chéret, rue Sainte-Marie.
Composition à la plume. Chanteurs allemands, danseuses, clown, patineurs, attributs divers.
Mêmes dispositions que les deux précédentes.

142. — 1875. Alcazar d'Été, Champs-Élysées, **SPEC-**
TACLE, CONCERT PROMENADE. Orchestre de 70 musiciens, chefs d'orchestre Litolff & F. Barbier.....
Doub. col. en haut. : 118 × 82, sig. à dr. Imp. Chéret, rue Brunel.
Vue de la scène. A droite un pierrot, à gauche une danseuse, au premier plan, trois amours nus avec des instruments de musique ; près d'eux une mandoliniste en robe rouge.

143. — 1875. **LA MÊME** 1/2 col. en haut. : 56 × 40, sig. à dr. Imp. Chéret, rue Brunel.

144. — 1876. Alcazar d'Été, Champs-Élysées, tous les soirs : **LES RIGOLBOCHES.**
Col. en larg. : 74 × 57, sig. à g. et datée 76. Imp. Chéret, rue Brunel.
Affiche refusée.

145. — 1876. Alcazar d'Été, Champs-Élysées, tous les soirs : **LES RIGOLBOCHES.**
Col. en larg. : 74 × 58, sig. à dr. Imp. Chéret, rue Brunel.
Affiche autorisée.

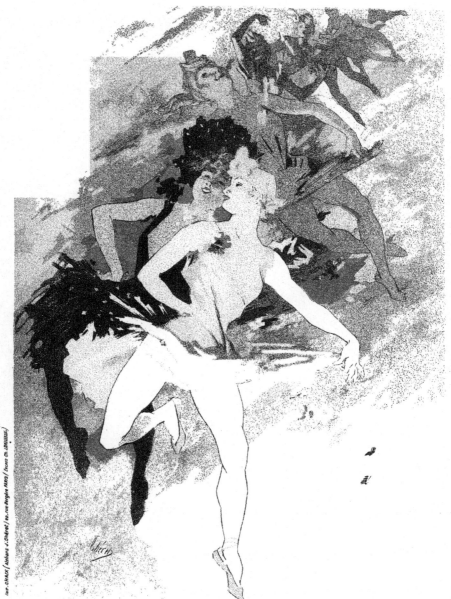

146. — 1876. Alcazar d'été, Champs-Elysées, **L'AMANT D'AMANDA**, excentricité chantée par M. Ch. Legrand. 1/2 col. en haut. : 58 × 36, sig. à dr. Imp. Chéret, rue Brunel.

147. — 1876. Alcazar d'Été, Champs-Élysées, **AMANDA**, réponse à l'amant d'Amanda, excentricité chantée par Mme Bianca. 1/2 col. en haut. : 58 × 37, sig. à g. Imp. Chéret, rue Brunel.

148. — 1886. De 1 heure à 11 heures. Alcazar d'Été. **EXHIBITION PAR FARINI KRAO.** Salon réservé : prix d'entrée 1 fr. Doub. col. en haut. : 1.15 × 81, non sig. Imp. Chaix (succ. Chéret), rue Brunel.

149. — 1888. Alcazar d'Été. Tous les soirs, **LES 4 SŒURS MARTENS.** Doub. col. en haut. : 1.03 × 81. non sig. Imp. Chaix (succ. Chéret), rue Brunel. Quelques épreuves sur papier de luxe. Quelques épreuves tirées en noir.

150. — 1890. Alcazar d'Été. **REVUE FIN DE SIÈCLE,** de Léon Garnier, costumes de Landolff. Doub. col. en haut. : 1.16 × 81, sig. à g. et datée 90. Imp. Chaix (ateliers Chéret), rue Bergère. Quelques épreuves sur papier fort, tirage de luxe. Quelques épreuves tirées en noir. Cinq épreuves tirées en bleu.

151. — 1890. Tous les soirs à 8 h. 1/2. **MAQUETTES ANIMÉES,** de Georges Bertrand. Jeudis, dimanches et fêtes, matinées à 2 h. 1/2. Alcazar d'Hiver, 10, faubourg Poissonnière. Doub. col. en haut. : 1.17 × 81, sig. à g. et datée 90. Imp. Chaix (succ. Chéret), rue Brunel. Quelques épreuves sur papier fort, tirage de luxe. Quelques épreuves tirées en noir.

152. — 1891. Alcazar d'Été. **KANJAROWA.** Doub. col. en haut. : 1.15 × 76, sig. à dr. et datée 91. Imp. Chaix (ateliers Chéret), rue Bergère. Quelques épreuves sur papier fort, tirage de luxe. Quelques épreuves tirées en noir. Portrait de Mlle Kanjarowa. La composition est la même que pour le *Casino de Paris*. (Voir le n° 186.)

153. — 1893. Tous les soirs. Alcazar d'Été, **LOUISE BALTHY.** Doub. col. en haut. : 1.10 × 79, sig. à g. et datée 93. Imp. Chaix (ateliers Chéret), rue Bergère. Quelques épreuves avant la lettre. Quelques épreuves sur papier de luxe. Quelques épreuves tirées en noir.

154. — 1895. Alcazar d'Été. **LIDIA.** Doub. col. en haut. 1.20 × 82, sig. à dr. et datée 95. Imp. Chaix (ateliers Chéret), rue Bergère. Quelques épreuves ont été tirées avec le seul nom de : Lidia. Quelques épreuves ont été tirées sans aucune lettre.

CONCERT DES AMBASSADEURS

155. — Tous les soirs à 7 h. 1/2. Entrée libre. **CONCERT AMBASSADEURS.** Doub. col. en haut. : 1.13 × 78, sig. à g. Imp. Chéret, rue Brunel. (*Sujet central entouré de 17 médaillons.*)

156. — 1875. Ambassadeurs. Tous les soirs **PERSIVANI ET VANDEVELDE.** Col. en haut. : sig. Imp. Chéret, rue Brunel.

157. — 1876. Café-concert des Ambassadeurs, Champs-Élysées. Tous les soirs. Représentation de M. Gabel. **GENEVIÈVE DE BRABANT.** Col. en haut. : 74 × 56, sig. à g. Imp. Chéret, rue Brunel. (*Duo des deux hommes d'armes.*) (*Voir le n° 158.*)

158. — 1876. **GENEVIÈVE DE BRABANT.** 1/2 col. en haut. : 42 — 27, non sig. Les deux hommes d'armes. Épreuves avant toute lettre. (*Voir le n° 157.*)

159. — 1876. Tous les soirs à 7 h. 1/2. Entrée libre. **CONCERT DES AMBASSADEURS.** Quad. col. en haut. : 1.66 × 1.16, sig. à g. Imp. Chéret, rue Brunel. (*Grande composition. Tableau de la troupe.*)

160. — 1876. Concert des Ambassadeurs. **L'ARCHE DE NOÉ,** paroles et musique de J. Costé. Col. en haut. : 74 × 56, sig. a dr. Imp. Chéret, rue Brunel.

161. — 1876. Tous les soirs. Café-concert des Ambassadeurs. **HECTOR ET FAUE.** Col. en haut. : 72 × 56, non sig. Imp. Chéret, rue Brunel.

162. — 1876. Concert des Ambassadeurs. Tous les soirs, **LES FRÈRES AVONE.** Col. en haut. : 74 × 58, sig. à dr. Imp. Chéret, rue Brunel.

163. — 1876. Café-concert des Ambassadeurs. Champs-Élysées. Tous les soirs, **LE CHARMEUR D'OISEAUX.** Entrée libre. Col. en haut. : 73 × 53, sig. à g. Imp. Chéret, rue Brunel.

164. — 1876. Café-concert des Ambassadeurs (Champs-Élysées). **L'AVALEUR DE SABRES.** Col. en haut. : 75 × 55, non sig. Imp. Chéret, rue Brunel.

165. — 1876. Café-concert des Ambassadeurs. Champs-Élysées. **LES FRÈRES LÉOPOLD.** Col. en haut. : 75 × 57, non sig. Imp. Chéret, rue Brunel.

166. — 1876. CAFÉ-CONCERT DES AMBASSADEURS. Great attraction. **PLESSIS**, l'homme-type incomparable, dit le caméléon-physionomiste. Répertoire nouveau composé spécialement par MM. Baumaine et Blondelet.
Col. en haut. : 76 × 56, sig. au milieu. Imp. Chéret, rue Brunel.

167. — 1877. CONCERT DES AMBASSADEURS. Tous les soirs, **LA FÊTE DES MITRONS**, par Bienfait et les Mogolis, paroles de Baumaine et Blondelet, musique de Deransart.
Col. en larg. : 74 × 55, sig. à g. Imp. Chéret, rue Brunel.
Cette affiche a été reproduite dans les *Affiches illustrées* de 1886.

168. — 1877. CAFÉ-CONCERT DES AMBASSADEURS. Champs-Élysées. Tous les soirs, **LES MARTINETTES.**
Col. en haut. : 77 × 57, sig. à dr. Imp. Chéret, rue Brunel.

169. — 1877. Tous les soirs. CAFÉ-CONCERT DES AMBASSADEURS. Champs-Élysées, **LES MOGOLIS**, eccentric dancers.
Col. en haut. : 77 × 59, sig. à g. Imp. Chéret, rue Brunel.

170. — 1877. **CONCERT DES AMBASSADEURS.** Champs Élysées Troupe de la saison d'été. Saison 1877.
Doub. col. en haut. : 118 × 83, non sig. Imp. Chéret, rue Brunel.
(25 *médaillons.*)

171. — 1877. CAFÉ-CONCERT DES AMBASSADEURS, Champs-Élysées. Tous les soirs, **STEWART ET H. DARE.** Entrée libre.

Col. en haut. : 72 × 56, sig. à dr. Imp. Chéret, rue Brunel.

172. — 1878. CONCERT DES AMBASSADEURS. Champs-Élysées. **LA FILLE DU FERBLANTIER**, scie en 150 000 couplets, de MM. Doyen et Marc Chautagne, créée par M. Nicol.
Col. en haut. : 73 × 60, sig. au milieu. Imp. Chéret, rue Brunel.

173. — 1881. Tous les soirs à 7 h. 1/2. Entrée libre. CONCERT DES AMBASSADEURS.
Doub. col. en haut. : 1.12 × 81, sig. au milieu. Imp. Chaix (succ. Chéret), rue Brunel.
Sujet central entouré de 21 médaillons.

174. — 1881. LA MÊME, avec changements dans les médaillons.
Doub. col. en haut. : 1.12 × 81, sig. au milieu. Imp. Chaix (succ. Chéret), rue Brunel.

175. — 1883. **CONCERT DES AMBASSADEURS.** Tous les soirs 7 h. 1/2. Entrée libre dimanches et fêtes, représentation de jour.
Doub. col. en haut. : 1.16 × 81, sig. à g. et datée 83. Imp. Chaix (succ. Chéret), rue Brunel.
(*Grand sujet central.* Au-dessus et au-dessous des cartes à jouer représentant la troupe de l'établissement.)

176. — 1884. Tous les soirs à 7 h. 1/2 entrée libre. **CONCERT DES AMBASSADEURS.** Chants, opérettes, ballets, acrobates, prestidigitation. Champs-Élysées. Dimanches et fêtes représentations de jour.
Doub. col. en haut. : 1.15 × 80, sig. à g. et datée 84. Imp. Chaix (succ. Chéret), rue Brunel.

CONCERTS DIVERS

177. — Tous les soirs à 8 h. 1/2. **CAPRICE-CONCERT**, ancien skating-rink sur la plage de Trouville
1/2 col. en haut. : 52 × 38, non sig. Imp. Chéret, rue Brunel.
Éventail et fleurs.

178. — **FANTAISIES MUSIC-HALL.** Tous les soirs à 8 h., entrée 2 fr. à toutes places non réservées. Dimanches et fêtes, matinées musicales.
Doub. col. en haut. : 1.17 × 83, sig. à dr. Imp. Chéret, rue Brunel.

179 — 1876. **TROUPE SUÉDOISE** sous la direction de M. Ch. Alphonso. HARMONIE, 64, faubourg St-Martin.
Doub. col. en haut. : 1.14 × 82, sig. à g. Imp. Chéret, rue Brunel.
Tirage en noir sur papier jaune.

180. — 1877. **FOLIES-MONTHOLON.** Concert-spectacle, entrée libre. Opérettes, ballets, pantomimes, gymnastes, intermèdes. Direction M. Comy, 7, rue Rochechouart.
Col. en haut. : 74 × 56, sig. à dr. Imp. Chéret, rue Brunel.

181. — 1882. ÉDEN-CONCERT. **MISS MARILLA**, la femme athlète, 17, boulevard Sébastopol.
Doub. col. en haut. : 1.18 × 81, sig. à g. Imp. Chaix (succ. Chéret), rue Brunel.

182. — 1882. **MISS MARILLA**, la femme athlète.
Doub. col. en haut. : 1.17 × 82, sig. à g. Imp. Chaix (succ. Chéret), rue Brunel.
Tirage avant la lettre suivante : Éden-Concert, 17, boulevard Sébastopol.

183. — 1884. Champs-Élysées (*ancien concert Besselièvre*). Tous les soirs à 8 h. 1/2. **SPECTACLE, CONCERT, KERMESSE.** Prix d'entrée 1 franc.
1/2 col. en haut. : 52 × 37, sig. à g. Imp. Chaix (succ. Chéret), rue Brunel.
Éventail rouge sur lequel se trouvent les mots Jardin de Paris, Ch Zidler, directeur. Masque, pipeaux et fleurs.

184. — 1889. Exposition universelle de 1889, PALAIS DU TROCADÉRO, **GRAND CONCERT RUSSE** de la célèbre chapelle nationale Dmitri Slavianskij d'Agréneff, 60 exécutants.
Doub. col. en haut. : 1.17 × 82, non sig. Imp. Chaix (succ. Chéret), rue Brunel.

185. — 1891. Entrée 2 fr. Casino de Paris, **CAMILLE STEFANI.** Tous les soirs, concert-spectacle-bal. Fête de nuit les mercredis et samedis.
Quad. col. en haut. : 2.39 × 81, sig. à dr. et datée 91.
Imp. Chaix (ateliers Cheret), rue Bergère.
Quelques épreuves en tirage de luxe.
Quelques épreuves tirées en noir.
(*Voir le* nᵒ 187.)

186. — 1891. Casino de Paris. Tous les soirs : **KANJA-ROWA.**
Doub. col. en haut. : 1.16 × 81, sig. à dr. et datée 91.
Imp. Chaix (ateliers Chéret), rue Bergère.
La composition est la même que pour l'*Alcazar d'Eté*.
(*Voir le* nᵒ 152.)

187. — 1891. Casino de Paris. Entrée 2 fr. **CAMILLE STEFANI.** Tous les soirs, concert-spectacle-bal. Fêtes de nuit les mercredis et samedis.
Col. en haut. : 79 × 56, sig. à g. Imp. Chaix (ateliers Chéret), rue Bergère.
(*Voir le* nᵒ 185.)

188. — 1891. **YVETTE GUILBERT.** Au Concert Parisien, tous les soirs à 10 heures.

Doub. col. en haut. : 1 18 × 84, sig. à dr. et datée 91.
Imp. Chaix (ateliers Cheret), rue Bergère.
Quelques épreuves sur papier fort, tirage de luxe, avant la lettre.
Quelques épreuves tirées en noir.

189. — 1894. **ELDORADO.** Music-hall, tous les soirs, boulevard de Strasbourg, 4.
Doub. col. en haut : 1.18 × 82, sig. à dr. et datée 94.
Imp. Chaix (ateliers Cheret), rue Bergère.
Sur un fond rouge, en forme de tambourin, s'enlève une folie, revêtue d'une robe verte. Au premier plan, dans le bas, deux clowns dont l'un pince de la mandoline.
Quelques épreuves avant la lettre.
Quelques épreuves tirées en noir.

190. — 1894. **LA MÊME** 1/2 col. en haut. : 53 × 35, sig. à dr. et datée 94. Imp. Chaix (ateliers Chéret), rue Bergère.
Quelques épreuves avant la lettre.
Quelques épreuves tirées en noir.

191 — **LA MÊME** 1/2 col. en haut. : 53 × 35, sig. à dr. et datée 94. Imp. Chaix (ateliers Chéret), rue Bergère (Supplément du *Courrier Français* du 23 décembre 1894).

THÉÂTRES PARISIENS DIVERS

192. — Théâtre Impérial du Chatelet. **LA POUDRE DE PERLINPINPIN.** Grande féerie, en 4 actes et 32 tableaux, par MM. Cogniard frères.
Quad. col. en haut. : 1.67 × 1.15, non sig. Imp. Chéret, rue Brunel.
L'affiche est divisée en deux parties ; la partie basse forme programme.

193. — Théâtre du Chatelet. **LES PILULES DU DIABLE.**
Doub. col. en haut : 1.15 × 79, non sig. Imp. Chéret, rue Brunel.

194. — 1866. Tous les soirs, à 7 heures, **LA BICHE AU BOIS,** grande féerie en 5 actes et 19 tableaux. Théâtre de la Porte-Saint-Martin.
Doub. col. en larg. : 100 × 73, sig. à dr. Lith. J. Chéret et Cie, rue de la Tour-des-Dames, 16, Paris.
(*Voir le* nᵒ 223.)

195. — 1868. Théâtre Déjazet. Tous les soirs : **GAU-LOIS-REVUE.**
Doub. col. en haut. : non sig. Imp. Chéret, rue Sainte-Marie.

196. — 1868. Théâtre Imperial du Chatelet. Tous les soirs : **THÉODOROS.**
Doub. col. en haut. : non sig. Imp. Chéret, rue Sainte-Marie.

197. — 1873. Théâtre du Vaudeville. **L'ONCLE SAM,** quadrille américain, par Bourdeau.
1/2 col. en larg. : 36 × 26, sig. à g. Imp. Chéret, rue Brunel.
Affiche imp. en noir sur teinte.

198. — 1874. Théâtre de la Porte-Saint-Martin, immense succès. **DEUX ORPHELINES.** Drame en 8 parties de MM. Dennery et Cormon....
(*Voir le* nᵒ 506).

Doub. col. en haut : 1.19 × 82, sig. à g. Imp. Chéret, rue Brunel.

199. — 1875. Marie-Laurent, dans **LA VOLEUSE D'EN-FANT.**
1/2 col. en haut. : 40 × 28, sig. à g. Imp. Chéret, rue Brunel.
(Milieu d'affiche sans lettre pour le Théâtre de la Porte-Saint-Martin).

200. — 1875. Tous les soirs. Théâtre-Historique. **LES MUSCADINS.**
Doub. col. en haut. : 1.17 × 83, sig. à g. Imp. Chéret, rue Brunel.

201. — 1877, Théâtre-Historique. **LE RÉGIMENT DE CHAMPAGNE.**
1/2 col. en haut. : 44 × 31, sig. à dr. Imp. Chéret, rue Brunel.
(Milieu d'affiche, sans lettre).
Épreuve pour être collée sur le texte tiré typographiquement.
(*Voir le* nᵒ 202.)

202. — 1877. **LE RÉGIMENT DE CHAMPAGNE.**
1/2 col. en haut. : 44 × 31, sig. à g. Imp. Chéret, rue Brunel.
Tirage avant toute lettre.
(*Voir le* nᵒ 201.)

203. — 1878. Théâtre de la Gaité. **LE CHAT BOTTÉ** tous les soirs à 7 h. 1/2.
Doub. col. en haut. : 1.17 × 84, non sig. Imp. Chéret et Cie, rue Brunel.

204. — 1880. **EDEN-THÉÂTRE.** Spectacle varié. Tous les jours, ballets, gymnastes, acrobates, pantomimes, etc.
Col. en haut. : 70 × 57, sig. à dr. et datée 1880. Imp. Chéret, rue Brunel.

PANTOMIMES

205. — 1890. **L'ENFANT PRODIGUE,** pantomime en 3 actes, de Michel Carré, musique de André Wormser. E. Biardot, éditeur.

Quad. col. en haut. : 2.23 × 82, sig. à g. et datée 90. Épreuves avant l'adresse de l'imprimeur.

(*Voir le n° 206.*)

206. — 1891. Vient de paraitre, la partition de **L'EN-FANT PRODIGUE,** pantomime en 3 actes de Michel Carré, musique de André Wormser.

Quad. col. en haut. : 2.23 × 82, sig. à g. et datée 91. Imp. Chaix (ateliers Chèret), rue Bergère.

Quelques épreuves d'artiste en couleur.

Quelques épreuves en noir.

La composition est la même que la précédente.

(*Voir le n° 205.*)

207. — 1891. Nouveau-Théâtre, 15, rue Blanche. **SCARAMOUCHE,** pantomime-ballet en 2 actes et 5 tableaux, de MM. Maurice Lefèvre et Henri Vuagneux, musique de André Messager et Georges Street, mimée par Felicia Mallet.

Doub. col. en haut. : 1.18 × 82, sig. à dr. Imp. Chaix (ateliers Chèret), rue Bergère.

Quelques épreuves sur papier fort, tirage de luxe.

Quelques épreuves en noir.

208. — 1891. Nouveau-Théâtre. **LA DANSEUSE DE CORDE,** pantomime par Aurélien Scholl et Jules Roques, musique de Raoul Pugno, mimée par Félicia Mallet.

Doub. col. en haut. : 1.18 × 83, sig. à g. Imp. Chaix (ateliers Chèret), rue Bergère.

Quelques épreuves sur papier fort, tirage de luxe.

209. — 1891. LA MÊME col. en haut. : 79 × 55, sig. à g. Imp. Chaix (ateliers Chèret), rue Bergère.

210. — 1892. **PANTOMIMES LUMINEUSES.** Théâtre optique de E. Reynaud, musique de Gaston Paulin.

Tous les soirs de 3 à 6 h. et de 8 h. à 11 h.

Doub. col. en haut. : 1.10 × 80, sig. à g. et datée 92. Imp. Chaix (ateliers Chèret), rue Bergère.

Quelques épreuves d'artiste avant la lettre.

Quelques épreuves sur papier fort, tirage de luxe.

Quelques épreuves tirées en noir.

Dans ces tirages, les mots : *Musée Grevin* n'existent pas.

(*Voir le n° 331.*)

ATHÉNÉE COMIQUE

211. — 1876. **ATHÉNÉE-COMIQUE,** 17, rue Scribe (près l'Opéra), tous les soirs : Revue-comédie-vaudeville.

Col. en haut. : 77 × 58, sig. à g. Imp. Chèret, rue Brunel.

La tête de Montrouge en Polichinelle; au-dessus, un troubadour et une folie agitant des pantins.

212. — 1876. **THÉÂTRE DE L'ATHÉNÉE-COMIQUE,** 17, rue Scribe, près l'Opéra. Spectacle tous les soirs à 8 h.

1/4 col. en haut. : 40 × 26, sig. à dr. Imp. Chèret, rue Brunel.

La tête de l'acteur Montrouge, coiffée du bonnet de Polichinelle, apparaît au soupirail d'une cave.

213. — 1876. Théâtre de l'Athénée-Comique. 17, rue Scribe, près l'Opéra. Tous les soirs à 8 h. grand succès : **IL SIGNOR PULCINELLA.**

1/4 col. en haut: 40 × 26, sig. à g. Imp. Chèret rue Brunel.

Montrouge.

PALACE-THEATRE

214. — 1881. Palace-Théâtre, rue Blanche. **LA FÉE COCOTTE,** féerie en 3 actes de MM. Marot et Philippe, musique de MM. Bourgeois et Pugno.

1/2 col. en haut. : 52 × 38, sig. à g. Imp. Chèret, rue Brunel.

215. — 1883. Palace-Théâtre, 15, rue Blanche. **LA TROUPE HONGROISE,** fantaisie-ballet de A Grèvin, musique de L. Grillet.

1/2 col. en haut. : 52 × 38, sig. au milieu. Imp. Chaix (succ. Chèret), rue Brunel.

JARDIN DE PARIS

216. — 1884. Jardin de Paris, derrière le Palais de l'Industrie, Champs-Elysées. Spectacle-bal-concert. Tous les soirs à 8 h. 1/2, **LES SŒURS BLAZEK**, 1 seul corps, 2 têtes, 4 bras et 4 jambes, phénomène vivant ; prix d'entrée 1 fr.
Doub. col. en haut., pour le texte et le dessin. Le dessin a : 75 × 50, non sig. Imp. Chaix (succ. Chéret). rue Brunel.
(*Voir le n° 217.*)

217. — 1884. Jardin de Paris. **LES SŒURS BLAZEK.**
1/2 col. en haut. : 45 × 34, sig. à g. Imp. Chaix (succ. Cheret), rue Brunel.
Epreuve avant toute lettre.
(*Voir le n° 216.*)

218. — 1890. Champs-Élysees. **JARDIN DE PARIS,** directeur Ch. Zidler. Spectacle-concert, fête de nuit, bal les mardis, mercredis, vendredis et samedis.
Doub. col. en haut. : 1.18 × 82, sig. à g. et datée 90. Imp. Chaix (ateliers Chéret), rue Bergère.
Quelques epreuves tirées en noir.
Quelques epreuves sur papier fort, tirage de luxe, Cinq épreuves tirées en bleu.

219. — 1890. **LA MÊME** col. en haut. : 78 × 55, sig. à g., non datée. Imp. Chaix (ateliers Chéret), rue Bergère.
Quelques épreuves tirées en bleu.

220. — 1890. **JARDIN DE PARIS,** Champs-Élysées, directeur Ch. Zidler. Tous les soirs, spectacle-concert. fête de nuit. Les mardis, mercredis, vendredis, et samedis, bal avec toutes les célébrités chorégraphiques de Paris
Col. en haut. : 77 × 54, sig. à dr. Imp. Chaix (succ. Chéret), rue Brunel.

TOURNÉES ARTISTIQUES

221. — **REPRÉSENTATIONS DE M. TALBOT,** societaire de la Comédie-Française.
Col. en larg. : 80 × 41, non sig. Sans adresse d'imprimeur.
Tête d'affiche pour tournées de province — *Médaillon de Molière* et attributs dramatiques.
Tirage en noir sur blanc.

222. — 1873. Tous les soirs. **LA CHATTE BLANCHE,** grande féerie en 3 actes et 28 tableaux. Grand-Théâtre de Bordeaux.
Doub. col. en haut : 1.16 × 82 sig. à g. Imp. Chéret, rue Brunel.

223. — 1876. **LA BICHE AU BOIS.**

1/2 col. en larg : 59 × 39, non sig. Imp Chéret, rue Brunel.
Milieu d'affiche sans lettre, pour un théâtre bordelais.
(*Voir le n° 194.*)

224. — 1895. 11e année. Tournées Artistiques. M. Saint-Omer, directeur. Une seule representation du grand succès du théâtre des Folies-Dramatiques : **LES PETITS MOUSQUETAIRES,** opéra-comique en 3 actes et 5 tableaux de P. Ferrier et J. Frével, musique de L. Varney....
Doub. col. en haut : 1.13 × 81, non sig. Imp. Chaix (succ. Chéret), rue Brunel.

REPRÉSENTATIONS DIVERSES

225. — **THE CHRISTY MINSTRELS.** Monday, Wednesday & Saturday at 3 & 8 all the year Round. The Christy minstrels never perform out of London.
1/2 col. en larg : 55 × 37, non signée, sans lieu d'imprimerie.
(*Affiche pour Londres.*)

226. — **FRIKELL DE CARLOWKA,** illusionniste.
Col. en haut : 72 × 55 1/2, sig. à g. Imp. Chaix (succ. Chéret), rue Brunel.

227. — 1873. Tivoli. **PAS BÉGUEULE,** revue en 4 actes et 10 tableaux de F. Langlé et E. de Beauvoir.
1/2 col. en larg : 41 × 29, sig. à g. et datée 73. Imp. Chéret, rue Brunel.

228. — 1875. **THAUMATURGIE HUMORISTIQUE** par le comte Patrizio de Castiglione.
Col. en haut : 73 × 53, sig. à dr. Imp. Chéret, rue Brunel.

229. — 1876. **FANTAISIES MUSIC-HALL.** 28, boul⁴ des Italiens. Tous les soirs entrée 2 f. à toutes places non réservées. Dimanches et fêtes, matinées musicales.
1/2 col. en haut : 53 × 36, sig. à dr. et datée 76. Imp. Chéret, rue Brunel.
Au sommet de l'affiche, une folie assise tenant un tambourin de sa main droite ; près d'elle un amour. Dans le bas, au centre plusieurs gymnastes, à gauche des danseuses, à droite clowns et Christy minstrels.

230. — 1876. FANTAISIES-OLLER. Music-Hall. 28, boul⁴ des Italiens. Tous les soirs DELMONICO, LE DOMPTEUR NOIR.
1/2 col. en haut : 57 × 39, sig. à dr. et datée 76.
Imp. Chéret, rue Brunel.
(*Voir les n°ˢ 78 et 267.*)

231. — 1876. THÉATRE ROYAL. Every evening, THE MAJILTONS.
1/2 col. en haut : 57 × 37, sig. à dr. et datée 76. Imp. Chéret, rue Brunel.
La composition est la même que celle de l'HORLOGE.
(*Affiche pour Londres.*)
(*Voir le n° 122.*)

232. — 1876. THÉATRE A. DELILLE. *La princesse Félicie l'homme mutilé.*
Doub. col. en haut : 1 19 × 84, non sig. Imp. Chéret, rue Brunel.

233. — 1877. LES DRAMES ET LES SPLENDEURS DE LA MER. *Le Vengeur.*
1/2 col. en larg : 54 × 40. non sig. Imp. Cheret, rue Brunel.
(Milieu d'affiche pour le théâtre Delille.)
(*Voir le n° 234.*)

234. — 1877. LA MÊME, à laquelle on a ajouté, par un tirage typographique, les mots : au théâtre A. Delille, Place du Trône.
(*Voir le n° 233.*)

235. — 1889. GRAND THÉATRE DE L'EXPOSITION. *Palais des enfants.* Opéra-Comique, ballets, pantomimes, clovneries, excentrics, marionnettes. Tous les jours, de 2 h. à 6 h., entrée 50 c. Tous les soirs de 8 h. à 11 h., entrée 1 f. Au pied de la tour, côté Suffren.

Quad. col. en haut : 2.39 × 82, sig. à dr. Imp. Chaix (succ. Chéret), rue Brunel.
Quelques épreuves d'artiste.
Quelques épreuves tirées en noir.
(*Voir le n° 236.*)

236. — 1889. GRAND THÉATRE DE L'EXPOSITION. *Palais des enfants.* Opéra-Comique, ballet, pantomime, clowneries, excentrics, marionnettes. Représentations jour et soir. Entrée 50 c. Au pied de la Tour, côté Suffren.
1/2 col. en haut : 54 × 37, sig. à dr. Imp. Chaix (succ. Chéret), rue Brunel.
La composition est la même que la précédente.
(*Voir le n° 235.*)

237. — 1890. THÉATROPHONE..
Doub. col. en haut : 1.16 × 81, sig. à g. Imp. Chaix (succ. Chéret), rue Brunel.
Quelques épreuves sur papier fort, tirage de luxe.
Quelques épreuves tirées en noir.

238. — 1890. THÉATROPHONE. Auditions à domicile. 23, rue Louis-le-Grand, Paris.
1/8 col. en haut : 20 × 12 1/2 sig. à g. Imp. Chaix (succ. Chéret), rue Brunel.
Réduction, pour prospectus, de l'affiche ci-dessus.

239. — 1893. THÉATRE DE LA TOUR EIFFEL. « La Bodinière » : PARIS-CHICAGO, revue en 2 actes
Doub. col. en haut : 1.17 × 82, sig. à dr. et datée 93. Imp. Chaix (ateliers Chéret), rue Bergère.
Quelques épreuves avant la lettre.
Quelques épreuves tirées en noir.
Quelques épreuves sur papier de luxe.
Deux épreuves de la gamme des couleurs.

BALS

240. — 1879. CREMORNE. 251, rue St-Honoré. Cavaliers 3 fr., dames 1 fr. — Mi-Carême, *grand bal de nuit* paré, masqué et travesti.
Doub. col. en haut : 1.17 × 83, sig. à g. Imp. Chéret, rue Brunel.
La composition est celle de l'affiche de Valentino, avec variantes dans les couleurs.
(*Voir le n° 264.*)

241. — 1881. PALACE-THEATRE. BAL MASQUÉ, tous les samedis, 15, rue Blanche Cavaliers 3 fr., dames 1 fr.
Doub. col. en haut : 1.15 × 78, sig. au milieu. Imp. Chaix (succ. Chéret), rue Brunel.

242. — 1888. BULLIER. Jeudis grande fête, samedis et dimanches bal.
Doub. col. en haut : 1.17 × 82, sig. à g. et datée 7 — 88. Imp. Chaix (succ. Chéret), rue Brunel.

243. 1888. BULLIER. Jeudis grande fête, samedis et dimanches bal, mardis soirée dansante.
Doub. col. en haut : 84 × 71, sig. à g. Imp. Chaix (succ. Chéret), rue Brunel.
Quelques changements dans la composition.

Quelques épreuves tirées en noir avec le seul mot : Bullier.

244. — 1892. THÉATRE NATIONAL DE L'OPÉRA. CARNAVAL DE 1892. Samedi 30 janvier, 1ᵉʳ bal masqué.
Doub. col. en haut : 1 19 × 83, sig à g. Imp. Chaix (ateliers Chéréti, rue Bergère.
Quelques épreuves avant la lettre.
Quelques épreuves sur papier de luxe.
Quelques épreuves tirées en noir.

245. — 1892. THÉATRE DE L'OPÉRA. CARNAVAL DE 1892. Jeudi 24 mars, 4ᵉ bal masqué.
Doub. col. en haut : 1.19 × 83, sig. à g. Imp. Chaix (ateliers Chéret), rue Bergère.
Quelques épreuves d'artiste sur papier de luxe.
Quelques épreuves tirées en noir.

246. — 1893. THÉATRE DE L'OPÉRA. CARNAVAL DE 1894. Samedi 6 janvier, premier bal masqué.
Doub. col. en haut : 1.19 × 83, sig. à g. Imp. Chaix (ateliers Chéret), rue Bergère.
Quelques épreuves avant la lettre et avant l'adresse de l'imprimeur.
Quelques épreuves tirées en noir.

247. — 1834. Hiver 1894-1895, mercredi 16 janvier.
REDOUTE DES ÉTUDIANTS, CLOSERIE DES LILAS.
(Salle Bullier.)
Doub. col. en haut : 1.16 × 80, sig. à g. et datée 94.

Imp. Chaix (ateliers Chéret), rue Bergère.
Quelques épreuves avant la lettre.
Trois épreuves tirées en bleu.
Quelques épreuves tirées en noir

FRASCATI

248. — 1874. FRASCATI. **LES AZTECS.**
Doub. col. en haut. : 1.17 × 83, non sig. Imp. Chéret, rue Brunel.

249. — 1874. **FRASCATI.**
Quad. col. en larg. : 1.58 × 1.14, non sig. Imp. Chéret, rue Brunel.
Vue de la salle de bal. Au premier plan, dans les galeries supérieures, des femmes masquées et des hommes costumés.

250. — 1874. FRASCATI. **BAL MASQUE.** Arban et l'orchestre de l'Opéra tous les samedis.
Doub. col. en haut. : 1.19 × 79, sig. à g. et datée 74. Imp. Chéret, rue Brunel.
Les trois lettres du mot bal sont soutenues par un clown et un polichinelle. Au-dessus, deux femmes travesties et un pierrot.

251. — 1875. FRASCATI. Chef d'orchestre Litolff et Arban. M' ET M'' ARMANINI, mandolinistes.
1/2 col. en haut. : 51 × 40, non sig. Imp. Chéret rue Brunel.

MOULIN ROUGE

252. — 1889. Place Blanche, Boulevard de Clichy 90 et 92. Très prochainement **OUVERTURE DU MOULIN ROUGE.....**
Doub. col. en haut. : 1.17 × 82, non sig. Imp. Chaix succ. Chéret), rue Brunel.
A gauche : un moulin rouge

253. — 1889. **BAL DU MOULIN ROUGE.** Place Blanche.
Tous les soirs et dimanche jour, grande fête les mercredis et samedis.
Doub. col. en haut. : 1.20 × 87, sig. à g Imp. Chaix (succ. Chéret), rue Brunel.
Au premier plan une jeune femme montée à dos d'âne.
Quelques épreuves d'artiste tirées en noir.
Quelques épreuves sans la pierre de bleu.
(Voir les n** 257, 258, 259.)

254. — 1890. MOULIN ROUGE. **PARIS CANCAN** par toutes les célébrités chorégraphiques. Tous les soirs spectacle, concert, bal. Orchestre de 50 musiciens, dirigé par N. N. Mabille et Chaudoir.
Doub. col. en haut. : 117 × 82, sig. à g. Imp. Chaix (ateliers Chéret), rue Bergère.
Au fond, le moulin rouge sur lequel s'enlève une figure de femme vêtue d'une robe à pois.

Sur la droite, quatre portraits-cartes des célébrités chorégraphiques.
Quelques épreuves d'artiste sur papier de luxe.
Quelques épreuves tirées en noir.

255. — 1890. **LA MÊME** col. en haut. : 75 × 55, sig. à g. Imp. Chaix (ateliers Chéret), rue Bergère.

256. — 1890. **LA MÊME** 1/2 col. en haut. : 56 1/2 × 37, sig. à g. Imp. Chaix (ateliers Chéret), rue Bergère.

257. — 1892. **BAL DU MOULIN ROUGE.** Place Blanche.
Tous les soirs et dimanche jour, grande fête les mercredis et samedis.
Doub. col. en haut. : 1.20 × 87, sig. à g. Imp. Chaix (ateliers Chéret), rue Bergère.
Au premier plan une jeune femme montée à dos d'âne.
Nouveau tirage.
(Voir le n° 253.)

258. — 1892. **LA MÊME.** Col. en haut. : 78 × 55, sig. à g. Imp. Chaix (ateliers Chéret), rue Bergère.

259. — 1892. **LA MÊME** 1/2 col. en haut. : 58 × 37, sig. à g. Imp. Chaix (ateliers Chéret), rue Bergère.
Quelques épreuves tirées en noir.

ÉLYSÉE-MONTMARTRE

260. — 1890. **ÉLYSÉE MONTMARTRE. BAL MASQUÉ** tous les mardis. Vendredis soirées de gala.
Quad. col. en haut. : 2.37 × 82, sig. à dr. et datée 90. Imp. Chaix (ateliers Chéret), rue Bergère.
Quelques épreuves sur papier de luxe.

Quelques épreuves tirées en noir.
Au premier plan, danseuse en robe jaune au corsage fleuri; Auguste. Dans les fonds, clowns et danseurs.
(Voir les n** 261 et 262.)

261. — 1891. **ELYSÉE-MONTMARTRE.** Tous les mardis, **BAL MASQUÉ.** Soirée de gala, les vendredis.
1/2 col. en haut. : 57 × 37, sig. à dr. Imp. Chaix (ateliers Chéret), rue Bergère.
(*Voir le n° 260*).

262. — 1891. **LA MÊME,** avec variantes.
1/2 col. en haut. : 53 × 34, sig. à dr. Imp. Chaix (ateliers Chéret), rue Bergère.
Réduction exécutée pour le *Courrier français* du 18 janvier 1891.
(*Voir les n°* 260 *et* 261).

VALENTINO

263. — 1872. **VALENTINO.** *Tous les soirs, bals, concerts,* 251, rue Saint-Honoré. Deransart, chef d'orchestre.
1/2 col. en haut. : 56 × 41, non sig. Imp. J. Chéret, rue Brunel.
Au premier plan, une femme assise sur le velours d'une galerie tient son éventail ouvert, derrière elle une autre femme est appuyée sur son éventail fermé; toutes deux font face au spectateur.

264. — 1872. **VALENTINO.** Cavaliers 3 fr. Dames 1 fr. Samedi g⁴ bal de nuit paré, masqué et travesti.
Doub. col. en haut. : 1.15 × 82, sig. à dr. Imp. Chéret, rue Brunel.
Cette affiche a été reproduite dans les *Affiches illustrées* de 1886.
(*Voir le n°* 240.)

265. — 1872. VALENTINO, 251, rue St-Honoré. Tous les soirs, **LE NAIN HOLLANDAIS,** l'homme le plus petit du monde.

1/2 col. en larg. : 56 × 34, sig. à g. et datée 72. Imp. Chéret, rue Brunel.

266. — 1873. **SALLE VALENTINO,** direction de M. Pierre Ducarre 2° année. *Programme des fêtes.* Concert Arban. Le lundi, le mercredi, le vendredi. Fêtes des fleurs et bal de minuit; soirées musicales et dansantes; bal masqué tous les samedis pendant le Carnaval.
1/4 col. en haut. : 39 × 29, non sig. Imp. J. Chéret, rue Brunel.
Un arlequin à gauche et une danseuse à droite soutiennent ce programme au bas duquel se trouvent une lyre et divers attributs.

267. — 1874. **VALENTINO.** Tous les soirs, prix unique 2 f. **DELMONICO,** le célèbre dompteur noir.
Col. en haut. : 79 × 56, sig. à g. Imp. Chéret, rue Brunel.
(*Voir les n°* 78 *et* 230.)

TIVOLI WAUX-HALL

268. — 1872. **TIVOLI WAUX-HALL,** *fêtes, bals, concerts.* Tous les soirs...
Doub. col. en haut. : 1 19 × 85, non sig. Imp. Chéret, rue Brunel.
L'Entrée du Tivoli Waux-Hall.

269. — 1872. Rue de la Douane. Place du Chateau-d'Eau. Tous les soirs, cavaliers 2 fr. **BAL DE NUIT PARÉ, MASQUÉ ET TRAVESTI....**
Doub. col. en haut. : 1.18 × 85, sig. au milieu et datée 72. Imp. J. Chéret, rue Brunel.
Une folie. A gauche un médaillon de polichinelle; à droite, un médaillon de pierrot.

270. — 1872. Rue de la Douane, Place du Château-d'eau. **TIVOLI WAUX-HALL.** Tous les soirs, cavaliers 2 f. Bal de nuit paré, masqué et travesti.
1/4 col. en haut. : 41 × 30, sig. au milieu. Imp. J. Chéret, rue Brunel.
Même composition que la précédente.
Le tirage de cette affiche a été rogné.

271. — 1872. **TIVOLI WAUX-HALL,** 12. 14 et 16, rue de la Douane. Place du Château-d'Eau. Tous les soirs, bal, spectacle, entrée 1 fr. par cavalier. Léon Dufils, chef d'orchestre. Mercredi, fête artistique, 2 fr. par cavalier; samedi, fête de minuit.

1/2 col. en haut. : 59 × 44, sig. à g. Imp. J. Chéret, rue Brunel.
Polichinelle conduisant une danseuse.
Le tirage de cette affiche a été rogné.

272. — 1880. Jardins d'hiver et d'été. **TIVOLI WAUX-HALL,** Place du Chateau-d'Eau, 12, 14, 16, rue de la Douane, ouvert tous les soirs. Mercredi et samedi, fête de nuit....
Doub. col. en haut. : 1.15 × 83, sig. à g. Imp. J. Chéret, rue Brunel.
Au premier plan, une femme masquée, en robe rouge, chaussée de mules rouges, est mollement étendue; au second plan, trois personnages costumés.
(*Voir les n°* 273 *et* 274.)

273. — 1880. Jardins d'hiver et d'été. **TIVOLI WAUX-HALL,** Place du Château-d'Eau. Ouvert tous les soirs, 1 f. — Mercredi et samedi, grande fête.
1/2 col. en haut. : 53 × 37, sig. à g. Imp. J. Chéret, rue Brunel.
Même composition que pour l'affiche précedente.

274. — 1880. **LA MÊME.** 1/4 col. en haut. : 37 × 26, sig. à g Imp. Chéret, rue Brunel.
Les couleurs sont différentes.

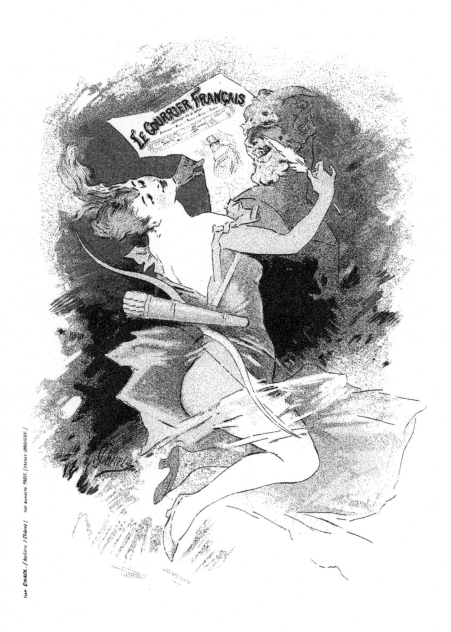

LES AFFICHES ILLUSTRÉES

G. BOUDET. Éditeur

IMPRIMERIE CHAIX

LES MONTAGNES RUSSES

275. — 1888. Système Thompson's patent. Tous les jours de 2 heures à minuit. **MONTAGNES RUSSES**, boulevard des Capucines, 28.
Doub. col. en haut. : 1.14 × 82, sig. à g. Imp. Chaix (succ. Chéret), rue Brunel.
Quelques épreuves tirées en noir.

276. — 1889. **CABARET ROUMAIN DE L'EXPOSITION.** Déjeuners et dîners. MONTAGNES RUSSES, boulevard des Capucines.

Doub. col. en haut. : 1.17 × 82, sig. à dr. Imp. Chaix (succ. Chéret), rue Brunel.
Quelques épreuves tirées en noir.

277. — 1889. MONTAGNES RUSSES, boulevard des Capucines, 28. Tous les soirs, **DANSEUSES ESPAGNOLES.**
Doub. col. en haut. : 1.17 × 82, sig. à dr. Imp. Chaix (succ. Chéret), rue Brunel.
Quelques épreuves tirées en noir.

OLYMPIA

278. — 1892. **OLYMPIA.** Anciennes Montagnes russes, boulevard des Capucines.
Doub. col. en haut. : 1.17 × 82, sig. à g. et datée 92. Imp. Chaix (ateliers Chéret), rue Bergère.
Danseuse aux cymbales.
Quelques épreuves d'artiste avant la lettre.
Quelques épreuves sur papier de luxe.

279. — 1893. **LA MÊME.** OLYMPIA, anciennes Montagnes russes, boulevard des Capucines.

1/2 col. en haut. : 50 × 35 1/2, sig. à g. Imp. Chaix (ateliers Chéret), rue Bergère.

280. — 1893. **LA MÊME,** OLYMPIA. Samedi, 23 décembre, inauguration. 1re *redoute parée et masquée.* Bal, fête de nuit.
1/2 col. en haut. : 56 × 35 1/2, sig. à g. Imp. Chaix (ateliers Chéret) rue Bergère.

SKATINGS, PALAIS DE GLACE

281. — BALS BULLIER. **SKATING-RINK DU LUXEMBOURG.** Salle de patinage à roulettes, 9, carrefour de l'Observatoire. Concert tous les jours.
1/4 col. en haut. : 37 × 23, non sig. Imp. Chéret rue Brunel.
Couple de patineurs.

282. — **SKATING SAINT-HONORÉ**, 130, rue du faubourg St-Honoré, seul Rink en marbre blanc de Carare. Gde fantasia arabe. Batoude et exercices de voltige. Scènes de guerre et tableaux de mœurs exécutés par Mahomeds et sa troupe composée de 15 arabes.
Col. en haut. : 74 × 57, non sig. Imp. Chéret, rue Brunel.

283. — **SKATING-RINK.** *Salle de patinage,* cirque des Champs-Élysées, concert tous les soirs.
1/4 col. en haut. : 37 × 22, non sig. Imp. J. Chéret, rue Brunel.
Deux jeunes femmes patinant.

284. — **SKATING-RINK**, grandes bailes de mascaras los sàbabos y domingos dias de fiesta y visperas de dias de fiesta.
Col. en haut. : 71 × 59, sig. à dr. Imp. Chéret, rue Brunel.
(*Affiche pour l'Étranger.*)

285. — **SKATING-RINK**, funciones de Patines.

Col. en haut. : 72 × 58, sig. à dr. Imp. Chéret, rue Brunel.
(*Affiche pour l'Étranger.*)

286. — 1876. 16, rue Cadet. **CASINO-SKATING-BAL**, tous les soirs à 8 h""". Séances de jour de 2 à 6 h. avec un brillant orchestre; prix d'entrée : 1 fr. Grandes fêtes les mercredis et vendredis; prix d'entrée 2 fr.
1/2 col. en haut. 57 × 38, sig. à g. Imp. J. Chéret, rue Brunel.
Quadrille de patineurs.

287. — 1876. **SKATING-RINK DE LA CHAUSSÉE-D'AN-TIN,** entrées : 16, rue de Clichy, et 15, rue Blanche. Concerts tous les jours....
Doub. col. en haut. : 1.16 × 82, non sig. Imp. Chéret, rue Brunel.

288. — 1877. **SKATING-PALAIS.** Salle de patinage, la plus vaste et la plus magnifique du monde, 55, avenue du Bois de Boulogne.
1/4 col. en haut. : 37 × 23 1/2, sig. à g. Imp. J. Chéret, rue Brunel.
Jeune femme et fillette patinant.

289. — 1877. **SKATING-CONCERTS,** 15, rue Blanche et rue de Clichy, 18. *Concert promenade,* chef d'orchestre Léon Dufils. Miss Korah et ses faunes.....

Miss Mamediah et ses éléphants..... Repas des animaux à 4 h. 1/2.....
 Col. en haut : 74 × 58, sig. à dr. Imp. Chéret et Cie, rue Brunel.

290. — 1878. **SKATING DE LA RUE BLANCHE** Entrée 1 fr. Établissement unique. Skating-Rink, théâtre, bar, vastes promenoirs. Léon Dufils, chef d'orchestre,
 1/2 col en haut. : 56 1/2 × 40, sig. à dr. Imp. J. Chéret et Cie, rue Brunel.
 Médaillon de femme, clownesse et clovn, attributs.

291. — 1880. **SKATING-THÉATRE.** *Bal masqué*, mardi gras, rue Blanche : cavaliers, 3 fr., dames 1 fr.
 Doub. col. en haut. : 1.14 × 79, sig. à dr. Imp. Chéret, rue Brunel.

292. — 1893. **PALAIS DE GLACE.** *Champs-Elysées.*
 Doub. col. en haut. : 1.16 × 81, sig. à dr. et datée 93. Imp. Chaix (ateliers Chéret), rue Bergère.
 Jeune patineuse. Robe bleu foncée et par-dessus jaunâtre.

Quelques épreuves d'artiste avant la lettre.
Quelques épreuves tirées en noir.

293. — 1893. **PALAIS DE GLACE,** *Champs-Élysées.*
 Quad. col. en haut. : 2.35 × 83, sig. à dr. Imp. Chaix (ateliers Chéret), rue Bergère.
 Patineuse vue de dos.
 Quelques épreuves d'artiste avant la lettre et avant l'adresse de l'imprimeur.

294. — 1893. **LA MÊME.**
 1/2 col. en haut. — 54 × 34, sig. à dr. Imp. [Chaix (ateliers Chéret), rue Bergère.

295. — 1894. **PALAIS DE GLACE,** *Champs-Elysees.*
 Quad. col. en haut. : 2.34×82, sig. à dr. et datée 94. Imp. Chaix (Ateliers Chéret), rue Bergère.
 Patineuse vue de, face.
 Quelques épreuves avant la lettre.

296. — 1895. **LA MÊME.**
 1/2 col. en haut. : 53 × 33, sig. à g. Imp. Chaix (ateliers Chéret), rue Bergère.
 Réduction de l'affiche quad. col. pour le *Courrier français* du 20 janvier 1895.

HIPPODROME

297. — HIPPODROME au pont de l'Alma. Tous les soirs **LES RADJAHS,** pantomime équestre à grands spectacle, défilé au son du canon
 Quad. col. en haut. : 161 × 117, sig. à g. Imp. Chéret, rue Brunel.

298. — HIPPODROME de Paris, **LA DÉFENSE DU DRAPEAU,** épisode d'Afrique.
 1/2 col. en haut. : 53 × 38, sig. à dr. Imp. Chéret, rue Brunel.
 Spahis combattant drapeau en main, appuyé sur son cheval mort.

299. — HIPPODROME de Paris. **LA DÉFENSE DU DRAPEAU,** épisode d'Afrique.
 1/2 col., en haut. : 52 × 38, sig. à g. Imp. Chéret, rue Brunel.
 Un hussard, le drapeau en main, appuyé sur son cheval renversé, lutte contre deux arabes.

300. — HIPPODROME. **LE CHAT BOTTÉ,** pantomime équestre à grand spectacle.
 1/2 col. en haut. : 55 × 38, sig. à g. Imp. Chéret, rue Brunel.
 Quelques épreuves avant toute lettre.

301. — HIPPODROME. Quatre véritables grands succès. **LES BÉRISOR,** gladiateurs romains ; **LES DEUX SŒURS JUMELLES VAIDIS; LES INCOMPARABLES PETITS MARTINETTI; M**ᵐᵉ **GUERRA,** écuyère de haute école.
 1/2 col. en haut. : 52 1/2 × 39, sig. à g. Imp. Chéret, rue Brunel.

302. — Placard sans texte.
 4 CLOWNS, sur un fond mi-partie bleu et rouge.

Doub. col. en haut. : 120 × 80, sig. à dr. Imp. Chaix (succ. Chéret), rue Brunel.
 (*Voir le n° 303.*)

303. — Placard dans le texte.
ÉQUILIBRISTES JAPONAIS ET DOMPTEORS.
 Doub. col. en haut. : 1.00 × 75, sig. à dr. Imp. Chaix (succ. Chéret), rue Brunel.
 Ces deux derniers placards n'ont pas été affichés. L'administration de l'HIPPODROME, les a fait circuler dans Paris, collés sur de petites voitures-réclames, traînées par des poneys.
 (*Voir le n° 302.*)

304. — HIPPODROME : **AU CONGO,** pantomime.
 Doub. col. en haut. : 97 × 74, non sig. Imp. Chaix. (succ. Chéret), rue Brunel.

305. — **LA MÊME.**
 1/2 col. en haut. : 53 × 38, non sig. Imp. Chaix (succ. Chéret), rue Brunel.

306. — 1878. Tous les soirs à 8 heures 1/2, HIPPODROME. **LES AZTÈQUES; HOLTUM ET MISS ANNA; MEDRANO, LE BANDIT.**
 Col. en haut. : 71 × 59, sig. à g. Imp. Chéret et Cie, rue Brunel.

307. — 1879. HIPPODROME. **12 CHEVAUX DRESSÉS EN LIBERTÉ,** présentés par M. L. Wulff.
 1/2 col. en haut. : 53 × 39 1/2, non sig. Imp. Chéret, rue Brunel.

308. — 1879. HIPPODROME de Paris, **LE CHEVAL DE FEU,** présenté par M. L. Wulff.
 1/2 col. en haut. : 52 × 38 1/2, sig. à dr. Imp. Chéret, rue Brunel.

309. — 1879. HIPPODROME au pont de l'Alma. **TOUS LES SOIRS REPRÉSENTATION À 8 H.** 1/2, dimanches et jeudis représentations supplementaires à 3 h.

1/2 col. en haut. : 52 × 38, sig. à g. Imp. Chéret, rue Brunel.

A droite, une amazone en robe noire; à gauche, un clovn supportant un médaillon sur lequel est une tête de cheval.

310. — 1879. **HIPPODROME** au pont de l'Alma. Premières 3 fr., entrée avenue Joséphine; secondes et troisièmes 2 f. et 1 f., entrée av** de l'Alma.

1/2 col. en haut. : 55 × 39, sig. à g. Imp. Chéret et Cie, rue Brunel.

Une écuyère montée sur la croupe d'un cheval brun fait face au spectateur. A gauche, deux clovns.

311. — 1880. Saison d'hiver 1880-1881. HIPPODROME, pont de l'Alma. Tous les dimanches et fêtes de 1 heure à 5 heures, **CONCERT PROMENADE, KERMESSE.** Prix d'entrée, 1 fr. Salle parfaitement chauffée.

1/2 col. en haut. : 52 × 38, non sig. Imprimerie Chéret, rue Brunel.

312. — 1880. HIPPODROME. **TOUS LES SOIRS REPRÉSENTATION 8 H.** 1/2. Dimanche, jeudis et fêtes, représentations supplementaires à 3 h.

1/2 col. en haut. : 53 × 39 1/2, sig. à g. et daté 80, Imp. Chéret, rue Brunel.

Composition en bleu et rouge.

Une écuyère à cheval, lancée à droite, porte un cercle de fleurs; devant elle, trois enfants nus, et joufflus, sonnent de la trompette. Au premier plan, au milieu de divers attributs, un clovn.

313. — 1881. HIPPODROME de Paris. **COURSES À PIED AVEC OBSTACLES.**

Doub. col. en haut. : 1.14 × 80, non sig. Imp. Chaix, (succursale Chéret), rue Brunel.

Courses d'hommes.

314. — 1881. **LA MÊME** avec quelques changements.

1/2 col. en haut. : 54 × 38. sig. à g. Imp. Chaix (succ. Chéret), rue Brunel.

315. — 1881. HIPPODROME de Paris, au pont de l'Alma. Représentation tous les soirs à 8 h. 1/2 **COURSES À PIED,** tous les mardis et vendredis.....

Col. en haut. : 76 × 55, sig. à g. Imp. Chéret, rue Brunel.

Une coureuse touche au but.

(*Voir le n° 316.*)

316. — 1881. HIPPODROME de Paris. **COURSES À PIED** tous les mardis et vendredis.....

1/2 col. en haut. : 53 × 38, sig à g. Imp. Chéret, rue Brunel.

Même dessin que pour l'affiche précédente.

(*Voir le n° 315.*)

317. — 1881. HIPPODROME. **SAISON D'HIVER** 1881-1882. Prix d'entrée 1 fr. Concert-promenade, kermesse.

1/2 col. en haut. : 51 1/2 × 39. sig. à dr. et daté 81 Imp. Chaix (succ. Chéret), rue Brunel.

Un bébé élève de sa main droite, une marotte; près de lui, au deuxième plan, un autre bébé porte un polichinelle.

318. — 1881. HIPPODROME. **JEANNE D'ARC**, pantomime. équestre à grand spectacle.

Col. en haut. : 75 × 57, sig. à g. Imp. Chéret, rue Brunel.

319. — 1882. HIPPODROME, au pont de l'Alma. **PLUM-PUDDING, ORIGINAL COCHON,** dressé et présenté par le clovn Antony.

1/2 col. en haut. : 52 × 32 1/2, sig. à g. Imp. Chaix (succ. Chéret), rue Brunel.

Sur la droite le programme.

320. — 1882. HIPPODROME, au pont de l'Alma. *Travail phénoménal,* **CINQ ŒUFS DRESSÉS EN LIBERTÉ** *et presentés par M. Hagebeck.*

Col. en haut. : 73 × 56, sig. à g. Imp. Chaix (succ. Chéret), rue Brunel.

Hagebeck est vêtu en toréador.

(*Voir le n° 321.*)

321. — 1882. **LA MÊME**, col. en haut. : 73 × 56, sig. à g. Imp. Chaix (succ. Chéret), rue Brunel.

Hagebeck porte l'habit noir.

(*Voir le n° 320.*)

322. — 1882. HIPPODROME, au pont de l'Alma. **CADET-ROUSSEL,** pantomime équestre et comique à grand spectacle.

Doub. col. en haut. : 1.14 × 81, sig. à g. Imp. Chaix (succ. Chéret), rue Brunel.

Cette affiche a été reproduite dans *Les Affiches illustrées* de 1886.

323. — 1882. HIPPODROME, au pont de l'Alma. **CADET-ROUSSEL,** pantomime équestre et comique à grand spectacle.

1/2 col. en haut. : 52 1/2 × 38, sig. à g. Imp. Chaix (succ. Chéret), rue Brunel.

Réduction de la précédente.

324. — 1882. **HIPPODROME,** au pont de l'Alma. Représentation tous les soirs à 8 h. 1/2, jusqu'au 5 novembre inclus.

1/2 col. en haut. : 52 × 37 1/2, sig. à g. Imp. Chaix (succ. Chéret), rue Brunel.

A gauche, une écuyère montée; à droite, un clovn indiquant le programme.

325. — 1882. HIPPODROME. **PORTE-VEINE,** course comique et grotesque. Cadet-Roussel.

1/2 col. en haut. : 52 × 38, sig. à g. Imp. Chaix (succ. Chéret), rue Brunel.

Course de cochons à cheval.

326. — 1883. Saison équestre 1883. **HIPPODROME** au pont de l'Alma. Tous les soirs représentation à 8 h. 1/2.....

1/2 col. en haut. : 52 × 38, sig. à g. Imp. Chaix (succ. Chéret), rue Brunel.

Equilibristes japonais et dompteurs.

327. — 1883. HIPPODROME. Tous les soirs, **LEONA DARE.**

1/2 col. en haut. : 52 × 38, sig. à g. Imp. Chaix (succ. Chéret), rue Brunel.

Leona Dare est suspendue à une corde flottante.

328. — 1885. **HIPPODROME. T**ous les soirs à 8 h. 1/2.

1/2 col. en haut. : 52 × 38, non signée. Imp. Chaix (succ. Chéret), rue Brunel.

Cheval sur la corde raide.

329. — 1885. Hippodrome. **LES ÉLÉPHANTS.**
1/2 col. en haut. : 56 × 36, non sig. Imp. Chaix
(succ. Chéret), rue Brunel.
Un éléphant en tricycle.

330. — 1885. **HIPPODROME.** Tous les soirs représenta-
tions à 8 h. 1/2. Dimanches, jeudis et fêtes, matinée
à 3 h.
1/2 col. en haut. : 52 × 32, sig. à dr. Imp. Chaix
(succ. Chéret), rue Brunel.
Entrée de clovns.
Cette affiche a été reproduite dans *les Affiches
illustrées* de 1886.

331. — 1887. Hippodrome. Affiche sans autre lettre.
Une **FANTASIA.** Au premier plan danses arabes.
Doub. col. en haut. : 1.17 × 81, non sig. Imp. Chaix
(succ. Chéret), rue Brunel.

332. — 1887. **LA MÊME,** 1/2 col. en haut. : 52 1/2 × 38,
non sig. Imp. Chaix (succ. Chéret), rue Brunel.

333. — 1887. Olympia Paris Hippodrome. **EXHIBITION
OF ARABS OF THE SAHARA DESERT.**
Quad. col. en haut. : 2.52 × 96, sig. à dr. Imp. Chaix
(succ. Chéret), rue Brunel.
Cavalier arabe revêtu d'un burnous blanc, monté
sur un cheval brun.
(*Affiche pour Londres.*)

334. — 1887. Olympia Paris Hippodrose. **EXHIBITION
OF ARABS OF THE SAHARA DESERT.**
Quad. col. en haut. : 2.56 × 96, sig. à dr. Imp. Chaix
(succ. Chéret), rue Brunel.

Cavalier arabe revêtu d'un burnous rouge, monté
sur un cheval brun.
(*Affiche pour Londres.*)

335. — 1887. Olympia Paris Hippodrome. **EXHIBITION
OF ARABS OF THE SAHARA DESERT.**
Quad. col. en haut. : 2.52 × 96, sig. à g. Imp. Chaix
(succ. Chéret), rue Brunel.
Cavalier arabe revêtu d'un burnous rouge, monté
sur un cheval blanc.
(*Affiche pour Londres.*)

336. — 1887. Olympia Paris Hippodrome. **THE PROFES.
SOR CORRADINI'S, ELEPHANT JOCSI AND THE HORSE
BLONDIN.**
Quad. col. en haut. : 1.61 × 1.10, non sig. Imp.
Chaix (succ. Chéret), rue Brunel.
(*Affiche pour Londres.*)
Ces quatre dernières affiches, n°° 333, 334, 335, 336
sont inconnues à Paris.

337. — 1888. Hippodrome, **FÊTE ROMAINE.**
1/2 col. en haut. : 50 × 38, non sig. Imp. Chaix
(succ. Chéret), rue Brunel.
Un empereur romain décerne des palmes aux vain-
queurs.

338. — 1888. Hippodrome. **HOLTUM,** l'homme aux
boulets de canon.
1/2 col. en haut. : 50 × 36 1/2, non sig. Imp. Chaix
(succ. Chéret), rue Brunel.

339. — 1888. Hippodrose. **SKOBELEFF.**
Doub. col. en haut. : 1.18 × 82, sig. à g. Imp. Chaix
(succ. Chéret), rue Brunel.
Quelques épreuves ont été tirées en noir.

NOUVEAU CIRQUE

340. — 1886. *Tous les soirs à* 8 h. 1/2. **NOUVEAU CIRQUE,**
251, rue St-Honoré. Dimanches, jeudis et fêtes, ma-
tinée à 2 h. 1/2.
1/2 col., en haut. : 52 × 39, sig. à dr. Imp. Chaix
(succ. Chéret), rue Brunel.
Vue de la salle. La piste est noyée, Auguste tombe
à l'eau. Au premier plan, une tête de clovn et une
écuyère.

341. — 1888. Nouveau Cirque. **L'ILE DES SINGES,**
Doub. col. en haut. : 1.12 × 81, sig. au milieu. Imp.
Chaix (succ. Chéret), rue Brunel.
Gorille enlevant une femme.
Quelques épreuves tirées en noir.

342. — 1888. **LA MÊME,** 1/2 col. en haut. : 52 × 32, sig.
au milieu. Imp. Chaix (succ. Chéret), rue Brunel.

343. — 1888. Nouveau Cirque, 251, rue St-Honoré.
COMBAT NAVAL.
Doub. col. en haut. : 1.13 × 80, non sig. Imp. Chaix
(succ. Chéret), rue Brunel.

344. — 1888. **LA MÊME :** 1/2 col. en haut. : 53 × 37, non
sig. Imp. Chaix (succ. Chéret), rue Brunel.

345. — 1889. Nouveau Cirque. **LA FOIRE DE SÉVILLE.**
Doub. col. en haut. : 1.12 × 82, sig. à dr. Imp.
Chaix (succ. Chéret), rue Brunel.
Danseuses et mandolinistes.
Quelques épreuves sur papier de luxe.
Quelques épreuves tirées en noir.

346. — 1889. **LA MÊME :** 1/2 col. en haut. : 52 1/2 × 32,
sig. à dr. Imp. Chaix (succ. Chéret), rue Brunel.

CIRQUE D'HIVER

347. — 1876. Cirque d'Hiver. **CENDRILLON,** tous les soirs.
Doub. col. en haut. : 1.18 × 83, non sig. Imp. Ché-
ret, rue Brunel.

348. — 1876. Cirque d'Hiver. **UNE CARAVANE DANS
LE DÉSERT.**

Doub. col. en haut. : 1.18 × 83, sig. à g. Imp. Ché-
ret, rue Brunel.

349. — 1876. Cirque d'Hiver. **L'HOMME OBUS.**
Doub. col. en haut. : 1.18 × 82, non sig. Imp. Chéret,
rue Brunel.

EXPOSITIONS ARTISTIQUES

350. — Exposition publique les 2, 3, 4, 5 décembre à l'École des Beaux-Arts (quai Malaquais). Projets d'une **STATUE DE LAZARE CARNOT**, mise en concours par le *Courrier Français*. Jules Roques, directeur.

Doubl. col. en haut. : 1.16 × 81, non sig. Imp. Chaix (succ. Chéret), rue Brunel.

Dans le fond teinté de l'affiche, un buste de Carnot s'enlève en blanc, peu apparent.

351. — 1886. Eden-Théatre, rue Boudreau. **EXPOSITION DES ARTS INCOHÉRENTS.....**

Doub. col. en haut. : 1.15 × 81, sig. à g. Imp. Chaix (succ. Chéret), rue Brunel.

(*Voir le n° 352.*)

352. — Ville de Nantes. **EXPOSITION DES ARTS INCOHÉRENTS**, salle du Sport, 6, rue Lafayette.....

Col. en haut. : 72 × 54, non sig. Imp. Chaix (succ. Chéret), rue Brunel.

La composition est la même que celle de l'Exposition de l'*Eden-Théâtre*.

(*Voir le n° 351.*)

353. — 1888. Pour nos marins. Société de secours aux familles des marins français naufragés. **EXPOSITION DES MAITRES FRANÇAIS DE LA CARICATURE..**

Doub. col. en haut. 1.17 × 83, sig. à g. Imp. Chaix (succ. Cheret), rue Brunel.

Quelques épreuves tirées en noir.

354. — 1888. **EXPOSITION DE TABLEAUX ET DESSINS DE A. WILLETTE.....** 34, rue de Provence.

Doub. col. en haut. : 1.18 × 82, sig. a g. et datée 88. Imp. Chaix (succ. Chéret), rue Brunel.

Quelques épreuves tirées en noir.

355. — 1888. ŒUVRE DE L'HOSPITALITÉ DE NUIT. **EXPOSITION DE L'ART FRANÇAIS SOUS LOUIS XIV ET LOUIS XV**, à l'École des Beaux-Arts.....

Doub. col. en haut. : 1.06 × 83, sig. au milieu. Imp. Chaix (succ. Chéret), rue Brunel.

Quelques épreuves tirées en noir.

356. — 1889. 42, boul⁴ Bonne-Nouvelle au coin du faub⁴ Poissonnière. **EXPOSITION UNIVERSELLE DES ARTS INCOHÉRENTS.....**

Doub. col. en haut. : 1.18 × 82, sig. à dr. Imp. Chaix (succ. Chéret), rue Brunel.

Quelques épreuves tirées en noir.

357. — 1889. LA MÊME : 1/2 col. en haut. : 55 × 37, sig. à dr. Imp. Chaix (succ. Chéret), rue Brunel.

Quelques épreuves tirées en noir.

358. — 1889. Galeries Georges Petit, 8, rue de Sèze, du 20 decembre au 26 janvier. **EXPOSITION DES TABLEAUX ET ÉTUDES DE LOUIS DUMOULIN.....**

Doub. col. en haut. : 1.01 × 82, non sig. Imp. Chaix (succ. Chéret), rue Brunel.

359. — 1890. **EXPOSITION DE LA GRAVURE JAPONAISE**, du 25 avril au 22 mai..... à l'École des Beaux-Arts.....

Doub. col. en larg. : 1.18 × 83, non sig. Imp. Chaix (succ. Chéret), rue Brunel.

360. — 1890. Pavillon de la Ville de Paris (Champs-Élysées). 4ᵉ EXP⁰ⁿ BLANC ET NOIR, Projections artistiques de peinture et de sculpture des maîtres modernes.

Doub. col. en haut. : 1.18 × 79, sig. à g. Imp. Chaix (ateliers Chéret), rue Bergère.

1ᵉʳ *tirage.* Une jeune femme tient dans ses mains et présente un cartouche sur lequel se trouvent ces mots : Tous les jours de 3 à 6 heures, les mardi, jeudi, samedi et dimanche de 8 à 11 heures.

Affiche en noir sur blanc.

361. — 1890. LA MÊME : Projections humoristiques par A. Guillaume, concerts artistiques par Jean Straram. Entrée 1 franc.

Doub. col. en haut. : 1.18 × 79, sig. à g. Imp. Chaix (ateliers Chéret), rue Bergère.

2ᵉ *tirage.* Le cartouche représente une projection de A. Guillaume.

Affiche en noir sur blanc.

362. — 1891. Le Courrier Français. **EXPOSITION DE DOUZE CENTS DESSINS ORIGINAUX** du *Courrier Français*, ouverte tous les jours excepté le dimanche à l'*Elysée-Montmartre* dans le Jardin d'Hiver.

Doub. col. en haut. : 1.17 × 80, sig. à g. et datée 91. Imp. Chaix (ateliers Cheret), rue Bergère.

363. — 1891. LA MÊME : col. en haut. : 80 × 56, sig. à g. et datée 91. Imp. Chaix (ateliers Chéret), rue Bergère.

364. — 1891. LA MÊME : 1/2 col. en haut. : 55 × 37, sig. à g. Imp. Chaix (ateliers Chéret), rue Bergère.

(*Voir les n°ˢ 470 à 474.*)

365. — 1892. École nationale des Beaux-Arts, quai Malaquais. **EXPOSITION DES ŒUVRES DE TH. RIBOT** au profit du monument à ériger à Paris.....

Doub. col. en haut. : 1.18 × 82, non sig. Imp. Chaix (ateliers Cheret), rue Bergère.

MUSÉE GRÉVIN

366. — 10, Boul⁴ Montmartre. **MUSÉE CRÉVIN.** *Incessamment ouverture.*
Doub. col. en haut. : 1.17 × 82, non sig. Imp. Chaix (succ. Chéret), rue Brunel.

367. — **MUSÉE GRÉVIN.** 10, boul⁴ Montmartre. **EXPÉDITION DU TON-KIN. MORT DU COMMANDANT RIVIÈRE.**
Doub. col. en haut. : 93 × 69, sig. à g. Imp. Chaix (succ. Chéret), rue Brunel.
Une même composition, encadre le sujet historique exposé par le Musée Grévin. Au-dessous de ce sujet central, un large cartouche donne la nomenclature des nouveautés.
(*Voir les n⁰ˢ 368 à 372*).

368. — Musée Grévin. 10, boul⁴ Montmartre. **GERMINAL,** 11ᵉ tableau du drame de MM. E. Zola et W. Busnach, interdit par la censure.
Doub. col. en haut : 93 × 69, sig. à g. Imp. Chaix (succ. Chéret), rue Brunel.

369. — Musée Grévin, 10, boul⁴ Montmartre. **GERMINAL.** 11ᵉ tableau du drame de MM. E. Zola et W. Busnach, interdit par la censure.
1/2 col. en haut. : 52 × 38, sig. à g. Imp. Chaix (succ. Chéret), rue Brunel.

370. — **MUSÉE CRÉVIN,** 10, boul⁴ Montmartre, *Galerie des célébrités modernes.* **L'APOTHÉOSE DE VICTOR HUGO.**
1/2 col. en haut. : 52 × 38, sig. à g. Imp. Chaix (succ. Chéret), rue Brunel.

371. — Musée Grévin, 10, boul⁴ Montmartre. **CATASTROPHE D'ISCHIA.**
1/2 col. en haut. : 52 × 38, sig. à g. Imp. Chaix (succ. Chéret), rue Brunel.

372. — Musée Grévin. 10, boul⁴ Montmartre. **MORT DE MARAT.**
1/2 col. en haut. : 52 × 38, sig. à g. Imp. Chaix (succ. Chéret), rue Brunel.

373. — 1883. Tous les soirs de 8 h. à 11 h. Musée Grévin, 10, boulevard Montmartre. **AUDITIONS TÉLÉPHONIQUES.** 1ʳᵉ audition : le concert de l'Eldorado.....
Doub. col. en haut. : 1.14 × 78, non sig. Imp. Chaix (succ. Chéret), rue Brunel.

374. — 1885. Musée Grévin. Tous les soirs de 8 h. à 10 h. 3/4. **CONCERT DES TZIGANES.**

Doub. col. en haut. : 1.10 × 81, non sig. Imp. Chaix (succ. Chéret), rue Brunel.

375. — 1886. Cabinet fantastique. Musée Grévin. Magie, prestidigitation, projections scientifiques et amusantes, par le **PROFESSEUR MARGA.**
Doub. col. en haut. : 103 × 76, non sig. Imp. Chaix (succ. Chéret), rue Brunel.

376. — 1887. Musée Grévin. De 3 h. à 6 h., de 8 h. à 11 h. Tous les jours, **LES TZIGANES,** dirigés par Patikarus Ferko.
Doub. col. en haut. : 1.09 × 80, non sig. Imp. Chaix (succ. Chéret), rue Brunel.

377. — 1887. Musée Grévin. **MAGIE NOIRE.** Apparitions instantanées par le professeur Carmelli.
Doub. col. en haut. : 1.03 × 76, non sig. Imp. Chaix (succ. Chéret), r. Brunel.

378 et 378 *bis.* — 1888. Musée Grévin. Grand orchestre Jos. Heisler. **LES DAMES HONGROISES,** dirigées par Hajnalka Thuoldt.
Doub. col. en haut. : 1.10 × 80, sig. à dr. Imp. Chaix (succ. Chéret), rue Brunel.
Deux tirages différents. Dans l'un Hajnalka porte la veste blanche, dans l'autre, son costume est rouge.
Quelques épreuves tirées en noir.

379. — 1890. Musée Grévin. **SOUVENIR DE L'EXPOSITION.** (*Les Japonaises.*)
Quad. col. en haut. : 2.36 × 82, sig. à dr. Imp. Chaix (succ. Chéret), rue Brunel.
Quelques épreuves sur papier de luxe.
Quelques épreuves tirées en noir.

380. — 1891. **LES COULISSES DE L'OPÉRA,** au Musée Grévin.
Quad. col. en haut. : 2.34 × 82, sig. à g. et datée 91. Imp. Chaix (ateliers Chéret), rue Bergère.
Quelques épreuves d'artistes sur papier de luxe.

381. — 1892. Musée Grévin. **PANTOMIMES LUMINEUSES.** Théâtre optique de E. Reynaud, musique de Gaston Paulin, tous les jours de 3 h. à 6 h. et de 8 h. à 11 h.
Doub. col. en haut. : 1.11 × 80, sig. à g. et datée 92. Imp. Chaix (ateliers Chéret), rue Bergère.
Quelques épreuves tirées avant la lettre.
Quelques épreuves sur papier de luxe.
Quelques épreuves tirées en noir.
(*Voir le n° 210.*)

JARDIN D'ACCLIMATATION

382. — 1877. Jardin zoologique d'Acclimatation. Bois de Boulogne. **ARRIVAGE D'ANIMAUX NUBIENS. 13 NUBIENS AMRANS ACCOMPAGNENT LE CONVOI.** Doub. col. en haut. : 1.16 × 83, sig. à dr. Imp. Chéret, rue Brunel.

383. — 1886. Jardin zoologique d'Acclimatation. **INDIENS GALIBIS**, Chemins de fer de l'ouest, Porte Maillot. Doub. col. en larg. : 1.16 × 78, sig. à dr. Imp. Chaix (succ. Chéret), rue Brunel.

FÊTES DIVERSES

384. — 1876. **FÊTE PANTAGRUÉLIQUE**, organisateur *M. Maurice*, 12, rue d'Orsel, Parc d'Asnières, place de la Mairie, dimanche 20 août 1876. Bœuf, veau, moutons rôtis entiers et en plein air. Entrée pour 2 francs..
Doub. col. en haut. : 1.17 × 80, sig. à g. Imp. Chéret, rue Brunel.
Tirage en noir sur papier jaune.

385. — 1883. **RUEIL-CASINO**, ligne de Saint-Germain..... Fêtes de jour et de nuit
Col. en haut. : 95 × 71, non sig. Imp. Chaix (succ. Chéret), rue Brunel.

386. — 1883. **FÊTES DE MONT-DE-MARSAN**, les 14, 15, 16 et 17 juillet 1883. Les taureaux ont été choisis dans les célèbres ganaderias de D.-V. Martinez, A.-C. de Miraflores, J.-M. de San Augustin, D. Palomino. 3 grandes courses de taureaux hispano-landaises, les 15, 16, 17 juillet à 3 h. du soir..... Courses de chevaux, les 16 et 17 juillet à 9 h. du matin à l'Hippodrome. Grand concours musical..... Feu d'artifice, le 17 juillet, sur la place de l'Hôtel-de-Ville.
Affiche en trois feuilles, doub. col. en haut. : 2.50 × 1.20, sig. au milieu sur la 2ᵉ feuille. Imp. Chaix (succ. Chéret), rue Brunel.

387. — 1884. République française. **FÊTES DE MONT-DE-MARSAN**, les 19, 20, 21, 22 juillet 1884. 3 gᵈᵉˢ courses de taureaux hispano-portugaises et landaises. Caballeros en plaza D. José Rodríguez, D. Tomas Rodríguez sous la direction de Felipe Garcia..... Les 21 et 22 juillet, grande fête orientale et vénitienne....
Affiche en trois feuilles doub. col. en haut. : 3.52 × 83, sig. à dr. sur la troisième feuille. Imp. Chaix (succ. Chéret), rue Brunel.

388. — 1885. République française. **FÊTES DE MONT-DE-MARSAN,** les 18, 19, 20 et 21 juillet 1885. 12 taureaux de Colmenar, 17 vaches de Navarre. 3 grandes courses hispano-portugaises et landaises, les 19, 20 et 21 juillet à 3 heures 1/2 du soir..... Grande fête de nuit..... brillant feu d'artifices et illuminations.

Affiche en 3 feuilles doub. col. en haut. : 2.54 × 1.18 sig. à dr. sur la 2ᵉ feuille. Imp. Chaix (succ. Chéret), rue Brunel.

389. — 1889. Palais de l'Industrie. Champs-Élysées. **GRANDES FÊTES ANVERS-PARIS**, organisées par « le Figaro », au profit des victimes de la catastrophe d'Anvers, les samedi 19 et dimanche 20 octobre 1889.
Quad. col. en haut. : 2.30 × 82, sig. au milieu. Imp. Chaix (succ. Chéret), rue Brunel.
Quelques épreuves tirées en noir.

390. — 1890. **CASINO D'ENGHIEN.**
Doub. col. en haut. : 1.26 × 97, sig. à g. Imp. Chaix (ateliers Chéret), rue Bergère.
Une jeune femme et trois enfants à cheval.
Le texte, séparé de l'affiche, est de même format ; il débute ainsi : *Grande fête* de bienfaisance, le dimanche 21 septembre 1890, *au profit des Incendiés de Fort-de-France.*

391. — 1890. **BAGNÈRES-DE-LUCHON. FÊTE DES FLEURS.** Dimanche 10 août.
Doub. col. en haut. : 1.16 × 80, sig. à dr. Imp. Chaix (ateliers Chéret), rue Bergère.
Quelques épreuves d'artiste sur papier fort.
Quelques épreuves tirées en noir.

392. — 1890. Palais du Trocadéro, samedi 14 juin, à 2 h. **FÊTE DE CHARITÉ,** *donnée au bénéfice de la Société de secours aux familles des* **MARINS FRANÇAIS NAUFRAGÉS.**
Quad. col. en haut. : 2.29 × 80, sig. à dr. Imp. Chaix (ateliers Chéret), rue Bergère.
Quelques épreuves en tirage de luxe.
Quelques épreuves tirées en noir.

393. — 1893. Palais du Trocadéro, samedi 27 mai à 2 heures. **FÊTE DE CHARITÉ** *donnée au bénéfice de la Société de secours aux familles des* **MARINS FRANÇAIS NAUFRAGÉS.**
Quad. col. en haut. : 2.30 × 82, sig. à g. Imp. Chaix (ateliers Chéret), rue Bergère.

PANORAMAS ET DIORAMAS

394. — Captain Castellani's. **DIORAMA. SIÈGE OF PARIS. THE CHARGE OF BOURGET.**
Doubl. col. en haut. : 1.17 × 83, non sig. Imp. Chéret, rue Brunel.

395. — **DÉFENSE DE BELFORT,** par Castellani (O. Saunier, collaborateur). *Grand panorama national,* boulevard Magenta, place de la République.
Quad. col. en haut. : 1.64 × 1.15, non sig. Imp. Chaix (succ. Chéret), rue Brunel.

396. — **DÉFENSE DE BELFORT,** par Castellani. *Grand panorama national.....*
Col. en haut. : 58 × 58, non sig. Imp. Chaix (succ. Chéret), rue Brunel.
Quelques épreuves sur papier fort, sans les « prix d'entrée ».

397. — 1876. Union franco-américaine. **MONUMENT COMMÉMORATIF DE L'INDÉPENDANCE.**
1/2 col. en larg. : 51 × 33, non sig. Imp. Chéret, rue Brunel.
La statue de Bartholdi.
Épreuve noire. Milieu d'affiche.

398. — 1876. **LA LIBERTÉ ÉCLAIRANT LE MONDE.** Centième anniversaire de l'indépendance des États-Unis. Union franco-américaine 1776-1876.
Col. en haut. : 59 × 46, non sig. Imp. Chéret rue Brunel.

399. — 1876. Palais de l'Industrie. Champs-Élysées. **UNION FRANCO-AMÉRICAINE,** 1776-1876. **DIORAMA** représentant le monument commémoratif de l'indépendance des États-Unis d'Amérique et de la ville et rade de New-York.

Doub. col. en haut. : 1.14 × 76, non sig. Imp. Chéret, rue Brunel.

400. — 1877. Panorama national, boulevard du Hainaut. **ULUNDI. DERNIER COMBAT DES ANGLAIS CONTRE LES ZOULOUS,** par Ch. Castellani.....
Quad. col. en haut : 1.62 × 1.15, sig à g. Imp. Chéret, rue Brunel.

401. — 1878. Panorama, au Jardin des Tuileries, près le grand bassin. Œuvre nationale de l'**UNION FRANÇAISE-AMÉRICAINE.**
1/2 col. en haut. : 57 × 38, non sig. Imp. J. Chéret, rue Brunel.
La statue de Bartholdi, à mi-corps.

402. — 1881. Grand panorama. **LES CUIRASSIERS DE REICHSHOFFEN,** peint par MM. T. Poilpot et S. Jacon, 25t, rue St-Honoré.
Quad. col. en larg. : 1.64 × 1.17, non sig. Imp. Chaix (succ. Chéret), rue Brunel.

403. — 1881. Grand panorama. **LES CUIRASSIERS DE REICHSHOFFEN,** peint par MM. T. Poilpot et S. Jacon, 25t, rue Saint-Honoré.
Col. en haut. : 76 × 55, non sig. Imp. Chaix (succ. Chéret), rue Brunel.

404. — 1889. **PANORAMA DE LA COMPAGNIE GÉNÉRALE TRANSATLANTIQUE,** peint par M. Th. Poilpot..... Exposition universelle 1889.
Doub. col. en haut. : 1.13 × 81, non sig. Imp. Chaix (succ. Chéret), rue Brunel.
Quelques épreuves tirées en noir.

EXHIBITIONS DIVERSES

405. — **COURSES DE CHEVAUX.**
1/2 col. en larg. : 75 × 35, non sig. sans l'adresse de l'imprimeur.
Bande sans texte pour une affiche de courses de chevaux. (Société des Courses de Dijon.)

406. — Tête de **FEMME RUSSE.**
Doub. col. en haut.
Affiche sans texte pour la foire de Nijni-Novgorod.

407. — **GRAND MUSÉE ANATOMIQUE** du Château-d'Eau de Paris, Dr Spitzner.
Quad. col. en haut. : 1.63 × 1.13, sig. à dr. Imp. Chéret, rue Brunel.

408. — **JEE BROTHERS, GROTESQUES MUSICAL ROCKS.**
Col. en haut. : 74 × 55, sig. à g. Imp. Chéret, rue Brunel.
Clovns musiciens.
(*Affiche pour l'étranger.*)

409. — Arvore da Sciencia. 9ª maravilha do mundo, prestigiador brasileiro **A. J. D. WALLACE.**
Col. en haut. : 63 × 46, sig. à g. Imp. Chéret, rue Brunel.
(*Affiche pour l'étranger.*)

410. — Walhalla volks theater. **L'HOMME OBUS.**
Col. en haut. : 65 × 40, non sig. Imp. Chéret, rue Brunel.
(*Affiche pour l'étranger.*)

411. — **M. HARRY WALLACE'S.** Nouveauté parisienne. *Le protée musical.... L'automate vivant.*
Col. en haut. : 72 × 57, sig. à g. Imp. Chéret, rue Brunel.
(*Affiche pour l'étranger.*)

412. — **LE PREMIER TIREUR DU MONDE.** Capt. Hove.
1/2 col. en haut. : 54 × 39, sig. à g. Imp. Chéret, rue Brunel.

FOLIE

L'Arc en Ciel

BALLET-PANTOMIME
en Trois Tableaux

413. — LA GROTTE DU CHIEN.
1/2 col. en larg. : 49 × 33, non sig. Imp. Chaix (succ. Chéret), rue Brunel.
Milieu d'affiche sans texte.

414. — 1874. **RIDEL. T**ous les soirs à 8 h. 1/2 Avenue des Amandiers (place du Château-d'Eau).....
Doub. col. en haut. : 1.19 × 78, sig. à g. Imp. Chéret, rue Brunel.

415. — 1877. **VOGUE UNIVERSELLE.** Illusions, magie, physique. D' **NICOLAY.**
Col. en haut. : 75 × 50, sig. à dr. Imp. Cheret, rue Brunel.
Tirage en noir sur fond vert d'eau.

416. — 1879. Une gymnaste glisse sur un fil, suspendue par la mâchoire. Cette gymnaste est **EMMA JUTAU.**
1/2 col. en larg. : 57 × 37, non sig. Imp. Chéret et Cie, rue Brunel.
Épreuve sans lettre, milieu d'affiche.

417. — 1879. **CREMORNE,** 251, rue Saint-Honore. Visible dans le jour de 11 h. à 3 h. entrée 50 c..... Les orangs-outangs père et fils du Jardin d'Acclimatation.
Doub. col. en haut. : 1.14 × 81, non sig. Imp. Chéret, rue Brunel.
Tirage en noir sur papier jaune.

418. — 1886. **LEONA DARE.**
Doub. col. en haut. : 1.19 × 81, sig. à g. Imp. Chaix (succ. Chéret), rue Brunel.
Leona Dare est suspendue par la mâchoire à un trapèze fixé sous la nacelle d'un ballon, aux flancs duquel flotte le pavillon américain.

Cette expérience ayant été interdite, l'affiche n'a pas paru.
(Voir le n° 423.)

419. — 1889. **GRAN PLAZA DE TOROS DU BOIS DE BOU-LOGNE,** boul* Lannes, rue Pergolèse.
Doub. col. en haut. : 1.11 × 80, non sig. Imp. Chaix (succ. Chéret), rue Brunel.
Un toréador.

420. — 1889. Exposition universelle de 1889. **LE PAYS DES FÉES,** jardin enchanté, 31, avenue Rapp.
Col. en haut. : 74 × 55, sig. à dr. Imp. Chaix (succ. Chéret), rue Brunel.
Il a été tiré une épreuve de la gamme des couleurs.

421. — 1889. Hippodrome de la Porte-Maillot. **PARIS-COURSES,** pelouse 1 f., pesage 2 f. Nouveau sport, grand prix : une rivière de diamants de 20 000 f.
Doub. col. en haut. : 1.13 × 79, sig. à g. et datée 90. Imp. Chaix (ateliers Chéret), rue Bergère.
Quelques épreuves sur papier de luxe.
Quelques épreuves tirées en noir.
Trois épreuves tirées en bleu.

422. — 1890. Hippodrome de la Porte-Maillot. **PARIS-COURSES,** pelouse 1 f., pesage 2 f. Nouveau sport, grand prix : une rivière de diamants de 20 000 f.
Col. en haut. : 75 × 55, sig. à g. Imp. Chaix (ateliers Chéret), rue Bergère.
Quelques changements dans le dessin et dans les couleurs.

423. — 1891. **LEONA DARE.**
Doub. col. en haut. : 119 × 81, sig. à g. Imp. Chaix (ateliers Chéret), rue Bergère.
L'expérience a été autorisée à l'étranger.
(Voir le n° 418.)

LIBRAIRIES

424. — GRANDE LIVRARIA POPULAR..... Magalhaes & Comp..... Maranhao, 22, Largo de Palacio.
Col. en haut. : 61 × 44, non sig. sans lieu ni date d'impression.
(Affiche pour l'étranger.)

425. — LA LECTURE UNIVERSELLE, 12, rue Sainte-Anne. Abonnement de lecture 230 000 volumes. Dix francs par mois.....
Un médaillon de femme : 30 × 22.
Doub. col. en larg. pour le texte, non sig. Imp. Chaix (succ. Chéret), rue Brunel.

426. — 1879. **CRÉDIT LITTÉRAIRE,** maison Abel Pilon A. Levasseur, gendre et successeur.
Doub. col. en haut. : non sig. Imp. Chéret & Cie rue Brunel.

427. — 1891. **LIBRAIRIE ED. SAGOT,** 18, rue Guénégaud. Affiches, estampes.
Quad. col. en haut. : 2.31 × 82, sig. à dr. Imp. Chaix (succ. Chéret), rue Brunel.
Cette affiche avait été composée dans l'origine pour les « Magasins de la Belle Jardinière », qui ne l'ont point acceptée.
Il a été fait un tirage avant la lettre.

PUBLICATIONS DIVERSES

428. — LES CHEFS-D'ŒUVRE DE LA PEINTURE ITA-LIENNE, par Paul Mantz.....
Doub. col. en haut. : 1.19 × 86, non sig. Imp. Chéret, rue Brunel.

429. — Édouard Fournier. **HISTOIRE DES ENSEIGNES DE PARIS,** revue et publiée par le Bibliophile Jacob.
1/4 col. en haut. : 36 × 27, non sig. Imp. Chaix (succ. Chéret), rue Brunel.

EN VENTE ICI :

430. — VOYAGES ET DÉCOUVERTES de A'Kempis.

431. — EN MER, par J. Bonnetain.

432. — PARIS QUI RIT, par Georges Duval.

433. — BEAUMIGNON, par Frantz Jourdain.

434. — LE BUREAU DU COMMISSAIRE, par J. Moinaux.

435. — GRAINE D'HORIZONTALES, par Jean Passe.

436. — PILE DE PONT, par Albert Pinard.
Ces compositions ne sont pas, à proprement parler des affiches. L'éditeur Jules Lévy les destinait aux couvertures de ses livres et faisait tirer de ces couvertures un certain nombre d'épreuves auxquelles sont ajoutés ces mots : En vente ici.
1/8 col. en larg. Imp. Chaix (succ. Chéret), rue Brunel.

437. — 1876. ALMANACH-GUIDE DE LA MÈRE DE FAMILLE, pour 1877..... par le Dr S. E. Maurin.
1/4 col. en haut. : 29 × 20, sig. à g. Imp. Chéret, rue Brunel.

438. — 1878. LES PARISIENNES, par A. Grévin et A. Huart, chez tous les libraires (d'après Grévin).
1/4 col. en haut. : 39 × 28, non sig. Imp. J. Chéret & Cie, rue Brunel.
(*Voir le n° 480*).

439. — 1879. LA NOUVELLE VIE MILITAIRE, texte par Adrien Huart, illustrations coloriées par Draner.
1/4 col. en haut. : 39 × 27, sig. à dr. Imp. Chéret, rue Brunel.
(*Voir le n° 481.*)

440. — 1888. N'ALLEZ PAS AU PAYS DU SOLEIL SANS LE GUIDE CONTY, Paris à Nice.
1/4 col. en haut. : 26 × 21, sig. à dr. Imp. Chaix (succ. Chéret), rue Brunel.

441. — 1888. En vente partout, **AU PROFIT DES VICTIMES DES SAUTERELLES EN ALGÉRIE,** *publication illustrée*, éditée par l'association de l'Afrique du nord et la représentation algérienne....
Doub. col. en haut. : 1.13 × 81, sig. à g. Imp. Chaix (succ. Chéret), rue Brunel.
Quelques épreuves tirées en noir.

442. — 1890. AGENDA DU RAPPEL 1891, 18, rue de Valois.
1/4 col. en haut. : 36 × 28, sig. à g. Imp. Chaix (ateliers Chéret), rue Bergère.

443. — 1892. LA VRAIE CLEF DES SONGES... par Lacinius.
1/4 col. en haut. : 28 × 22, non sig. Imp. Chaix (ateliers Chéret), rue Bergère.

444. — 1892. ASTAROTH. *L'avenir dévoilé par les cartes.*
1/4 col. en haut. : 28 × 22, non sig. Imp. Chaix (ateliers Chéret), rue Bergère.

445. — 1892. LE NOUVEAU MAGICIEN PRESTIDIGITATEUR... par Ducret et Bonnefont.
1/4 col. en haut. : 28 × 22, non sig. Imp. Chaix (ateliers Chéret), rue Bergère.

446. — 1892. NOUVEAU TRAITÉ THÉORIQUE ET PRATIQUE DE LA DANSE par Th. de Lajarte et Bonnefont....
1/4 col. en haut. : 28 × 22, non sig. Imp. Chaix (ateliers Chéret), rue Bergère.

JOURNAUX POLITIQUES

447. — LONDON FIGARO. One penny, ahigh toned Dayly journal of politics, literature, criticism, gossip, etc. Sold everyvhere Ranken & Cᵉ....
Doub. col. en haut. : 1.19 × 85, sig. au milieu. Dravn & printed by J. Chéret, rue Brunel, Paris.
(*Affiche pour Londres.*)

448. — 10 c. le n°. LE TÉLÉGRAPHE, journal du matin, fils spéciaux avec le nombre entier
Doub. col. en larg. : 1.17 × 81, non sig. Imp. Chaix (succ. Chéret), rue Brunel.

449. — 1876. LE PETIT CAPORAL, journal quotidien, politique, démocratique, patriotique, le n° 5 centimes.....
Col. en haut. : 74 × 56, non sig. Imp. Chéret, rue Brunel.

450. — 1882. Étrennes 1883. PRIME DU GAULOIS..
Cartes de visite.
1/4 col. en haut. : 36 × 27, non sig. Imp. Chaix (succ. Chéret), rue Brunel.

451. — 1885. LYON RÉPUBLICAIN. Grand format 5 c. le numéro. Tirage 115.000 exemplaires.

Col. en haut. : 75 × 54, sig. à dr. Imp. Chaix (succ. Chéret), rue Brunel.
Petit crieur.

452. — 1885. En vente partout. 3ᵉ année. **LE FIGARO ILLUSTRÉ....** 1885, prix 3 fr. 50.
Doub. col. en haut. : 1.06 × 80, sig. à g. Imp. Chaix (succ. Chéret), rue Brunel.
Deux enfants, abrités par un parasol japonais, caressent un chien de Terre-Neuve.

453. — 1885. LA MÊME. Supplément du *Figaro. Le Figaro illustré*. 1885. Paris ; 26, rue Drouot.
1/2 col. en haut. : 44 × 33, sig. au milieu. Imp. Chaix (succ. Chéret), rue Brunel.

454. — 1885. LA MÊME avec la lettre suivante : pour paraître le 1ᵉʳ décembre. *Le Figaro illustré*. Littérature, poésie, pièces de concours du *Figaro illustré*, etc. Prix 3 f. 50. On souscrit du
1/2 col. en haut. : 44 × 30.
Cette composition a servi de couverture au numéro de 1885.

455. — 1885. LA MÊME. *Le Figaro* est en vente ici. Les

jours ordinaires 20 c., les mercredis et samedis 25 c.
1/4 col. en haut. : 29 × 21, non sig. Imp. Chaix (ateliers Chéret), rue Bergère.
Affiche d'intérieur.

456. — 1886. A partir du 1er juillet. **LE PETIT STÉPHANOIS.** Dieu. Patrie, Liberté. Tout droit devant. Journal indépendant quotidien, deux éditions ..
Doub. col. en haut. : 1.15 × 82, sig. au milieu. Imp. Chaix (succ. Chéret), rue Brunel.

457. — 1888. Paris, 10 c. le n°, départements 15 c. **L'ÉCHO DE PARIS** littéraire et politique....
Doub. col. en haut. : 93 × 71, non sig. Imp. Chaix 'succ. Chéret), rue Brunel.

458. — 1888. Tous les jours, 10 c. le n°. **L'ÉCHO DE PARIS** littéraire et politique.
Doub. col. en haut. : 1.15 × 82, sig. à dr. Imp. Chaix (succ. Chéret), rue Brunel.
Quelques épreuves tirées sur papier de luxe.
Quelques épreuves tirées en noir.

459. — 1889. En vente partout. **LE RAPPEL,** le n° 5 c.
Quad. col. en haut. : 1.69 × 1.18, sig. à g. Imp. Chaix (succ. Chéret), rue Brunel.
Quelques épreuves tirées en noir.

460. — 1890. Pour paraître tous les dimanches à partir du 21 décembre 1890, huit pages, 5 c. **LE PROGRÈS ILLUSTRÉ,** supplément littéraire du Progrès de Lyon....
Doub. col. en haut. : 1.16 × 79, sig. à dr. Imp. Chaix (ateliers Chéret), rue Bergère.
Quelques épreuves sur papier de luxe.
Quelques épreuves tirées en noir.
(*Voir le n° 461.*)

461. — 1890. Pour paraître tous les dimanches à partir du 21 décembre 1890, huit pages, 5 c., **LA GIRONDE ILLUSTRÉE,** supplément littéraire de la *Gironde* et de la *Petite Gironde.*
Col. en haut. : 79 × 55, non sig. Imp. Chaix (ateliers Chéret), rue Bergère.
Sauf quelques changements, la composition est la même que celle du *Progrès illustré.*
(*Voir le n° 460.*)

462. — 1892. **LE RAPIDE,** le n° 5 c. Grand journal quotidien.
Doub. col. en haut. : 1.15 × 82, sig. à g. Imp. Chaix (ateliers Chéret), rue Bergère.
Quelques épreuves d'artiste sur papier de luxe.

JOURNAUX ET REVUES

463. — **PAN.** Price 6d a journal of Satire edited by Alfred Thompson every saturday, offices, 4, Ludgate Buildings, London E. C.
Col en haut. : 75 × 57 1/2, sig. à dr. Imp. Chéret, rue Brunel.
Cette affiche a été reproduite dans la *Gazette des Beaux-Arts* et dans les *Affiches illustrées* de 1886.
(*Affiche pour Londres.*)

464. — En vente chez tous les libraires, le numéro 30 centimes, **JOURNAL POUR TOUS,** semaine universelle illustrée.
Doub. col. en haut. : 1.14 × 82, sig. à dr. Imp. Chéret et Cie, rue Brunel.
Cette affiche a été reproduite dans les *Affiches illustrées* de 1886.

465. — En vente ici. 30 c. le numéro. **JOURNAL POUR TOUS,** semaine universelle illustrée....
1/4 col. en haut. : 37 × 28, non sig. Imp. Chéret et Cie, rue Brunel.
Quelques changements dans la composition.

466. — 1869. En vente chez tous les libraires : **ALBUM THÉÂTRAL ILLUSTRÉ.**
Doub. col. en larg. Imp. Chéret, rue Sainte-Marie.
De cet album théâtral qui est aujourd'hui une rareté bibliographique, il n'a paru que trois numéros dont le texte est de Arnold Mortier, et les illustrations de Jules Chéret.

467. — 1876. Jardinage, basse-cour, horticulture, arboriculture... **JOURNAL LA MAISON DE CAMPAGNE,** 18e année.... Directeur Édouard Le Fort.
Doub. col. en haut. : 99 × 73, sig. à dr. Imp. Chéret, rue Brunel.

468. — 1883. 51e année. Publication bimensuelle illustrée. **MUSÉE DES FAMILLES..**
Col. en haut. : 79 × 55, non sig. Imp. Chaix (succ. Chéret), rue Brunel.
Affiche Camaïeu vert.

469. — 1883. **SAINT-NICOLAS.** 5e année; journal illustré pour garçons et filles, paraissant tous les jeudis.
Col. en haut. : 79 × 55, sig. à g. Imp. Chaix (succ. Chéret), rue Brunel.
Affiche Camaïeu vert.

470. — 1891. **LE COURRIER FRANÇAIS.**
Doub. col. en haut. : 1.17 × 80, sig. à g. Imp. Chaix (ateliers Chéret), rue Bergère.

471. — 1891. **LA MÊME** doub. col. en haut. : 1.16 × 79, sig. à g. et datée 91. Imp. Chaix (ateliers Chéret), rue Bergère.
Quelques épreuves sur papier fort, tirage de luxe
De ces deux derniers numéros 470 et 471, il a été tiré quelques épreuves en noir et quelques épreuves en bistre.
Il a été tiré aussi quelques épreuves en noir, en bistre et en noir sur teinte chine avant le titre du Journal et avant la charge de Forain.

472. — 1891. **LA MÊME.**
Col. en haut. : 79 × 55, sig. à g. et datée 91. Imp. Chaix (ateliers Chéret), rue Bergère.
Quelques épreuves sur papier de luxe.

473. — 1891. **LA MÊME.**
1/2 col. en haut. : 55 × 37, sig. à g. et datée 91. Imp. Chaix (ateliers Chéret), rue Bergère.

474. — 1891. **LA MÊME.** Ce supplément ne doit pas être affiché.

Supplément au numéro du *Courrier français* du 28 mars 1891.

1/2 col. en haut. : 52 × 34, sig. à g. Imp. Chaix (ateliers Chéret), rue Bergère.

Tirage en bistre.

Quelques épreuves en bistre, avant la charge de Forain, sans lettre ni nom d'imprimeur.

(*Voir les n*ᵒˢ 362, 363 *et* 364.)

475. — 1891. **LE MONDE ARTISTE,** Journal illustré, musique, théâtre, Beaux-Arts, paraissant tous les dimanches. Informations théâtrales du monde entier....

Doub. col. en haut. : 1.16 × 82, sig. à g. Imp. Chaix (ateliers Chéret), rue Bergère.

Affiche tirée en bistre sur teinte chine. Lettre rouge.

Quelques épreuves sur papier de luxe.

Quelques épreuves avant la lettre et avant l'adresse de l'imprimeur.

476. — 1893. **LA PLUME** littéraire, artistique et sociale, bimensuelle illustrée....

1/8 col. en larg. : 33 × 25, sig. à dr. Imp. Chaix (ateliers Chéret), rue Bergère.

Cette composition a servi de couverture au numéro que *la Plume* a consacré à *l'Affiche Illustrée.*

OUVRAGES PUBLIÉS EN LIVRAISONS

477. — **LES MYSTÈRES DU PALAIS-ROYAL** par Xavier de Montépin. 10 c. la livraison illustrée,....

Doub. col. en larg. : 1.16 × 78, sig. à g. Imp. Chaix (succ. Chéret), rue Brunel.

478. — **LES DAMNÉES DE PARIS,** par Jules Mary, illustrations de Ferdinandus, 10 c. la livraison....

Doub. col. en haut. : 1.15 × 81, sig. à g. Imp. Chaix (succ. Chéret). rue Brunel.

479. — 1878. **HISTOIRE D'UN CRIME,** par Victor Hugo, 10 centimes la livraison illustrée.

Doub. col. en haut. : 1.16 × 79, non sig. Imp. Chéret et Cie, rue Brunel.

480. — 1879. **LES PARISIENNES,** par A. Grévin et A. Huart. Chez tous les libraires, la livraison 10 c. la série 50 c.

Doub. col. en haut. : 1,15 × 81, non sig. Imp. Chéret et Cie, rue Brunel.

(*Voir le n*ᵒ 438.)

481. — 1879. **A NOUVELLE VIE MILITAIRE,** texte par Adrien Huart, illustrations coloriées par Draner. 10 c. la livraison, la série 50 c.....

Doub. col. en haut. : 1.16 × 86, non sig. Imp. Chéret, rue Brunel.

(*Voir le n*ᵒ 439.)

482. — 1879. Victor Hugo. **LES MISÉRABLES** 10 centimes la livraison illustrée.

Doub. col. en haut. : 1.21 × 82, non sig. Imp. Chéret et Cie, rue Brunel.

Jean Valjean forçat, et Fantine.

483. — 1883. Magnifique publication illustrée. **JEAN LOUP,** par Émile Richebourg, 10 c. la livraison, illustration hors ligne par Kauffmann.

Doub. col. en haut. : 1.11 × 80, non sig. Imp. Chaix (succ. Chéret), rue Brunel.

(*Voir le n*ᵒ 510.)

484. — 1884. **LA PETITE MIONNE,** par Émile Richebourg, 10 c. la livraison,.

Doub. col. en haut. : 1.17 × 77, sig. à g. Imp. Chaix (succ. Chéret), rue Brunel.

(*Voir le n*ᵒ 511.)

485. — 1884. **DAVID COPPERFIELD,** par Charles Dickens, 10 c. la livraison.

Doub. col. en haut. : 1.16 × 80, sig. à dr. et datée 84. Imp. Chaix (succ. Chéret), rue Brunel.

Cette affiche a été reproduite dans les *Affiches Illustrées* de 1886.

486. — 1885. **ŒUVRES DE RABELAIS,** illustrées par A. Robida, la livraison 15 c.....

Quad. col. en haut. : 2.31 × 82, sig. à dr. Imp. Chaix (succ. Chéret), rue Brunel.

Cette affiche a été reproduite dans les *Affiches illustrées* de 1886.

487. — 1885. **ŒUVRES DE RABELAIS,** illustrées par A. Robida, la livraison 15 c., la série de 5 livraisons 75 c.....

Doub. col. en haut : 1.14 × 80, sig. au milieu. Imp. Chaix (succ. Chéret), rue Brunel.

488. — 1885. **ŒUVRES DE RABELAIS,** illustrées par A. Robida, la livraison 15 c. la série de 5 livraisons 75 c. Chez tous les libraires et marchands de journaux.

1/4 col. en haut. : 32 × 21, non signé, sans lieu d'impression.

Cette réduction, tirée à cinq exemplaires en bistre, a été exécutée pour « *Les affiches illustrées* de 1886, » et n'a pu être utilisée. Une autre réduction en a été faite pour le même ouvrage.

(*Voir le n*ᵒ 486.)

489. — 1885. **LES SEPT PÉCHÉS CAPITAUX,** par Eugène Süe. 10 c. la livraison illustrée.....

Doub. col. en haut : 1.11 × 80, sig. à g. Imp. Chaix (succ. Chéret), rue Brunel.

490. — 1885. Paul Saunière. **LE DRAME DE PONT-CHARRA.** 10 c. la livraison illustrée.

Doub. col. en haut : 1.10 × 79, sig. à g. Imp. Chaix (succ. Chéret), rue Brunel.

Cette affiche a été reproduite dans les *Affiches illustrées* de 1886.

491. — 1885. **LES MYSTÈRES DE PARIS,** par Eugène Süe, 10 c. la livraison illustrée....

Quad. col. en haut. : 1.61 × 1.16, sig. à g. Imp. Chaix (succ. Chéret), rue Brunel.

Au premier plan : Fleur-de-Marie, au second plan lutte de Rodolphe et du chourineur.

492. — 1885. **LES MYSTÈRES DE PARIS,** par Eugène Süe. La livraison illustrée 10 c.....

Doub. col. en haut : 1.13 × 77, non sig. Imp. Chaix
(succ. Chéret), rue Brunel.
La Chouette et Fleur-de-Marie.

493. — 1885. **LES MYSTÈRES DE PARIS,** par Eugène
Sûe, la livraison illustree 10 c..
Col. en haut : 74 × 55. non sig. Imp. Chaix (succ.
Chéret), rne Brunel.
Médaillon de Fleur-de-Marie, encadré par une com-
position tirée du roman.

494. — 1885. **LE COMTE DE MONTE-CRISTO,** par Alexan-
dre Dumas, la livraison illustrée 10 c.....
Doub. col. en haut : 1.13 × 82, sig. à g. et datée 85.
Imp. Chaix (succ. Chéret), rue Brunel.
Mercédès et Dantès.

495. — 1885. Sciences à la portée de tous. **PHYSIQUE
ET CHIMIE POPULAIRES,** par Alexis Clerc, 10 c. la
livraison illustrée.....
Doub. col. en haut : 1.06 × 79, non sig. Imp. Chaix
(succ. Chéret), rue Brunel.

496. — 1886. Édition populaire illustrée. **LA FRANCE
JUIVE,** par Ed. Drumont, la livraison 10 c.....
Doub. col. en haut : 1.15 × 82, non sig. Imp. Chaix
(succ. Chéret), rue Brunel.

497. — 1886. **L'HOMME QUI RIT,** par Victor Hugo, 10
centimes la livraison illustrée.
Doub. col. en haut : 1.18 × 81, non sig. Imp. Chaix
(succ. Chéret), rue Brunel.

498. — 1886. **ŒUVRE DE PAUL DE KOCK.** 10 c. la livrai-
son illustrée.....
Doub. col. en haut : 1.15 × 82, sig. à dr. Imp. Chaix
(succ. Chéret), rue Brunel.

499. — 1886. **L'HONNEUR DES D'ORLÉANS,** par Jules
Boulabert, 10 c. la livraison ; en vente chez les libraires
et marchands de journaux.
Doub. col. en haut : 1.16 × 81, non sig. L'adresse
de l'imprimeur a été enlevée à gauche.
(*Voir le n° 500.*)

500. — 1886. **LA MÊME.**
Doub. col. en haut : 1.16 × 81, sig. à g. TRa.
L'adresse de l'imprimeur a été enlevée à gauche.
On lui a substitué, à droite, l'adresse suivante : Lith.
Wauquier, 13, rue de la Néva, Paris.
(*Voir le n° 499.*)

501. — 1886. **LE COMTE DE MONTE CRISTO,** par Alexandre
Dumas, 10 c. la livraison illustrée . . .
Quad. col. en haut : 1.62 × 1.15, sig à dr. Imp.
Chaix (succ. Cheret), rue Brunel.
Dantès est précipité dans la mer.

502. — 1886. **LES MISÈRES DES ENFANTS TROUVÉS,**
par Eugène Sûe, 10 c. la livraison illustrée
Quad. col. en haut : 1.22 × 99, sig. à g. et datée 86.
Imp. Chaix (succ. Chéret), rue Brunel.

503. — 1886. **LES MISÉRABLES,** par Victor Hugo, 10 c.
la livraison illustrée.
Col. en larg : 76 × 55, sig. à g. Imp. Chaix (succ.
Chéret), rue Brunel.
Au centre : Jean Valjean ; à gauche : Fantine ; à
droite : Cosette.

504. — 1886. **LES MILLIONS DE MONSIEUR JORAMIE.**
par Émile Richebourg, illustrations de Félix Réga-
mey....
Doub. col. en haut : 1.14 × 82, sig. au milieu. Imp.
Chaix (succ. Chéret), rue Brunel.
Le dessin qui occupe le coin gauche de l'affiche, a :
53 × 39.

505. — 1887. **LA JUIVE DU CHATEAU TROMPETTE,** par
Ponson du Terrail, 10 c. la livraison illustrée......
Quad. col. en haut : 2.32 × 82, sig. à dr. Imp. Chaix
(succ. Chéret), rue Brunel.

506. — 1887. **LES DEUX ORPHELINES,** grand roman par
Adophe d'Ennery, 10 c. la livraison illustrée.....
Doub. col. en haut 1.12 × 83, non sig. Imp. Chaix
(succ. Chéret), rue Brunel.
(*Voir le n° 198.*)

507. — 1887. **LES TROIS MOUSQUETAIRES,** par Alexandre
Dumas 10 c. la livraison illustrée.
Quad. col. en haut : 1.63 × 1.15, sig. au milieu Imp.
Chaix (succ. Chéret), rue Brunel.

508. — 1883. **LES PREMIÈRES CIVILISATIONS,** par
Gustave Le Bon, 10 c. la livraison, 50 c. la série.....
Doub. col. en haut : 1.06 × 81, non sig. Imp. Chaix
(succ. Chéret), rue Brunel.

509. — 1889. En vente chez tous les libraires. **LA
TERRE,** par E. Zola, édition illustrée, la livraison 10 c.
Quad. col. en haut. : 2.22 × 81, sig. à dr. et datée 89.
Imp. Chaix (succ. Chéret), rue Brunel.
Quelques épreuves tirées en noir.

ROMANS

510. — 1883. **JEAN LOUP,** par Émile Richebourg.
1/2 col. en haut : 53 × 38, non sig. Imp. Chaix (succ.
Chéret), rue Brunel.
(*Voir le n° 483*)

511. — 1884. **LA PETITE MIONNE,** par Émile Richebourg.
1/2 col. en haut. : 51 × 38. sig. à g. Imp. Chaix
(succ. Chéret), rue Brunel.
(*Voir le n° 484.*)

512. — 1887. Scènes de la vie au Paraguay. **LÉLIA**

MONTALDI, par André Valdès. Le succès du jour. ...
Doub. col. en haut. : 96 × 81, non sig. Imp. Chaix
(succ. Chéret), rue Brunel.

513. — 1888. **L'AMANT DES DANSEUSES.** Roman moder-
niste, par Félicien Champsaur.
Doub. col. en haut. : 1.14 × 86, sig. à g. et datée
6 — 88. Imp. Chaix (succ. Chéret), rue Brunel.
Quelques epreuves tirées en noir.

514. — 1888. **JEAN CASSE-TÊTE,** par Louis Noir.

1/2 col. en haut. : 50 × 35, non sig. Imp. Chaix (succ.
Chéret), rue Brunel.

SIS. — 1888. Marie Colombier. **COURTE ET BONNE**. Prix
3 f. 50, en vente ici.
 1/2 col. en haut. : 40 × 36, sig. à dr. Imp. Chaix
(succ. Chéret), rue Brunel.
 (*Voir le n° 544*)

516. — 1889. En vente chez tous les libraires, prix :
3 f. 50. **LA GOMME**, par Félicien Champsaur.
 Doub. col. en larg. : 1.16 × 74, sig. a g. Imp. Chaix
(succ. Chéret), rue Brunel.

517. — 1889. **JOSEPH BALSAMO**, par Alexandre Dumas.
 Doub. col. en haut. : 1.09 × 82, sig. à dr. Imp. Chaix
(succ. Chéret), rue Brunel.

Tirage en noir sur blanc.
Je crois que cette affiche, restée à l'état de projet,
n'a pas été exécutée en couleur.

518. — 1889. **UNE JEUNE MARQUISE**, roman d'une
névrosée, par Théodore Cahu (Théo-Critt).
 Doub. col. en haut. : 1.13 × 81, sig. à dr. Imp. Chaix
(succ. Chéret), rue Brunel.
 Quelques épreuves tirées en noir.

519. — 1891. **L'INFAMANT**, roman parisien, par Paul
Vérola, comptoir d'édition, 14, rue Halévy.
 Doub. col. en haut. : 1.18 × 82, sig. à g. Imp. Chaix
(ateliers Chéret), rue Bergère.
 Quelques épreuves d'artiste sur papier de luxe.
 Quelques épreuves tirées en noir.

ROMANS PUBLIÉS PAR LES JOURNAUX

520. — LYON RÉPUBLICAIN. **TARTUFFE AU VILLAGE**,
par Ernest Daudet.
 Doub. col. en haut.
 Cette affiche, que je n'ai jamais vue, est mentionnée
au catalogue Henri Beraldi, sous le n° 233 (*graveurs
du XIX° Siècle*, t. IV, p. 189). Je ne serais pas surpris
qu'elle fût restée à l'état de croquis.

521. — LA CLOCHE publie **LA DOMINATION DU MOINE**,
roman par Garibaldi.
 Doub. col. en haut. : 1.20 × 86, sig. à dr. Imp. Ché-
ret, rue Brunel.

522. — LE PETIT LYONNAIS, journal politique quotidien
commencera dans son numéro du jeudi 20 avril, un
grand roman nouveau : **LA BANDE GRAAFT**.
 Doub. col. en haut. : 1.17 × 82, sig. à g. Imp. Ché-
ret, rue Brunel.

523. — **LES ENNEMIS DE MONSIEUR LUBIN**, grand
roman par Constant Guéroult, voir la PETITE PRESSE
du 25 novembre.
 Doub. col. en haut. : 1.18 × 82, non sig. Imp. Ché-
ret, rue Brunel.

524. — 1874. **L'OGRESSE**, histoire de Pierre Pentecôte,
dit Parisien la belle humeur, grand roman par Paul
Féval, lire le 5 novembre le PETIT MONITEUR.
 Doub. col. en haut. : 1.15 × 82, non sig. Imp. Ché-
ret, rue Brunel.

525. — 1875. **LA CHAUMIÈRE DU PROSCRIT**, par Gus-
tave Aimard, au JOURNAL DU DIMANCHE.....
 Doub. col. en haut. : 1.18 × 82, non sig. Imp. Ché-
ret, rue Brunel.

526. — 1876. **LES DEUX APPRENTIS**, par Paul Saunière
au JOURNAL DU DIMANCHE......
 Doub. col. en haut. : 1.18 × 82, non sig. Imp. Ché-
ret, rue Brunel.

527. — 1877. LA LANTERNE, journal politique quotidien,
publie en feuilletons, **LES ASSOMMOIRS DU GRAND
MONDE**, par William Cobb.
 Doub. col. en haut. : 1.17 × 84, sig. à g. Imp. Chéret,
rue Brunel.

528. — 1877. LE PETIT PARISIEN publie en feuilletons,
LA GRANDE BRULÉE, par Édouard Siebecker.....
 Doub. col. en haut. : 1.16 × 82, non sig. Imp. Chéret,
rue Brunel.

529. — 1877. **LE CRIME DES FEMMES**, par Raoul de
Navery, au JOURNAL DU DIMANCHE.....
 Doub. col. en haut. : 1.16 × 82, non sig. Imp. Chéret,
rue Brunel.

530. — 1877. **L'ESCLAVE BLANCHE**, par Gustave Aimard
au JOURNAL DU DIMANCHE.....
 Doub. col. en haut. : 1.16 × 82, non sig. Imp. Chéret,
rue Brunel.

531. — 1878. Lire dans le PETIT LYONNAIS, 5 c. le
numéro, **LA FILLE DES VORACES**, grand roman inédit,
par Jules Lermina.
 Doub. col. en haut. : 1.17 × 82, sig. à dr. Imp. Chéret
et Cie, rue Brunel.

532. — 1878. **LES MÉMOIRES D'UN ASSASSIN**, par Louis
Ulbach, au JOURNAL DU DIMANCHE
 Doub. col. en haut. : 1.18 × 82, non sig. Imp. Chéret,
rue Brunel.

533. — 1882. Lire dans le LYON RÉPUBLICAIN, 1er octo-
bre 1882, **LES FILLES DE BRONZE**, dramatique roman
par Xavier de Montépin.
 Doub. col. en haut. : 1.18 × 84, sig. à g. Imp. Chaix
(succ. Chéret), rue Brunel.

534. — 1883. **LA FILLE DU MEURTRIER**, par Xavier de
Montépin, au JOURNAL DU DIMANCHE.....
 Doub. col. en haut. : 1.17 × 82, sig. à g. Imp. Chaix
(succ. Chéret), rue Brunel.

535. — 1883. Lire dans le LYON RÉPUBLICAIN, 18 mars 1883,
LE DRAME DE POLEYMIEUX, émouvant récit histori-
que, 1793, par Victor Chauvet.
 Doub. col. : en haut. : 1.18 × 84, sig. à g. Imp. Chaix
(succ. Chéret), rue Brunel.

536. — 1883. Lire dans le LYON RÉPUBLICAIN, 28 octo-
bre 1883. **LE BATAILLON DE LA CROIX-ROUSSE**, siège
de Lyon, en 1793, par Louis Noir.

Doub. col. en haut. : 1.18 × 83, sig. à dr. Imp. Chaix (succ. Chéret), rue Brunel.

537. — 1885. A partir du 1ᵉʳ novembre, lire dans le PETIT LYONNAIS, **LES MYSTÈRES DE PARIS**, par Eugène Süe.
Doub. col. en haut. : 1.13 × 80, sig. à g. et datée 85. Imp. Chaix (succ. Chéret), rue Brunel.

538. — 1885. **LE CAPITAINE MANDRIN**, dramatique roman inédit par Victor Chauvet, voir le LYON RÉPUBLICAIN du 25 janvier 1885.
Doub. col. en larg. : 1.18 × 83, sig. à dr. Imp. Chaix (succ. Chéret), rue Brunel.

539. — 1885. **LES CRIMES DE PEYREBEILLE**, par Victor Chauvet. Voir le LYON RÉPUBLICAIN.
Doub. col. en haut. : 1.17 × 83, sig. à g. Imp. Chaix (succ. Chéret), rue Brunel.

540. — 1887. 3o octobre 1887. Lire dans le LYON RÉPUBLICAIN, **LA BATAILLE DE NUITS**, grand roman inédit par Louis Noir.
Doub. col. en haut. : 1.11 × 83, sig. E. N., 87. Imp. Chaix (succ. Chéret), rue Brunel.
Quelques épreuves en noir.

541. — 1887. Lire dans le LYON RÉPUBLICAIN, **LES DRAMES DE LYON**, par Odysse Balot.
Doub. col. en haut. : 1.15 × 83, sig. à dr. Imp. Chaix (succ. Chéret), rue Brunel.

542. — 1887. A partir du 25 octobre, lire dans le XIXᵉ SIÈCLE, grand journal à 5 c., **LE COCHER DE MONTMARTRE**, grand roman inédit, par Jean Bruno.
Col. en haut. : 6o × 55, sig. à g. Imp. Chaix (succ. Chéret), rue Brunel.

543. — 1887. **LA MÊME**, avec quelques variantes.
Doub. col. en haut. : 90 × 83, non sig. Imp. Chaix (succ. Chéret), rue Brunel.

544. — 1888. Lire dans l'ECHO DE PARIS...., **COURTE ET BONNE**, roman inédit par Marie Colombier.....
Doub. col. en haut. : 1.13 × 83, sig. à dr. Imp. Chaix (succ. Chéret), rue Brunel.
Quelques épreuves d'artiste sur papier de luxe.
Quelques épreuves tirées en noir.
(*Voir le n° 515.*)

545. — 1888. Lire dans la LANTERNE, **P'TI MI**, par René Maizeroy.
Quad. col. en haut : 2.30 × 82, sig. à g. et datée 83. Imp. Chaix (succ. Chéret), rue Brunel.
Quelques épreuves tirées en noir.

546. — 1888. Lire dans la LANTERNE, **P'TI MI**, par René Maizeroy.
Doub. col. en haut. : 1.13 × 81, sig. à dr. Imp. Chaix (succ. Chéret), rue Brunel.
Variantes dans la composition.
Quelques épreuves tirées en noir.

547. — 1888. A partir du 29 mars, lire dans le PETIT LYONNAIS, **LE JUIF ERRANT**, par Eugène Süe.
Doub. col. en haut. : 1.13 × 82, sig. au milieu. Imp. Chaix (succ. Chéret), rue Brunel.

548. — 1889. **LA VENGEANCE DU MAITRE DE FORGES**, par André Valdès, à lire dans le SOLEIL, 5 centimes.
Doub. col. en haut. : 1.17 × 82, non sig. Imp. Chaix (succ. Chéret), rue Brunel.

549. — 1890. Lire dans la PETITE RÉPUBLIQUE FRANÇAISE, gd format 5 c., **L'INFAMIE**, roman inédit par Oscar Méténier.
Col. en haut. : 77 × 54, sig. à dr. Imp. Chaix (succ. Chéret), rue Brunel.
Quelques épreuves d'artiste sur papier de luxe.
Quelques épreuves tirées en noir.

550. — 1890. Lire dans la PETITE RÉPUBLIQUE FRANÇAISE, gd format, 5 c., **L'INFAMIE**, roman inédit, par Oscar Méténier.
Quad. col. en larg. : 1.99 × 1.29, sig. au milieu et datée 90. Imp. Chaix (succ. Chéret), rue Brunel.
Quelques épreuves tirées en noir.

551. — 1890. Lire dans le GIL BLAS, **L'ARGENT**, roman inédit par E. Zola.
Quad. col. en haut. : 2.33 × 82, sig. à g. Imp. Chaix (ateliers Chéret), rue Bergère.
Quelques épreuves d'artiste sur papier de luxe.
Quelques épreuves tirées en noir.

552. — 1890. Lire dans le PROGRÈS DE LYON, **LE RÉGIMENT**, par Jules Mary.
Doub. col. en haut. : 1.09 × 80, sig. à dr. et datée 90. Imp. Chaix (ateliers Chéret), rue Bergère.
Quelques épreuves sur papier de luxe.
Quelques épreuves tirées en noir.

553. — 1890. **LA MÊME** : col. en haut. : 73 × 55, sig. à g. Imp. Chaix (ateliers Chéret), rue Bergère.
Quelques variantes dans le dessin.

554. — 1890. Lire dans le RADICAL, lundi prochain, le n° 5 c., **LA CLOSERIE DES GENÊTS**, grand roman inédit par Edmond Lepelletier, tiré du drame de Frédéric Soulié.
Doub. col. en haut. : 1.17 × 81, sig à dr. Imp. Chaix (succ. Chéret), rue Brunel.
Quelques épreuves d'artiste sur papier de luxe.
Quelques épreuves tirées en noir.

555. — 1890. Lire dans l'ÉCLAIR, **ZÉZETTE**, par Oscar Méténier.
Doub. col. en larg. : 1.17 × 81, sig. à dr. Imp. Chaix (ateliers Chéret), rue Bergère.
Quelques épreuves d'artiste sur papier de luxe.
Quelques épreuves tirées en noir.

556 — 1890. **LA MÊME** : quad. col. en larg. : 1.65 × 1.18 sig. à dr. Imp. Chaix (ateliers Chéret), rue Bergère.
Quelques épreuves d'artiste sur papier de luxe.
Quelques épreuves tirées en noir.

557. — 1894. Lire dans le RADICAL, 5 c. le numéro, **MADAME SANS-GÊNE**, roman tiré par Edmond Lepelletier de la pièce de MM. Victorien Sardou et E. Moreau.
Doub. col. en haut. : 1.19 × 80, sig. à g. Imp. Chaix (ateliers Chéret), rue Bergère.

MAGASINS DU LOUVRE

558. — 1879. **UN COSTUME DE DAME.**
Col. en haut. : 80 × 54, non sig. Imp. Chéret, rue Brunel.
Tableau d'intérieur sans texte dessiné pour les *Magasins du Louvre* et tiré à un petit nombre d'épreuves, en noir.

559. — 1879. **UN COSTUME DE DAME.**
Col. en haut. : 80 × 53, non sig , sans nom d'imprimeur.

Tableau d'intérieur sans texte, dessiné pour les *Magasins du Louvre* et tiré à un petit nombre d'épreuves, en noir.

560. — 1890. **GRANDS MAGASINS DU LOUVRE**, *Jouets, étrennes* 1891.
Quad. col. en haut. : 2.30 × 81, sig. à dr. et datée 90. Imp. Chaix (ateliers Chéret), rue Bergère.
Quelques épreuves d'artiste sur papier de luxe.
Quelques épreuves tirées en noir.

MAGASINS DU PETIT SAINT-THOMAS

561. — **AU PETIT SAINT-THOMAS.** Lundi 29 novembre, exposition de jouets.
Quad. col. en haut. : 1.65 × 1.16, sig. à dr. Imp. Chéret, rue Brunel.
Grande composition, fillettes et garçonnets portant des jouets ou des livres dont les titres sont apparents sur leurs couvertures.
Tirage en camaïeu bistre.

562. — Rue du Bac. **AU PETIT SAINT-THOMAS,** Paris. Ouverture de la saison d'été, lundi 7 mars. Notre grande exposition générale.....
Quad. col. en larg. : 1.65 × 1.15, sig. à g. Imp. Chéret, rue Brunel.
Une fillette portant dans ses bras une gerbe de fleurs.
Tirage en camaïeu vert.

563. — **AU PETIT SAINT-THOMAS,** rue du Bac. Lundi 13 juin, grande mise en vente annuelle des soldes d'été avec 40 et 50 o/o de rabais.....
Quad. col. en haut. : 1 67 × 1.16, non sign. Imp. Chéret, rue Brunel.
Un costume de dame et un de fillette.
Tirage en camaïeu vert.

564. — **AU PETIT SAINT-THOMAS.** Tapis d'Orient Chine, Japon, lundi 13 septembre.
Doub. col. en haut : 1.14 × 78. non sig. Imp Chéret, rue Brunel.
Une Japonaise.
Tirage en camaïeu vert.

565. — **AU PETIT SAINT-THOMAS,** rue du Bac, Paris, lundi 26 avril, inauguration d'une exposition de fleurs naturelles.
Doub. col. en haut. : 1.11 × 76, sig. à dr. Imp. Chéret, rue Brunel.
Fleurs.
Tirage en camaïeu vert.

566. — **MAISON DU PETIT SAINT-THOMAS.** Lundi 4 octobre, ouverture de la saison d'hiver.
Doub. col. en haut. : 1.14 × 70, non sig. Imp Chéret, rue Brunel.
Un bouquet, un éventail, une lorgnette.

567. — **MAISON DU PETIT SAINT-THOMAS,** rue du Bac Paris. Exposition des toilettes d'été... articles nouveaux pour campagne et bains de mer.
Doub. col. en haut. : 1.16 × 80, non sig. Imp. Chaix (succ. Chéret), rue Brunel.
Costume de dame à mi-corps.

568. — 1879. Rue du Bac, Paris. **AU PETIT SAINT-THOMAS,** jouets, étrennes.
Col. en haut. : 75 × 59, non sig. Imp. Chéret, rue Brunel.
Bébés et jouets, la composition encadre le texte.

569. — 1881. Rue du Bac, Paris, **AU PETIT SAINT-THOMAS.** Lundi 7 novembre. Exposition de manteaux et robes.
Quad. col. en haut. : 1.64 × 1.16, non sig. Imp. Chaix (succ. Chéret), rue Brunel.
Un costume de dame et un de fillette.
Tirage en camaïeu vert.
Cette composition est la même que celle du numéro suivant.

570. — 1881. Rue du Bac, Paris. **AU PETIT SAINT-THOMAS.** Actuellement exposition de manteaux et robes.....
Quad. col. en haut. : 1.64 × 1.16, non sig. Imp. Chaix (succ. Chéret), rue Brunel.
Un costume de dame et un de fillette.
Tirage en camaïeu bistre.
(*Voir le n° 569.*)

571. — 1883. **AU PETIT SAINT-THOMAS,** Paris, lundi 3 décembre. Exposition de jouets et articles pour étrennes
Quad. col. en haut. : 1.67 × 1.15, non sig. Imp. Chaix (succ. Chéret), rue Brunel.
Enfant au polichinelle et à la trompette.
Tirage en camaïeu vert.
Cette composition est la même que celle du numéro suivant.

572. — 1883. **AU PETIT SAINT-THOMAS,** Paris. Tout le mois de décembre, exposition de jouets et articles pour étrennes.

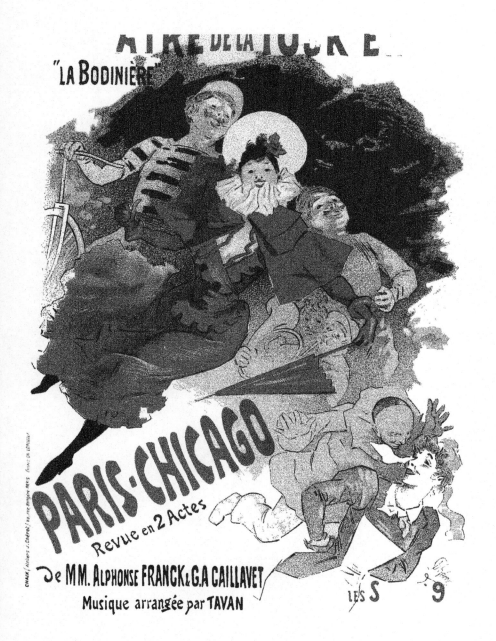

G ROUDET Éditeur IMPRIMERIE CHAIX

Folies-Bergère
Le MIROIR

Pantomime
PAR
René Maizeroy
MUSIQUE DE DESORMES

LES AFFICHES ILLUSTRÉES

G. BOUDET. Éditeur IMPRIMERIE CHAIX

Quad. col. en haut. : 1.67 × 1.15, non sig. Imp. Chaix (succ. Chéret), rue Brunel.
Enfant au polichinelle et à la trompette.
Tirage en camaïeu vert.
(*Voir le n° 571.*)

573. — 1894. **AU PETIT SAINT-THOMAS**, rue du Bac, Paris. Lundi 8 décembre, ouverture de l'exposition des jouets, livres et nouveautés pour étrennes.
Col. en haut : 75 × 54, non sig. Imp. Chaix (succ. Chéret), rue Brunel.

Dans la lettre J du mot *jouets*, un pierrot et des jouets.

574. — 1889. **AU PETIT SAINT-THOMAS**, Paris. Jouets, livres, articles nouveaux pour étiennes 1889-90.
Doub. col. en haut. : 1.15 × 78, sig. à g. et datée 89. Imp. Chaix (succ. Chéret), rue Brunel.
Bébés et jouets.
Tirage en camaïeu vert.
Quelques épreuves sur papier de luxe, avant le fond.

MAGASINS DU PRINTEMPS

575. — **AU PRINTEMPS**. Exposition annuelle de jouets et articles pour étrennes, lundi 11 décembre.
Doub. col. en haut. : 1.15 × 82, non sig. Imp. Chaix (succ. Chéret), 18, rue Brunel.
La lettre de l'affiche est coupée horizontalement de deux bandes représentant des bébés et des jouets.
Tirage en camaïeu bleu.

576. — 1880. **GRANDS MAGASINS DU PRINTEMPS**. Été 1880. Ouverture de l'Exposition, lundi 1ᵉʳ mars.
Doub. col. en haut. : 1.15 × 80, non sig. Imp. Chéret, 18, rue Brunel.
Tirage en camaïeu bleu.

577. — 1880. **GRANDS MAGASINS DU PRINTEMPS**, Hiver 1880. Ouverture de l'Exposition, lundi 4 octobre.
Doub. col. en haut. : 1.12 × 81, non sig. Imp. Chéret, 18, rue Brunel.
Tirage en camaïeu bleu.

578. — 1883. **GRANDS MAGASINS DU PRINTEMPS**, Paris, Jouets 1884.
Doub. col. en haut. : 1.15 × 80, non sig. Imp. Chaix (succ. Chéret), 18, rue Brunel.
Tirage en camaïeu bleu.
Cette affiche a été reproduite dans les *Affiches illustrées* de 1886.

MAGASINS DES BUTTES-CHAUMONT

(COMPOSITIONS DIVERSES)

579. — **AUX BUTTES CHAUMONT**. *Jouets, objets pour étrennes*, faubourg S¹-Martin, à l'angle du boulevard de la Villette.
Quad. col. en haut. : 1.67 × 1.14, sig. au milieu. Imp. Chaix (succ. Chéret), rue Brunel.
Cette affiche a été reproduite dens les *Affiches illustrées* de 1886.

580. — **AUX BUTTES CHAUMONT**. Nouveautés, habillements pour hommes et enfants, faubᵍ S¹-Martin, à l'angle du boulᵈ de la Villette. Prime à tous les acheteurs. *Comptoir spécial de literie.*
Quad. col. en haut. : 1.62 × 1.15, sig. à g. Imp. Chéret, rue Brunel.

581. — 1879. **AUX BUTTES CHAUMONT**. Boulᵈ de la Villette, à l'angle du faubᵍ S¹-Martin. *Jouets.* Ces articles faisant l'objet d'une vente exceptionnelle et momentanée seront vendus sans aucun bénéfice.
Doub. col. en haut. : 1.17 × 82, sig. à g. Imp. Chéret, & Cie, rue Brunel.
Une jeune femme, la tête couronnée du mot : « *Etrennes* », distribue des jouets à six bébés.

582. — 1885. **AUX BUTTES CHAUMONT**. *Jouets et objets pour étrennes*, boulevard de la Villette, à l'angle du faubourg S¹-Martin.
Quad. col. en larg. : 1.53 × 1.16, sig. à g. Imp. Chaix (succ. Chéret), rue Brunel.

583. — 1886. **AUX BUTTES CHAUMONT**. *Jouets, objets pour étrennes.*
Quad. col. en haut. : 1.61 × 1.14, sig. à dr. et datée 86. Imp. Chaix (succ. Chéret), rue Brunel.

584. — 1897. **AUX BUTTES CHAUMONT**. Boulevard de la Villette à l'angle du faubourg S¹-Martin. *Jouets, objets pour étrennes.*
Quad. col. en haut. : 2.54 × 97, sig. au milieu. Imp. Chaix (succ. Chéret), rue Brunel.

585. — 1897. **AUX BUTTES CHAUMONT**. Chapeau paille canotier : 1 f. 45 et 3 f. 50 — chapeau feutre souple : 3 f. 50 et 6 f. 50 — chapeau paille enfant : 1 f. 45 et 5 f. 90.
Doub. col. en larg. : 1.18 × 79, non sig. Imp. Chaix (succ. Cheret), 18, rue Brunel.

586. — 1890. **AUX BUTTES CHAUMONT**, Boulevard de la Villette, à l'angle du faubourg S¹-Martin. *Jouets, objets pour étrennes.*
Quad. col. en haut. : 2.54 × 98, sig. à g. et datée 88. Imp. Chaix (succ. Chéret), rue Brunel.
Quelques épreuves tirées en noir.

587. — 1889. **AUX BUTTES CHAUMONT**. Boulᵈ de la Villette, à l'angle du faubᵍ S¹-Martin. *Jouets, objets pour étrennes.*

Quad. col. en haut. : 2.47 × 98, sig. à dr. et datée 89. Imp. Chaix (succ. Chéret). rue Brunel.
Quelques épreuves tirées en noir.

588. — 1890. Grands magasins **AUX BUTTES CHAU-MONT**. *Exposition des nouveautés d'hiver*, robes et

manteaux pour dames et fillettes. Boul⁴ de la Villette, à l'angle du faub⁶ S¹-Martin.
Doub. col. en haut. : 1.16 × 82, non sig. Imp. Chaix (ateliers Chéret), rue Bergère.
Enfant sandwich.
Quelques épreuves sur papier de luxe.
Quelques épreuves en noir.

MAGASINS DES BUTTES-CHAUMONT

(COSTUMES DE DAMES ET DE FILLETTES)

589. — **AUX BUTTES CHAUMONT**. Boulevard de la Villette, à l'angle du faub⁶ S¹-Martin, veston garni, 15 f. 75. — Veston uni, 4 f. 90. — Vêtement, 19 f. 75 —. Jupe garnie velours, 14 f. 75. — enfant 5 fr. 90.
Quad. col. en haut. : 1.68 × 1.18, non sig. Imp. Chaix (succ. Cheret), rue Brunel.
Trois costumes de dames et un de fillette.

590. — **AUX BUTTES CHAUMONT**, boul⁴ de la Villette, à l'angle du faub⁶ S¹-Martin.
Robes, manteaux, modes. Costume 25 f. costumes 3 f. 75. Costumes complets pour dames et enfants.
Quad. col. en haut. : 1.65 × 1.15, non sig. Imp. Chaix (succ. Chéret), rue Brunel.
Un costume de dame et un de fillette.

591. — **AUX BUTTES CHAUMONT**. Nouveautes, boul⁴ de la Villette, à l'angle du faubourg S¹-Martin.
Le vêtement pour dame, 29 f.
Enfant, 17 f.
Fillette, 21 f.
Quad. col. en haut. : 1.65 × 1.16, non sig. Imp. Chaix (succ. Chéret), rue Brunel.
Un costume de dame, un de fillette, un d'enfant.

592. — 1881. Agrandissements considérables. **GRANDS MAGASINS AUX BUTTES CHAUMONT**, faubourg S¹-Martin, à l'angle du boul⁴ de la Villette. Exposition générale des toilettes et modes nouvelles pour hommes, dames et enfants. Saison d'automne et d'hiver 1881-82.
Quad. col. en haut. : 1.56 × 1.15, non sig. Imp. Chaix (succ. Chéret), rue Brunel.
Un costume de dame.

593. — 1883. **AUX BUTTES CHAUMONT**, boul⁴ de la Villette, à l'angle du faubourg S¹-Martin.
Costume, 39 f. — Redingote, 40 f. — Enfant, 5 f. 50.
Quad. col. en haut. : 1.67 × 1.13, non sig. Imp. Chaix (succ. Chéret), rue Brunel.
Deux costumes de dames et un de fillette.

594. — 1885. **AUX BUTTES CHAUMONT**, B⁴ de la Villette à l'angle du faub⁶ S¹-Martin.
Visite, 59 f. — pelisse pour enfant, 17 f. 50. — redingote 49 f.
Quad. col, en haut. : 1.67 × 1.16, non sig. Imp. Chaix (succ. Chéret), rue Brunel.
Deux costumes de dames et un de fillette.

595. — 1885. **AUX BUTTES CHAUMONT**, boulevard de la Villette, à l'angle du faubourg S¹-Martin.

Visite, 39 f. — Costume, 49 f. — Enfant, 5 f. 90.
Quad. col. en haut. : 1.68 × 1.13, non sig. Imp. Chaix (succ. Chéret), rue Brunel.
Deux costumes de dames et un de fillette.

596. — 1886. **AUX BUTTES CHAUMONT**, boulevard de la Villette, à l'angle du faubourg S¹-Martin.
Veston boutons métal 15 f. 75.
Costume cheviot garni velours 39 f.
Jupe élégante, 22 f. — Enfant, 8 f. 90.
Quad. col. en haut. : 1.68 × 1.13, non sig. Imp. Chaix (succ. Chéret), rue Brunel.
Deux costumes de dames et un de fillette.

597. — 1886. **AUX BUTTES CHAUMONT**, redingote velours, 59 f. Visite, 25 f. Enfant, 3 f. 90. Boulevard de la Villette, à l'angle du faubourg S¹-Martin.
Quad. col. en haut. : 1.67 × 1.14, non sig. Imp. Chaix (succ. Chéret). rue Brunel.
Deux costumes de dames et un de fillette.

598. — 1887. **AUX BUTTES CHAUMONT**, boul⁴ de [la Villette, à l'angle du faub⁶ S¹-Martin.
Costumes toutes nuances garniture velours ou broché soie, 29 f. — Veston, 3 f. 90. — Jupe garnie velours et jais, 25 f. — Visite garnie dentelle à passementerie, 12 f. 75. — Jupe laine ravée, quille velours. 16 f. 75 — enfant, 3 f. 90.
Quad. col. en larg. : 1.68 × 1 17, non sig. Imp. Chaix (succ. Chéret), rue Brunel.
Trois costumes de dames et un de fillette.

599. — 1888. **AUX BUTTES CHAUMONT**, boul⁴ de la Villette à l'angle du faub⁶ S¹-Martin.
Pelisse entièrement doublée soie 49 f.
Quad. col. en haut.: 2.35 × 82, non sig. Imp. Chaix (succ. Chéret), rue Brunel.

600. — 1888. **AUX BUTTES CHAUMONT**, boul⁴ de la Villette, à l'angle du faub⁶ S¹-Martin.
Vêtement carrick dernier genre, 20 f.; enfant, 9 f. 90.
Quad. col. en haut. : 2.35 × 82, non sig. Imp. Chaix (succ. Chéret), rue Brunel.
Un costume de dame et un de fillette.

601. — 1888. **AUX BUTTES CHAUMONT**, boul⁴ de la Villette, à l'angle du faubourg S¹-Martin.
Costumes, 29 f. — Limousine, 15 f. 75, — Enfant, 4 f. 90.
Quad. col. en haut. : 1.68 × 1.16, non sig. Imp Chaix (succ. Chéret), rue Brunel.
Deux costumes de dames et un d'enfant.

602. — 1889. **AUX BUTTES CHAUMONT**, boul^d de la Villette, à l'angle du faub^g S^t-Martin.
Vêtement, 35 f. — Costume, 35 f. — Enfant 2 f. 90
Quad col. en haut. : 1.60 × 1.17, non sig. Imp.
Chaix (succ. Chéret), rue Brunel.
Deux costumes de dames et un de fillette.

603. — 1890. **GRANDS MAGASINS AUX BUTTES CHAU-**
MONT, boul^d de la Villette, à l'angle du faub^g S^t-Martin.
Pèlerine plissé accordéon, 9 f. 00. — Costume 39 f.
Costume enfant, 3 f. 00.
Quad. col. en haut. : 2.35 × 82, non sig. Imp. Chaix (succ. Chéret), rue Brunel.
Deux costumes de dames et un de fillette.

MAGASINS DES BUTTES-CHAUMONT

(COSTUMES D'HOMMES ET DE GARÇONNETS)

604. **AUX BUTTES CHAUMONT**, boul^d de la Villette, a l'angle du faubourg S^t-Martin.
Complet, 39 f., — Complet.21 f. — Costume, 3 f.60
Habillements pour hommes et enfants.
Quad. col. en haut. : 1.68 × 1.16, non sig. Imp. Chaix (succ. Chéret), rue Brunel.
Deux costumes d'hommes et un de garçonnet.

605. — **AUX BUTTES CHAUMONT**, boul^d de la Villette à l'angle du faub^g S^t-Martin.
Jaquette, 24 f. — Gilet, 6 f.
Complet cérémonie, 45 f.
Complet veston, 21 f.
Costume enfant, 4 f. 75.
Quad. col. en haut. : 1.67 × 1.13, non sig. Imp. Chaix (succ. Chéret), rue Brunel.
Trois costumes d'hommes et un de garçonnet.

606. — **AUX BUTTES CHAUMONT**, boul^d de la Villette, a l'angle du faub^g S-Martin.
Pardessus, 14 f. 75 — Complet, 39 f. — Complet, 21 f.
Habillements pour hommes et enfants.
Quad. col. en haut. : 1.68 × 1.15, non sig. Imp. Chaix (succ. Chéret), rue Brunel.
Trois costumes d'hommes.

607. — 1883 **AUX BUTTES CHAUMONT**, boulevard de la Villette, à l'angle du faubourg S^t-Martin.
Complet, 29 f. — Costume, 14 f. 75. — Pardessus, 16 f.75.
Quad. col. en haut. : 1.67 × 1.13, non sig. Imp. Chaix (succ. Chéret), rue Brunel.
Deux costumes d'hommes et un de garçonnet.

608. — 1885. **AUX BUTTES CHAUMONT**, boul^d de la Villette, à l'angle du faub^g S^t-Martin.
Jaquette, 24 f. — Gilet, 6 f.
Complet ceremonie, 45 f.
Complet veston, 21 f.
Costume enfant, 4 f. 75.
Quad. col. en haut. : 1.68 × 1.13, non sig. Imp. Chaix (succ. Chéret), rue Brunel.
Trois costumes d'hommes et un de garçonnet.

609. — 1885. **AUX BUTTES CHAUMONT**, boul^d de la Villette, à l'angle du faub^g S^t-Martin.
Complet veston, 21 f.
Pardessus dernier genre, 16 f. 75.
Costume enfant, 5 f. 75.
Complet jaquette, 35 f.

Quad. col. en haut. : 1.67 × 1.16, non sig. Imp. Chaix (succ. Chéret), rue Brunel.
Trois costumes d'hommes et un de garçonnet.

610. — 1886. **AUX BUTTES-CHAUMONT**, boul^d de la Villette, à l'angle du faub^g S^t-Martin.
Complet cérémonie 35 f et 45 f.
Complet drap nouv^{té} 21 f.
Complet enfant, 8 f. 75 et 15 f.
Jaquette nouveauté 24 f.
Gilet fantaisie 6 f.
Pantalon nouveauté 12 f.
Quad. col. en haut. : 1.67 × 1.13, non sig. Imp. Chaix (successeur Chéret), rue Brunel.
Trois costumes d'hommes et un de garçonnet.

611. — 1886. **AUX BUTTES-CHAUMONT**, boulevard de la Villette, faubourg S^t-Martin.
Redingote 35 f.
Complet veston 21 f.
Pardessus enfant 5 f. 75.
Pardessus 16 f. 50.
Quad. col. en haut. : 1.70 × 1.15, non sig. Imp. Chaix (succursale Chéret), rue Brunel.
Trois costumes d'hommes et un de garçonnet.

612. — 1887. **AUX BUTTES-CHAUMONT**, boul^d de la Villette, à l'angle du faub^g S^t-Martin.
Les étiquettes suivantes sont sur les vêtements eux-mêmes :
Complet redingote 48 f. Pardessus (étoffe-édredon) 16 f. 75. Complet (étoffe à l'échantillon) 21 f. Pardessus (étoffe mousse) 5 f. 90.
Quad. col. en haut. : 1.69 × 1.18, non sig. Imp. Chaix (succ. Chéret), rue Brunel.
Trois costumes d'hommes et un de garçonnet.

613. — 1887. **AUX BUTTES-CHAUMONT**, boul^d de la Villette, à l'angle du faub^g S^t-Martin.
Complet cérémonie 39 f. — Complet veston 21 f. — Complet drap enfant 4 f. 75. — Pardessus nouv^{té} 13 f. 75. — Pantalon 12 f. Jaquette fantaisie 24 f.
Gilet 6 f.
Quad. col. en larg. : 1.67 × 1.17, non sig. Imp. Chaix (succ. Chéret), rue Brunel.
Quatre costumes d'hommes et un costume de garçonnet.

614. — 1888. **AUX BUTTES-CHAUMONT**, boul^d de la Villette, à l'angle du faub^g S^t-Martin.
Redingote cérémonie 28 f.
Pardessus enfant 5 f. 90.

Quad. col. en haut. : 1.17 × 82, non sig. Imp. Chaix
(succ. Chéret), rue Brunel.
Un costume d'homme et un costume de garçonnet.

615. — 1888. **AUX BUTTES-CHAUMONT**, boul⁴ de la Vil-
lette, à l'angle du faub⁵ S¹-Martin. Pardessus 16 f. 75.
Complet 21 f.
Quad. col. en haut. : 2.34 × 82, non sig Imp. Chaix
(succ. Chéret), rue Brunel.

616. — **AUX BUTTES-CHAUMONT**, boul⁴ de la Villette,
à l'angle du faub⁵ S¹-Martin.
Complet hommes 21 f.
Veston dames 3 f. 90.
Enfant 4 f. 75.
Complet cérémonie 48 f.
Jaquette nouveauté 25 f.
Quad. col. en haut. : 1.68 × 1.17, non sig. Imp.
Chaix (succ. Chéret), rue Brunel.
Trois costumes d'hommes. — Un costume de dame.
Un costume de garçonnet.

517. — 1889. **AUX BUTTES-CHAUMONT**, boul⁴ de la Vil-
lette, à l'angle du faubourg S¹-Martin.
Complet cérémonie 48 f.
Pardessus 16 f. 75.
Complet veston 21 f.

Enfant 5 f. 90.
Quad. col. en haut. : 1.68 × 1.17, non sig. Imp.
Chaix (succ. Chéret), rue Brunel.
Trois costumes d'hommes et un de garçonnet.

618. — 1889. **AUX BUTTES-CHAUMONT**, boul⁴ de la Vil-
lette, à l'angle du faub⁵ S¹-Martin.
Complet cérémonie 48 f.
Veston dames 8 f. 90.
Complet hommes 21 f.
Enfant 4 fr. 50.
Jaquette 25 f.
Quad. col. en haut. : 1.68 × 1.17, non sig. Imp.
Chaix (succ. Chéret), rue Brunel.
Trois costumes d'hommes, un de dame, un de gar-
çonnet.

619. — 1890. **AUX BUTTES-CHAUMONT**, boulevard de
la Villette à l'angle du faub⁵ S¹-Martin.
Jaquette 25 f.
Complet-cérémonie 48 f.
Complet-veston 21 f.
Costume marin 3 f. 75.
Quad. col. en haut. : 1.64 × 1.16, non sig. Imp.
Chaix (succ. Chéret), rue Brunel.
Trois costumes d'hommes et un de garçonnet en
marin.

MAGASINS DE LA PARISIENNE

620. — 1881. **A LA PARISIENNE.** La plus grande mai-
son de confections pour dames, faubourg Montmar-
tre, 41, Paris.
Robes et costumes, manteaux, peignoirs, jupons.
Doub. col. en haut. : 96 × 70, non sig. Imp. Chéret,
rue Brunel.
Un costume de dame.

621. — 1884. **A LA PARISIENNE.** Confections pour
dames, Paris, réouverture lundi 29 septembre, 41,
faubourg Montmartre.
Doub. col. en haut : 1.14 × 79, non sig. Imp. Chaix
(succ. Chéret), rue Brunel.
Un costume de dame.

622. — 1885. **A LA PARISIENNE.** Confections pour
dames, Paris, 41, faubourg Montmartre.
Doub. col. en haut. : 1.15 × 79, non sig. Imp. Chaix
(succ. Chéret), rue Brunel.
Un costume de dame.

623. — 1886. **A LA PARISIENNE.** Confections pour
dames. Paris, 41, faubourg Montmartre.
Doub. col. en haut. : 1.15 × 79, non sig. Imp. Chaix
(succ. Chéret), rue Brunel.
Un costume de dame.

624. — 1887. **A LA PARISIENNE.** La plus grande mai-
son de confections pour dames. Robes, manteaux et
jerseys. Peignoirs, jupons et tournures, 41, faubourg
Montmartre, Paris.
Doub. col. en haut. : 1.18 × 82, non sig. Imp. Chaix
(succ. Chéret), rue Brunel.
Un costume de dame.

625. — 1888. **A LA PARISIENNE.** La plus grande maison
de confections pour dames, faubourg Montmartre,
41, Paris.
Doub. col. en haut. : 96 × 71, non sig. Imp. Chaix
(succ. Chéret), rue Brunel.
Un costume de dame.

MAGASINS DE LA PLACE CLICHY

626. — 1878. **A LA PLACE CLICHY.** Nouveautés. Lundi
30 juin, soldes-coupons.
Quad. col. en haut. : 1.62 × 1.15, non sig. Im. Ché-
ret, rue Brunel.
Un costume de dame et deux de fillettes.
Sur la gauche : vue des magasins et du monument
de la Défense.

627. — 1879. **A LA PLACE CLICHY**, rue d'Amsterdam,

rue St-Pétersbourg, Paris, lundi 4 avril, ouverture de
l'exposition spéciale de soieries et robes pour dames
et enfants.....
Quad. col. en haut. : 1.62 × 1.16, sig. à g. Imp.
Chéret, rue Brunel.

628. — 1880. **A LA PLACE CLICHY.** Jouets, 1881.
Quad. col. en haut. : 1.66 × 1.16, non sig. Imp. Ché-
ret, rue Brunel.

Enfants et jouets.
Tirage en camaïeu violet, sur teinte Chine.

629. — 1881. **A LA PLACE CLICHY.** Exposition de jouets dans les agrandissemments en cours d'exécution.
Quad. col. en haut. : 1.64 × 1.15, non sig. Imp. Chaix, (succ. Chéret), rue Brunel.
Enfants et jouets.

630. — 1883. **A LA PLACE CLICHY.** Paris, costumes damiers en pure laine 55 f. en zéphir 39 f., robes andrinople enfants décolletées 1 f. 75. Montantes 2 f. 40.
Quad. col. en haut. : 1.67 × 1.16, non sig. Imp. Chaix (succ. Chéret), rue Brunel.
Un costume de dame et deux de fillettes.

631. — 1887. **A LA PLACE CLICHY.**

Exposition de mai. ...
Quad. col. en haut. : 2.36 × 82, sig. à g. Imp. Chaix (succ. Chéret), rue Brunel.
Un costume de dame.

632. — 1888. **A LA PLACE CLICHY.** Inauguration des agrandissements. Fleurette, costume lainage, sous-jupe pékin, tunique même dessin sur fond uni 39 f.
Quad. col. en haut. : 2.35 × 82, non sig. Imp. Chaix (succ. Chéret), rue Brunel.
Un costume de dame.

633. — 1888. **A LA PLACE CLICHY.** Paris. Inauguration des agrandissements. Nouveaux salons de robes et manteaux.
Quad. col. en haut. : 1.65 × 1.16, non sig. Imp. Chaix (succ. Chéret), rue Brunel.
Un costume de dame et un de fillette.

A VOLTAIRE

634. — 1875. **A VOLTAIRE.** Vêtements pour hommes et enfants, Jaquette alpaga 17 f. Habillement complet, étoffe anglaise 21 f. 15, place du Château-d'Eau.
Doub. col. en haut. : 1.18 × 82, non sig. Imp. Chéret, rue Brunel.
Au centre médaillon de Voltaire.
Quatre costumes Casino. Bain de mer. Jardinier. Pêcheur à la ligne.

635. — 1875. **A VOLTAIRE.** Vêtements tout faits. Vêtements sur mesure. Pardessus haute nouveauté de la saison, entièrement doublé, 21 f. 15, place du Château-d'eau.
Doub. col. en haut. : 1.15 × 82, non sig. Imp. Chéret, rue Brunel.
Un costume d'homme.
A gauche : entrée de l'établissement ; à droite : vue du Château-d'Eau.

635 bis. — **LA MÊME** avec un costume d'homme différent: Habillement complet haute nouveauté 21 f.

636. — 1875. *Étrennes à tous les enfants.* **A VOLTAIRE.** Vêtements pour hommes, jeunes gens et enfants, 15, place du Château-d'Eau, Paris, à côté du bureau des omnibus.
Doub. col. en haut. : 1.18 × 82, non sig. Imp. Chéret, rue Brunel.
Jouets. Au centre un Polichinelle.

637. — 1876. Vêtements pour hommes. **A VOLTAIRE.** Costumes pour enfants, cadeaux à tous les acheteurs, 15, place du Château-d'Eau, à côté du bureau des omnibus.

Doub. col. en haut. : 1.15 × 82 sig. à g. Imp. Chéret, rue Brunel.
La statue de Voltaire à mi-corps domine cinq bébés entourés de jouets.

638. — 1876. **A VOLTAIRE.** Vêtements pour hommes, jeunes gens et enfants, 15, place du Château-d'Eau. Agrandissements considérables. Ascenseur.
Doub. col en haut. : 1.20 × 82, non sig. Imp. Chéret. rue Brunel.
Statue de Voltaire.

639. — 1877. **A VOLTAIRE,** 15, place du Château-d'Eau. 23 f. Pardessus en Ulster. Étoffe et façon des grands tailleurs.
Doub. col. en haut ; 1.10 × 75, non sig Imp. Chéret, rue Brunel.
Deux costumes d'hommes.

640. — 1881. Vêtements pour hommes, Jeunes gens et enfants. **A VOLTAIRE.** Pardessus nouveauté 23 f. H¹ complet nouveauté 21 f. — 15, place de la République.
Col. en larg. : 72 × 55, non sig. Imp. Chaix (succ. Chéret), rue Brunel.
Entre deux costumes d'hommes, une tête de Voltaire.

641. — 1881, **A VOLTAIRE.** Pardessus diagonale, H¹¹ nouveauté, en¹ doublé 23 f. 15, place de la République, Château-d'Eau.
1/2 col. en haut. : 52 × 37, non sig. Imp. Chaix, (succ. Chéret), rue Brunel.
Un homme vêtu du pardessus diagonale a les deux mains appuyées sur les chiffres 2 et 3.

AUX FILLES DU CALVAIRE

642. — 1884. **AUX FILLES DU CALVAIRE.** Nouveautés, 1, 3, 5, 7, 9 rue des Filles-du-Calvaire, 96, rue de Turenne, lundi 7 février, mise en vente annuelle de toutes les marchandises démodées.....

1/2 col en haut. : 54 × 39, non sig. Imp. Chéret, rue Brunel.

643. — 1884. **AUX FILLES DU CALVAIRE,** 1, 3, 5, 7, 9, rue

des Filles du Calvaire, 96, rue de Turenne. Lundi, 3 novembre. Visite velours 49 f. Visite drap, 15 f. Exposition des nouveautés d'hiver.

Doub. col. en haut. : 1.15 × 81, non sig. Imp. Chaix (succ. Chéret), rue Brunel.

Deux costumes de dames.

644. — 1884. **AUX FILLES DU CALVAIRE,** 1, 3, 5, 7, 9, rue des Filles-du-Calvaire, 96, rue de Turenne Costume 49 f. Enfant 6 fr. 90. Visite 39 f. Exposition des nouveautés d'été.

Doub. col. en haut. : 1.15 × 80, non sig. Imp. Chaix, (succ. Chéret), rue Brunel.

Deux costumes de dames et un de fillette.

645. — 1884. **AUX FILLES DU CALVAIRE.** Nouveautés, 1, 3, 5, 7, 9, rue des Filles-du-Calvaire, 96, rue de Turenne. Jouets et objets pour étrennes, lundi 12 décembre, ouverture de la grande exposition du jour de l'an.

Doub. col. en haut. : 1.17 × 82, non sig. Imp. Chaix (succ. Chéret), rue Brunel.

Enfant au lion.

646. — 1885. **AUX FILLES DU CALVAIRE,** 1, 3, 5, 7, 9, rue des Filles du Calvaire, 96, rue de Turenne. Visite drap 19 f. Chapeau 8 f. 90. Enfant 4 f. 90 Chapeau

3 f. 90. Costume 22 f. Chapeau 6 f. 90. Exposition des nouveautés d'hiver.

Doub. col. en haut. : 1.15 × 81, non sig. Imp. Chaix (succ. Chéret), rue Brunel.

Deux costumes de dames et un de fillette.

647. — 1885. **GRANDE EXPOSITION** du jour de l'an. Jouets et objets d'étrennes.

1/4 col. en larg. : 53 × 24, non sig. Imp. Chéret, rue Brunel.

Cette bande a été faite, comme affiche d'intérieur, pour le magasin des *Filles du Calvaire.* (Enfant au Lion.)

648. — 1885. **AUX FILLES DU CALVAIRE.** Grands magasins de nouveautés..... lundi, 4 octobre, grande mise en vente d'ouverture de saison.....

Doub. col. en haut. : 1.11 × 79, non sig. Imp. Chéret, rue Brunel.

Enfant au lion.

649. — 1885. **AUX FILLES DU CALVAIRE.** Visite 25 f. Costume 9 f. 75. Exposition des nouveautés d'été.

Doub. col. en haut. : 1.17 × 80, non sig. Imp. Chaix (succ. Chéret), rue Brunel.

Deux costumes de dames.

MAGASINS DIVERS, A PARIS

650. — A LA VILLE DE Sᵗ-DENIS, faubᵍ Sᵗ-Denis, 91, 93, 95. *Étrennes, jouets d'enfants.* Nouveautés à très bon marché.

Doub. col. en haut. : 1.17 × 81, sig. à dr. Imp. Chéret, rue Brunel.

Deux enfants. Jouets.

651. — A LA VILLE DE Sᵗ-DENIS. *Inauguration des agrandissements,* ouverture de 12 nouvelles galeries. Saison d'été.

Doub. col. en haut. : 1.08 × 82, non sig. Imp. Chéret, rue Brunel.

Deux enfants supportent un large cartouche sur lequel se trouve la lettre.

652. — GRANDS MAGASINS DE LA VILLE DE Sᵗ-DENIS. Paris. *Exposition générale des nouveautés d'hiver.* La confection au prix incroyable de 25 f. 50.

Doub. col. en haut. : 1.16 × 81, non sig. Imp. Chaix (succ. Chéret), 18, rue Brunel.

Un costume de dame.

653. — A L'EST. Nouveautés. Assortiments considérables. Bon marché sans pareil, 34, boulevard de Strasbourg, au coin de la rue du Château-d'Eau, Paris.

Doub. col. en haut. : 1.17 × 84, non sig. Imp. Chéret, rue Brunel.

Une tête de femme alsacienne.

654. — A LA CHAUSSÉE CLIGNANCOURT. Nouveautés. Changement de propriétaire. Costume cachemir couleur garni de pékin soie, 29 f.....

Doub. col. en haut. : 1.09 × 79, non sig. Imp. Chéret, rue Brunel.

Un costume de dame.

655. — A LA VILLE DE PARIS. A l'angle de la rue Nouvelle et 170, rue Montmartre.

Doub. col. en larg. : 1.16 × 84, non sig. Imp. Chéret, rue Brunel.

Vue des magasins.

656. — GRANDS MAGASINS DE LA PAIX. Exposition générale de robes et manteaux. Paris, rue du Quatre-Septembre.

Doub. col. en haut. : 1.08 × 81, non sig. Imp. Chéret, rue Brunel.

Une tête de femme, entourée de fleurs et de fruits. Tirage en bistre.

657. — A LA TENTATION, rue de Rivoli, 28.

Vêtements d'hommes.

Charmants costumes d'enfants.

Pantalon 15 fr.

Doub. col.

Costume d'enfant.

658. — 1871. **A LA NOUVELLE HÉLOÏSE,** 14, rue Rambuteau, au coin de celle du Temple. Lundi, 6 octobre et jours suivants : grande mise en vente des nouveautés d'automne et d'hiver.

Doub. col. en haut. : 1.17 × 82, sig. à g. Imp. Chéret, rue Brunel.

659. — 1872. **AU MASQUE DE FER.** Nouveautés. Confections pour hommes, 25 et 27, rue Coquillière, Paris, rue du Bouloi, 26....

Doub. col. en haut. : 1.17 × 86, non sig. Imp. Chéret, rue Brunel.

Cette affiche a été dessinée d'après la peinture

servant d'enseigne aux *Magasins du Masque de fer*, attribuée à Abel de Pujol.
(*Voir le n° 661.*)

660. — 1872. Étrennes 1873. **A LA CAPITALE**, place de la Trinité, Exposition à partir du lundi 23 décembre. Nouveautes, robes et manteaux.
Quad. col. en haut. : 1.68 × 1.18, non sig. Imp. Chéret, rue Brunel.
Un costume de dame.

661. — 1875. **AU MASQUE DE FER**. Nouveautes. Confection pour hommes, 25 et 27, r. Coquillere, Paris, rue du Bouloi, 26.
1/4 col. en haut. : 39 × 29, non sig. Imp. Chéret, rue Brunel.
(*Voir le n° 659.*)

662 et 662 *bis.* — 1875. **A LA MAGICIENNE**. Confections pour dames, robes et costumes, faits et sur mesure, 129, rue Montmartre, Paris.
Doub. col. en haut. : 97 × 72, non sig. Imp. Chéret, rue Brunel.
Une magicienne.
LA MÊME. Doub. col. en haut. : 1.16 × 83, non sig. Imp. Chéret, rue Brunel.

663. — 1875. **AU GRAND TURENNE**. Nouveautés et habillements pour hommes, 27, boul⁴ du Temple ; 76. rue Charlot, Paris.
Doub. col. en haut. : 1.16 × 84, non sig. Imp. Chéret, rue Brunel.
Turenne.

664. — 1876. **MAISON DU CHATELET**, 43, rue de Rivoli

Au coin de la rue St-Denis. « Peste, mon cher, comme te voilà mis. — Hein ! c'est ça.
Doub. col. en haut. : 1.16 × 84, non sig. Imp. Chéret, rue Brunel.
Deux costumes d'hommes. Au fond, une vue du Châtelet.

665. — 1877. **AU PANTHÉON**. Grande maison de nouveautes expropriée en avril 1876, reouverture le 8 octobre, 26, rue Soufflot, au coin du boulevard St. Michel.
Doub. col. en haut. : 1.15 × 82, non sig. Imp. Chéret, rue Brunel.

666. — 1879. **AU ROI DES HALLES**. Vêtements pour hommes, tout faits et sur mesure. On ne reçoit aucun bon de credit. 83, rue de Rambuteau, près les halles centrales.
Doub. col. en haut. : 1.18 × 81, non sig. Imp. Chéret et Cie, rue Brunel.
Le roi des halles est en costume Louis XIV.

667. — 1884. **AUX ÉCOSSAIS**. Spécialité de confections et tissus. Paris, 81, boul⁴ Sébastopol et rue Turbigo, 31. Fêtes de Pâques.... Exposition générale....
Doub. col. en haut. : 1 16 × 80, non sig. Imp. Chaix (succ. Chéret), rue Brunel.
Deux costumes de dames.

668. — 1890. **GRANDS MAGASINS DE LA MOISSONNEUSE**, 28 et 30, rue de Menilmontant..., ouverture de la saison d'été, dimanche prochain. toilettes de Pâques, hautes nouveautés.
Doub. col. en haut. : 1.17 × 82, non sig. Imp. Chaix 20, rue Bergère (sic).
Une moissonneuse.

MAGASINS DIVERS, EN PROVINCE ET A L'ÉTRANGER

669. — *Crédit à tout le monde* **AU PONT NEUF.** 47, rue d'Estimauville au *Havre*.
Doub. col.
Un costume d'homme.
Un costume de communiant.

670. — Vêtements pour hommes, jeunes gens et enfants, tout faits et sur mesure **A LA BELLE JARDINIÈRE.** — *Nice.*
Doub. col.
Deux costumes d'hommes.

671. — Vêtement complet sur mesure. Haute nouveauté. Étoffe anglaise, 60 fr.
MAISON DE LA BELLE JARDINIÈRE, rue St-François de Paule à *Nice*.
Doub. col.
Trois costumes d'hommes.
Un costume d'enfant.

672. MAGASINS DU PRINTEMPS. *Toulouse.* Hiver, lundi prochain ouverture de la vente des nouveautés de la saison.
Doub. col. en haut. : 1.11 × 82, non sig. Imp. Chéret, rue Brunel.

Deux enfants. La neige tombe, le mot hiver est couvert de givre.
Tirage en camaïeu vert.

673. — **MAISON DES ABEILLES**. Habillements confectionnes et sur mesure pour hommes et enfants.... 3 et 4, Place du Parlement, *Bordeaux*.
Doub. col. en haut. : 1.17 × 85, non sig. Imp. Chéret, rue Brunel.

674. — Grands magasins. **AU PRINTEMPS UNIVERSEL**, boulevard du Nord, 30 et 32, *Bruxelles*. La plus grande maison de costumes et confections pour dames. Confection pareille à la gravure 28 fr.
Quad. col. en haut. : 1.60 × 1.15, non sig. Imp. Chéret, rue Brunel.
Costume de dame.

675. — **AUX GALERIES SEDANNAISES.** *Sedan*, 6, Grande-Rue.... Nouveautés. Visite drap 39 f., fedora costume 59 f., manette paletot 15 f. 90....
Doub. col. en haut. : 1.16 × 81, non sig. Imp. Chaix (succ. Chéret), rue Brunel.
Deux costumes de dames et un de fillette.

676. — *Sedan.* **AU COIN DE RUE**. Manufacture de vête-

ments confectionnés et sur mesure.... Complet veste h" nouveauté 18 f. Pardessus croisé nouveauté 15 f. Complet enfant de 4 à 10 ans 4 f. 90....

Doub. col. en haut. : 1.17 × 81, non sig. Imp. Chaix (succ. Chéret), rue Brunel.

Deux costumes d'hommes et un de garçonnet.

677. — La plus grande maison du département. **AU PONT-NEUF,** 17, rue de Foy, au coin du passage. *Saint-Étienne....* Pas de concurrence possible! Costume façonné garanti à l'usage tout fait ou sur mesure 31 f. Costume enfant, depuis 5 f....

Doub. col. en haut. : 1.18 × 82, non sig. Imp. Chaix (succ. Chéret), rue Brunel.

Un costume d'homme et un de garçonnet.

678. — **MAGASINS DU LOUVRE....** *Avignon.* Hiver Lundi prochain ouverture de la vente des nouveautés de la saison.

Doub. col. en haut. : 1.12 × 79, sig. au milieu. Imp. Chaix (succ. Chéret), rue Brunel.

Deux fillettes. Le mot hiver est couvert de givre. La composition est différente de celle de *Toulouse.*

Tirage en camaïeu vert.

679. — **AU PHARE DE LA LOIRE,** 23, place du Peuple, 2, rue St-Denis, *St-Étienne* (Loire). Manufacture d'habillements.... Complet. nouveauté ou façonné noir 24 f.

Doub. col. en haut. : 1.08 × 71, non sig. Imp. Chaix (succ. Chéret), rue Brunel.

Costume d'homme.

680. — 1876. Draperies et nouveautes. **MAISON BERTIN FRÈRES** à *Landrecies.*

Pardon, où allez-vous?

Doub. col.

Costumes homme.

femme.

enfant.

681. — 1876. Draperies et nouveautés. **MAISON BERTIN FRÈRES** à *Landrecies.*

Comment nous trouvez-vous?

Doub. col.

Costumes homme.

femme.

enfant.

682. — 1877. **A BODEGONES,** 38, Bodogones.

Casa G. Ymaz & C⁺ Gran establecimiento de Ropa Heca.

Doub. col.

Quatre costumes d'hommes, et un d'enfant.

(*Affiche pour l'étranger.*)

683. — 1878. Grands magasins de nouveautes **A LA BELLE-FERMIÈRE,** rue aux Juifs, *Rouen.*

Doub. col. en haut. : 1.15 × 82, sig. à g. Imp. Chéret, rue Brunel.

Tête de femme coiffée du bonnet normand.

684. — 1879. **AU LOUVRE,** grands magasins de nouveautés 1, rue de Paris, *Le Mans.* Ouverture mercredi 10 septembre.

Doub. col. en haut. : 1.15 × 82, non sig. Imp. Chéret, rue Brunel.

Un costume de dame.

685. — 1884. Grands magasins de nouveautés. **AUX DEUX NATIONS,** *Lille,* rue de la Gare, lundi 31 mars. Visite broché tout soie, 29 f. Costume d'enfant, 3 f 90. Costume haute nouveauté, 32 f.

Doub. col. en haut. : 1.16 × 80, non sig. Imp. Chaix (succ. Chéret), rue Brunel.

Deux costumes de dames et un de garçonnet.

Tirage en Camaïeu bistre sur teinte.

686. — 1885. **GRANDS MAGASINS DE LA BELLE-FER-MIÈRE.** *Rouen.* Exposition de jouets et articles pour étrennes, 1885.

Doub. col. en haut. : 1.15 × 76, sig. à g. Imp. Chaix (succ. Chéret), rue Brunel.

Enfant et jouets.

Tirage en noir sur papier jaune.

687. — 1888. **A LA GRANDE MAISON DE PARIS,** 4, place des Jacobins, *Lyon.* Habillements pour hommes et enfants. Agrandissements....

Doub. col. en haut. : 1.19 × 82, non sig. Imp. Chaix (succ. Chéret), rue Brunel.

Un enfant portant un petit bateau.

688. — 1890. Immenses agrandissements des magasins de nouveautés, **AU COIN DE RUE,** *Lille.* A partir du 15 décembre 1890, 25, 27, 27 bis, 29, rue de la Gare; 46, rue des Ponts-de-Comines.

Doub. col. en haut. : 1.17 × 79, non sig. Imp. Chaix (ateliers Chéret), rue Bergère.

Quelques épreuves d'artiste sur papier de luxe. Quelques épreuves tirées en noir.

AU GRAND BON MARCHÉ

689. — 1875. **OÙ COURENT-ILS?**

1/2 col. bande en larg.: 74 × 27, sig. à g. Imp. Chéret, rue Brunel.

Tirage en noir sur papier bleu.

690. — 1875. **VOUS LES AVEZ VUS COURIR.** Ils se rendent tous à la vente de vêtements confectionnes pour hommes du Grand Bon-Marché, 36, rue Turbigo.

Doub. col. en haut. : 1.18 × 82, sig. à g. Imp. Chérot, rue Brunel

En tête de cette affiche se retrouve la bande précédente : Ou courent-ils?

Tirage en noir sur papier vert.

691. — 1876. **JE VIENS DE FAIRE LE TOUR DU MONDE,** rien ne m'a plus étonné.

Doub. col. en haut. : 1.17 × 83, non sig. Imp. Chéret, rue Brunel.

Costume d'homme.

Épreuve en trois couleurs avant le complément de la lettre.

692. — 1876. **JE VIENS DE FAIRE LE TOUR DU MONDE,** rien ne m'a plus étonné que les prix exceptionnels des vêtements de la maison du *Grand Bon-Marche,* 36, rue Turbigo, à l'angle de la rue St-Marlin.

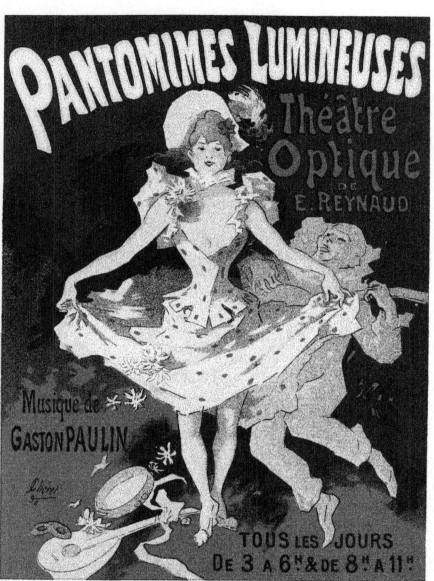

LES AFFICHES ILLUSTRÉES

G. BOUDET, Éditeur IMPRIMERIE CHAIX

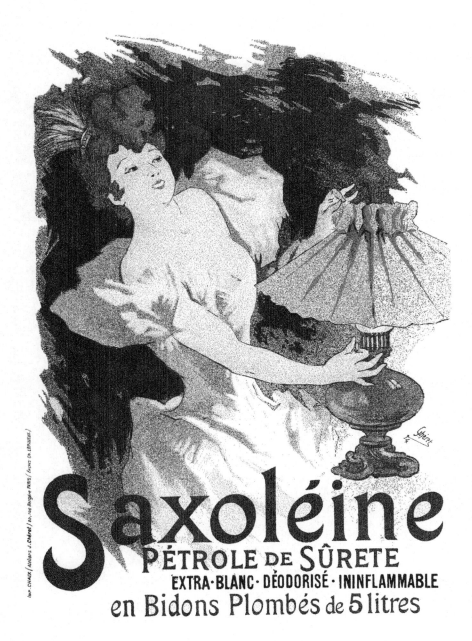

G. BOUDET, Editeur

IMPRIMERIE CHAIX

Doub. col. en haut.: 1.10 × 83, non sig. Imp. Chéret, rue Brunei.
Costume d'homme.
Tirage en noir sur papier jaune.

693. — 1876. **COMMENT ME TROUVEZ-VOUS?**
Doub. col. : 1.02 × 77, non sig. Imp. Chéret, rue Brunei.
Costume d'homme
Épreuve avant le complément de la lettre.
Tirage en noir sur papier jaune.

694. — 1878. **TROUVEZ LA SUPERBE JAQUETTE,** Hᵗᵉ nᵗᵉ d'Elbeuf à 14 f.
Doub. col. en larg. : 1.15 × 78, non sig. Imp. Chéret, rue Brunei.
Tirage en noir sur papier jaune.

695. — 1878. **ON TROUVE LA SUPERBE JAQUETTE** Hᵗᵉ nᵗᵉ d'Elbeuf à 14 f. *Au Grand Bon-Marché*, 36, rue Turbigo.
Doub. col. en haut. : non sig. Imp. Chéret, rue Brunei.

696. — 1879. **POUR DÉFIER LES RAYONS BRULANTS DU SOLEIL,** achetez le superbe alpaga 9 f. *Au Grand Bon-Marché*, 36, rue Turbigo, au coin de la rue Sᵗ. Martin.
Doub. col. en haut. : 1.20 × 83, non sig. Imp. Chéret, rue Brunel.
Dans le coin à gauche, un soleil; au milieu, costume d'homme.

697. — 1880. 15 francs. Tel est le prix d'un **SUPERBE PARDESSUS** mousse ou ratine *Au Grand Bon-Marché*, 36, rue Turbigo.
Doub. col. en haut ' non sig. Imp. Chéret, rue Brunel.
Costume d'homme.

698. — 1880. **JOURNÉE DU SAMEDI** 16 **OCTOBRE.** Les gens soucieux de leurs intérêts profitant des avantages immenses offerts par la maison de vêtements pour hommes du *Grand Bon-Marche*, 36, rue Turbigo (à l'angle de la rue Sᵗ-Martin).
1/2 col. bande en larg. : 75 × 28, sig. au milieu. Imp. Chéret, 18, rue Brunei.
Tirage en noir sur papier chamois.

HALLE AUX CHAPEAUX

699. — 1888. 17, rue de Belleville. **HALLE AUX CHAPEAUX.** Articles de luxe et de travail. Rayon spécial de chapeaux feutre pour hommes, dames et enfants à 3.60. Avis : on donne pour rien un béret feutre à tout acheteur d'un chapeau.
Doub. col. en haut. : 1.14 × 83, sig. à g. et datée 88. Imp. Chaix (succ. Chéret), rue Brunei.
Quelques épreuves tirées en noir.

700. — 1889. **HALLE AUX CHAPEAUX,** 17, rue de Belleville. 1890. Le plus vaste établissement de chapellerie de la capitale.
1/2 col. en haut. : 37 × 28, sig. à g. Imp. Chaix (succ. Chéret), rue Brunei.
Enfants travestis. Dans le bas, à droite, un petit cadre réservé à un calendrier à effeuiller.
Quelques épreuves ont été tirées en bistre.

701. — 1890. **HALLE AUX CHAPEAUX.** Articles de luxe et de travail. Rayon de chapeaux à 3 f. 60. Chapeaux pour bals et soirées.
1/2 col. en haut. : 36 × 28, sig. à g. Imp. Chaix (succ. Chéret), rue Brunei.
Une jeune femme vêtue d'une robe rouge à pois blancs s'appuie sur une fillette et un garçonnet distribuant des chapeaux. Au fond quatre têtes d'hommes. Au milieu, dans le bas, un cadre destiné à recevoir un calendrier à effeuiller.
Quelques épreuves ont été tirées, en noir et en bistre.

702. — 1891. **HALLE AUX CHAPEAUX,** 17, rue de Belleville 1891. Le plus vaste établissement de chapellerie de la capitale.
1/2 col. en haut. : 37 × 28, sig. à dr. et datée 91. Imp. Chaix (ateliers Chéret), rue Bergère.
Cinq enfants distribuent des chapeaux. Dans le bas à gauche, le cadre réservé au calendrier à effeuiller, renferme pour inscription : Chapeaux pour hommes, dames et enfants, 3 f. 60.

Quelques épreuves ont été tirées en bistre sans l'inscription du cadre.

703. — 1891. **HALLE AUX CHAPEAUX.** 1892. 17, rue de Belleville. Le plus vaste établissement de chapellerie de la capitale.
1/2 col. en haut. : 37 × 28, sig. à dr. Imp. Chaix (ateliers Chéret), rue Bergère.
Danse d'enfants. Au premier plan une fillette en robe et capote rouges tient dans ses mains une poupée. Dans le bas, au milieu, le cadre réservé au calendrier à effeuiller, porte pour inscription : chapeaux pour hommes, dames et enfants, 3 f 60.

704. — 1892. **HALLE AUX CHAPEAUX.** Les plus élégants pour hommes, dames et enfants depuis 3 f. 60, 17, rue de Belleville, Paris.
Doub. col. en haut. : 1.18 × 82, sig. à g. et datée 92. Imp. Chaix (ateliers Chéret), rue Bergère.
Au premier plan une fillette blonde, vêtue d'une robe et d'une pelisse blanches, se coiffe d'une capote de même couleur. Au fond, dans la partie supérieure de l'affiche, une jeune femme vêtue de rouge.
Quelques épreuves sur papier de luxe.

705. — 1892. **HALLE AUX CHAPEAUX,** 17, rue de Belleville. Le plus élégants de tout Paris pour hommes, dames et enfants, depuis 3 f. 60.
1/2 col. en haut. : 37 × 28, sig. à g. et datée 92. Imp. Chaix (ateliers Chéret), rue Bergère.
Même composition que la précédente. Dans le bas un peu à droite, un cadre destiné à recevoir un calendrier à effeuiller, porte l'inscription suivante : Le plus vaste entrepôt de la capitale.

706. — 1892. **HALLE AUX CHAPEAUX,** les plus élégants pour hommes, dames et enfants, depuis 3 f. 60, 17, rue de Belleville.
Doub. col. en haut. : 1.18 × 82, sig. à g. et datée 92. Imp. Chaix (ateliers Chéret), rue Bergère.

707. — 1894. **HALLE AUX CHAPEAUX,** 17, rue de Belleville. Les plus élégants de tout Paris pour hommes, dames et enfants.

1/2 col. en haut. : 37 × 28, sig. à g. Imp. Chaix (ateliers Chéret), rue Bergère.

Une jeune femme en robe jaune et blanche, lance des chapeaux à un clown. Au centre de la composition se trouve un petit cadre destiné à recevoir un calendrier à effeuiller.

ALIMENTATION

708. — **COMESTIBLES, GIBIERS, VOLAILLES, PRIMEURS.** Ne quittez pas Paris sans faire vos provisions chez Chatriot et Cie.....

Doub. col. en haut. : 96 × 71, non sig. Imp. Chéret, rue Brunel.

709. — **CHICORÉE DANIEL VOELCKER.** *Lahr* (Bade) propriétaire de cinq fabriques.

1/4 col. en haut. : 38 × 27 1/2, non sig. Imp. Chéret, rue Brunel.

Un enfant boit à une tasse marquée D. V.

710. — **OF MEAT,** extrait composé uniquement de viande de bœuf de la Compagnie française.

Doub. col. en haut. : 96 × 47, non sig. Imp. Chéret, rue Brunel.

Une tete de bœuf.

711. — 1876. **TRIPES A LA MODE DE CAEN,** au vrai régal, 117, rue du Temple.

1/2 col. en haut. : 55 × 38, sig. à g. Imp. Chéret, rue Brunel.

Une jolie Normande, coiffée du bonnet de coton classique, sert deux consommateurs.

(Voir le n° 714.)

712. — 1878. **CONFITURERIE DE SAINT-JAMES,** Paris....

Doub. col. en haut. : 1.16 × 83, non sig. Imp. Chéret, rue Brunel.

713. — 1881. **MAISON RICHARDOT** G^{de} table d'hôte 6, rue du Mail....

Doub. col. en haut. : 1.14 × 77, non sig. Imp. Chéret, rue Brunel.

714. — 1881. **TRIPES A LA MODE DE CAEN,** les plus friandes, 117, rue du Temple. Agrandissements considérables.

Quad. col. en haut. : 1.64 × 1.15, non sig Imp. Chaix (succ. Chéret), rue Brunel.

La composition est un peu différente de celle du n° 711.

715. — 1883. **AU TAMBOURIN.** Goûtez l'incomparable timbale bolonaise..... Maison Segatori, 27, rue Richelieu.

Col. en haut. : 73 × 54, non sig. Imp. Chaix (succ. Chéret), rue Brunel.

716. — 1884. Paris l'Été. **RESTAURANT DES AMBASSADEURS,** Champs-Élysées.

Doub. col. en haut. : 1.09 × 80, non sig. Imp. Chaix (succ. Chéret), rue Brunel.

717. — 1888. **PRODUITS ALIMENTAIRES.** Expéditions franco en gare FÉLIX POTIN.

Doub. col. en haut. : 90 × 70, non sig. Imp. Chaix (succ. Chéret), rue Brunel.

BOISSONS ET LIQUEURS

718. — Demandez **L'AMBELANINE** sirop indien, importé par Alfred Serré, à Paris.

1/2 col. en haut. : 54 × 38, non sig. Imp. Chéret, rue Brunel.

719. — **MALAGA, MADÈRE, ALICANTE, XÉREZ, MOSCATEL, PORTO.** Chocolate español sin rival.

Doub. col. en haut. : 97 × 71, non sig. Imp. Chéret, rue Brunel.

(*Affiche pour l'étranger.*)

720. — 1873. **CALORIC BANCO,** boisson nationale de Suède. J. Cederlunds Soner, Stockholm.. ..

Doub. col. en haut. : 1.15 × 81, non sig. Imp. Chéret, rue Brunel.

721. — 1887. **VINO DE BUGEAUD,** toni-nutritivo, con quina, cacao, vino de Malaga.....

Doub. col. en haut. : 1.12 × 82, non sig. Imp. Chaix (succ. Chéret), rue Brunel.

(*Affiche pour l'étranger.*)

722. — 1887. **ENTREPOT DU CHARDON. BIÈRE FRANÇAISE** F. Genest.

1/2 col. en haut. : 53 × 37, non sig. Imp. Chaix (succ. Chéret), rue Brunel.

723. — 1888. **KINIA RAFFARD.** Amer-toni-apéritif....

Doub. col. en haut. : 1.17 × 81, sig. à g. Imp. Chaix (succ. Chéret), rue Brunel.

Quelques épreuves tirées en noir.

724. — 1888. **ROYAL-MALAGA,** provenant des anciennes propriétés royales.

Col. en haut. : 72 × 55, non sig. Imp. Chaix (succ. Chéret), rue Brunel.

Une tête de tigre.

725. — 1888. **EL-SASS,** liqueur des dames de France. Tonique digestive.

1/2 col. en haut. : 32 × 23, non sig. Imp. Chaix (succ. Chéret), rue Brunel.

Une jeune Alsacienne verse la précieuse liqueur à

trois jeunes femmes vêtues chacune d'une robe bleue, blanche et rouge.

726. — 1889. Dans tous les cafés **BIGARREAU BOUR-GUIGNON. F. MUGNIER,** seul fabricant à Dijon.
Doub. col. en haut. : 116×81, sig. à g. Imp. Chaix (succ. Chéret), rue Brunei.
Quelques epreuves tirées en noir.

727. — 1890. **APÉRITIF MUGNIER.** Dans tous les cafés..... Seul fabricant Frédéric Mugnier. Dijon.
Quad. col. en haut. : 2.36 × 81, sig. à g. Imp. Chaix (ateliers Chéret), rue Bergère.
Quelques épreuves d'artiste sur papier de luxe.
Quelques épreuves tirées en noir.

728. — 1890. Dans tous les cafés, seul vrai **BIGARREAU MUGNIER.** F. Mugnier, inventeur à Dijon.
Quad. col. en haut. : 2.36 × 82, sig. à g. Imp. Chaix (ateliers Chéret), rue Bergère.
Quelques épreuves d'artiste sur papier de luxe.
Quelques épreuves tirées en noir.

729. — 1890. **APÉRITIF MUGNIER.** Der beste Kinki-nawien.
Doub. col. en haut. : 1.16 × 80, sig. à g. et datée 90. Imp. Chaix (ateliers Chéret), rue Bergère.
Quelques épreuves sur papier de luxe.
Quelques épreuves tirées en noir.
(*Affiche pour l'etranger.*)

730. — 1893. **CACAO LHARA.** Se trouve dans tous les cafés et bonnes épiceries. F. Mugnier, distillateur à Dijon.
Quad. col. en haut. : 2.38 × 82, sig. à g. Imp. Chaix (ateliers Chéret), rue Bergère.
Quelques épreuves avant la lettre et avant l'adresse de l'imprimeur.

Quelques epreuves sur papier de luxe.
Quelques épreuves tirées en noir.

731. — 1894. **VIN MARIANI.** Popular french tonic vine, fortifies and refreshes Body et Brain restores health and vitality.
Doub. col. en haut. : 1.13 × 82, sig. a g. et datee 94. Imp. Chaix (ateliers Chéret), rue Bergere.
Quelques épreuves avant la lettre.
Quelques épreuves tirées en noir.
(*Affiche pour l'étranger*)

732. — 1894. **LA MÊME** : 1/2 col. en haut : 53 × 37, sig. à g. et datée 94. Imp. Chaix (ateliers Chéret), rue Bergère.
Tirage avant la lettre.
Quelques épreuves tirées en noir.

733. — 1895. **QUINQUINA DUBONNET.** Apéritif dans tous les cafes.
Doub. col. en haut. : 1.16 × 83, sig. au milieu et datée 95. Imp. Chaix (ateliers Chéret), rue Bergère.
Quelques epreuves d'artiste ont été tirees avant toute lettre.

734. — 1895. **LA MÊME.**
Col. en haut. : 75 × 55, sig. au milieu. Imp. Chaix (ateliers Chéret), rue Bergère.
Tirage spécial sur papier végétal pour kiosques lumineux.

735. — 1895. **LA MÊME.**
1/2 col. en haut. : 55 × 37, sig. au milieu. Imp. Chaix (ateliers Chéret), rue Bergère.

736. — 1895. **LA MÊME.**
1/2 col. en haut. : 55 × 37. Imp. Chaix (ateliers Chéret), rue Bergère.
Supplément au *Courrier français.*

PRODUITS PHARMACEUTIQUES

737. — 1890. Si vous toussez prenez des **PASTILLES GÉRAUDEL.**
Quad. col. en haut. : 2.35 × 81, sig. à dr. et datee 90. Imp. Chaix (ateliers Chéret), rue Bergère.
Quelques épreuves sur papier de luxe.
Quelques épreuves tirées en noir.

738. — 1891. **PURGATIF GÉRAUDEL,** la boite 1 f. 50.
Col. en haut : 78 × 56, sig. a dr. Imp. Chaix (ateliers Chéret), rue Bergère.
Un tirage a été fait sur papier végétal pour kiosques

739. — 1891. Si vous toussez prenez des **PASTILLES GÉRAUDEL.**
Col. en haut. : 81 × 58, sig. à g. et datée 91. Imp. Chaix (ateliers Chéret), rue Bergère.
Un tirage a été fait sur papier végétal.

740. — 1891. Si vous toussez prenez des **PASTILLES GÉRAUDEL.**
1/2 col. en haut. : 40 × 20, sig. à dr., avant le nom d'imprimeur.
Reproduction de l'affiche de J. Chéret, gravée par G. Lemoine.
Tirage sur chine à deux couleurs. noir et bistre.

741. — 1891. **LA MÊME** réduite : 34 × 13, tirage sur chine, en noir.

742. — 1891. **LA MÊME** réduite : 22 × 8, tirage sur chine, en noir.

743. — 1891. **PURGATIF GÉRAUDEL,** la boite 1 f. 50, dans toutes les pharmacies.
Quad. col. en haut. : 2.34 × 82, sig. au milieu. Imp. Chaix (ateliers Chéret), rue Bergère.
Quelques épreuves d'artiste sur papier de luxe.
Quelques épreuves tirées en noir.

744. — 1891. Si vous toussez prenez des **PASTILLES GÉRAUDEL.**
1/2 col. en haut. : 51 × 26 1/2, sig. à dr. (avant l'adresse de l'imprimeur).
Tirage en bistre à quelques exemplaires.

745. — 1891. **PURGATIF GÉRAUDEL**..... la boite 1 f. 50.
Doub. col. en haut. : 1.14 × 81, sig. à dr. Imp. Chaix (ateliers Chéret), rue Bergère.
Quelques épreuves sur papier de luxe.
Quelques épreuves tirees en noir.

746. — 1891. Si vous toussez prenez des **PASTILLES GÉRAUDEL.**
1/2 col. en haut. : 50 × 26, sig. à dr. Imp. Chaix (ateliers Chéret), rue Bergère.
Reproduction publiée en supplément par le *Courrier français*, du 31 janvier 1891.

747. — 1892. Si vous toussez prenez des **PASTILLES GÉRAUDEL.**
Doub. col. en haut. : 96 × 70, non sig. Imp. Chaix (ateliers Chéret), rue Bergère.
Tirage sur papier fort.

748. — 1892. Si vous toussez prenez des **PASTILLES GÉRAUDEL.**
Doub. col. en haut. : 93 × 70, sig. à g. Imp. Chaix (ateliers Chéret), rue Bergère.
Tirage sur papier fort.

749. — 1893. **PURGATIF GÉRAUDEL,** la boîte : f. 50 dans toutes les pharmacies.
Doub. col. en haut. : 93 × 69, sig. à dr. Imp. Chaix (ateliers Chéret), rue Bergère.
Toutes les affiches du *Purgatif Géraudel* ou des *Pastilles Géraudel* comportent de sérieuses modifications dans la composition ou dans les teintes, quoique les sujets soient les mêmes.

750. — 1893. Régénérez-vous par le **SIROP VINCENT.** Dans toutes les pharmacies.
Doub. col. en haut. : 116 × 83, sig. à g. Imp. Chaix (ateliers Chéret), rue Bergère.
Quelques épreuves sur papier de luxe.
Quelques épreuves tirées en noir.

PARFUMERIE

751. — M" S. A. **ALLEN'S WORLD'S HAIR RESTORER.**
1/4 col. en haut. : 22 × 16, non sig. Sans lieu d'impression et sans nom d'imprimeur.
(*Affiche pour Londres.*)

752. — **ROSSETTER'S HAIR RESTORER.**
1/2 col. en haut. : 45 × 31, non sig. Sans lieu d'impression et sans nom d'imprimeur.
(*Affiche pour Londres.*)

753. — **VELOUTINE CH. FAŸ,** 9, rue de la Paix, Paris.
1/2 col. en haut. : 51 × 32, non sig. Imp. Chéret, rue Brunel.

754. — Réputation universelle. **RÉGÉNÉRATEUR DE LA CHEVELURE** à base de quinquina. Dr Hamilton's hair restorer.
Col. en haut. : 76 × 55, non sig. Imp. Chéret, rue Brunel.

755. — **FABRIQUE DE PARFUMS ROGER ET GALLET.....** Nouveau bouchage.....
Doub. col. en haut. : 1.17 × 85, non sig. Imp. Chéret, rue Brunel.

756. — **HUILE DE MACASSAR NAQUET,** 60 années de succès, se vend partout
Doub. col. en haut. : 1.10 × 81, sig. a g. Imp. Chéret, rue Brunel.

757. — **HUILE DE MACASSAR NAQUET,** 60 années de succès, se vend partout.
Col. en haut. : 80 × 54, sig. à g. Imp. Chéret, rue Brunel.
Quelques changements dans le dessin et dans les teintes.

758. — 1867. **PARFUMERIE DES CHATELAINES,** Chalmin, chimiste, Paris, Bruxelles, Rouen.....
Doub. col. en larg. : 81 × 1.16, non sig. Imp. Chéret, rue Sainte-Marie.

759. — 1879. **EAU DES FÉES,** pour la recoloration des cheveux et de la barbe. Sarah-Félix, 43, rue Richer.

Col. en haut. : 78 × 70 sig. à dr. et datée 79. Imp. Chéret et Cie, rue Brunel.
Tirage sur papier végétal pour kiosques lumineux.

760. — 1879. **PARFUMERIE DES FÉES,** Sarah-Félix, 43, rue Richer. *Eau des fées.. ..*
1/2 col. en haut. : 60 × 38, sig. à dr. Imp. Chéret, rue Brunel.

761. — 1881. **LACTÉOLINE,** le flacon 2 fr., sel pour bain et toilette.....
Doub. col. en haut. : 1.06 × 80, non sig. Imp. Chéret, rue Brunel.

762. — 1881. **LACTÉOLINE,** le flacon 2 fr., sel pour bain et toilette.....
Col. en haut. : 70 × 55, non sig. Imp. Chéret, rue Brunel.
Changements dans le dessin et dans les teintes.

763. — 1888. **RECOLORATION DES CHEVEUX PAR L'EAU DES SIRÈNES.....**
Quad. col. en haut. : 1.61 × 1.16, non sig. Imp. Chaix (succ. Chéret), rue Brunel.
Le corps des sirènes est nu. (Affiche non acceptée.)
(*Voir le n° 764.*)

764. — 1888. **RECOLORATION DES CHEVEUX PAR L'EAU DES SIRÈNES**
Quad. col. en haut. : 1.61 × 1.16, non sig. Imp. Chaix (succ. Chéret), rue Brunel.
Le corps des sirènes est en partie voilé par leurs cheveux. (Affiche acceptée.)
(*Voir le n° 763.*)

765. — 1889. **GLYCÉRINE TOOTH PASTE,** always used once used, process of Eug. Devers, chemist laureate, Gellé frères perfumers.
Doub. col. en haut. : 1.14 × 82, sig. à g. Imp. Chaix (succ. Chéret), rue Brunel.
(*Affiche pour l'étranger.*)

766. — 1889. **GLYCÉRINE TOOTH PASTE,** once ured always used.

Doub. col. en haut. : 1.14 × 82, sig. à g. Imp. Chaix
(succ. Chéret), rue Brunel.
(*Affiche pour l'étranger.*)

767. — 1889. **PASTA DENTRIFICA GLICERINA**, Gellé
frères.
Doub. col. en haut. : sig. Imp. Chaix (succ. Cheret),
rue Brunel.
(*Affiche pour l'étranger.*)

768. — 1890. **LA DIAFANA**, polvo de arroz Sarah
Bernhardt.
A DIAPHANE, pó d'arroz Sarah Bernhardt.
THE DIAPHANE, Sarah Bernhardt's, rice powder.
Trois affiches bandes, tirees ensemble sous format
doub. col. en larg. : 1.15 × 83, non sig. Imp. Chaix
(ateliers Cheret), rue Bergere.
(*Affiches pour l'étranger.*)

769. — 1890. **LA DIAPHANE,** poudre de riz Sarah
Bernhardt, 32, avenue de l'Opéra.
Doub. col. en haut. : 1.12 × 80, sig. à g. Imp. Chaix
(ateliers Cheret), rue Bergère.
Quelques épreuves tirées en noir.

770. — 1890. **LA MÊME.** Texte espagnol.

771. — 1890. **LA MÊME.** Texte anglais.

772. — 1890. **LA DIAPHANE,** poudre de riz Sarah
Bernhardt, 32, avenue de l'Opéra, Paris.

Col. en haut. : 81 × 54, sig. à g. et datée 90. Imp.
Chaix (ateliers Chéret), rue Bergère.

773. — 1890. **LA MÊME.**
Doub. col. en haut. : 1.15 × 79, sig. à g. et datée 90.
Imp. Chaix (ateliers Chéret), rue Bergère.
Quelques épreuves sur papier de luxe.
Quelques épreuves tirees en noir.
Un tirage sur papier végétal.

774. — 1890. **LA MÊME.** Texte espagnol.

775. — 1890. **LA MÊME.** Texte anglais.

776. — 1891. **LA DIAPHANE,** poudre de riz Sarah
Bernhardt. Parfumerie Diaphane.....
1/2 col. en haut. : 40 × 31, sig. a g. et datée 91. Imp.
Chaix (ateliers Chéret), rue Bergère.

777. — 1891. **COSMYDOR SAVON,** se vend partout.
Doub. col. en haut. : 1.14 × 81, sig. à g. et datée 91.
Imp. Chaix (ateliers Chéret), rue Bergere.
Quelques épreuves sur papier de luxe.
Quelques épreuves tirees en noir.

778. — 1891. **LA MÊME** : col. en haut. : 77 × 55, sig. à g.
et datée 91. Imp. Chaix (ateliers Cheret), rue Bergère.

779. — 1893. **SAVON DE JEANNETTE,** à la sciure de bois.....
Doub. col. en haut. : 1.19 × 82, sig. à g. Imp. Chaix
(ateliers Chéret), rue Bergère.
Quelques épreuves tirées en noir.

SAXOLÉINE

780. — 1891. **SAXOLÉINE.** Pétrole de sûreté, extra-
blanc, déodorisé, ininflammable, en bidons plombés
de 5 litres.
Doub. col. en haut. : 1.17 × 82, sig. à g. et datée 91.
Imp. Chaix (ateliers Chéret), rue Bergère.
Une femme blonde, à mi-corps, vue de face et
tournée à gauche, vêtue d'une robe jaune, tient dans
ses mains une lampe portative à abat-jour rouge. La
lettre est dans le bas de l'affiche dont le fond est bleu
avec touches vertes.
Quelques épreuves avant la lettre.

781 — 1891. **LA MÊME.**
Col. en haut. : 79 × 55, sig. à dr. Imp. Chaix (ate-
liers Chéret), rue Bergère.

782. — 1891. **LA MÊME,** avec quelques variantes dans
les teintes du fond.
Col. en haut. : 78 × 53, sig. à dr. Imp. Chaix (ate-
liers Chéret), rue Bergère.

783. — 1891. **LA MÊME.**
1/8 col. en haut. : 27 × 20, sig. à dr. Imp. Chaix (ate-
liers Chéret), rue Bergère.
Tirage sur papier végétal.

784. — 1891. **SAXOLÉINE.**
Doub. col. en haut. : 1.20 × 82, sig. à dr. Imp. Chaix
(ateliers Chéret), rue Bergère.
Une femme blonde, à mi-corps, vue de trois quarts

et tournée à droite, vêtue d'une robe rouge pâle,
tachetee de blanc, tient dans ses mains une lampe
portative à abat-jour jaune. La lettre est divisée : le
mot Saxoleine, en lettres jaunes, est dans le haut de
l'affiche, le reste dans le bas. Le fond est bleu avec
touches vertes.

785. — 1892. **SAXOLÉINE.**
Doub. col. en haut. : 1.20 × 82, sig. à g. Imp. Chaix
(ateliers Chéret), rue Bergère.
Une femme brune, à mi-corps, vue de profil et
tournée à gauche, vêtue d'une robe verte avec une
rose jaune au corsage, fixe de sa main droite la
lumière d'une lampe montee sur pied, à abat-jour vert.
La lettre est dans le bas de l'affiche dont le fond est
rouge avec touches bleues.

786. — 1893. **SAXOLÉINE.**
Doub. col. en haut. : 1.18 × 83, sig. à dr. Imp. Chaix
(ateliers Chéret), rue Bergère.
Une femme brune, à mi-corps, avec aigrette jaune
dans les cheveux, vue de dos et tournée à gauche,
vêtue d'une robe bleue à manches jaunes, fixe de sa
main gauche la lumière d'une lampe montée sur pied,
à abat-jour gris bleute. La lettre est dans le haut de
l'affiche dont le fond est rouge.

787. — 1894. **SAXOLÉINE.**
Doub. col. en haut. : 1.18 × 82, sig. à dr. et datée 94.
Imp. Chaix (ateliers Chéret), rue Bergère.

Une femme à cheveux blonds foncé, à mi-corps, vue de face et tournée à droite, vêtue d'une robe jaune, tient dans ses mains une lampe portative à abat-jour rose. La lettre est dans le bas de l'affiche dont le fond est bleu, avec touches vertes.

Quelques épreuves avant la lettre.
Quelques épreuves d'artiste sur papier de luxe
Trois épreuves tirées en bleu et vert.
Deux épreuves de la gamme des couleurs.

788. — 1894. **LA MÊME,** avec variantes.
Col. en haut. : 96 × 48, sig. à dr. Imp. Chaix (ateliers Chéret), rue Bergère.
Quelques épreuves d'artiste sur papier de luxe.

789 — 1894. **SAXOLÉINE.**
Quad. col. en haut. : 2.31 × 82, sig. à g. Imp. Chaix (ateliers Chéret), rue Bergère.

Une femme brune, en pied, avec aigrette jaune dans les cheveux, vue de dos, et tournée à gauche, vêtue d'une robe bleue à manches jaunes, fixe de sa main gauche la lumière d'une lampe montée sur pied, a abat-jour gris-bleuté. La lettre est dans le bas de l'affiche dont le fond est rouge avec rappels orangés et verts.

Quelques épreuves avant la lettre.

790. — **LA MÊME,** 1/2 col. en haut. : 56 × 37, sig. à g. Imp. Chaix (ateliers Chéret).
Quelques épreuves tirées en noir.

791. — **LA MÊME,** 1/2 col. en haut. : 51 × 32, sig. à g. Imp. Chaix (ateliers Chéret).
Supplément au *Courrier français*, du 8 avril 1894.

ÉCLAIRAGE ET CHAUFFAGE

792. — **MARMITE AMÉRICAINE.....**
Doub. col. en haut : 1.16 × 82, non sig. Imp. Chaix (succ. Chéret), rue Brunel.

793. — **SOCIÉTÉ DE CHOUBERSKY.** *Poêle mobile.* Prix du modèle unique 100 fr.
1/2 col. en haut. : 53 × 38, non sig. Imp. Chaix (succ. Chéret), rue Brunel.

794. — 1872. Heu-Guillemont. **ENTREPRISE D'ÉCLAI-RAGE DES VILLES PAR LE SCHISTE....** Grande fabrique de lampes et lanternes.....
Doub. col. en haut. : 96 × 71, non sig. Imp. Chéret rue Brunel.

795. — 1873. **CHARBON. ENTREPOT GÉNÉRAL. COUR-CELLES S.-SEINE,** 21 bis, Chemin de halage, Levallois-Perret, près Paris.
1/4 col. en haut. : 39 × 27, sig. à dr. Imp. Chéret. rue Brunel.

796. — 1873. **CHARBON DES 1res SORTES.** Chauffage, industrie. Entrepôt général de Courcelles-s.-Seine. 21 bis, Chemin de halage, Levallois-Perret, près Paris.
Doub. col. en haut. : 1.18 × 85, non sig. Imp. Chéret, rue Brunel.

797. — 1873. **ÉCONOMIE!! ÉCONOMIE!! ÉCONOMIE!! CHARBON NOUVEAU.**
1/4 col. en haut. : 30 × 23, non sig. Imp. Chéret, rue Brunel.

798. — 1876. **ROTISSOIRE AUTOMATIQUE,** se trouve chez tous les quincaillers.....
Doub. col. en haut : 96 × 70 sig. à g. Imp. Chéret, rue Brunel.

799. — 1876. **LE MEILLEUR DES ALLUME-FEUX.** Semelles résineuses, chez les épiciers.
Doub. col. en haut. : 1.18 × 86, non sig. Imp. Chéret, rue Brunel. Paris et Londres.

800. — 1876. **LE MEILLEUR DES ALLUME-FEUX;** le plus économique, est la semelle résineuse. 10 c. le paquet.
1/4 col. en haut. : 38 × 28.1/2, non sig. Imp. Chéret, rue Brunel.

801. — 1882. **DIMINUTION DU GAZ. NOUVELLE CUISI-NIÈRE UNIVERSELLE....** Chabrier Jne.
Quad. col. en haut. : 1.64 × 1.15, non sig. Imp. Chaix (succ. Chéret), rue Brunel.

802. — 1882. **LA MÊME,** doub. col. en haut. : 79 × 70. non sig. Imp. Chaix (succ. Chéret). rue Brunel.

803. — 1882. **LA MÊME,** avec changements dans la disposition des appareils.
Doub. col. en larg. : 1.14 × 80, non sig. Imp. Chaix (succ. Chéret), rue Brunel.

804. — 1876. **LA SALAMANDRE,** cheminée roulante, à feu visible continu.....
Quad. col. en haut. : 1.05 × 1.16, non sig. Imp. Chaix (succ. Chéret), rue Brunel.

805. — 1893. **L'AURÉOLE DU MIDI.** Pétrole de sûreté, extra-blanc et sans odeur, en bidons plombés de 5 litres.
Doub. col. en haut : 1.16 × 81, sig. à dr. Imp. Chaix (ateliers Chéret), rue Bergère.
Quelques épreuves d'artiste tirage de luxe.
Quelques épreuves tirées en noir.

MACHINES ET APPAREILS

806. — Agence centrale des agriculteurs de France **FAUCHEUSES ET MOISSONNEUSES ALOUETTE.....**
Col. en haut. : 76 × 57, non sig. Imp. Chéret, rue Brunel.

807. — **LA FÉE,** machine à coudre automatique.
·Doub. col. en haut. : 1.10 × 85, non sig. Imp. Chéret, rue Brunel.

808. — **ALAMBRE DE ACERO INVENCIBLE** del Creuzot (Francia).. ..
Doub. col. en haut. : 1.00 × 69, non sig. Imp. Chaix (succ. Chéret), rue Brunel.
(Affiche pour l'étranger)

809. — **MACHINES A COUDRE H. VIGNERON,** seul vendeur à Amiens : A. Pichon 108, rue des Trois-Cailloux.
Doub. col. en haut. : 1,16 × 79, non sig. Imp. Chaix (succ. Chéret), rue Brunel.

810. — 1872. Une année de credit sans augmentation de prix. **MACHINES A COUDRE DE LA Cⁱᵉ SINGER.....**
Doub. col. en haut. : 1.20 × 82, non sig. Imp. Chéret, rue Brunel.
Le texte est enfermé dans la lettre S.

811. — 1873. 3 fr. par semaine. **MACHINES A COUDRE VÉRITABLES • SINGER •** prix 175 fr.
Doub. col. en haut. : 1.21 × 83, non sig. Imp. Chéret, rue Brunel.
Le texte est enfermé dans un grand chiffre 3.

812. — 1876. **MACHINES AGRICOLES** de Th. Filter, 24, rue Alibert, Paris.
Col. en haut. : 76 × 58, sig. à dr. Imp. Chéret, rue Brunel.

813. — 1876. **FAUCHEUSE 1876.** Th. Pilter, 24, rue Alibert, Paris.

Col. en haut. : 76 × 55, non sig. Imp. Chéret, rue Brunel.

814. — 1876. **MOISSONNEUSE 1876.** Th. Filter, 24, rue Alibert, Paris, représentants dans toute la France.
Col. en haut. : 76 × 56, non sig. Imp. Chéret, rue Brunel.

815. — 1877. **TONDEUSES ARCHIMÉDIENNES** pour pelouses..... Williams & Cᵉ
Doub. col. en haut. : 1.13 × 77, non sig. Imp. Chéret, rue Brunel.

816. — 1877. **MOISSONNEUSE • LA FRANÇAISE •,** construite par J. Cumming, à Orléans, agent général Peltier jⁿ.....
Col. en haut. : 77 × 57, non sig. Imp. Chéret, rue Brunel.

817. — 1877. **TONDEUSES ARCHIMÉDIENNES** pour pelouses, Williams & Cᵉ.
Col. en haut. : 96 × 72, non sig. Imp. Chéret, rue Brunel.

818. — 1885. **CUEILLEUSE DUBOIS.** Canne de jardin
Col. en larg. : 53 × 43, non sig. Imp. Chaix (succ. Chéret), rue Brunel.

819. — 1890. Egrot..... **APPAREILS A DISTILLER LES VINS, MARCS, CIDRES, FRUITS. ...**
Col. en haut. : 98 × 48, non sig. Imp. Chaix (ateliers Chéret), rue Bergère.

820. — 1891. Ateliers de constructions mécaniques, 113, quai d'Orsay, Paris. Bicyclettes et tricycles **L'ÉTENDARD FRANÇAIS. ..**
Doub. col. en haut. : 1.17 × 82, sig. à dr. et datée 91. Imp. Chaix (ateliers Chéret), rue Bergère.
Quelques épreuves en papier de luxe.
Quelques épreuves tirées en noir.

INDUSTRIES DIVERSES

821. — **ENGHIEN CHEZ SOI,** guérison radicale.
Col. en larg.

822. — Fête du 14 juillet. **DISTRIBUTION DE DRAPEAUX** *faite gratuitement par le* BON GÉNIE
Doub. col. en haut. : 1.16 × 82, sig. à g. Imp. Chéret, rue Brunel.

823. — **INSECTICIDE VICAT,** mort aux punaises.....
Doub. col. en haut. : 1.14 × 79, non sig. Imp. Chéret, rue Brunel.

824. — R. de Moyua et Cie, 34, rue Drouot. **EAU RAFAËL.** Le flacon 1 fr. Désinfectant insecticide, incolore. inodore. Dépôt i.i.

1/4 col. en haut. : 33 × 23, non sig. Imp. Chéret, rue Brunel.

825. — **EAU RAFAËL.** Le flacon 1 fr. Desinfectant instantané, insecticide.....
Doub. col. en haut. : 1.20 × 85, non sig. Imp. Chéret, rue Brunel.

826. — **SERRURERIE ARTISTIQUE.** Ancienne maison Thiry jⁿ... .
1/2 col. en haut. : 56 × 46, non sig. Imp. Chéret, rue Brunel.

827. — **SERRURERIE ARTISTIQUE.** Thiry jⁿ
Doub. col. en haut. : 96 × 71, non sig. Imp. Chéret, rue Brunel.

828 — BAINS DE LA PORTE SAINT-DENIS.
Doub. col en haut. : 97 × 71, non sig. Imp. Ché-
ret, rue Brunel.
Une jeune femme lisant dans sa baignoire.

829. — PULVÉRISATEUR MARINIER. Maladies des
voies respiratoires, bronchite, pharyngite, laryngite.
1/2 col. en haut. : 55 × 38, non sig. Imp. Chéret,
rue Brunel.
Tête de femme.

830. — CLOTURES EN FER, chenils, basse-cour. Méry-
Picard.....
1/2 col. en haut. : 59 × 44, non sig. Imp. Chéret,
rue Brunel.

831. — FERS RUSTIQUES, grilles, serres, ponts, kiosques.
Méry-Picard.. ..
1/2 col. en haut. : 59 × 44, non sig. Imp. Chéret, rue
Brunel.

832. — AUX PARAGONS, parapluies en tous genres
garantis. Suet ainé.
Doub. col. en haut. : 1.17 × 83, non sig. Imp. Ché-
ret, rue Brunel.

833. — TEINTURE INDUSTRIELLE ET DES MÉNAGES.
Nouveaux produits pour teindre soi-même instanta-
nément.... Tardy frères et sœur.
1/4 col. en haut. : 36 × 26, non sig. Imp. Chéret,
rue Brunel.

834. — 1870. **L. SUZANNE,** 60, boulevard Saint-Ger-
main, Paris. Habillement, équipement, pompes à
incendie, bannières, instruments de musique, ai ti-
fices, etc.
Doub. col. en haut. : 1.17 × 84, non sig. Imp. Ché-
ret, rue Brunel.
Un officier de pompiers, un chef de musique mili-
taire.

835. — 1872. **BAZAR DU VOYAGE.**
W. Walcker, 3, place de l'Opéra, Usine à Paris.
42, rue Rochechouart.
Doub. col. en larg.

836. — 1872. **USINE DU BAZAR DU VOYAGE,** 42, rue
Rochechouart, Paris, magasins de vente, 3, place de
l'Opéra.....
Doub. col. en haut. : 1.11 × 82, non sig. Imp. Ché-
ret, rue Brunel.
Vue intérieure de l'usine.

837. — 1874. Plus de frottage à la cire, plus de siccatif.
BRILLANT FLORENTIN..... Ménetrel & Cⁱᵉ. Parquets
et carreaux.
Col. en haut. : 77 × 55, non sig. Imp. Chéret, rue
Brunel.
La salle mise en couleur est carrelée.

838. — 1874. **LA MÊME.**
Col. en haut. : 77 × 55, non sig. Imp. Chéret, rue
Brunel.
La salle mise en couleur est parquetée.

839. — 1874. Plus de frottage à la cire, plus de siccatif

BRILLANT FLORENTIN, pour parquets et carreaux.
L. Ménetrel.....
Quad. col. en haut. : 1.63 × 1.15, non sig. Imp. Ché-
ret, rue Brunel.

840. — 1875. Reducâos de preços, 1875, novembro 12
sexta-feira.
A'PENDULA FLUMINENSE, rua da Quitanda, 125.
Doub. col. en haut. : 1.17 × 82, non sig. Imp. Ché-
ret, rue Brunel.
(*Affiche pour l'étranger.*)

841. — 1875. **BRILLANTS BÜHLER,** breveté s. g. d. g.
Secret des cuisinières pour nettoyer et remettre à
neuf tous les métaux.....
Doub. col. en haut. : 96 × 71, non sig. Imp. Ché-
ret, rue Brunel.

842. — 1876. Remettez vous-même tous vos meubles à
neuf avec le **BRILLANT MEUBLES THOMASSET
FRÈRES . ..**
Col. en haut. : 71 × 58, non sig. Imp. Chéret, rue
Brunel.

843. — 1876. Remettez vous-même tous vos meubles à
neuf avec le **BRILLANT MEUBLES THOMASSET
FRÈRES**
1/4 col. en haut. : 38 1/2 × 29, non sig. Imp. Ché-
ret, rue Brunel.

844. — 1876. BAZAR DU VOYAGE, 3, place de l'Opéra.
TABLE PUPITRE ARTICULÉE.
Doub. col. en haut. : 93 × 71, non sig. Imp. Chéret,
rue Brunel.
(Une jeune femme alitée.)

845. — 1876. **BAZAR DU VOYAGE.** W. Walcker, 3, place
de l'Opéra.....
Doub. col. en haut. : 1.01 × 70, non sig. Imp. Ché-
ret, rue Brunel.
Objets de voyages.

846. — 1877. En versant 3 francs, au Gⁱ CRÉDIT PARI-
SIEN, 92, boulⁱ Sébastopol, on a, de suite, une
VOITURE D'ENFANT. ..
Doub. col. en larg. : 1.16 × 83, non sig. Imp. Ché-
ret, rue Brunel.

847. — 1879. En versant 5 francs au BON GÉNIE, on a
de suite une **JOLIE PENDULE BRONZE DORÉ** garantie
3 ans.. ..
Doub. col. en haut. : 1.16 × 82, non sig. Imp. Ché-
ret & Cie, rue Brunel.

848. — 1879. **LAVABO-FONTAINE-GLACE** s'accrochant
sur tous les murs.....
Doub. col. en haut. : 1.15 × 82, non sig. Imp. Ché-
ret et Cie, rue Brunel.

849. — PH. COURVOISIER Paris. **KID GLOVES.**
1/2 col. en haut. : 47 × 33, non sig. Imp. Chaix
(succ. Chéret), rue Brunel.

850. — 1895. **PAPIER À CIGARETTES JOB.....**
Doub. col. en haut. : 1.16 × 83, sig. à dr. Imp.
Chaix (ateliers Chéret), rue Bergère.
Quelques épreuves d'artiste avant la lettre.

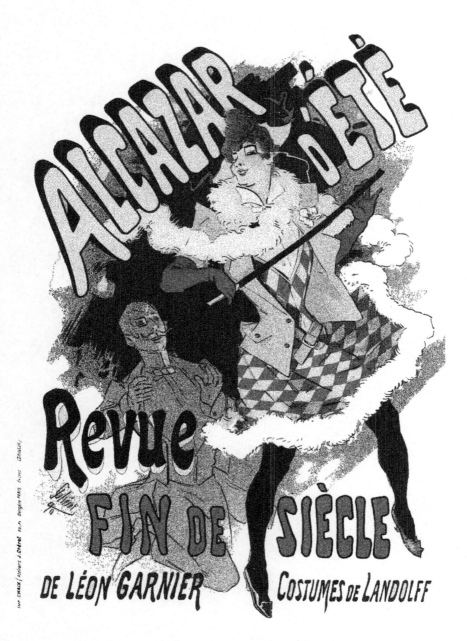

LES AFFICHES ILLUSTRÉES

G. BOUDET, Éditeur IMPRIMERIE CHAIX

851. — 1884. **PALAIS**
Union des grandes
Inauguration....
Doub. col. en ha
ret, rue Brunel.
Vue du Palais.

852. — 1885. **ÉTABL**
(Vosges).
Doub. col. en ha
(succ. Chéret), rue

853. — 1886. Bains d
ture le 13 juin.
Doub. col. en hau
(succ. Chéret), rue
Vue du Casino.

854. — 1886. Casino
bains de mer pour
Doub. col. en h
(succ. Chéret), rue
Vues de Guéra
Nazaire, etc.
Dans le bas, l'H

855. — 1886. **BAINS**
Casino. Grand H
20 juin.
Doub. col. en lar
(succ. Chéret), rue
Vue du Casino.

856. — 1886. **CHEMIN**
Pontarlier-Lausann
Doub col. en hau
(succ. Chéret), rue l
Vues sur le parco

857 — 1886. **PLAGE**

863. — 1877. **SOCIÉTÉ**
PRIMÉS.
Doub. col. en hau
ret, rue Brunel
Un facteur distrib

864. — 1887. **BONNAR**
tôts d'inconnués.

CHEMINS DE FER ET STATIONS BALNÉAIRES

851. — 1884. **PALAIS BIARRITZ.** Ancienne villa Eugénie. Union des grands clubs de France et de l'étranger. Inauguration....
Doub. col. en haut. : 1.16 × 81, non sig. Imp. Chéret, rue Brunel.
Vue du Palais.

852. — 1885. **ÉTABLISSEMENT THERMAL DE VITTEL** (Vosges).
Doub. col. en larg. : 95 × 67, non sig. Imp. Chaix (succ. Chéret), rue Brunel.

853. — 1886. Bains de mer, **CASINO DE DIEPPE,** ouverture le 15 juin....
Doub. col. en haut. : 1.15 × 82, non sig. Imp. Chaix (succ. Chéret), rue Brunel.
Vue du Casino.

854. — 1886. CHEMINS DE FER D'ORLÉANS. Billets de bains de mer pour les **PLAGES DE BRETAGNE....**
Doub. col. en haut. : 93 × 71, non sig. Imp. Chaix (succ. Chéret), rue Brunel.
Vues de Guérande, le Croisic, Pornichet, Saint-Nazaire, etc.
Dans le bas, l'Horaire.

855. — 1886. **BAINS DE MER DE PARAMÉ** (Bretagne) Casino, Grand Hôtel. Ouverture de la saison, le 20 juin.
Doub. col. en larg. : 94 × 94, non sig. Imp. Chaix (succ. Chéret), rue Brunel.
Vue du Casino.

856. — 1886. **CHEMIN DE FER PONT-VALLORBES,** ligne Pontarlier-Lausanne.
Doub. col. en haut. : 93 × 72, non sig. Imp. Chaix (succ. Chéret), rue Brunel.
Vues sur le parcours, à droite, l'*Indicateur.*

857. — 1886. **PLAGE DE BOULOGNE-SUR-MER.**

Doub. col. en larg. : 96 × 73, sig à dr. Imp. Chaix (succ. Chéret), rue Brunel.
Vue de la Plage ; sur la droite, une Boulonnaise.
Cette affiche était complétée par une partie typographique.

858. — 1889. CHEMIN DE FER DU NORD. **BOULOGNE-SUR-MER.** Saison de 1889....
Doub. col. en haut. : 1.17 × 82, non sig. Imp. Chaix (succ. Chéret), rue Brunel.
A droite : une Boulonnaise ; sur la gauche, l'Horaire.

859. — 1890. **BAGNÈRES-DE-LUCHON. FÊTE DES FLEURS.** Dimanche, 10 août.
Doub. col. en haut. : 1.19 × 80, sig. à dr. Imp. Chaix (ateliers Chéret), rue Bergère.
Quelques épreuves tirées en noir.

860. — 1890. **TROUVILLE. SPLENDIDE CASINO.** Courses les dimanches 10, lundi 11, mercredi 13, vendredi 15, dimanche 17 et mardi 19 août. ..
Doub. col. en haut. : 1.16 × 81, non sig. Imp. Chaix (ateliers Chéret), rue Bergère.
Quelques épreuves sur papier de luxe.
Quelques épreuves tirées en noir.

861. — 1890. **L'HIVER A NICE.**
Quad. col. en haut. : 1.57 × 1.05, sig. à g. et datée 90. Imp. Chaix (ateliers Chéret), rue Bergère.
Deux jeunes femmes. Fête des fleurs. A gauche les armes de Nice.
Quelques épreuves sur papier de luxe.
Quelques épreuves tirées en noir.

862. — 1892. CHEMINS DE FER P. L. M. **AUVERGNE VICHY, ROYAT,** près Clermont-Fd.
Doub. col. en haut. : 98 × 70, sig. à g. et datée 92. Imp. Chaix (ateliers Chéret), rue Bergère.
Jeune femme à dos de mule, deux enfants. Sur la droite, dans le bas, l'Horaire.

AFFICHAGE PUBLICITÉ

863. — 1871. **SOCIÉTÉ GÉNÉRALE. DISTRIBUTION D'IM-PRIMÉS.**
Doub. col. en haut. : 1.19 × 84, non sig. Imp. Chéret, rue Brunel.
Un facteur distributeur.

864. — 1887. **BONNARD-BIDAULT.** Affichage et distribution d'imprimés.

Doub. col. en haut. : 1.17 × 82, sig. à g. Imp. Chaix (succ. Chéret), rue Brunel.
(*Voir le n° 865.*)

865. — 1887. **BONNARD-BIDAULT.** Affichage, distribution d'imprimés.
1/4 col. en haut. : 33 × 23, non sig. Lith. Deymarie et Jouet, Paris.
Réduction de la précédente.
(*Voir le n° 864.*)

DIVERS

866. — LE VRAI BONHEUR EST!!!
Col. en haut. : 72 × 55, non sig. Imp. Chéret, rue Brunel.
Une jeune mauresque, fumant une cigarette, tire d'une boite un paquet de cigarettes sur lequel on lit : *Cigarettes orientales* parfumées hygiéniques du Dr Ozouf.
Tirage en noir sur papier jaune.

867. Assurance contre le bris des glaces, **LA CÉLÉRITÉ**, Paris, 15, rue de Buci.....
Col. en haut. : 75 × 56, non sig. Imp. Chéret, rue Brunel.

868. — HOPITAL D'ANIMAUX. Traitement spécial des chiens. J. Truaut.....
Col. en haut. : 96 × 45, non sig. Imp. Chéret, rue Brunel.

869. — LE PETIT BÉTHLÉEM, œuvre des nouveau-nés.
Doub. col. en haut. : 1.08 × 82, non sig. Imp. Chéret, rue Brunel.

870. — 1866. **MAGASINS RÉUNIS** de la Place du Château-d'Eau.
Lith. J. Chéret, rue de la Tour-des-Dames, 16.

871. — 1866. **GRAND HOTEL DE LYON,** rue Impériale, 16 et place de la Bourse.
Col. en larg., non sig. Lith. J. Chéret, rue de la Tour-des-Dames, 16.

872. — 1874. **FOGOS DE CORES.**
Doub. col. en haut. : 1.18 × 82, non sig. Imp. Chéret, rue Brunel.
Un magicien. Au premier plan une femme et des enfants éclairés par des pièces d'artifices.
(*Affiche pour l'Etranger.*)

873. — 1874. **LA MÊME.** *Fogos de Cores,* ao grande magico, Rio de Janeiro. 1/4 col. en haut. : 35 × 25, non sig. Imp. Chéret, rue Brunel.
(*Affiche pour l'Etranger.*)

874. 1875. — **SOCIÉTÉ NATIONALE DE TIR** des communes de France.
Col en haut. — 76 × 57, non sig. Imp. Chéret rue Brunel.
Un tireur.
Partie blanche réservée pour un Programme.

875. — 1875 **COMPAGNIE GÉNÉRALE DES CARRIÈRES** DE PIERRES LITHOGRAPHIQUES. Capital 3 millions. Dépôt et magasin, 3, rue Rossini, Paris.
Doub. col. en haut. : 1.11 × 77, sig. à dr. Imp. Chéret, rue Brunel.

876. — 1876. **RIFAS-TOMBOLAS ORIENTAL Y ZOOLOGICA** con privelegio exclusivo.... Veanse los billettes son de à 5, 10, 25, 50 centavos y de à un peso, se venden à qui.
Col. en haut. : 59 × 44, non sig. Imp. Chaix (succ. Chéret), rue Brunel.
Tirage sur carte.
(*Affiche pour l'Etranger.*)

877. — 1876. **PIERRE PETIT OPÈRE LUI-MÊME** dans ses nouveaux ateliers occupant 2.200 mètres.... Entrée nouvelle, 31, place Cadet.
Col. en haut. : 75 × 55, non sig. Imp. Chéret, rue Brunel.
Portrait-charge de Pierre Petit.

878. — 1876. **PIERRE PETIT OPÈRE LUI-MÊME** dans ses nouveaux ateliers occupant 2.200 mètres.... Entrée nouvelle. 31, place Cadet.....
1/4 col. en haut. : 37 × 28, non sig. Imp. Chéret, rue Brunel.
Portrait de Pierre Petit.

879. — 1883. **DÉCLARATION DES DROITS DE L'HOMME ET DU CITOYEN.**
P. Vincent, inv. L. Suzanne, éditeur, 5, rue Malebranche, Paris.
Quad. col. en larg. : 1.27 × 93, sig. à dr. et daté 83. Imp. Chaix (succ. Chéret), rue Brunel.
Tableau-affiche pour les Écoles.

880. — 1883. **PARC DE LA MALMAISON.** Terrains boisés à vendre depuis 3 francs le mètre.
Doub. col. en haut. : 96 × 71, non sig. Imp. Chaix (succ. Chéret), rue Brunel.

881. — 1884. **E. PICHOT, IMPRIMEUR-ÉDITEUR,** étiquettes de luxe....
Doub. col. en haut. 1,18 × 81, sig. à g. Sans lieu d'impression.

882. — 1887. **COLLECTION LITOLFF.**
Sämmtliche Werke von Robert Schumann.
1/4 col. en larg. : 36 × 28, sig. à g. Imp. Chaix (succ. Chéret), rue Brunel.
Amours couronnant le médaillon de Schumann. Instrument de musique et Palmes.
Épreuves en bleu et or et en bleu et argent.

FIN.

TABLE DES MATIÈRES

TABLE DU CATALOGUE DE L'ŒUVRE MURALE

DE JULES CHÉRET

TABLE DES PLANCHES ET FIGURES

PLANCHES TIRÉES HORS TEXTE

PLANCHES ET FIGURES TIRÉES DANS LE TEXTE

TABLE ALPHABÉTIQUE DES NOMS CITÉS

LES NOMS DES ARTISTES SONT IMPRIMÉS EN *italiques*

COLLABORATEURS

L'impression *typographique des* AFFICHES ILLUSTRÉES (1886-1895), *a été exécutée sur les presses de*

L'IMPRIMERIE LAHURE

Les lithographies ont été exécutées et tirées par les soins de

L'IMPRIMERIE CHAIX, (ATELIERS CHÉRET)

Les reproductions typographiques sont dues à MM.

RUCKERT,
DUCOURTIOUX ET HUILLARD

Les reproductions coloriées au patron ont été exécutées par

M. GRENINGAIRE

Le papier vélin a été fabriqué par la maison

Vᵉ PRIOUX ET FILS

Les encres typographiques et lithographiques ont été fournies par

M. CH. LORILLEUX

2
3 36
4 37
5 38
6 39 61 80
7 40 62 81
8 41 63 82
9 42 64 83
10 43 65
11 44 67 84
12 45 68 85
13 46 69 86
14 47 70
15 48 71 88
16 49 72 89
17 50 73 87
18 74
19
20 51
22 52
23 53
24 54 76
25 55 77
26
27
28
29
30
31
32
33